高等院校艺术与设计类专业"互联网+"创新规划教材

广播影视类艺考辅导教材

中外经典电影鉴赏

ZHONGWAI
JINGDIAN DIANYING JIANSHANG

◎邓星明 著

一对京剧名角的沧桑人生
陈凯歌 《霸王别姬》

未获大奖却享大誉的经典大片
美国电影 《肖申克的救赎》

弘扬爱国主义的英雄故事
高票房影片 《战狼Ⅱ》

内容简介

本书选取了 39 部中外经典电影,介绍故事梗概并进行鉴赏。其中,国内电影 25 部,国外电影 14 部,所选影片都非常经典,具有代表性。每篇鉴赏观点鲜明,论述风格多样,并穿插了电影海报或剧照,图文并茂。而且,为了便于阅读,每篇鉴赏均附有电影片段欣赏,读者可用手机扫二维码在线观看。

本书不仅可以作为普通高校电影欣赏类选修课的教材及广播影视类的艺考教材,而且可以作为广大电影爱好者阅读学习以提高鉴赏能力的读物。

图书在版编目(CIP)数据

中外经典电影鉴赏 / 邓星明著. —北京:北京大学出版社,2020.5
高等院校艺术与设计类专业"互联网+"创新规划教材
ISBN 978-7-301-26687-8

Ⅰ. ①中… Ⅱ. ①邓… Ⅲ. ①电影影片—鉴赏—世界—高等学校—教材 Ⅳ. ①J905.1

中国版本图书馆CIP数据核字(2020)第 057929 号

书　　名	中外经典电影鉴赏
	ZHONGWAI JINGDIAN DIANYING JIANSHANG
著作责任者	邓星明 著
策划编辑	孙 明
责任编辑	孙 明
数字编辑	金常伟
标准书号	ISBN 978-7-301-26687-8
出版发行	北京大学出版社
地　　址	北京市海淀区成府路 205 号　100871
网　　址	http://www.pup.cn　新浪微博:@北京大学出版社
电子信箱	pup_6@163.com
电　　话	邮购部 010-62752015　发行部 010-62750672　编辑部 010-62750667
印 刷 者	北京溢漾印刷有限公司
经 销 者	新华书店
	787 毫米×1092 毫米　16 开本　14 印张　330 千字
	2020 年 5 月第 1 版　2021 年 1 月第 2 次印刷
定　　价	39.00 元

未经许可,不得以任何方式复制或抄袭本书之部分或全部内容。
版权所有,侵权必究
举报电话:010-62752024　电子信箱:fd@pup.pku.edu.cn
图书如有印装质量问题,请与出版部联系,电话:010-62756370

序言

电影，伴随着工业革命的成果翩然而至，一百多年来成为人类最有魅力的艺术形态，创造了无数经典的作品，记录着人类社会的变化，想象着曾经的过去，创造着未来的梦想，也表达着人类情感的喜、怒、哀、乐，维护和坚守着自由、平等、正义、爱和牺牲的精神。不同的时期、不同的民族，虽然阶段有别、文化迥异，但它们的电影艺术似乎有一种跨越时空的力量，相比语言文字，能形成更加广泛的传播和流通，为人们留下了许多共同的影像记忆和情感记忆。

邓星明先生的这本《中外经典电影鉴赏》，便是对这种共同记忆的感性记录和理性分析，所涉及的影片类型丰富、主题多样，都是作者表达内心受到感动的重要文本。邓星明先生用专业的方式和色彩鲜明的语言对这些作品进行了讨论，帮助那些熟悉影片的人进行更好的理解，也帮助那些不熟悉影片的人扩展视野。当然，我们不能说在成千上万的中外影片中，这里讨论的影片就一定是最权威的。也许，每一个人都有一本自己的片单，但是每一份片单里必然包含一个人情与理的积淀。片单与片单的对话，何尝不是电影爱好者之间的对话？

20 世纪 90 年代末，邓星明先生在我当时服务的北京师范大学做访问学者。当时，我们创办了中国高校第一个电影学的博士点，这算是一种缘分。据我所知，邓星明先生从事电影鉴赏课程教学多年，教导过众多学生。电影鉴赏课程教学的特点往往是，学生有兴趣，教师有热情，大家有共同体验，也有相互切磋。在高等院校中，几乎都开设了电影鉴赏课程，而且常常都是热门的课程。作为高等院校电影鉴赏课程教材或广播影视类艺考的辅助教材，应该引导青年学生学会如何去评判一部电影，我想这本书应该不失为不错的选择。

对经典电影进行分析的方式多种多样，有偏史实钩沉的，有偏文本技巧的，有偏意义解读的，本书偏重于后者。看得出来，这是作者多年以来的观影体验和思考所得。得失寸心知，开卷方有益。我也没有资格做更多的评价，还是留给爱好电影的读者去品鉴为好。

尹　鸿

（清华大学教授，中国电影家协会副主席）

前言

电影自1895年问世以来,以它特有的魅力一直受到广大人民群众的喜爱。在艺术大家庭里,电影只能算是小字辈,排在文学、音乐、舞蹈、绘画、雕塑、建筑之后,被称为"第七艺术"。电影因有科学技术做后盾,逐渐成为一门颇具影响力的艺术。

1985年,教育部印发了《〈关于高等学校开设电影课程的情况和意见〉的通知》,强调"有条件的综合大学和师范院校中文系,应把电影课作为重要选修课,正式列入教学计划"。此后,电影鉴赏课便如雨后春笋般地在全国各高校迅速开设,成为最受大学生喜爱的课程之一。

电影虽说是老少咸宜的艺术,但电影观众的主体永远是年轻人。只是有些年轻观众看电影是为了猎奇,一味追求离奇古怪的故事情节和感官刺激的镜头画面。看完一部电影后,你问他(她)有何观感,他(她)只能回答你"好看"或"不好看",对电影的鉴赏处于一种低层次阶段。

笔者自1990年开始,就在高校开设电影鉴赏选修课,该课程因受到学生欢迎而成为中文系学生的必修课,后来又成为全校学生的公共选修课。经过二十余载的教学实践,笔者积累了一定的教学经验和教学体会,退休后决定撰写这部《中外经典电影鉴赏》,与大家共享。

通过本书,笔者期望引导年轻观众理性地观赏电影,帮助他们学会用审美的眼光去鉴赏电影。本书不是用理论的方法去说教,而是用一篇篇具体的评析文章去开启鉴赏思路,传递鉴赏知识,展示鉴赏成果。

俗语说:"书读百遍,其义自见。"如何鉴赏一部电影,关键的是观赏者要提高鉴赏眼界,学习鉴赏思路,懂得鉴赏方法。笔者认为,最佳途径就是从鉴赏实践中提高鉴赏能力。

笔者建议,观影者看完一部电影,先自己思索一下如何评析这部作品,列一个评析提纲;再阅读与电影相关的鉴赏文章,看看别人是如何评析的,取他人之长,补自己之短。这样经过反复练习,定有收益,鉴赏能力自然会提高。

本书选取的39部经典电影是从近千部中外电影中挑选出来的。笔者在挑选电影时基于以下考虑:

其一,经典性。本书所选的是优秀电影,或产生过轰动效应,或深受观众喜爱。只有经典电影,才有审美价值。

其二,世界性。本书选取了一些国外的代表性电影作品,以拓宽读者的鉴赏视野,提高读者的鉴赏水平。

其三，历史性。本书注重选取各历史时期的电影，让读者从中了解中外电影的大致历程。

其四，多样性。本书选取的电影包括剧情片、探索片、悬疑片、喜剧片、灾难片、动画片等类型，可让读者领略不同类型的电影风格。

本书在电影鉴赏方法上，遵循以下原则：

其一，规范性。影评的方法多种多样，诸如随感式、争鸣式、论文式等。本书采用的影评方法是论文式，因作为教材，要培养读者鉴赏影片的规范思维。

其二，学术性。本书强调鉴赏理念正确，鉴赏品位高雅，鉴赏过程严谨。影评必须有理论支撑，论点必须明了，论据必须确凿，论证必须紧扣作品。一篇鉴赏文章几乎就是一篇学术小论文。

其三，生动性。本书在写法上摒弃呆板、枯燥的表达方式，追求一种新颖别致、生动活泼的文风。

其四，公正性。经典电影并非完美无缺，本书在总结电影艺术成就的同时，也指出其存在的不足和缺陷，可让读者站在鉴赏者的高度，实事求是地评析电影。

鉴赏一部电影，首先要看懂它。所谓"看懂"，就是要了解电影的思想内蕴、人物关系及故事脉络。其次要看透它。所谓"看透"，就是能说出电影的特点、亮点及创新点，也能找出其缺点。最后要挖掘它。所谓"挖掘"，就是要总结出观影引发的一些深层次的思考。所以，鉴赏电影说起来简单，其实并不容易。那种看完电影，马上动笔就写的"应急式"的鉴赏，可能流于肤浅，难以深入其中。笔者认为，要鉴赏一部电影，至少要看两遍以上：看第一遍时，完全处于一种享受艺术的轻松状态；看第二遍时，因为人物、故事都已知晓，不再有新鲜感，所以就要带着评判的眼光去审视电影艺术了。

鉴赏一部电影，要评析电影的方方面面。电影是一门综合艺术，包括编剧、导演、演员、摄影、录音、美术等领域。电影鉴赏的范畴一般包括思想内容、故事脉络、人物形象、情节安排、细节设计、演员表演、镜头拍摄、台词对白、场景选择、服装道具、音乐插曲、后期剪辑、色彩处理、灯光配色等。当然，一篇电影鉴赏文章不可能面面俱到，鉴赏者可选取印象最深的几个方面进行评析。

鉴赏一部电影，要了解鉴赏文章的文体。笔者认为，电影鉴赏应该写成议论文，所以就应具备议论文三要素，即论点、论据、论证。论点应该开宗明义，一目了然，切忌含混不清，让人摸不着头脑；论据应紧贴作品，条分缕析，层层深入，令人信服；至于论证过程，可立论，也可驳论，可先总后分，也可先分后总，采取何种方法，随人意愿。时下也有人把电影鉴赏写成散文体，想到哪儿写到哪儿，自由随意。但是，笔者还是希望青年学生严格按照议论文的要求，写出既严谨扎实又生动活泼的高质量的影评文章。

鉴赏一部电影，要调动自己所有的知识积累。电影是一门综合艺术，要全面地鉴赏它，需要调动历史、政治、哲学、文学、音乐、美术等多方面的知识。对于这一点，笔者在写作的过程中就有着深切的感受。要做一名出色的电影鉴赏者，平时就要多读书，知识面尽可能宽泛。

鉴赏一部电影，会带有浓郁的个人色彩。俗话说："一千个人眼里有一千个哈姆雷特。"电影鉴赏往往带有个人很强的主观因素，这是很正常的。本书中的鉴赏也体现了笔者个人的思维、个人的喜好、个人的品位，期望能与读者共享。

在本书即将付梓之际，笔者要衷心感谢清华大学教授、著名电影学者尹鸿为本书写序！感谢彭国英老师为书稿校对！还要感谢家人、同学及朋友的鼓励与支持！

笔者才疏学浅，本着对电影的热爱，冒昧奉上此书。书中不妥之处还望同行专家不吝赐教。

邓星明

2019 年 5 月 1 日

【资料索引】

目录
CONTENTS

国内经典电影鉴赏 ... 001

日寇铁蹄下中国民众的苦难史——蔡楚生、郑君里《一江春水向东流》鉴赏 003

中国第一部心理写实主义电影——费穆《小城之春》鉴赏 013

名著改编电影的经典范例——水华《林家铺子》鉴赏 019

20世纪60年代国产影片的艺术精品——谢铁骊《早春二月》鉴赏 029

清新淡雅的风格　含蓄蕴藉的追求——吴贻弓《城南旧事》鉴赏 033

一部冷峻沉思历史的力作——谢晋《芙蓉镇》鉴赏 037

女性视角　写意手法　感叹人生——黄蜀芹《人·鬼·情》鉴赏 043

一对京剧名角的沧桑人生——陈凯歌《霸王别姬》鉴赏 050

传奇故事　血性英雄——张艺谋《红高粱》鉴赏 055

坚守现实主义创作的一部杰作——王冀邢《焦裕禄》鉴赏 059

用喜剧手法讲述尴尬的婚恋——李安《喜宴》鉴赏 065

残酷战争中的悲壮爱情——冯小宁《黄河绝恋》鉴赏 070

触动心灵的纯净爱情片——张艺谋《我的父亲母亲》鉴赏 075

关注底层小人物生活的佳作——王小帅《十七岁的单车》鉴赏 080

一场双向"卧底"的生死较量——刘伟强、麦兆辉《无间道》鉴赏 085

酷似纪录片的剧情片——陆川《可可西里》鉴赏 091

扑朔迷离的剧情　耐人寻味的情愫——刁亦男《白日焰火》鉴赏 096

老炮儿：填补空白的银幕形象——管虎《老炮儿》鉴赏 101

法理与情理的较量——曹保平《烈日灼心》鉴赏 106

一部根植于现实生活的悲情电影——吴天明《百鸟朝凤》鉴赏 111

讲个笑话　你可别哭——周申、刘露《驴得水》鉴赏 116

荒诞故事演绎官场黑色幽默——冯小刚《我不是潘金莲》鉴赏 121

一代人的芳华　几代人的思考——冯小刚《芳华》鉴赏 126

弘扬爱国主义的英雄故事——吴京《战狼Ⅱ》鉴赏 ... 131

社会困惑　现实批判　人性温暖——文牧野《我不是药神》鉴赏 ... 137

国外经典电影鉴赏 ... 143

一部经久不衰的艺术精品——【美】梅尔文·勒罗伊《魂断蓝桥》鉴赏 ... 145

动人心魄的反战影片——【苏联】斯坦尼斯拉夫·罗斯托茨基《这里的黎明静悄悄》鉴赏 . 150

纳粹枪口下人性的光辉——【美】史蒂文·斯皮尔伯格《辛德勒的名单》鉴赏 ... 155

未获大奖却享大誉的经典大片——【美】弗兰克·达拉邦特《肖申克的救赎》鉴赏 ... 160

一部悲壮的血泪传奇史诗片——【美】梅尔·吉布森《勇敢的心》鉴赏 ... 165

美在初恋　悲在别离——【韩】许秦豪《八月照相馆》鉴赏 ... 170

重现历史　控诉战争——【法】罗曼·波兰斯基《钢琴师》鉴赏 ... 174

一部引发教育深度思考的电影——【法】克里斯托夫·巴拉蒂《放牛班的春天》鉴赏 ... 179

思考"生与死"　赞颂"送行人"——【日】泷田洋二郎《入殓师》鉴赏 ... 183

新颖别致的"丧尸"灾难片——【韩】延相昊《釜山行》鉴赏 ... 188

惨烈的战争　感人的故事——【美】梅尔·吉布森《血战钢锯岭》鉴赏 ... 193

催人泪下的励志喜剧电影——【印】尼特什·提瓦瑞《摔跤吧！爸爸》鉴赏 ... 198

塑造领袖形象的成功典范——【英】乔·赖特《至暗时刻》鉴赏 ... 202

出类拔萃的动画杰作——【美】李·昂克里奇、阿德里安·莫利纳《寻梦环游记》鉴赏 ... 208

国内经典电影鉴赏

日寇铁蹄下中国民众的苦难史
——蔡楚生、郑君里《一江春水向东流》鉴赏

1947年　黑白片　190分钟

出品　昆仑电影公司
编导　蔡楚生　郑君里
主演　白　杨（饰　素　芬）
　　　陶　金（饰　张忠良）
　　　舒绣文（饰　王丽珍）
　　　上官云珠（饰　何文艳）
　　　吴　茵（饰　张　母）

【《一江春水向东流》片段】

【梗概】

故事发生在抗日战争时期。

"九·一八"事变后，张忠良在上海顺和纱厂妇女补习学校当老师，他的爱国热情及学识才干，博得了年轻漂亮的女工素芬的爱慕。他们结婚并生下一男孩，取名抗生。不久，上海"八·一三"战事爆发，张忠良参加战地救护队奔赴前线。

救护队在战斗中被打散，张忠良死里逃生，辗转到了当时的"抗战中心"——重庆，找到顺和纱厂温经理太太何文艳的表妹王丽珍。王丽珍收留了张忠良，并介绍到她干爹庞浩公的公司上班。张忠良很快就被重庆腐败的风气吞食，由"抗战英雄"沦为社会寄生虫，并投入王丽珍的怀抱。

素芬与张忠良分开后，带着张母和抗生颠沛流离，受尽苦难。1945年8月，日本宣告投降。庞浩公、张忠良等"接收大员"飞抵上海。温经理因汉奸罪被捕入狱，张忠良则住进了温公馆，温的妻子何文艳成了他的"秘密夫人"。

由于抗战胜利后仍没有张忠良的音信，为了生计，素芬改姓到温公馆做女佣。"双十节"那天，温公馆举行酒宴。素芬帮忙送饮料，忽听见有人叫张忠良的名字，她睁眼细看，与王丽珍翩入舞池的正是她日思夜想的丈夫……

经过一系列遭遇，素芬终于认清了张忠良的丑恶面目，悲痛绝望，投进滔滔黄浦江。影片结尾悲怆地响起歌声："问君能有几多愁？恰似一江春水向东流……"

▲《一江春水向东流》剧照1

【鉴赏】

20世纪三四十年代是中国电影史上一段重要的时期，这个时期涌现出一大批优秀的具有现实主义特征的电影作品，被誉为中国电影的"第一个高潮期"。《一江春水向东流》则是这个时期具有里程碑意义的代表作。

《一江春水向东流》的主要编导蔡楚生是我国卓有成就的、杰出的电影艺术家，也是我国现实主义电影艺术的奠基者之一。蔡楚生、郑君里在抗战结束后不久就开始酝酿筹划，觉得应该拍一部电影来反映这场给中华民族带来深重灾难的战争。他们于1946年夏开始创作剧本，接着投入拍摄。《一江春水向东流》于1947年10月开始上映，在上海连续放映3个多月，场场爆满，盛况空前，观众达80多万人次，创造了1949年以前国产影片票房的最高纪录。

《一江春水向东流》的问世，受到了人民群众的热烈欢迎和电影界的高度称赞。郭沫若称这部电影为"杰作"；夏衍等著名评论家联名发表文章，盛赞这部影片是"插在战后（抗日战争胜利后）中国电影发展途程中的一支指路标"，"它答复了中国电影难以企图世界水平的自卑论调"。

《一江春水向东流》获得如此巨大的成功，主要是编导坚持现实主义创作路线，追求民族化审美情趣的结果。

现实主义是我国电影的优良传统，早在1913年，郑正秋拍的我国第一部故事片《难夫难妻》就大胆真实地反映和抨击了封建婚姻现实生活，开了现实主义的先河。蔡楚生继承了郑正秋现实主义的优良传统并将其发扬光大，成为我国现实主义电影的奠基者之一。他先后推出了《南国之春》《都会的早晨》《渔光曲》《新女性》《迷途的羔羊》《一江春水向东流》和《南海潮》等优秀影片，其中，《一江春水向东流》标志着蔡楚生现实主义电影艺术的最高峰。

《一江春水向东流》充分体现了蔡楚生、郑君里对民族化审美情趣的孜孜追求。他们汲取我国古典文学的精华，借鉴我国传统戏剧的表现手法，秉承民族思维习惯和欣赏品位，并将其融入电影艺术这种特殊的表现形式之中。所以说，该片是一部具有鲜明的中国气派和民族特色的影片。

《一江春水向东流》的拍摄年代较早，当时因条件所限，用的是黑白胶片，照明设备简陋，录音效果差，但剧本创作、情节安排、细节设计、画面构图、场面调度及演员表演却是一流的，值得后辈人学习。

一、典型的戏剧结构

《一江春水向东流》受我国传统戏剧影响很深，正如蔡楚生自己所说："我们中国人的艺术有我们自己的风格和习惯。我国的小说、诗歌，在事件介绍、人物出场、情节处理方面都是简洁而明了的，都是有因有果、层次分明、线索井然的。写诗作文，有所谓的'起、承、转、合'，节奏十分清晰明朗。"对于影片涉及的重要时间、重要事件及重要题意，蔡楚生均用文字叠印在画面上，十分醒目。

影片的第一个镜头，在夕阳树影的映照下，闪耀着粼粼波光的浩荡江水奔腾不息，伴着悲怆而激昂的歌声叠印："问君能有几多愁？恰似一江春水向东流……"序镜给全片定下了一个"愁"的基调；接着，推出"'九·一八'事变后的上海"赫然几个大字，将时间、地点、背景交代得一清二楚。

往后是几个工厂的镜头，第一个出场人物是正在纱厂车间工作的素芬。在挂着"妇女补习学校"牌子的教室里，素芬坐在教室的第一排，认真地听张忠良讲课。黑板上画着东三省地图，上面醒目地写着"东北"两字，讲课虽然没有声音，但内容一目了然。

镜头很快转到"恭祝国庆"的晚会上，张忠良报幕："报告大家一个好消息，现在临时增加一个精彩节目，由王丽珍小姐表演西班牙舞。"切换一个花篮的特写镜头，缎带上写着"何文艳敬赠王丽珍小姐"。

然后，张忠良登台进行慷慨激昂的抗日演说，电影播映至此仅五六分钟，3个主要人物（素芬、张忠良、王丽珍）均已登场亮相，而且各自的身份、性格及相互关系大体介绍清楚，非常符合我国传统戏剧"亮相"的要求。

《一江春水向东流》没有正面描述抗日战争，而是别具匠心地通过一个家庭的悲欢

离合来控诉这场战争。影片紧紧抓住"家庭离散"这一核心情节,用3条线来构建剧情:第一条,素芬带着张母和抗生在沦陷区苦受煎熬;第二条,张忠良在国统区一步步腐化堕落;第三条,张忠明等志士坚持敌后抗战。其中,第一条线、第二条线是主线,第三条线是辅线。这3条线互相交叉,以平行蒙太奇的手法向前推进。影片主题鲜明,脉络清晰,层层推进,首尾呼应,观众完全可以用看戏的观赏习惯来看这部电影。

中国传统戏剧讲究故事性,讲究悬念,讲究冲突。《一江春水向东流》蕴含巨大的悬念,即素芬与张忠良这两条线最后相交会产生怎样的戏剧火花?他们的婚姻结果会怎样?这个大悬念紧紧扣住每位观众的心,使观众欲放不下、欲罢不能,尽管电影3个多小时,观众却不得不耐心地看下去。另外,大悬念包含小悬念,小悬念又包含许多矛盾冲突,这样张弛相济,环环相扣,一波未平,一波又起,形成了这部影片强烈而诱人的戏剧性。

举两个例子:日本投降,满街响起胜利的鞭炮声,张母到阳台看热闹,腰腿病竟奇迹般地好了。素芬和抗生赶回来,一家人沉浸在欢乐之中,婆媳商议着赶快给张忠良写信,期望一家人尽快团聚。抗生天真地装扮张忠良的模样说:"我刚刚坐飞机回来,你们好吗?"这是素芬一家难得的高兴场面。影片节奏松弛下来,但紧接着一个镜头,张忠良真的坐飞机到上海(蒙太奇剪辑十分艺术),很快与何文艳勾搭成奸,影片松弛的节奏忽然又变了。再接着邮费涨价,房主逼租,素芬一家人只能靠米汤度日,影片节奏又紧张起来。

还有,素芬改姓到温公馆做佣人,伙计领着素芬见何文艳时,张忠良正躺在里屋床上。此刻,观众的心提到嗓子眼儿上,影片内在节奏瞬间加快。这叫"戏",是戏剧的精彩之处,特别好看,也特别耐看,令人浮想联翩。这种强烈的戏剧张力压得观众喘不过气来,而类似的戏剧手法在影片中比比皆是。

二、强烈的对比手法

对比是中国古典文学中常用的一种手法,在对比中阐述主题,在对比中塑造人物,在对比中抒发情感。蔡楚生把贫与富、悲与喜、善与恶、美与丑等对立的人物形象及环境场景组成一系列富有对比意义的镜头,产生了不可抗拒的艺术感染力。

张忠良与素芬本是一对相亲相爱的夫妻,由于战争,天各一方,双方的人格品性、生活经历及思想追求形成强烈对比。张忠良在各种诱惑面前堕落成一个荒淫无耻、背信弃义的负心汉,而素芬却是一个本分老实、信守初衷、忠于爱情的痴情女。张忠良混迹于上流社会,过着荣华富贵、纸醉金迷的生活,而素芬却带着婆婆和儿子在贫民窟中挨饿受冻,苦苦煎熬……对比非常强烈。

影片有这样一组对比镜头:素芬孝顺地喂婆婆吃药,婆婆见素芬白天在外做工,晚上还要照顾自己,瘦得不成样子,不免老泪纵横,素芬却强作笑颜安慰婆婆。紧接一个镜头,在华丽的卧室里,张忠良和王丽珍饮着美酒相互调情,双双倒在床上,张忠良吻着王丽珍,王丽珍搂着张忠良的颈脖放浪淫笑。镜头回到贫民窟,素芬躺在床上,抚摸着身旁

的抗生，回想起张忠良临别时说的话："以后每逢月圆的晚上，在这个时候，我一定在想念你们。"镜头推进，素芬脸颊上流着晶莹的泪水……电影运用的是视听语言，一切靠画面和声音表情达意，上述这几组镜头的对比，胜过任何说教。稍有良知的观众看到这里，都对张忠良的背信弃义感到深恶痛绝，对素芬的处境感到愤愤不平并寄予无限的同情。

影片还有一组典型的对比镜头：抗生在街头卖报被车撞伤，一拐一拐地到温公馆找妈妈。素芬见状心疼极了，摸着抗生的伤口说："等爸爸回来了，你也就用不着再去卖报了。"抗生憧憬地说："爸爸回来就好了。"母子俩说完抱头痛哭。镜头切换到温公馆大厅，母子俩日夜思念的张忠良正同庞浩公、王丽珍、何文艳等一群达官贵人在举杯狂饮。镜头又切换到厨房，素芬见大司务欲将剩饭倒入泔水桶，便上前哀求道："我家婆婆和孩子都没饭吃，您这点冷饭送给我好吗？"大司务点点头，给了她不少剩饭，还加了几块肉骨头，素芬用报纸接着，感激得手不住地颤抖，连声道谢。回去后，素芬拿着剩饭和肉骨头四处找抗生。在漆黑的夜幕下，透过楼前两扇大窗户，明晰可见厅内灯火辉煌、杯影闪动。一墙之隔，恍如两个世界，丈夫在里面寻欢作乐，妻儿却在外面受苦受难。

此时此刻，伴着素芬略带凄惶低唤"抗儿"的叫声，镜头切换到街头，一女童牵着拉二胡的白发爷爷沿街乞唱："月儿弯弯照九州，几家欢乐几家愁？几家夫妻团圆聚，几家流落到外头……"画面转回来，素芬发现抗生又累又饿，躺在露天石板上睡着了，一个特写镜头迅速推到素芬的面部，她眼含热泪，百感交集，爱怜地亲着抗生，唤他醒来："这样睡要受凉的，起来，快点回家去吧，这包冷饭和猪骨头带回去跟奶奶煮了吃啊……"抗生听说有饭，兴奋地坐起来："吃饭呀……"女童哀怨的歌声又起："月儿弯弯照九州……"歌声中，银幕上一会切换到婆婆焦虑地盼着媳妇和孙儿归来的神情，一会儿切换到上海城高楼大厦流光溢彩的夜景。

这组镜头把人物、场景、心境的巨大差距通过对比显现出来并剪辑在一起，又把全景、中景、特写等摄影手段都调动起来，再配上窗影、声音、气氛等元素，中间还插入两段如泣如诉的女童歌声进行画龙点睛。影片到此还不罢休，抗生拿回剩饭和骨头，祖孙俩围着久违的剩饭和骨头兴奋无比，奶奶计划着再去捡些菜叶放在一起熬，能吃好几天呢。这种可怜的人生欢乐带给观众的酸楚难以言喻。

镜头再回到温公馆的豪华客厅，王丽珍放下餐叉乐极生悲地说："我都快胀死了。"张忠良则兴奋地吐着烟圈说："上海到底是上海！"这些精彩的对比镜头在影片中举不胜举，其艺术冲击力非常强烈，无怪乎在影片放映时观众哭声一片。

在人物对比上，除了素芬和张忠良这一对主要人物之外，还有素芬与王丽珍、张忠良与张忠明等，这些人物道德观、人生观的鲜明对比对烘托主题和感染观众都产生了巨大的影响。

三、深邃的意境追求

意境是中国古典诗词追求的一种情与景、意与境浑然一体的艺术境界。这种境界思

想深邃，意味隽永，易使观众产生回味和联想，具有较高的审美价值。在《一江春水向东流》中，编导把自己的思想感情与剧中人物的命运和环境融合起来，在有限的画面中表现出无限的意境来，产生了发人深省、情深意长的艺术效果。

首先，片名直接引用南唐后主李煜《虞美人》的名句，确立了全片悲怆的意境。"一江春水向东流"文字本身没说明什么，但能把观众引入一种独特的富有内涵的情调和意境中，观众一眼就能悟出片名背后蕴藏着巨大的"愁情"，真可谓妙哉！

其次，影片多次出现古典诗词和民间歌谣，把这些优秀诗词和歌谣的意境直接导入电影。如唐代诗人孟郊的《游子吟》："慈母手中线，游子身上衣。临行密密缝，意恐迟迟归。"这首脍炙人口的五言诗本身就具有深邃的意境。不知蔡楚生当时是因这首诗而设计张母深夜赶制棉背心的细节，还是因写到张母缝制棉背心而想起这首诗。影片画面非常感人：一盏昏黄的煤油灯下，头发花白的张母戴着老花镜，一针一线地缝制背心。光线采用低调处理，背景灰暗，唯有张母慈祥专注的面容铺上亮色，在一片肃穆灰暗的背景环境中显得生气有神，给人的印象特别深刻。这是镜头的文本内容，仅为"画龙"。接着镜头切到另一个房间，素芬随手翻开桌上的习字帖问张忠良："你还记得这首古诗吗？"随即一个古诗的特写镜头加上张忠良的吟诵，将《游子吟》全文突显出来。这才叫"点睛"，是对前一个镜头的诠释，也是对画面意境的揭示。

最后，影片对月亮的运用达到极致。历代文人墨客以月亮为题的诗文不计其数。在《一江春水向东流》中，月亮出现次数多达七次之多：第一次在素芬同张忠良定情的晚上，张忠良把素芬比作月亮，把自己比作星星，以博得素芬的爱情，那天月亮圆润明朗，十分可爱。第二次在张忠良和素芬离别的前夜，圆月银辉洒在他们的床上，张忠良望着月亮信誓旦旦地说："以后每逢月圆的晚上，在这个时候，我一定在想念你们。"第三次在张忠良被日军抓去干苦役时，他双手被捆绑躺在荒郊野地，仰望圆月，思念妻儿，勇气倍增，决定逃跑，这是全剧张忠良唯一的望月想家的镜头。第四次在张忠良推开王丽珍卧室的窗户时，一轮圆月挂在远方的山顶，张忠良面对皓月，心事重重，就在那晚的月光下他成为王丽珍裙下的俘虏。第五次在同一个夜晚，素芬遥望圆月，苦苦思念张忠良，此时月亮周围云层密布，预示着不祥。第六次依然在同一个夜晚，随着一声闷雷，素芬抬头，只见月亮迅速被厚厚的乌云遮盖，天空一片黑暗，一阵狂风暴雨向素芬住的贫民窟袭来。在影片中，编导对月亮的处理可以说达到了出神入化的地步，月亮已不单单是自然现象，它已成为神圣爱情的象征，只要它一出现，就立即抓住了观众的心，虽纵有千言万语也难以表达，但观众会设身处地浮想联翩，这就是影片意境奥妙之所在。月亮第七次出现在抗战胜利后，已沦为社会寄生虫的张忠良与何文艳勾搭成奸。而在同一片月光下，素芬躺在床上，凝视银月，回忆和张忠良定情的甜蜜时刻，禁不住掉下热泪。这次月亮的出现，把悲剧的气氛烘托得非常浓烈，为后面的矛盾冲突进行铺垫。

影片对意境的追求还表现在结尾。素芬在希望破灭后投进黄浦江，张母和抗生在江边

哭诉，张忠良乘车赶到江边，一边是自己的母亲和儿子，一边是凶神恶煞的王丽珍；一边是母亲控诉，一边是喇叭催逼……影片到此戛然结束，给观众留下一个大问号。这是编导的高明之处，一切交给观众去推测，去判断，去设想。影片到此已完成了预定目标，再拍下去就显得"画蛇添足"了。

值得一提的是，蔡楚生原先的文学剧本并没有设计素芬投江的情节，而是让素芬带着婆婆、抗生乘船离开上海，投奔张忠明而去，是一个小团圆的结局。影片最终能拍成现在的悲剧是编导明智之举，只有素芬的死，才能震撼观众，才能震撼社会。悲剧的力量是无可比拟的，笔者庆幸影片现在的结尾。

随着影片悲剧性地结束，那悲怆而激昂的歌声再次缓缓响起："问君能有几多愁？恰似一江春水向东流……"将全剧推向一个韵味无穷的意境，耐人寻味，促人思索，并与影片开头遥相呼应，同时给观众留下无尽的回味。

四、传神的细节设计

电影离不开细节描写，只有具体、独特、生动的细节，才能构成作品的真实性。蔡楚生十分重视细节，他说："如果一个作品是一棵树，那么，主题思想、故事情节应该是树的骨干和枝叶，而这些细节就应该是树上的花果——它是艺术的花朵。人很喜欢树，但更喜欢有花的树，尤其是喜欢花又多又香的树。"《一江春水向东流》在细节设计上讲求精练性和典型性，达到了传神的地步，特别值得称道，下面略举几例。

素芬和张忠良月下定情之后，编导设计了几个画面：结婚合影—一对绣花枕—两双绣花鞋—绽放的花朵—沉甸甸果枝—绣有"小宝宝"的围嘴。这6个特写镜头总共只有20多秒钟，就交代了恋爱—结婚—怀孕的整个过程。接着，编导又自然地设计"张忠良智看婴儿衣"的细节，以表现新婚夫妇和睦欢乐的家庭气氛，直到抗生出生，只用了2分钟镜头。蔡楚生说："电影主要是属于'看'的艺术，它更多的是依靠画面、动作来表现。"如此精练的细节画面设计，既交代了事件过程，又符合生活真实，且具有艺术性，不得不佩服编导驾驭镜头语言的能力。

日本鬼子在乡下抢走张老爹的耕牛，两个鬼子凶神恶煞，一个在前面拖，一个在后面赶，满头白发的张老爹站在门口眼睁睁地看着跟随自己18年的耕牛被活活抢走，十分痛心。那牛走着走着，突然调转头可怜兮兮地望了一眼，张老爹两行老泪止不住簌簌滚下。这个"牛回头"的细节设计得非常传神，会引起观众心灵的震撼，从而加深观众对日本侵略者的憎恨。

张忠良在重庆上班的细节也很精彩，给观众留下深刻印象：第一天上班，张忠良起个大早，兴冲冲地赶到公司，推开大门，里面一片乌烟瘴气——办公室里有几个人还在呼呼大睡，烟头遍地，臭味满屋。张忠良看了一眼挂钟，在签到簿上老老实实地签上"张忠良，七点五十分到"。等到九点二十分，进来两个同事，他俩看也不看挂钟，径直签上"八时整

到"。十点二十分，又有四五个同事进来，他们都签上"八时整到"，张忠良哑然失色。十点多钟，办公室的人差不多到齐了，但都无所事事。影片通过张忠良的主观视角发现，有的人看小说，有的人画女人，有的人打瞌睡，有的人玩扑克。穿过走廊，在另一房间里有两桌麻将，男男女女，闹声一片。这组镜头没有任何解说，唯有《四郎探母》的京剧唱段贯穿始终，无须说明，无须对话，这组细节镜头把重庆的腐败风气表露得再也清楚不过。张忠良看到这一切，厌恶地摇摇头，从某种意义上说，这是他思想转变的一个伏笔。

张忠良第二次上班，情况迥然两样。他西装革履，叼着香烟，风度翩翩地跨进办公室，此时墙上挂钟指向十点二十分。张忠良径直走到签到簿前，坦然地签着"张忠良，八时整到"，然后悠然坐在办公桌上画起无聊的漫画。只此一个细节，便把张忠良开始堕落交代得十分明白。

素芬和张忠良离散8年，音信完全隔断。素芬写了那么多信，可信都跑到哪儿去了呢？观众在观影过程中一直惦记着信的下落，期望张忠良能收到信，尽快去解救在困境中的素芬。编导为此设计了一个"撕信"的细节：张忠良和王丽珍在乔迁宴会上，老龚不知从哪儿拿来两封信，信在路上走了3年多，已经破旧不堪。张忠良接过信，迅速拆开，通过一个特写镜头，观众看清是张母和素芬的信，张忠良心中不禁一喜，欲待细看，不料被王丽珍发觉并上前追问，张忠良谎称是乡下人借钱的信，王丽珍仍要看，情急之中张忠良把信撕碎并抛入江中。随后一个特写镜头，大江东流，信片飞舞，在夜色中随波逐流。这个细节起到了一石数鸟的作用：其一，交代了素芬信件的下落；其二，彻底撕碎了素芬的希望；其三，表明张忠良对家人已无所谓；其四，让信片随波东去，切合题旨——"问君能有几多愁？恰似一江春水向东流……"

影片还设计了一个让人心寒的细节：王丽珍到上海后，高跟鞋沾有泥污，她撒娇地让张忠良脱下送去擦洗，脏鞋辗转送到素芬手里。这个细节颇有戏剧性，虽然张忠良、王丽珍、素芬都不知内情，但是观众一目了然。女佣擦鞋是平常事，可按中国的伦理观念，却叫人接受不了，这实质是张忠良让自己的"原配夫人"在"秘密夫人"的家里替"抗战夫人"擦鞋，是对素芬人格的侮辱，令人看后心痛。这个小细节是神来之笔，富有极其深邃的内涵。

五、成功的人物塑造

塑造鲜明生动的人物形象是电影艺术的最高目标之一。正如蔡楚生所说："作品的成功或者失败，其主要关键在于人物的刻画，而衡量一部电影人物塑造是否成功，有一个简单的方法，就是看完电影之后，是否能记住里面的人物，记住的人物越多，记住的时间越长，说明这些人物塑造成功了"。看过《一江春水向东流》的人，对张忠良、素芬、王丽珍、张母、何文艳等人物的音容笑貌，历经数年难以淡忘，说明影片中的人物的确立起来了，都是成功的人物形象。

先谈张忠良，从文学角度来讲，他是一个转变人物。转变人物一般难以驾驭，处理不

好容易成为概念化人物。张忠良由爱国青年堕落成一个贪图享乐的社会寄生虫，前后变化极大，而在影片中，编导处理得自然贴切，不留斧痕。"战地救护队"被打散，张忠良一路逃到重庆，身无分文，为求生存，求助王丽珍，从此才在王丽珍裙下苟且偷生。社会环境是大染缸，在这个大染缸里张忠良也曾苦恼过、挣扎过，甚至愤怒过，但由于个人意志薄弱，最终滑入堕落的泥坑。编导采取量变到质变的情节处理方法，逼着、诱着、骗着张忠良一步步堕落下去，而这个转变过程令人信服。张忠良由此成为中国电影史上一个血肉丰满的人物典型，中国古代有个类似的人物典型是陈世美，一直在民间流传。《一江春水向东流》播映后，人们把张忠良作为现实生活中那种背信弃义、喜新厌旧的负心汉的代名词，可见其影响力巨大。对张忠良这个典型形象，文艺评论界有过争论：一种意见认为张忠良值得同情，促使他堕落的是当时的社会现状，因为生存是人的第一需求，任何人在那种处境下都会变坏；另一种意见则认为，任何转变内因总是决定性的，而外因只是转变的条件，所以张忠良堕落的主要原因还是个人蜕化。但无论哪一种意见，都从侧面承认了张忠良是电影文学中一个不可多得的人物典型。

再说素芬，她是中国传统文化土壤中培育出来的典型人物。她善良忠厚，温柔贤惠，吃苦耐劳，克勤克俭，孝敬长辈，呵护孩子，忠于丈夫，从一而终。在危难之际，她挺身而出，以柔嫩的肩膀担起家庭重担。从人物塑造来说，素芬是儒家思想提倡的妇女典型，是中国老百姓最为推崇的贤妻良母式人物。这样一个颇为完美的妇女，竟被丈夫遗弃，最后投江自尽，老百姓在感情上难以接受，由心灵震撼到情感愤怒。素芬的悲剧，其实是旧社会广大劳苦妇女的真实写照，具有很强的典型性，多少人为之同情，多少人为之惋惜，多少人为之落泪。"素芬"的名字将永远留在中国电影史册上。

还有王丽珍，她是一个极具个性的人物，基本上贯穿影片的始终。她第一次亮相时跳西班牙舞，舞跳得很俗气，但热情大胆，自我感觉极好，表现欲望强烈。她是个势利的女人，惯于在男女情场中纠缠，颇有心计。她在俘获张忠良时不显不露，步步紧逼，待时机成熟，一举得手。她与"干爹"交往，嗲声嗲气，显出极不正常的男女关系。在重庆，张忠良第一次见到王丽珍时，编导弦外有音地安排了一个镜头，张忠良捡起地上的碎照片，拼凑成王丽珍与一男青年亲昵的合照，再联系到王丽珍平时的举止，将一个生活不检点的交际花的形象活脱脱地烘托出来。王丽珍后来遇到素芬得知真情后，凶相毕露，大撒泼赖。影片多方位、多层次地进行刻画，使王丽珍鲜明的个性特征得到充分表现，给观众留下深刻印象。王丽珍也是电影文学宝库中不可多得的"这一个"。

此外，《一江春水向东流》中的张母、何文艳、张老爹、抗生、庞浩公等人物，都被刻画得栩栩如生，活灵活现。这些人物不但形神各异，而且连语言也各具特点，如配角人物庞浩公说起话来喜欢重复，比如"享福享福享福""我真是太高兴了太高兴了""我有一个小小的建议小小的建议"等。在影片里能注意到每一个配角的语言设计，可见蔡楚生、郑君里艺术功底之深厚，用心之良苦。

六、出色的演员表演

影片演员阵容强大，如白杨、陶金、舒绣文、上官云珠、吴茵等，都是当时的大明星。整个影片的演员表演追求八个字"朴实无华，真实细腻"，一切按照生活的本来面目进行再现。艺术追求才善美，才是第一位的，正如蔡楚生自己所说："忠实于生活，同时又是集中，概括的艺术表现，必然使人觉得它很真实、深刻，而没有人为的痕迹。"在《一江春水向东流》中，场景是原始的，采光是自然的，服装是朴素的，道具是原样的，而表演却是本色的。

演员们按照编导的要求，认真体会各自角色的外形风貌、性格特征和内心活动，他们将张忠良的精明狡黠、素芬的忠厚本分、王丽珍的轻浮泼辣等展露得惟妙惟肖。无须矫揉造作，无须夸张修饰，该片演员的表演赢得了广大观众的一致赞誉。当年不少观众一遍又一遍地买票看《一江春水向东流》，很多人是冲着这些演员去欣赏他们出色的表演。反过来说，该片演员的出色表演，对揭示影片主题、展现影片艺术魅力也起到了重要的作用。

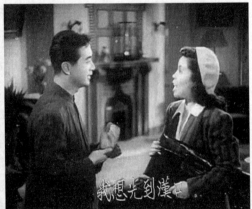

▲《一江春水向东流》剧照 2

中国第一部心理写实主义电影
——费穆《小城之春》鉴赏

1948年　黑白片　100分钟

出品　上海文华影业公司
导演　费　穆
编剧　李天济
主演　石　羽（饰　戴礼言）
　　　李　纬（饰　章志忱）
　　　韦　伟（饰　周玉纹）
　　　崔超明（饰　老　黄）
　　　张鸿眉（饰　戴　秀）

【《小城之春》片段】

【梗概】

故事发生在1946年中国南方某小城。

大户人家少爷戴礼言，家宅在战争中被毁，仅剩几间房屋，住着他及妻子周玉纹、妹妹戴秀，还有一个管家老黄。戴礼言患有肺结核病，妻子尽心尽力地照顾他，两人结婚8年尚无生育，夫妻因此分居几年了，一家人过着平淡枯燥的日子。

一天，戴礼言10年没见面的老同学章志忱突然来访，顿时打破了戴家的平静。原来周玉纹是章志忱昔日的恋人，两人见面，旧情萌发。同时，戴秀也喜欢上了这位章大哥。章志忱与周玉纹一次次背着戴礼言约会，险些出轨，但两人"发乎情而止于礼"，最终还是理智地分手了。

章志忱告别了小城，踏上归程。戴礼言和周玉纹在城墙上眺望着章志忱远去的背影……

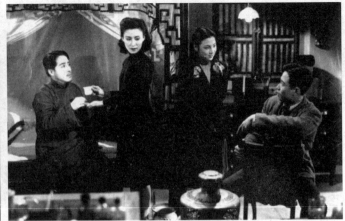

▲ 《小城之春》电影海报和剧照

【鉴赏】

《小城之春》是上海文华影业公司于1948年拍摄的,这部70多年前的电影,除了少数研究电影的专家知道外,一般年轻人别说看过,可能连听都没听过。但它可不是一部普通的电影,称得上是我国第一部心理写实主义电影,也有人称之为"诗化电影"或"散文电影"。总之,它是一部开先河之作,在中国电影史上有不可替代的地位。

《小城之春》导演费穆先生是中国电影界的老前辈,是一位对电影有独特想法并敢于第一个吃螃蟹的人。由于《小城之春》问世正值解放战争时期,所以问世后没有引起多大反响,加上费穆先生于1950年因心脏病突然逝世,该片几乎被人遗忘了。

1983年,《小城之春》在法国都灵举办的中国电影节上重新播放,受到与会者的高度赞誉。欧洲人惊呼:不可想象,30多年前中国能拍出《小城之春》这样高水平的心理电影。从此,电影界才开始重视这部电影。

2002年,著名导演田壮壮怀着"向中国电影先驱者致敬"的情怀,重拍《小城之春》,再次激发了人们对费穆的关注。

2005年,中国香港电影金像奖将费穆的《小城之春》评为"中国电影一百年,最佳华语电影一百部"的第一名,又一次将《小城之春》推至中国经典电影的历史地位。

2015年,李六乙将电影《小城之春》改编成同名话剧,作为中国上海国际艺术节"扶青计划"邀约作品,在上海戏剧学院剧场演出,让中国观众进一步了解费穆。

《小城之春》全片只有5个人:戴礼言、周玉纹、章志忱、戴秀及老黄。5个人演出了一场100分钟的电影,而且让人看得津津有味,欲罢不能。究竟是什么吸引观众?其中的奥秘值得研究。

影片中5个人的关系非常简单:户主戴礼言,他的妻子周玉纹、妹妹戴秀、老同学章志忱及管家老黄。影片并没有波澜起伏、曲折离奇的故事情节,讲述的只是章志忱看望戴礼言十几天里所发生的故事。

周玉纹的画外音是《小城之春》的一个特色。整部影片以周玉纹的内心独白来介绍人物和剧情，采用第一人称口吻，显得亲切自然。这虽是传统手法，但对于心理电影来说倒是非常合适，带领观众一下子就进入剧情。

影片开篇是一段空镜头，展现了一座年久失修的破城墙。周玉纹入画，画外音："住在一座小城里面，每天过着没有变化的日子。早晨买完了菜，总喜欢在城墙上走一趟，这在我已经成了习惯……"随着周玉纹的画外音，剧中其他3个人物一一出场，依次是老黄、戴礼言、戴秀。介绍到哪个人物，这个人物就出镜，做着人物该做的事，说着人物该说的话。这样通过画外音介绍，戴礼言家里4个人物的形象、身份、性格全都清楚了。影片中人物举止与画外音介绍配合自如，人物按照自己的活动轨迹行事，画外音随时进入，又随时退出。同时，每当一个人物介绍完毕，此人的扮演者字幕随即出现，干脆利落，一步到位。

周玉纹的画外音并不是用机械性的语言把人物介绍完毕了事，而是融进了周玉纹个人的看法及内心独白，并且讲究语言提炼及口语化处理，如"礼言每天跟我见不到两次面，说不上三句话……他说他有肺病，我看他有神经病！我没有勇气死，他没有勇气活了……往后的日子不知道怎么过下去……"至此，戴礼言与周玉纹那种要死不活的夫妻关系已经揭示得非常清楚了，为章志忱的到来引起风波埋下伏笔。

章志忱第一次出镜，也是在周玉纹画外音的介绍下入画的。银幕上，章志忱提着行李箱入镜，配上画外音："谁知道会有一个人来，他是从火车站来的，他进了城，我就没想到他会来……"费穆这种处理非常大胆，此时的周玉纹正在妹妹房里绣花，她并不知道章志忱来访。这一大段介绍性的解说，完全是一种超越时空的解说，既不是周玉纹的内心独白，也不是现实中周玉纹的所见所闻，只是导演借周玉纹的口吻，行使编导的职责。等到老黄前来告诉周玉纹："少奶奶，来客人了。"周玉纹又回到剧中人状态，问老黄："客人姓什么……"

《小城之春》让周玉纹一会儿作为"全知型"的解说者，一会儿作为"画外音"的内心独白者，一会儿又作为剧中人进入角色表演，这种手法在电影表述中非常罕见。

章志忱来访是影片的重要节点。周玉纹是章志忱昔日的恋人，成为影片的"戏核"。如果把戴礼言的家庭比作一潭死水，那么章志忱来访，犹如向这潭死水扔下一块石头，激起水花四溅，泛起涟漪阵阵……

章志忱来到戴家，一石激起千层浪，使得戴家各个人物的心理发生急剧变化。首先是周玉纹，她面容姣好，身材苗条，受过教育，知书达理，但在死水般的戴家生活无聊，心事重重。章志忱的到来使她旧情萌发，恋火燃烧。周玉纹主动进攻，章志忱被动迎战。开始是"女主人"对"客人"的关心，一会儿送兰花，一会儿送开水，一会儿送毯子……观众看得出来，这全是借口，关键是重燃旧情；不久之后，两人"吃过早饭撒个谎，找个地方谈谈话"。之后，他俩背着戴礼言频频约见，特别是那天酒后，章志忱当着戴秀的面，

竟然忘情地拉起周玉纹的手……周玉纹走进章志忱房间就把电灯关掉……章志忱冲动地把周玉纹抱起，险些出轨……这是戴礼言、周玉纹、章志忱三人之间的"老三角恋"。

戴礼言的妹妹戴秀，这个年轻漂亮的女学生，天真活泼，喜欢唱歌，爱好跳舞，憧憬未来。戴秀与老气横秋的哥哥形成鲜明对比，给这个沉闷的家庭带来生气与活力。她不知道大嫂与章大哥有恋情，天真地喜欢上了帅气的章志忱，以致戴礼言看出妹妹的心事，还委托周玉纹跟章志忱谈这门亲事。这又形成周玉纹、章志忱、戴秀三人之间的"新三角恋"。还好，费穆先生没有在这段朦胧的恋情上做文章，否则"新三角恋"与"旧三角恋"之间发生矛盾纠葛甚至情感冲突，那电影就会变成另外一种样子了。

章志忱是矛盾纠葛的中心人物，他不知道昔日恋人周玉纹已嫁给了老同学戴礼言。他与周玉纹久别重逢，应该说他内心依然爱着周玉纹，以致酒后失态，激情难抑。尽管戴秀青春年少，纯洁多情，但因为他心中有周玉纹，所以婉拒了戴秀的仰慕之爱。他与戴礼言是多年的老朋友，所以在与周玉纹交往的过程中，还没有忘记"朋友妻不可欺"的儒家训诫。理智最终战胜情感，他明智地选择了离去。

戴礼言是个大户人家的少爷，是个读书人，心地善良，性格懦弱。他面对"被毁"的家宅，心情郁闷，加上肺结核病，思想包袱很重。他与周玉纹虽为夫妻，但貌合神离。结婚8年，患病6年，分居2年，尚无小孩。他体贴妻子，但妻子不爱他，并有意回避他。他与章志忱是老同学，在一次喝酒之后，他才发现章志忱与周玉纹的暧昧关系。他又看见周玉纹与章志忱亲切交谈，顿时觉得自己是个多余的人，决定吃安眠药自杀，幸运的是被章志忱救了过来。

以上这些矛盾纠葛，费穆先生没有让它们正面冲突起来，而仅仅停留在心理层面上。比如戴礼言把周玉纹买的中药丢在地上，周玉纹只是捡起来递给他，并无斥责之言；戴礼言要与周玉纹好好谈一谈，而周玉纹只说了一句话："有什么好谈的？你好好地养自己的病吧！"

一天晚上，戴礼言抓住周玉纹的手恳切说道："不要走！"周玉纹默默地松开戴礼言的手，没说一句话起身走了。

又如那天酒后，周玉纹把自己特意打扮了一下，偷偷溜进章志忱的房间，随手把电灯关了，章志忱立即打开，她又关上……章志忱猛地抱起她，但随即又放在椅子上……章志忱突然冲出房间，从外面将房门反锁……她在里面敲门，章志忱不理……她用手打碎房门玻璃，手被划破，章志忱才打开房门，进去帮她包扎伤口，用嘴亲吻周玉纹的手……她默默地站起，打开门静静地走了……这一连串的动作，双方几乎没有一句对白，但是观众完全体会得到他们内心的情感多么炽烈，内心的矛盾多么纠结，内心的压抑多么沉重。

在这场戏中，男女旧情萌发已发展到了高潮，双方都有许多爱恋的话语要宣泄，有许多积压在内心的情感要表露，也有因道德顾忌产生的许多犹豫……其间有爱，有恨，有情，有义，有怨，有忌。费穆先生的高明之处在于，不让剧中人说出来，一切让观众去体

会,形成了《小城之春》最耐人寻味的艺术魅力。

费穆先生在镜头处理上别出心裁。因为是心理电影,所以影片大部分镜头运用中近景,也有极少数远景镜头,但处理得极其含蓄。比如在城墙上有一场戏,章志忱约周玉纹在城墙上谈一谈。一番交谈之后,章志忱突然问:"假如现在我说叫你跟我一块儿走,你也随便我吗?"周玉纹兴奋地、深情地望着章志忱问:"真的吗?"章志忱没有回答。为什么没有回答?周玉纹知道,章志忱知道,观众也知道,但就是不说出来。

接着周玉纹与章志忱走下城墙……费穆先生此处用了一个长镜头,拍的是周玉纹和章志忱的背影:他俩时而挽着手亲密交谈,时而迅速分开,时而又凑在一起,时而停下脚步争执着什么;随后,周玉纹突然向前奔跑,章志忱随后追去……

这段长镜头他俩有对话,但是没声音。究竟谈些什么?观众不得而知。为什么他们时而亲密?时而疏远?时而停下?时而奔跑?观众也不知道。在这里,费穆先生给观众打了一个谜语,让观众任意地去猜想,增添了观众观影的乐趣。

《小城之春》整部电影显得非常沉闷。正如费穆先生所说:"我为传达古老中国的灰色情绪,用'长镜头'和'慢镜头'构造我的戏(无技巧的),做了一个狂妄而大胆的尝试。结果片子是过分的沉闷了。"为了缓解这种沉闷的情绪,费穆先生设计了戴秀这个天真活泼、充满活力的角色。在片中,戴秀全程演唱了两首歌。在戴秀唱《可爱的一朵玫瑰花》时,镜头不停地在戴礼言、章志忱、周玉纹之间转换,在歌声里,人物没有对话,但是人物的内心交流一直没有停止。《在那遥远的地方》是在划船时演唱的,在戴秀清脆甜美的歌声里,镜头在4个人之间转换,应该说4个人各有心事,有些话要说出来,而有些话不说出来更好。

心理电影主要展现片中人物的心理活动,让观众透过人物的表情、动作及简短对话去揣摩他们的心理活动。为了缓解影片的沉闷气氛,费穆先生还安排了游船、喝酒、划拳等场面。当然,高明的导演并不是为了缓解而缓解,更重要的是这些场面能推进剧情的进展,取得了一举两得的艺术效果。

由于是70多年前的电影,所以《小城之春》是黑白片,而且录音效果差,声音干瘪沙哑,在一定程度上影响了观众观看的兴趣。但是撇开这些因素,静静地观看影片,观众会看出费穆在追求电影民族化方面做出的种种尝试。比如,破败的城墙是影片的重要场景,使人联想到杜甫的诗句"国破山河在,城春草木深"。影片拍摄正值抗战结束,加上戴家老宅大部分在战火中被毁,戴礼言久病成疾,忧郁落魄,虽然片中人不言及抗战,但战争留下的伤痛仍能让人体会到。还有影片中的兰花、盆景、残垣、断壁、旗袍、中药、绣花等,均带有鲜明的民族元素,营造出一种借景抒情、情景交融的艺术氛围。

全片只有5个人,场景相对集中,人物动作大都采用中近景,并大量采用长镜头、慢节奏进行拍摄。费穆先生特别注重细节的刻画,一个动作、一个眼神、一句台词,都精心设计,反复表述,看起来有些舞台戏的味道,有意将中国民族戏曲的特点同现代电影手法

结合起来。著名影评家石琪说:"本片的纯电影风格,其实贯通了中国传统戏曲的精华,就是写情细腻婉转,一动一静富于韵律感,独自对白和眼神眉目都简洁生动,又合为一体。况且此片平写三角恋情,而远托家国感怀,全片不谈时政,却暗传了当时知识分子的苦闷心境,深具时代意味,这就是'平远'和'赋比兴'的一个典范……"著名影评家李焯桃说:"费穆的天才之处,在于圆浑地结合旁白、光暗对比等手法,化局限为风格……将话剧艺术的精华熔铸成了纯粹的电影风格。"

费穆先生说过:"中国的电影只能表现自己的民族风格。"他在自己的电影生涯中孜孜不倦地进行着电影民族化的大胆尝试。《小城之春》是费穆先生创造的一朵奇葩,成为中国电影史上的经典之作。有电影史学家评价说:"费穆导演的《小城之春》,是中国电影艺术上的一个里程碑,该片可谓集(20世纪)三四十年代中国电影优点之大成。"

《小城之春》对现当代中国电影的影响非常深远。张艺谋说:"我最喜欢的片子有一大堆,不能一一列举,就中国的电影而言,我最喜欢1948年的《小城之春》,我觉得这部影片在当时达到了相当的高度,我们今天看来,觉得还是不能跟它比较。"

一部70多年前的黑白电影,人们今天看来依然津津乐道,说明《小城之春》具有穿越时空的艺术魅力。中国电影大业需要承前启后,代代相传,中国电影前辈开创的艺术道路值得关注,值得研究,值得发扬光大。

▲《小城之春》剧照

名著改编电影的经典范例
——水华《林家铺子》鉴赏

1959年　彩色片　90分钟

出品　北京电影制片厂
导演　水　华
编剧　夏　衍
主演　谢　添（饰　林老板）
　　　马　薇（饰　林明秀）
　　　韩　涛（饰　余会长）
　　　于　蓝（饰　张寡妇）

【《林家铺子》片段】

奖项　第12届菲格拉达福兹国际电影节评委奖、在中国电影九十周年的"世纪奖"评选中被全票选为"中国电影九十年十大优秀影片"之一等

【梗概】

故事发生在1931年浙江杭嘉湖边一个小镇上。

"九·一八"事变之后，在全国掀起"抵制日货"的风潮波及小镇。林老板也为满店日货伤脑筋，为了维持生计，不得已将林大娘仅有的一副镯子卖了400元钱，找商会余会长去贿赂党部要员。林老板连夜把日货改贴国货商标，才使生意勉强做下去。

一天，小镇突然涌来一大批上海难民，店员寿生从中发现商机，建议将脸盆、牙刷、牙粉等配成"一元货"出售。林老板采纳了寿生建议，"一元货"的生意意外兴隆，他终于露出少有的笑容。

但是好景不长，满街谣传"林老板捞一笔就走"，借贷者纷纷上门索钱；加上生意利

润微薄，钱庄高利盘剥；党部、商会借各种名目强行敲诈……导致林源记举步维艰。祸不单行，警察局局长相中了林老板的女儿明秀，要娶做姨太太。在一家人忐忑不安之际，党部来人强行抓走林老板。寿生四处张罗，凑钱救人。结果，林老板赎回了，林源记却倒闭了。

最终，林老板带着女儿逃之夭夭，店里存货被钱庄和商会查封，可怜张寡妇、朱三太等老弱孤寡的债权人血本无归，陷入绝境之中……

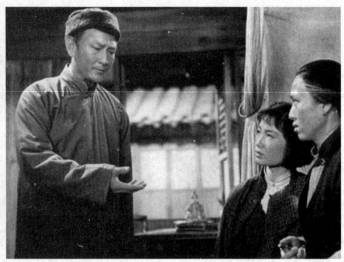

▲《林家铺子》电影海报和剧照

【鉴赏】

电影《林家铺子》是夏衍根据茅盾同名小说改编的。茅盾于1932年创作的《林家铺子》是一部脍炙人口的优秀短篇小说，在中国现代文学史上有着独特的地位。夏衍是中国电影界的前辈、杰出的电影剧作家。水华是我国著名的电影导演。《林家铺子》是联合优秀原著、优秀编剧和优秀导演，共同制作的一部经典电影作品。

夏衍非常喜爱茅盾的小说，1933年曾将《春蚕》改编为电影，1958年又着手对《林家铺子》进行改编。夏衍认为："《林家铺子》这篇小说的故事性很强，结构很严谨，人物性格很鲜明突出，是一个适合改编电影的题材。"

夏衍最初的改编方案，打算用倒叙方法，从一次工商业者辩论会开始："我打算让寿生在辩论会上讲话，让他用今昔对比的方法来追叙30年前的工商业家的苦难时代，从此再转到原著小说中所描写的最初一章的情景。"他后来感觉不妥，"只在开头的时候加上一段'旁白'，其他情节、人物、冲突等，都力求忠实于原著来编写了。"

林老板是《林家铺子》一号人物，小说把他描写成一位老实本分的商人，受到来自各方面的欺压，处境艰难，曾得到许多善良读者的同情和怜悯。夏衍对林老板作了一些重要修改和补充。他认为："我把林老板这一类人物处理为：一方面是被压迫者、被剥削者，另一方面又是一个还可以压迫人的剥削者。压迫他的是帝国主义、官僚买办资本、大商

人、大小军阀、国民党官僚、土豪劣绅，但是他还可以压迫和剥削更弱小的对象，这就是农民、小商小贩及孤寡无依的朱三太、张寡妇等。他对豺狼是绵羊，但是他对绵羊则是野狗。'大鱼吃小鱼，小鱼吃虾米'，是当时的社会现实。"

夏衍一生著述颇丰，在文学、戏剧、电影、新闻等领域均有贡献。就电影而言，他一生改编、创作的电影剧本达10部之多，其中鲁迅的《祝福》、茅盾的《林家铺子》、巴金的《憩园》等先后被他改编为电影名作。他的电影创作、电影理论和电影经验是中国电影发展史上极为重要的组成部分，值得认真总结。

小说是文字创作，电影是再创作，导演将书面文学变成视听艺术。《林家铺子》的再创作得到评论界一致好评。

一、林老板形象的修改与补充

在小说《林家铺子》中，林老板饱受欺压的情节颇多，如卜局长、张委员、余会长、黑麻子这些来自国民党官僚和上层权力的欺压；钱猢狲、上海商人这些来自金融和大商人的盘剥；还不时受到同行、地痞的骚扰和暗算。这些人物和情节电影基本都保留了，但为了突出林老板受欺压的一面，编导补充了以下两个细节。

其一，两个兵痞拿着假钱到林源记买货，阿四发现后拒收，两个兵痞揪住阿四欲打："饷是上面关的，你他妈的敢说是假钱？"林老板上前解围，他拿起钱看了一眼，明知是假钱，口里却说："这怎么是假的？真的。"精明的林老板为避免更大损失，拿着假钱到账桌看了一眼又转回来，装出一副为难的样子："啊呀！真对不起，小店还没有开业，找不出零钱来。东西您就先带回，改天有钱再给吧！"说着连钱带货塞给兵痞，两个兵痞骂骂咧咧地走了。

其二，林老板刚打发两个兵痞出门，镇公所吴老汉又拿着一叠条子，往林家铺子柜台上放了一张："林老板，这是商会里派来的。"接着是条子的特写："支援军饷二十元整。"镜头上摇，林老板一副哭丧的脸。

这两个细节，镜头不长，作用不小，增加了林老板饱受欺压的多面性，使林老板老于世故、委曲求全的生意人的特点更加丰满，并对戏剧冲突起到了承接和延续作用。

此外，小说对林老板欺压底层人物描述不够，为了增加这方面内容，编导增设王老板这个人物作为林老板欺压的对象，并安排了以下两个重要的情节。

其一，在上海客人威逼下，林老板当夜冒雪到恒源钱庄找钱猢狲借款，结果反被逼着在年关还清所有借贷。他垂头丧气地往回走，路过望仙桥时，发现路过的王老板（小说是债权人陈老七，影片改成债务人王老板），便厉声叫住，他一改平日唯唯诺诺的可怜样，凶神恶煞地逼着王老板限期还钱。

其二，寿生建议销售"一元货"，林老板觉得主意不错，但想起王老板曾赊走一批日用货，便忙带着店伙计老梁前去索货。当时王妻重病在床，再三哀求他手下留情，等自

己丈夫回来商量。但林老板根本不理,几乎把小店存货全部拿空。王老板赶回苦苦求情:"林老板,事情不能做得这么绝呀!"林老板眼珠子一瞪,一边说:"那你说我怎么办?你做生意,我也做生意。"一边对老梁吼道:"走!"王妻在床上哭诉着:"东西都拿走了,这一家人日子可怎么过呀?"王老板哭丧着脸,绝望地说:"怎么过?都死了算了!"平常林老板被人欺负、被人玩弄,通过这两场戏,观众看到了林老板凶残狠毒的一面。

二、其他重要修改

其一,小说中林大娘有个打嗝习惯,夏衍改编时果断地删除了。他说:"我觉得这一习惯动作在小说里可以更鲜明地突出人物的形象,而在电影里,这可能对观众引起喜剧效果,而抵消了某些规定情景的悲剧气氛。"可见,夏衍具有敏锐的画面意识和强烈的观众意识。什么样的画面会产生什么样的观影效应,他都细细预测和揣摩过。

其二,林明秀在小说中是个千金小姐,对时局不关心也不参与,夏衍改编时做了补充:"让她还有一点儿爱国主义。在当时反对日本帝国主义侵略是全国人民的共同要求,林明秀是一个青年学生,因此她被卷进这个时代风暴,跟着同学们喊喊口号、写写标语,也还是有可能的。"这一修改不仅符合当时青年学生的实际,而且使得剧中人物有时代感,增加画面动感,也丰满了林明秀的形象。

其三,小说在林老板逃走后,着重描写了张寡妇、朱三太等人在林家铺子前哭吵着要进屋的场景。警察在混乱中一边揉摸张寡妇的胸部,一边说些下流淫秽的语言,引起围观人群的哄堂大笑。电影把这段全部删掉了。影片若保留警察调戏张寡妇的情节,会严重冲淡林家铺子前激烈的冲突气氛,显得矛盾不集中而节外生枝。

小说改编成电影是一项有风险的工作,有的成功,有的失败,有的平平,有的甚至引起争论。《林家铺子》改编得非常成功,因此常被一些影评家们当作范例列举。影片既忠实于原著又不拘泥于原著,既大胆增删又不损害原著风貌,影片在播映时得到了茅盾先生的充分肯定,也受到广大群众的交口称赞。

下面谈谈《林家铺子》的艺术处理技巧。

1. 片头设计

《林家铺子》片头设计颇有艺术性。影片开始,银幕上是一本精装的《茅盾文选》特写。掀开封面,叠印片名《林家铺子》。一束光柱斜照在书上,固定为背景画面,上面叠印出演职员表。接着,伴随浑厚的男低音,旁白字幕逐渐显示出来。然后《茅盾文选》首页掀开,一只船橹在水中摇曳,渐渐拉成全景:船夫划着小木船,河道两岸展现出一座江南水乡小镇……画外音响起:"事情发生在1931年的冬天'九·一八'事变后,在浙江杭嘉湖地区的一个小镇上……"故事发生的时间、地点,清晰而自然地向观众交代了。

2. 影片开场

《林家铺子》开场富有寓意。一条小船朝前划去，镜头时而在船的前方，时而在船的后方，从各种角度拍摄，以增强画面的视觉感和运动感。当小船进入一段狭窄的河道，突然一桶污水倒入平静的河水中，"污水冲击河底沉渣泛起，水面浮现'1931年'字样，寓意一个黑暗、灾难的年代，污泥浊水泛滥"。

关于影片开场，水华导演原先想拍一个俯瞰小镇全景的摇镜头，但在外景现场，未找到一个支点——山岗或土坡，搭出十几米高台也不合适，直到外景戏拍完，开场还不知怎么拍。一次散步，他偶然看到船在河面运行，河流又穿过小镇，于是舍弃大俯瞰的想法，用船摇进小镇……

影片开场虽有一定寓意，但水华仍不满意，他说："如果现在我能重拍，我将这样开场：（第一个镜头）选一个雾气蒙蒙的早晨，从直升机上俯瞰。直升机降下透过薄雾看到河流，河中摇曳的木船，船过石桥洞。直升机飞过石桥，看到两岸的房屋和桥上桥下人们的活动，算命的、要饭的……一幅旧社会凄惨的景象。第二个镜头，可以拍进小巷、船上……第三个镜头，拍两岸的茶馆、市集之类的社会生活画卷。一桶污水倾倒河里，近景可加一个特写。第四个镜头，污水中泛起'1931年'的字样，也许用高速镜头，这需要实验。'1931年'的字样要缓缓出现，特技要重拍。"从这里可以看出水华对艺术精益求精的追求。

三、时代环境

《林家铺子》的一个显著特点是注重时代背景介绍，这是编剧和导演的共识，贯穿于影片的始终，下面略举几例。

影片从学校镜头进入故事。第一个出镜人物林明秀，影片用跟镜头拍她放学回家，借此向观众介绍20世纪30年代水乡小镇的地理风貌和时代背景，观众可以看到岸边小镇的房屋布局和式样，看到沿街被风刮烂的抵制日货的标语，看到桥上一群学生向民众宣讲抗日……几个简洁的画面，一下子将观众带入"九·一八"事变后的中国。随着林明秀走上望仙桥，抬头一看，用主观镜头向观众展示林家铺子的全景。

水华后来反思这段戏："感觉到没有拍好，直到今天仍觉遗憾。"如果能重拍，他想插入一幅漫画："一个身穿和服、脚蹬木屐的日本人，面目狰狞。他一手拿着刀，刀上滴着血，背上背一个大包袱，包袱上写着'东三省'。经历过那个年代的人，一看这幅漫画就知道是什么年代，并产生很多联想，时代背景的介绍就可以省略了。将这幅漫画贴在学校走廊上，从漫画拉开到学校校门。然后介绍人物……这样大的时代背景清楚，具体环境也清楚，比较接近文学剧本的构思和风格。"以上是水华导演对开场前后的构想，他反复强调就是如何用最简洁的画面，直接而形象地向观众介绍故事的时代背景和具体环境。

《林家铺子》有一场戏在清风阁茶楼。开始一个大全景：热闹的茶楼，人们喝着茶，

吃着瓜子，茶房提着水壶，在桌位间穿梭服务……然后林老板走进茶楼。在这期间除音乐外，还伴以泡茶声、卖唱声、唱戏声及各种叫卖声，一个小镇茶楼的景象活脱脱地展现在观众面前。

这场戏主要是林老板到茶楼找余会长帮忙，以消除社会上关于他"捞一把就走"的谣传。在人物出场后，影片继续渲染环境，余会长见林老板来找，向里面高喊："泡茶来！"按一般套路，影片应接着拍林老板如何请余会长帮忙的镜头。水华却偏偏省去这段观众已知的内容，而跳到炉灶旁，跟拍茶房沏茶、倒茶、端茶等一系列动作，进一步介绍茶楼环境，最后回到林老板、余会长的茶桌上，听余会长的回话。

余会长答应帮忙后，谈起卜局长欲娶林明秀做姨太太。人物对话以中近景为主，余会长极力相劝，软硬兼施；林老板则如雷击顶，不知所措。两人对话，免不了正反打的传统拍摄手法，观众注意力是余会长的话在林老板身上的反映，所以镜头基本对准林老板的面部，而余会长的话则以画外音方式处理。观众从林老板的面部表情完全可以读懂他内心变化的全过程：惊讶—不安—紧张—呆痴。

水华认为："展现环境一般都用全景，介绍人物一般用近景。"在水华的指导下，该片环境展现和人物活动的组接十分和谐。

四、心理刻画

水华说："人们过去在比较电影与文学两种艺术形式时，一般认为电影长于外在的直观表现而短于内心的揭示，这是电影先天性的缺陷。实际上电影现在这方面已经有所突破，有所发展。"这种认识在他的影片中得以充分的体现。

如林老板夜访恒源钱庄的戏，地点在客厅，人物只有林老板和钱狲狲两个人。这是两个有身份的人，表面上客客气气，实际上话里藏锋。台词很精彩，分寸感把握十分到位。林老板求贷，钱狲狲拒贷，还要逼债，两人打的是一场心理战，除台词外还有面部表情及形体动作。钱狲狲抽着水烟，慢吞吞地叫了一阵苦。

林老板近乎哀求："钱经理，看兄弟的面子……"

钱狲狲很快打断："对不起，实在是爱莫能助……"

林老板以为钱狲狲要抬高利息，抢着说："利息方面，一定……"

钱狲狲挥挥手："不，不，不是这个意思……贵号原欠五百，二十二那天又加了一百。前后总共是六百。这笔钱在年前务必请你全部还清。"

镜头迅速推到林老板那张惊讶不安的脸，钱狲狲十分严肃地说（用的是画外音）："我们是老主顾了，所以今天先透个信，免得临时多费口舌。"导演用长镜头一直对着林老板呆若木鸡的神情，林老板的心理活动无须多言，观众一目了然。

一间客厅，两人谈话，本来单调场面，水华却拍得十分精彩。一方面，他采用多机位灵活调度，开始镜头在背面，接着移到正面，继而又是侧面，然后是正反打；另一方面，

对于关键话语，镜头迅速拉近，捕捉人物眼神中的细微变化，以揭示人物心理上每一次变化，在这期间穿插推、拉、摇、移等镜头。两人谈话不间断，镜头运动也不间断，这场戏共拍了约64米长的胶片，但没有一点冗长腻味的感觉。

林老板起身告辞时看了钱猢狲一眼，嘴角动了动，是想做最后的努力，顿了顿，但还是转过身慢慢走出门。水华的导演加上谢添的表演，使得影片细节处理非常具有创造性，恰如其分地表达了林老板那种矛盾、焦虑、尴尬的心境，令人不禁叫绝。

在风雪夜中，林老板走出恒源钱庄，影片用一个俯拍全景镜头：昏暗街灯下，林老板显得十分孤独与可怜。接着切换中近景：林老板满脸困惑焦虑的神情。然后镜头跟拉：林老板满怀心思，步履沉重地在风雪夜中缓缓走着。约26米长的跟拍镜头中，交替叠印出上海客户和钱猢狲凶狠厉声逼债的特写画面，形象地展现林老板此时此刻的心理压力，加上漫天飘飞的雪花，更烘托出林老板的凄冷心境。这种揭示心理的叠印手法在1959年国产影片中十分新颖，给观众造成强烈的视觉冲击力。

林老板跟跟跄跄地走上石拱桥，一屁股坐在桥栏杆上。镜头拉开，展现出林老板在水中的倒影：雪花漫舞，孤灯只影。不言自明，林老板心想：如何度过年关？如何向上海客户交代？如何筹钱还清钱庄的债务？还有朱三太、张寡妇等人的利息……至此，林老板的处境已博得了观众的同情。

镜头一转，桥下过来一人。林老板发现是他的债务人王老板，神情立刻变了："哎，王老板，你别躲呀，我问你，你欠我的两笔款子到底怎么样啦？"

王老板可怜兮兮地："林老板，眼前的生意你是知道的……"

林老板眼睛一瞪："那不行呀，我现在就等着用钱！"

王老板在林老板的威逼下只好颤着声说："好吧，我卖儿卖女，这两天一定还你……"

林老板盯着说："那你可说了算啊！"他凶狠地望着王远去的身影又追上一句："别怪我不客气！"

看到这里，观众不禁想起"大鱼吃小鱼，小鱼吃虾米"的民间谚语，林老板的两面性也昭然若揭。

五、画面效应

水华曾说："一个电影导演要以镜头的视点去观察事物。"作为经典影片《林家铺子》有许多经典画面。

按上海客户要求，林老板叫阿四赶快到钱庄用庄票换现钱，不料庄票被钱猢狲扣下。上海客户提着箱子急着赶船，见阿四回来赶紧迎上去，得知庄票被扣的消息，上海客户把箱子往柜台上一扔。整场戏上海客户没说一句话，但通过动作和表情给林老板施加的压力却呼之欲出。林老板安慰地："不要紧，我亲自去一趟。"外面的雪越下越大，林老板急匆匆朝大街跑去，阿四拿着伞追出："师父，伞——"林老板头也不回地消失在雪雾中……

林老板扑了空，回来后一再表示歉意，上海客户看看没办法，只好让步："那你也得凑成个整数！"林老板走到账桌旁拉开抽屉数钱，不够；又将角角落落的钱全搜一遍，仍不够；正在难堪之际，店伙计刚巧做了一笔生意交来一块银圆，林老板忙接过凑足整数，跑出柜台交给上海客户。这组镜头，语言显得十分苍白，活生生地把林老板的困境展示得一览无余。

随后，林老板和寿生拿着礼品热情地送走上海客户，回到店铺，才发现吹落在地上的"订货单"。寿生捡起"订货单"要追出去，被林老板叫住。他接过"订货单"慢慢地撕碎，脸色阴郁。此时，镜头向上摇拉成一个俯视的大全景：背景是下着大雪空旷的街市，以及空荡荡的店堂，林老板和寿生低着脑袋，相对无言，显得那么孤单、渺小和可悲。这里，画面构图的艺术性和镜头运用的技巧性十分精准，可谓"此时无声胜有声"。

六、具象思维

水华说过："电影思维本质是整体性的具象思维，其中主要是视觉思维。视觉形象看得越细致、越具体、越清晰，这个镜头就越有把握。"

在小说中，林老板被赎回仅有一句话叙述："半点钟后，寿生和林先生一同回来了。"在夏衍文学剧本中也只有几行字，描写得非常简略。可在影片中导演却安排了11个镜头，用的就是视觉具象思维。摘录如下：

306 远　明秀的身影在窗前晃动。

307 全　明秀从窗口走了回来，林大娘坐在桌边焦急地等待。远处传来更声。

308 全　寿生提灯笼在党部门口等待着。

309 中　阿四靠着柜台打盹儿。

310 全　明秀不安地走回窗口，探出半个身子向外望去。

311 全　街道深处，一盏灯笼渐渐移近。寿生和林老板走来。

312 中近　明秀扶窗探望，猛然回头叫："妈，爸爸回来了！"林大娘惊喜地向外看。

313 全　阿四还在打盹儿，伙计进画把他唤醒，阿四去开门。

314 全　明秀端着灯下楼。

315 中　寿生扶着林老板走进小天井。

316 全　林大娘和明秀下楼。明秀看见林老板，放下灯叫："爸爸……"（冲出画面）

小说中一句话，剧本中几行字，到了电影用这么多的镜头进行诠释，看似繁杂，实则必要。因为电影是视觉艺术，一切都要让观众看到，林先生是怎么回家的？家人是怎么等待的？又是怎样迎接？伙计们是什么态度？一切都要诉诸画面，这是由电影具象思维的本质决定的。

七、精彩片段

每一部电影都有几场重头戏，也称精彩片段。看过电影的人，都会记得林老板逃走后的那场戏。这场戏的特点是人物众多，节奏加快，冲突激烈。各类人物纷纷登场亮相，各种力量相互碰撞较量。茅盾在小说中描写的那些下层债权人及群众遭到黑麻子下令殴打，都是在党部门前。但夏衍把冲突改在林家铺子前，而且删掉黑麻子，将其所作所为集中到卜局长身上。水华基本上按照夏衍的思路，把戏份加重了，由下令打人升级到下令开枪，将下层受苦人遭受的灾难体现得更加深重。

这场重头戏共拍了56个镜头，分两个场景：一个是林家铺子前，但这是下层债权人（朱三太、张寡妇等）及围观群众活动的地方；另一个是林家铺子的店堂，这是余会长、钱狲狲、卜局长等"场面人"逼问林大娘及寿生的地方。两个场景的戏，运用平行蒙太奇手法交叉剪辑，由于场面较大、镜头繁多、时间不长，所以镜头间切换的频率非常快。

店堂里的人各怀鬼胎：卜局长逼人，钱狲狲逼债，商会逼货，林大娘躺在床上呻吟，寿生干脆一问三不知。最可怜、最惨烈、最扣人心弦的还是铺子外的情景：张寡妇抱着孩子东奔西窜，像一头愤怒的母狮，拼命地敲门，拼命地求情，被警察推倒在地，爬起来又扑上去；还有白发苍苍的朱三太，坐在地上哭着、喊着、骂着，可无人理睬；更为可悲的是，毫无人性的卜局长竟下令开枪，整个场面一片混乱。

影片运用了20多个镜头，几乎是几秒钟一次切换：警察用枪托打人—农民被打倒—阿毛在张寡妇肩上大哭—卜局长下令开枪—警察打人—人群大乱—妇女叫阿宝—孩子叫妈—朱三太被人群拥挤着—张寡妇被人群挤向前—卜局长骂人—有人叫"别踩着孩子"—人脚在乱踩—张寡妇从地上挣扎着爬起来："我的孩子，我的孩子……"突然惊叫一声，扑倒在地—人群踩着阿毛的帽子奔出镜头—张寡妇爬着抓住阿毛的帽子恸哭，凄惨地叫着："阿毛，阿毛，我的孩子，陷入疯狂的绝望之中……"（画面渐渐隐去）

这段大场面、快节奏的重头戏，是电影拍摄和剪辑中的一个难题。尤其是警察镇压那段戏，共拍了24个镜头，只用了约49米胶片，平均每个镜头约2米，镜头变换快捷，画面动感强烈，要做到有条不紊、叙事清晰，没有深厚的功底是难于驾驭的。水华说过："每个导演的心里都挂着一幅银幕，他要不断地在这幅内心银幕上放电影，思考画面构图，色彩影调，光的运用，人物形象和环境气氛。"所以这段压轴戏的成功，并不是导演一时灵感的即兴创作，而是充分准备、仔细琢磨、慢工出的"细活"。

八、首尾呼应

首尾呼应是文学上常用的一种手法，电影《林家铺子》中两次用到。

其一，片头用了一段旁白，介绍影片时代背景及主题思想；影片临近尾声，林老板带着女儿逃之夭夭，又插入一段旁白"林源记垮了，林老板带着女儿走了；但是，悲剧还没有结束，受到更大的打击，遇到更重的苦难的，还不是他们，而是另一批压在更下层、

更穷苦的人……"两段旁白，首尾呼应。虽然起到揭示主题、启迪观众的作用，但毕竟是1959年拍的影片，既受当时宏观环境的影响，也有担心观众看不明白的考虑。如果今天有机会重拍《林家铺子》，这两段旁白可能都会删掉，因为这两种担心都没有必要了。

其二，影片开场是一只小木船驶进这座江南小镇，在小船划进的过程中展现了小镇的风貌及环境。影片结尾，激烈的风暴过去，影片陡然寂静下来，银幕渐渐显出林老板坐在船舱里沉思的镜头，虽然仍满脸愁容，但是不激动不悲伤。在片中，只听见船橹划着河水的声音：哗——哗——

影片最后一个大全镜头：小木船远离小镇，在烟雨蒙蒙、浩瀚开阔的河面上向远方划去……留下故事，留下哀怨，留下无尽的思索……这正是水华导演毕生追求的"画面止而意未尽，音响绝而情不绝"的艺术效果。

▲《林家铺子》剧照

20世纪60年代国产影片的艺术精品
——谢铁骊《早春二月》鉴赏

1963年 彩色片 120分钟

出品　北京电影制片厂
导演　谢铁骊
编剧　谢铁骊
主演　孙道临（饰 萧涧秋）
　　　谢　芳（饰 陶　岚）
　　　上官云珠（饰 文　嫂）
　　　高　博（饰 陶慕侃）
奖项　第12届菲格拉达福兹国际电影节评委奖，1995年中国电影世纪奖十佳影片奖、十佳导演奖

【《早春二月》片段】

【梗概】

故事发生在1926年的浙东芙蓉镇。

一位满怀救国理想的知识青年萧涧秋，受老同学陶慕侃邀请，从上海来到浙东芙蓉镇学校教书，认识了陶慕侃漂亮而又我行我素的妹妹陶岚，两人一见钟情。萧涧秋昔日同学李志豪投笔从戎，在惠州战役中英勇牺牲，留下文嫂及一对儿女住在芙蓉镇，萧涧秋决定去看望，见面后看到文嫂一家处境艰难，决定帮助她渡过难关。

不久，芙蓉镇谣言四起，说萧涧秋"一手搂着小寡妇，一手要采芙蓉花"。原来镇上的富家子弟钱正兴一直热恋陶岚，看到陶岚与萧涧秋交往密切，背地里造谣诽谤，弄得萧涧秋都不敢去文嫂家了。

祸不单行，文嫂小儿子阿宝患肺炎没有得到及时治疗，不幸死了，文嫂悲痛欲绝，不

想活下去。萧涧秋思来想去，觉得要救文嫂只有一条路——娶她。谁知当天晚上，文嫂上吊自杀了。萧涧秋悲愤难抑，离开了芙蓉镇，决心投身到时代洪流里去……

▲《早春二月》剧照

【鉴赏】

《早春二月》是著名导演谢铁骊根据柔石的中篇小说《二月》改编的。柔石是位非常有才华的青年作家，他曾出版长篇小说《旧时代之死》、中篇小说《二月》和《三姊妹》、小说散文集《希望》、短篇小说《为奴隶的母亲》等40余万字的作品及译著，得到鲁迅先生的帮助和高度赞誉。不幸的是，柔石于1931年与胡也频、殷夫、李伟森、冯铿一起被反动军警秘密枪杀于上海龙华警备司令部，人称"左联五烈士"。

1962年，谢铁骊看了柔石的小说《二月》后非常感动，便立即着手改编电影，得到时任文化部副部长夏衍的大力支持。夏衍认真审阅文学剧本和分镜头本，并修改一百多处，包括把片名《二月》改为《早春二月》等都是他的意见。影片上映后，受到业界人士及广大观众的一致称赞。

《早春二月》的成功首先得益于小说《二月》提供的文学基础。影片的故事、人物、情节、对话、场景基本上源于小说原著，谢铁骊在改编时做了三处重大修改。

其一，增加了王福生这个人物。原小说主要是围绕萧涧秋、陶岚、文嫂等几个人物展开故事，主要是萧涧秋与同学遗孀文嫂及同学妹妹陶岚之间的感情纠葛，社会覆盖面比较小。王福生是贫苦大众的代表人物，一个十几岁的孩子，每天天不亮就跟着父亲去砍柴，挑到街市卖掉再去上学，几乎天天迟到。王福生后来辍学是因为他父亲砍柴摔断了腿，他小小年纪就要挑起养活全家的重担。

影片增加王福生，可谓一举三得：一则使得电影反映的社会面更加广阔，更加真实，让观众了解到当时芸芸大众的生活境况；二则王福生作为萧涧秋的学生，融进剧情，贴近社会，丰富了情节线索，增添了电影的故事性；三则王福生学习刻苦，被迫停学，增加了影片的悲剧感，给萧涧秋打击很大，推动了剧情的发展。王福生戏份不多，仅出场几次，但是一个出身贫苦、学习认真、尊敬师长、过早成熟、孝顺懂事的穷孩子形象活脱脱地凸

显出来，给人留下非常深刻的印象。

其二，原小说结尾，写萧涧秋遭到各种打击后决定去女佛山散心，后来他写信给陶慕侃，告之不回芙蓉镇，直接去上海了。接到信后，陶岚与哥哥商量，带着采莲去上海找萧涧秋。影片改成萧涧秋离开芙蓉镇，给陶慕侃兄妹留下一封告别信："……我一踏进芙蓉镇，就像掉进了是非的漩涡，我几乎在这个漩涡里溺死，文嫂的自杀、王福生的退学，像两根铁棒猛击了我的头脑，使我晕眩，也使我清醒，从此，终止了我的徘徊，找到了一条该走的道路，我将投身到时代的洪流中去……"陶岚看完信，毅然决然地说："我找他去！"影片至此戛然而止。电影结尾显然比小说视野更加宽广，胸怀更加远大，寓意更加深刻，而且干脆利落，余音袅袅，是一个精彩又耐人寻味的"豹尾"。

其三，原小说前后穿插了12封信件，均是萧涧秋与陶岚来往的信函，基本上都被谢铁骊删除了。小说是文字艺术，而电影是视听艺术，电影首先是让人看到，如果电影让观众去看一封封信件，就显得太枯燥无味了，没有体现电影的特质。谢铁骊大刀阔斧，用人物画面交流取代了信件的内容。

《早春二月》的主题是反映五四运动退潮之后一批青年知识分子苦闷徘徊的心态，在知识青年的苦闷徘徊中，体现了崇高的人道主义精神。影片高妙之处在于：没有正面反映这个灰暗的时代，而是通过萧涧秋、文嫂、陶岚、钱正兴等人物的感情纠葛含蓄地展现主题。艺术的核心是写人，写人物命运，写人物情感冲突。柔石深悟其道，谢铁骊心领神会。

文嫂的丈夫李志豪是萧涧秋的同学，李志豪满怀报国之心抛妇别子参加北伐，在攻打惠州战役中英勇牺牲，家中顶梁柱垮了，留下文嫂及两个小孩，没有领到一分钱抚恤金，全家人在生死线上挣扎。萧涧秋看到文嫂一家的悲惨境况，决定出手相帮。可悲的是，萧涧秋帮助文嫂，一是尽同学情谊，二是尽社会道义，但却遭到芙蓉镇街头巷尾的闲言冷语。一首塞进萧涧秋房间的匿名打油诗这样写道："芙蓉芙蓉二月开，一个教师外乡来。两眼炯炯如鹰目，内有一副好心裁。左手抱着小寡妇，右手还把芙蓉采。此人若不驱逐了，吾乡风化安在哉？"此诗一下子把萧涧秋逼到绝路，他面前只有两条路：要么走人，要么抗争。萧涧秋左思右想，他要是一走了之，文嫂一家必死无疑。为了救人，在陶岚的支持下，他决心留下来与恶势力抗争。为了救文嫂一家，又能够阻止闲言冷语，他甚至做出准备娶文嫂的决定。

可是结果呢，文嫂的儿子阿宝死了，文嫂自己也上吊死了，萧涧秋被彻底击败了。正如萧涧秋在影片中说："我原本是救人，现在却变成了杀人！"再加上品学兼优的王福生辍学，"这种双重打击把痛苦推向极点，也促使萧涧秋的觉醒"。萧涧秋在大都市住久了，本想到芙蓉镇这个"世外桃源"呼吸一下乡下的新鲜空气，结果落荒而逃，又回到了原点。萧涧秋的故事形象地说明：当时天下乌鸦一般黑，要根本改变现状，唯有投身到时代的洪流中去，彻底改变一切。

影片通过文嫂一家的遭遇，隐含了对冷漠的国人的批判。文嫂的丈夫李志豪为救中国，参加北伐革命军，为了民众能过上好日子，冲锋陷阵，慷慨捐躯，留下遗孀及一对儿女，本应得到社会各界及乡亲邻里的关照与帮助，但是文嫂一家不仅没得到任何帮助，反而陷入绝望的境地。萧涧秋了解到实情决心尽力帮助，但萧涧秋的举动不仅没有得到社会的响应，反而招来各方面的诽谤中伤。正如鲁迅先生在小说《药》里写到的辛亥革命者夏瑜，为了救民众脱离苦难，英勇就义，被清政府杀头示众，但是愚昧的民众，竟然花钱用他的血蘸馒头吃治痨病……其情其景令人生悲！这种悲剧又一次在《早春二月》里重演。

悲剧的结果导致文嫂儿子死去，没有人去安慰劝导文嫂，文嫂上吊死了，有人说应该立个贞节牌坊……总之，影片中的文嫂只是镇上人茶余饭后的"谈资"。如果说李志豪是被军阀的枪弹打死的，那么文嫂就是被芙蓉镇的文人墨客的冷漠及愚昧民众的谣言杀死的。这是《早春二月》留给观众深深思考的一个严肃话题。

谢铁骊选择浙东一个江南水乡小镇作为《早春二月》的拍摄地，影片中古朴的石板桥、悠闲的茶楼、简陋的学校、河边的垂柳、木质的楼梯、典雅的八仙桌……既切合柔石小说原著的场景描写，又符合影片清新淡雅的格调要求。《早春二月》继承了《小城之春》《林家铺子》等电影的艺术风格，将人物、情节、故事与环境紧密地融合在一起。不去过分地宣扬外部的矛盾冲突，而是特别关注人物内心的情感波澜，让观众去细细地品味萧涧秋、文嫂及陶岚精神层面的纠葛，从而产生一种审美的共鸣。

《早春二月》演员阵容强大，如孙道临、谢芳、上官云珠、高博等演员都是当年的一线演员。孙道临扮演的萧涧秋，胸怀理想，正直善良，深明大义，风度翩翩；谢芳扮演的陶岚，年轻漂亮，个性鲜明，内柔外刚，敢爱敢恨；上官云珠扮演的文嫂，命运多舛，忍辱负重，诚实贤惠，知情达理；高博扮演的陶慕侃，热爱教育，重情重义，老成稳重，中庸处世。这几位演员在影片中都有出彩的表现。孙道临和谢芳在电影中虽然情绪波动起伏很大，但依然是本色演员帅哥靓女的戏路子。上官云珠有着漂亮的外貌，经常出演年轻貌美的女性角色，但在影片中她扮演一个失去丈夫带着两个孩子的寡妇，这个角色对上官云珠具有极大的挑战性，但上官云珠把握得很到位，演出了一个悲切、善良、明理、绝望的寡妇形象。

《早春二月》是谢铁骊的代表作，成功地塑造了以萧涧秋为代表的具有人道主义精神的知识分子形象，"本片突破了戏剧式的叙事模式，对多场景组合式的电影形式进行了探索。含蓄的韵味、精练的镜头、丰富的细节描写、借鉴传统绘画技法的摄影处理，以及强大的演员阵容、精细的美工创造，使本片成为一部具有经典意义的艺术精品"。

清新淡雅的风格　含蓄蕴藉的追求
——吴贻弓《城南旧事》鉴赏

1983年　彩色片　88分钟
出品　上海电影制片厂
导演　吴贻弓
原著　林海音
编剧　伊　明
主演　沈　洁（饰英子）
　　　张丰毅（饰小偷）
　　　张　闽（饰秀贞）
　　　郑振瑶（饰宋妈）

【《城南旧事》片段】

奖项　第3届中国电影金鸡奖最佳导演、最佳音乐、最佳女配角，第2届马尼拉国际电影节金鹰奖，第14届贝尔格莱德国际儿童电影节最佳影片思想奖，第10届基多城国际电影节赤道奖

【梗概】

故事发生在20世纪20年代的北京城南。

7岁的英子生活在北京胡同里。她父亲是一位知识分子，母亲是家庭妇女，家里还有一位奶娘宋妈。天真幼稚的英子用她好奇的眼睛观察大人的世界，接触胡同里各式各样的人。其中有可怜的"疯女人"秀贞，有心地善良的小偷，有经常被父母殴打的妞儿，还有与她朝夕相处的宋妈等。

胡同里的这些人境遇不同、命运不同，但结局差不多，都很悲惨，一个个离英子而去。不久，英子的父亲也因病离世了，英子妈带着她黯然离开了北京城南……

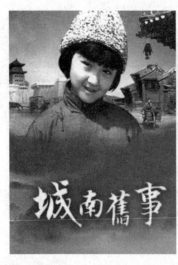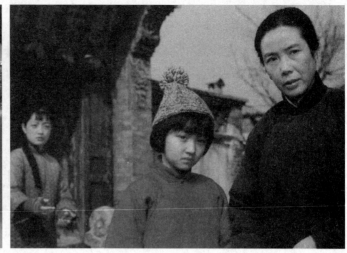

▲ 《城南旧事》电影海报和剧照

【鉴赏】

《城南旧事》是根据我国台湾地区女作家林海音的同名小说改编的。林海音7～13岁曾随父母在北京城南住过，《城南旧事》是她50年之后，根据自己的亲身经历写的回忆小说。

《城南旧事》的主人公只有一个人：林小英，小名英子（英子是林海音真实的小名）。英子是一个漂亮、稚气、大胆、灵气的小姑娘，她对大人的世界充满好奇，以一颗真诚的童心看待这个复杂的社会。因为是从儿童视角来讲述故事，所以《城南旧事》也算作儿童电影。

影片结构很简单，全剧没有贯穿始终的故事。除了英子及家人，也没有贯穿始终的人物。整部电影就是讲述英子与各式人物接触交往而发生的几个小故事。小故事也不是讲完一个再讲另一个，有时是同时进行，有时是交叉进行。而主角永远是英子，所以观众观影过程十分亲切，并没有支离破碎的感觉。

胡同里有个"疯女人"秀贞，邻里人认为她有疯病而躲之不及，她是英子遇到的第一个人物。但英子却不怕她，反而喜欢她，同情她。秀贞叮嘱英子：她女儿小桂子后脖子上有一块青色胎记，看见了一定领她回来，我不打她也不骂她。英子了解到秀贞曾与一个北大学生思康相爱，生下了小桂子。后来思康被抓走再也没有回来，仅8个月的小桂子被秀贞父母丢到北京齐化门城根下，秀贞此后便"疯了"。

英子还认识一个小女孩妞儿，妞儿经常被父母打得青一块紫一块，还被逼着学艺练功。一次妞儿偷偷告诉英子：她不是父母生的，她不想回去了，她是被捡的，她要到齐化门去找亲生父母。聪明的英子看到妞儿后脖上的青色胎记，认定妞儿就是小桂子。英子把小桂子带到秀贞家，她们母女团聚，喜极而泣。秀贞急匆匆地带着小桂子，赶坐去天津的火车找思康，不幸双双被火车撞死。

英子遇到的第二个人物是小偷，她为了捡皮球，在一个废园子里发现躲藏的小偷。一番交谈，英子发现这个小偷不但不可怕反而可敬，他是为了帮助弟弟完成学业，为生活所迫才去偷东西。小偷见她是个小姑娘也不介意，只是嘱咐她不要讲出去。小偷弟弟与英子是同学，是个品学兼优的好学生，又增加了英子对他兄弟的好感。一次英子在废园里捡到一尊佛，被一个化装成收破烂的警探发现了，不久小偷就被抓了。当被捆绑的小偷路过英子面前时，他停住脚步，对英子亲切地点头微笑，英子则一脸茫然。

英子遇到的第三个人物是宋妈，宋妈在乡下有一儿一女，由她丈夫照看，她背井离乡来到英子家做奶妈。平时有乡亲来，宋妈就托乡亲带东西回去，打听家里情况……影片尾声，宋妈丈夫来了，两人坐在门口聊天，英子却看见宋妈一直在抹眼泪。后来才听说，宋妈儿子几年前就死了，女儿也卖人了。

以上3个小故事组成了《城南旧事》的主要情节，这些人物故事都是英子偶然遇到或偶尔听到的。它们之间没有关联，没有交集，各自独自成篇。影片对小故事的讲述看似轻描淡写，自然流露，不刻意，不渲染，不用情，但都具有强烈的戏剧张力，逼着观众去联想，去判断，去思考。

例如秀贞因思念小桂子而"疯"掉，街坊邻居对秀贞的悲惨遭遇非但没有同情，反而只作为饭后的谈资，显露一种世俗的冷漠。秀贞好不容易找到小桂子，小桂子也终于有了母爱，母女团聚了，但又双双丧生车轮之下。影片对此结局没有做详细交代，只借报童卖报时的叫卖声一语带过，但是观众的心境却难以平静：思康究竟为何被抓？到底是死是活？秀贞母女怎么被火车撞死？全留给观众去猜测，去想象，去思考。

又如小偷被抓，显然是英子幼稚泄密所致，她无意中暴露了小偷的藏身之地。小偷并不知道自己被抓是因英子的泄密，英子或许知道或许不知道，但是观众知道。小偷被警察押走时对英子点头微笑……英子是什么感受？小偷是什么感受？观众又是什么感受？影片没有说明，但是观众却会想得很多很多。

再如宋妈的遭遇，一个勤劳善良的农村妇女，当听说自己的儿子死了，女儿被卖人了……骨肉连心呀！那种内心的苦痛非常人所能忍受。对此宋妈没有号啕大哭，只是对着丈夫抹眼泪，但观众能揣摩到宋妈内心撕裂般的痛苦。她儿子为何死去？女儿又为何卖人？是社会的错？还是丈夫的错？她被丈夫接走后，生活如何？这些问题都是观众关心的。

以上3个小故事，有人物，有情节，有悬念，但影片对人物的命运点到为止，结局如何，未做说明，至于原因，也不做解释。这就是中华传统美学中的"留白"。这个词最早出现在中国古代"国画"技法中，后来又扩展到文学艺术的创作中。所谓"留白"，就是作者不要把什么都说透，留下"空白"让观众自己去思考，去填补。清代文学家梁廷楠说："情在意中，意在言外，含蓄不尽，斯为妙谛。"电影《城南旧事》追求的正是中国传统美学中的这种意境。

《城南旧事》片头是以几段摇镜头画面加上画外音："不思量，自难忘。半个多世纪过去了，我是多么向往住在城南的那些景色和人物啊……这些童年的琐事，无论是酸的、甜的、苦的、辣的……却永久，永久地刻在我的心头……"摇镜头主要展现山峦、长城、卢沟桥、北京前门等代表性建筑，再配以行进中的骆驼。骆驼缓慢的脚步和第一人称缓慢的画外音，伴随悠扬深情的《送别》旋律，给全片定下了"徐缓悠扬"的风格基调。

片名《城南旧事》用的是繁体字，也增添电影的沧桑感。随着演职员表的慢慢推出，《送别》哀怨的旋律一直持续着，观众不知不觉被带入一种怀古思旧的氛围之中。

导演吴贻弓很注意营造《城南旧事》的故事环境。影片开始：一条旧北京古老街口的深景长镜头，画面中有用辘轳打井水的，有牵骆驼行走的，有推独轮车的，有挑担叫卖的，有吆喝抬东西的，有往长长的石水槽倒水的，包括后面陆续出现的宅院、房间、衣着、对话……一下子就把观众带进20世纪20年代北京胡同的氛围之中。在特定的胡同环境中，英子、秀贞、宋妈、妞儿等人物一一出场亮相。电影遵循"塑造典型环境中的典型人物"这条定律，既是小说的要求，也是电影的需要。《城南旧事》做得非常出色。

《城南旧事》采用美国人奥特威谱曲、李叔同填词的《送别》作为电影音乐的主旋律。对于这首20世纪二三十年代风靡中国的校园歌曲，观众十分熟悉也十分喜欢。吴贻弓用这首歌作为影片的主题音乐，一则符合电影的时代性，20世纪20年代的故事与同时代的音乐相互配合，能达到意想不到的艺术效果；二则符合影片思想内容，剧中的几个主要人物都是离"我"而去，适时响起《送别》音乐，别有一番滋味在心头。

《城南旧事》作为一部儿童电影，一号人物英子扮演者沈洁的表演至关重要。沈洁不负众望，表演十分精彩。首先是她那对明亮、稚气、好奇、真诚的大眼睛特别引人注目，影片多次用特写镜头展现这双大眼睛，给人印象特别深刻。其次是英子那天真、清脆、充满童趣的嗓音，在大人的世界里出现这样一种天籁之声，是单纯与复杂的对话，是纯净与浑浊的碰撞，特别惹人怜爱。小小年纪的沈洁第一次担此重任，除了外形的可爱，还能把握住角色的内心体验，确实难得。此外，小偷的扮演者张丰毅、宋妈的扮演者郑振瑶、秀贞的扮演者张闽，各司其职，都有不俗的表现。演员出色的二度创作，保证了影片的整体质量。

《城南旧事》是著名导演吴贻弓的代表作。20世纪80年代初期，该片的问世给中国电影界吹来一股清新之风。影片一反中国电影界那种大构架、大矛盾、大冲突的叙事手法，以一个小姑娘的口吻娓娓讲述自己亲身经历的故事，令人耳目一新。影片节奏缓慢，格调清新，不张扬，不煽情，多用长镜头，传递着一种"淡淡的哀愁和深深的思念"。影片继承了中国"含蓄蕴藉""意在言外"的传统美学观念，是对国产电影的多元化进行的一次成功尝试。

一部冷峻沉思历史的力作
——谢晋《芙蓉镇》鉴赏

1986年　彩色片　163分钟

出品　上海电影制片厂
导演　谢　晋
编剧　阿　城　谢　晋
主演　刘晓庆（饰　胡玉音）
　　　姜　文（饰　秦书田）
　　　郑在石（饰　谷燕山）
　　　祝士彬（饰　王秋赦）
　　　徐松子（饰　李国香）
　　　张光北（饰　黎满庚）
　　　徐　宁（饰　五爪辣）
奖项　第7届中国电影金鸡奖最佳故事片、最佳女主角、最佳女配角、最佳美术，第10届大众电影百花奖最佳故事片、最佳男演员、最佳女演员、最佳男配角，2018年改革开放40周年"中国十大优秀爱情电影"之一等

【《芙蓉镇》片段】

【梗概】

故事发生在我国20世纪六七十年代。

20世纪60年代初，湘西芙蓉镇上勤劳美丽的少妇胡玉音同丈夫黎桂桂开了个米豆腐小店。夫妻俩起早贪黑，加上胡玉音人缘好善待客，生意做得红红火火。不久，胡玉音夫妇购得王秋赦一块宅基地，盖起两层新瓦房。

1964年，李国香任工作组组长，王秋赦成了"运动"红人。胡玉音则被划成"新富农

分子"，新瓦房被查封。曾帮助过他们的粮站主任谷燕山、镇党支部书记黎满庚受牵连遭审查，黎桂桂被逼自杀。

1967年，王秋赦升为镇党支部书记，他强令胡玉音和秦书田每天扫大街。在漫长的扫街过程中，胡玉音和秦书田两人日久生情相爱了。

胡玉音怀孕后，秦书田申请结婚，惹恼了李国香，她动用权力把秦书田判10年徒刑；胡玉音判3年，因怀孕监外执行。胡玉音受尽屈辱，分娩时多亏谷燕山拦住一辆军车，送进部队医院，生下一男孩，取名"谷军"。

20世纪80年代初，秦书田和胡玉音彻底"平反"了，他俩重新开起了胡记米豆腐店，开始新的生活。王秋赦却疯掉了，他整天敲着破锣，沿着大街小巷喊着："运动啦！运动啦……"

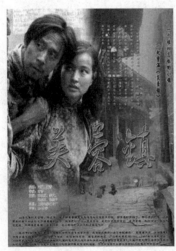 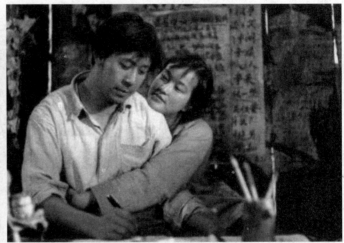

▲《芙蓉镇》电影海报和剧照

【鉴赏】

电影《芙蓉镇》根据古华同名小说改编。该小说于1981年在《当代》文学杂志发表，获首届茅盾文学奖。1986年，谢晋把《芙蓉镇》搬上银幕，受到观众广泛好评，引起巨大的社会反响，一举夺得第7届中国电影金鸡奖最佳故事片、最佳女主角、最佳女配角、最佳美术等大奖，在国际电影节上也频频获奖。

小说《芙蓉镇》给电影《芙蓉镇》提供了扎实的文学基础。一部优秀小说不一定能改编成一部优秀电影，小说改编成电影失败的例子多的是，小说改编电影成功与否完全取决于编导的功力。庆幸的是，小说《芙蓉镇》遇上了谢晋，电影《芙蓉镇》不仅拓展了小说《芙蓉镇》的影响力，而且将其打造成了一部留名中国电影史的经典之作。

古华先生根据他20多年的湘西基层工作实践，直面社会人生，写出了底层无辜老百姓的冤屈，小说《芙蓉镇》获首届茅盾文学奖，成了中国当代文学一个亮点。电影《芙蓉镇》保留了小说的基本框架，运用电影的艺术手段，使得故事更集中，更精彩，更感人。

《芙蓉镇》采取以小见大手法,将目光聚焦在底层小人物身上。通过芙蓉镇一个米豆腐店夫妻命运及周遭人物兴衰起落的故事,反映了当时的社会现实及其给老百姓和基层干部带来的巨大伤痛。

1964年,以李国香为组长的工作组来到芙蓉镇。李国香很快发现,一方面土改时期的穷困户王秋赦依然贫困,另一方面"芙蓉姐"胡玉音买下王秋赦宅基地建起了两层新楼,是"走资本主义道路"的典型人物。李国香进一步调查,发现供销社主任、退伍伤残军人谷燕山批发碎米给胡玉音做原料。镇党支部书记黎满庚是胡玉音初恋情人,帮助胡玉音发家致富。于是,一场轰轰烈烈的"揭批斗争"在芙蓉镇迅速展开……"揭批斗争"的结果是:胡玉音夫妇被划为"新富农分子",谷燕山、黎满庚停职检查,黎桂桂自杀身亡,好吃懒做的王秋赦摇身一变成了芙蓉镇的领导。

1966年,"新富农分子"胡玉音和"右派分子"秦书田除了接受"批斗"之外,还被勒令每天扫大街。在长期"监督劳动"的过程中,这两个被打入底层的苦命人相爱了。他俩向王秋赦申请结婚,王秋赦听后大惑不解:"怎么牛鬼蛇神还要结婚?"秦书田悲戚地哀求:"公鸡母鸡、公牛母牛也要交配产子,何况我们还是人呀!"按照王秋赦的要求,他俩结婚时房门框上要贴上一幅白对联:"两个狗男女,一对黑夫妻。"更有甚者,因为自行结婚,秦书田被判10年徒刑,胡玉音被判3年,因怀孕监外执行。判决后,秦书田对胡玉音只说了一句话:"要活下去,像牲口一样的活下去……"

这种事情,现在看来简直就是天方夜谭,年轻人也可能根本就不相信,但凡是经历过那段岁月的人都清楚。笔者十分感谢《芙蓉镇》原著及编剧,感谢谢晋导演,感谢他们给中国老百姓留下这么一部电影,让我们的年轻人可以了解那段历史。

此外,《芙蓉镇》展现了残酷的"揭批斗争"背景下人性的温暖。影片在真实反映对普通百姓受到伤害的同时,还展现了人性的伟大、人性的光辉和人性的永恒。这是《芙蓉镇》与其他同类艺术作品不同的地方,也是其特别闪光之处。

在那段不堪回首的岁月,秦书田与胡玉音每天天不亮就要上街扫地,日复一日,年复一年。为了打发这段单调枯燥的日子,一身艺术细胞的秦书田发明了"华尔兹扫地法",用"三拍子"舞蹈动作扫地,在痛苦中寻找人生乐趣。被打入底层的秦书田与胡玉音互相帮助、相依为命,擦出爱情火花,既是意料之外,又在情理之中。

秦书田与胡玉音结婚那天晚上,没有仪式,没有鲜花,没有鞭炮,没有祝福的人。两个可怜的人关上门,做几个菜,自己给自己庆贺。忽然有人敲门,把他俩吓坏了。打开门一看,竟是谷燕山。谷燕山带来一瓶酒、两件礼物,在那个年代,这要冒多大风险呀!谷燕山是个纯朴率真的转业军人,在战争年代他出生入死,为了老百姓能过上好日子冲锋陷阵,被敌人子弹打坏下身而不能生育,一辈子没结婚。转业后,谷燕山军人作风不改。他深夜敲门给两位"牛鬼蛇神"贺喜,把胡玉音感动得下跪感恩:"要是所有当官的都像您这样,老百姓就有指望了。"

经历过"揭批斗争"的人都知道,在"运动"的高压之下,有人怕牵连而退避三舍,有人为自保而投石下井。秦书田和胡玉音婚姻不易,谷燕山敢来贺喜更不易,在残酷的"揭批斗争"岁月里闪出一道人性的光芒。

秦书田被抓去坐牢之后,胡玉音有孕在身,每天挺着个大肚子在芙蓉镇被监督劳动。镜头展现了3个不同的画面,镇上路过的老百姓看见胡玉音身体艰难,不约而同地主动帮助胡玉音,有的人帮她搬东西,有的人扶她上坡,有的人示以同情的眼神。没有台词,没有客套,只有动作,只有温馨的一笑,这些善意的帮助对落难之人来说无疑都是最大的心灵慰藉。

后来胡玉音临产了,她一个人孤独地在家里痛苦地喊叫……谷燕山刚好路过听见了,他毅然出手相助,出门拦住一辆军车,把胡玉音送到部队医院。

人性,是人所应有的本性。在那个年代,"人性"曾被批得体无完肤。其实,"人性"岂能一批就倒,只要有人的地方,就会滋生出"人性"来。它就像一粒种子,哪怕掉到石头缝里,也会发芽开花,长成参天大树来。《芙蓉镇》显露的"人性",犹如黑夜中的光明,使人在绝望中看到了希望;犹如寒冷中的盆火,使人在冰雪中感受到温暖。

《芙蓉镇》将几个主要人物刻画得栩栩如生,呼之欲出。除了前面谈到的胡玉音、秦书田、谷燕山之外,黎满庚、李国香、王秋赦等形象也非常具有典型意义。

黎满庚年轻时与胡玉音相爱过,后来因家长反对没有成功,他内心一直暗恋着胡玉音。"揭批斗争"风暴席卷芙蓉镇,胡玉音担心辛苦挣来的1500元钱不安全,就把钱存放在黎满庚那里,谁知被黎满庚老婆知道了,逼着黎满庚交到工作组,为此夫妻俩大吵一顿。后来,黎满庚扛不住了,把钱交给了李国香,一下子把胡玉音置于死地。黎满庚为此一直深感内疚……黎满庚在影片中戏份不多,却非常真实,非常典型,是"揭批斗争"中常见的人物。俗语说:"人在屋檐下,怎敢不低头。"黎满庚关键时刻出卖朋友,笔者不便批评。这个人物形象,一来烘托了"揭批斗争"的猛烈和恐怖,二来揭示了芙蓉镇人际关系的复杂性,三来增强了影片的故事感。

李国香是个典型的政治投机分子,她原是国营饮食店的经理,已过而立之年,尚未婚嫁。但是,她有很强的"运动嗅觉"。她欲置胡玉音于死地,除了"揭批斗争"需要之外,从一个变态女人的心理来分析,她妒忌胡玉音年轻漂亮、招惹男人喜欢。女人的嫉妒心能使人疯狂,一旦发作,甚至可以杀人。

可笑的是,在"揭批斗争"中,"红卫兵"把李国香当作"资产阶级反动路线执行者"揪出来,给她挂一双破鞋游街示众。尽管被揪,她也不同秦书田为伍,以显示她的"阶级立场"……她重用好吃懒做的王秋赦,整治勤劳致富的胡玉音夫妇。李国香表面冠冕堂皇,背地男盗女娼。她与王秋赦相互勾结,相互利用,中间难免狗咬狗,后来又勾搭成奸,不愧为电影中精彩的一笔。

王秋赦在土改时是"贫雇农",分得土地和宅基地,但他养成游手好闲、好逸恶劳的

恶习。他平日不愿种田，一心就想搞"运动"，"运动"一来，他便乘势而上，一下子变成"运动"红人，成为李国香手下一员干将，后来一跃成为芙蓉镇的"领导"。

一场"揭批斗争"，把勤劳致富的胡玉音打下去，把在战斗中光荣负伤的南下干部谷燕山打下去，把兢兢业业工作的黎满庚打下去，却把一个好逸恶劳的地痞流氓王秋赦捧了起来。

王秋赦的人物形象极具典型意义。"运动"结束，王秋赦的黄粱美梦破产了，命运折腾导致他疯癫了。衣冠不整的他整天敲着个破锣，在芙蓉镇大街小巷声嘶力竭地喊着"运动啦！运动啦……"这是《芙蓉镇》的神来之笔，这种靠"运动"吃饭的人离开了整人的"运动"就难以活命。"拨乱反正"之后，王秋赦之流日思夜想的"运动"终将一去不复返，他只能落得疯癫的下场。重新过上好日子的秦书田、胡玉音看到饥饿的王秋赦，不计前嫌，还特意盛了一碗米豆腐给他吃，体现了劳动人民的忠厚善良。从某种意义上说，王秋赦也是一个"运动"的牺牲品，这个人物形象将成为中国电影画廊中不朽的典型。

电影《芙蓉镇》是在湖南湘西土家族苗族自治州永顺县王村拍摄的，影片将王村特有的灰黑房屋、狭窄小街、青石板路作为故事发生的环境。在营造环境上，美术设计把那时的白色标语涂写在灰黑墙壁上，刺眼夺目，一下子把观众拉进了那个时代。该片后来获第7届中国电影金鸡奖最佳美术，应属当之无愧。王村则因拍摄《芙蓉镇》而名扬天下，许多人慕名前来参观。后来王村干脆改为芙蓉镇，成为旅游景点。

《芙蓉镇》的成功除了导演扎实的功底之外，也离不开演员的付出。如胡玉音的扮演者刘晓庆、秦书田的扮演者姜文、李国香的扮演者徐松子、黎满庚的扮演者张光北、谷燕山的扮演者郑在石、王秋赦的扮演者祝士彬、五爪辣的扮演者徐宁等，都有出色的表演，这是一个强大的演员阵容。

刘晓庆是著名演员，笔者认为，迄今为止，刘晓庆演得最好的一部电影就是《芙蓉镇》。她既演出了劳动妇女的勤劳善良、热情待客，又演出了挨整少妇的刚毅顽强、不甘屈辱，还演出了落难女人的重情重义、追求爱情。胡玉音在影片中情感波动起伏较大，刘晓庆把控得非常准确，处理得游刃有余。凭着《芙蓉镇》里胡玉音的表演，刘晓庆一举夺得第7届中国电影金鸡奖最佳女主角。

姜文是中国电影界大腕级人物。《芙蓉镇》中的姜文还是一位30岁出头的青年人，身段苗条，一头浓发，文质彬彬，乐观豁达。他演的秦书田，能写会画，聪明出众，性情达观，乐于助人。他变着花样在扫大街时苦中作乐，他在窗底下放牛粪捉弄王秋赦等镜头给观众留下深刻印象。姜文凭着秦书田的角色获得第10届大众电影百花奖最佳男演员。

笔者再次观看《芙蓉镇》后，有几处略感不足：其一，心狠手辣的李国香在影片中步步高升，"运动"结束后依然官运亨通，对此感到心中不平；其二，影片中的夜晚镜头较多，但因为布光不足，许多镜头显得不清晰；其三，电影对话没有字幕，以致说话太快时观众听不清，影响观看效果。

《芙蓉镇》问世已有30多年了，今天拿出来再看，依然叫人热血沸腾，热泪盈眶。现在有些年轻人不了解这段历史，不知"运动"为何物，笔者建议组织他们看看《芙蓉镇》，我想他们会有感触，会有思考，会有受益。

▲《芙蓉镇》剧照

女性视角　写意手法　感叹人生
——黄蜀芹《人·鬼·情》鉴赏

1987年　彩色片　115分钟

出品　上海电影制片厂
导演　黄蜀芹
编剧　黄蜀芹　李子羽　宋国熏
主演　李保田（饰　秋芸父）
　　　王飞飞（饰　童年秋芸）
　　　徐守莉（饰　成年秋芸）
　　　裴艳玲（饰　钟　馗）

【《人·鬼·情》片段】

奖项　第8届中国电影金鸡奖最佳编剧、最佳男配角，1988年巴西里约热内卢第5届国际电影电视录像节电影大奖——最佳影片金鸟奖，法国第11届克雷黛国际妇女节公众大奖等

【梗概】

秋芸父母是戏班里的台柱子，他们合演的《钟馗嫁妹》颇受观众欢迎。秋芸从小看父母演戏，非常喜欢颇有人情味的钟馗。

一天，秋芸与小伙伴捉迷藏，在草垛发现母亲与一个"光脑壳"男人偷情，惊恐地大哭大叫，跑回来找父亲，父亲却不置可否。不久，母亲突然失踪，秋芸父深受刺激，从此不再唱戏，难言的痛苦深埋在秋芸幼小的心里。

戏班子有次演出《长坂坡》，饰演赵云的演员突然生病，班主临时要秋芸救场，竟赢得满堂彩。但是，秋芸唱戏却遭到父亲的坚决反对，秋芸理解父亲的担忧，发誓只演武生不演女旦。

时光一晃十余年，秋芸成家并有了孩子，丈夫是个不管家只要钱的赌棍。秋芸决心重登舞台投身表演艺术，她主演的《钟馗嫁妹》闻名遐迩，并应邀去法国演出。

秋芸下乡演出期间，她父亲设宴款待剧团。酒毕人散，留下秋芸与父亲对酌，秋芸酒后感叹：钟馗跋山涉水，为的是给妹妹找个好男人出嫁……

夜晚，秋芸趁着酒兴来到村头戏台，不料钟馗翩然而至，他俩相见如故。钟馗说："我来到人间，是为送你出嫁。"秋芸悲怆道："我已出嫁，我嫁给了舞台！"

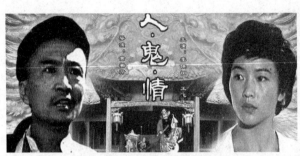

▲《人·鬼·情》电影海报和剧照

【鉴赏】

黄蜀芹是我国新时期崛起的一位身手不凡的女导演，1964年从北京电影学院导演系毕业，1981年开始独立执导，迄今共拍摄了《当代人》《青春万岁》《童年的朋友》《超国界行动》《人·鬼·情》《画魂》等多部影片。黄蜀芹1987年编导的《人·鬼·情》是她导演生涯中具有里程碑意义的作品，是她多年来不断开拓、坚持艺术创新的结晶，也是她导演艺术趋向成熟、形成自己独特个性的标志性作品。

黄蜀芹说，她在读蒋子龙的报告文学《长发男儿》时引发拍摄《人·鬼·情》的创作冲动。《长发男儿》是反映我国著名戏曲武生裴艳玲艺术和生活道路的文学作品，黄蜀芹自己参与改编、自己执导，这在她的电影生涯中并不多见。

裴艳玲是河北梆子剧院的名誉院长、第24届中国戏剧梅花奖"梅花大奖"的获得者。她在舞台上扮演的钟馗形象倾倒过大江南北无数观众，她曾赴丹麦、瑞典等国出席"世界舞台上的女性"专题报告会。欧洲戏剧界认为，一个女性能够在舞台上把男人演得如此英武潇洒，堪称"人间奇迹"。

为了掌握第一手素材，黄蜀芹曾随裴艳玲所在剧团一起到各地走乡串村巡回演出。每次演出，黄蜀芹与热情的观众一样，为裴艳玲精湛的舞台艺术所倾倒；每次交谈，黄蜀芹更为裴艳玲执着的艺术追求和直面人生的真诚所感动。可以说，秋芸的生活原型就是裴艳玲。裴艳玲后来看了剧本说："电影故事吸收了我的部分生活素材，但又不是完全在写我。我觉得它说了许多，又似乎什么也没说，观众可以从中悟出一些东西。"后来在影片中，钟馗的角色就由裴艳玲饰演，真可谓栩栩如生、精彩传神，给影片增色不少。

裴艳玲在艺术上近乎完美的成就和生活上不尽完美的遗憾，使黄蜀芹陷入深深的沉思

之中。她以女导演特有的视角，把镜头探入女主人公的内心世界，所以影片在刻画人物心理方面，显得特别透彻、特别细腻。

《人·鬼·情》结构上别出心裁，共有以下4条叙事线。

其一，秋芸从童年到中年的生活和从艺历程，也称"秋芸世界"。它具体讲述了秋芸"童年生活""偶见母亲偷情""爱好唱戏，遭父反对""选进省剧团""朦胧恋情""同事暗算""婚姻不幸""事业成功"等一系列经历。这条叙事线是影片的主线，讲述了秋芸曲折坎坷的人生历程。

其二，展示的"钟馗世界"。在民间传说中，钟馗是除恶行善的象征，外表奇丑，内心奇美，专门捉拿天下坏鬼，解救底层民众苦难。钟馗活动在完全虚幻的鬼神世界，这个世界与"秋芸世界"交替出现，对"秋芸世界"起着非常重要的烘托和补充作用。

其三，展示的"舞台世界"。这是一个按戏曲演出实况拍摄的艺术世界，它是介于秋芸与钟馗之间的特殊世界，是一道桥梁，为"秋芸世界"与"钟馗世界"的转换做必要的衔接。秋芸在这个"戏中戏"里扮演各种角色，在扮演钟馗时，直接进入钟馗的内心世界。它既具有叙述性，又具有表演性，还具有直抒胸臆的表白性，对"秋芸世界"中起着重要的宣泄和调剂作用。

其四，奇妙的"人鬼世界"。在影片尾声，秋芸登上村口戏台，钟馗从天边飘然而至，作为人的秋芸和作为鬼的钟馗直接对话。这个世界从形式上看是离奇的、虚拟的，而结合剧情中的人物心理来看，却是极其真实的。它超越时空之上，不合乎自然逻辑，但合乎心理逻辑。

《人·鬼·情》中的4条结构线，决定了影片独特的美学风格，实现了表现与再现、写实与写意、现实与幻觉、逼真与假定的交叉融汇。这种结构形式在国产电影中非常罕见，体现了黄蜀芹艺术创新的勇气与气魄，为电影叙事方式开辟了一条可资借鉴的道路。

黄蜀芹本来可以用一个全知视角，以完全现实主义的手法，向观众讲述秋芸艰辛的艺术之路和不幸的生活之路，因为那是一个十分动人的故事，但是它传给观众的感受将是单一的、鲜明的、一目了然的。影片《人·鬼·情》则迥然不同，它将人与鬼、实与虚、现实与舞台、真实与虚幻巧妙地结合起来，相互交织、相互映衬、相辅相成，构成其特有的写意性。

这种写意电影内涵深厚，随着不同的经历和心境，观众会得到不同的感悟和启迪。正如美学家王朝闻所说："影片不只是表现秋芸世界和钟馗世界，还表现了黄蜀芹的世界和观众世界，包括我这样的老头世界，觉得特别亲切，'你中有我，我中有你'。"该影片上映后，许多观众及影评人仁者见仁，智者见智，感触颇多，众说纷纭，这是写意电影的重要特征，从一个普通艺人的生活题材升华到对人生哲理的思考，可见其立意之深远。

《人·鬼·情》是由一位女编导拍摄的一部关于女艺人的故事，它所流露的女性意识特别引人关注。

首先，童年秋芸在初识人事时发现母亲偷情，那个"光脑壳"男人在她幼小心灵留下

挥之不去的阴影。从此她不喜欢所有"光脑壳"的男人，加上平日与她相处颇好的二娃当众辱打她，使她从小在心理上落下"恐男情结"。

其次，秋芸在青少年时爱上了演戏，具备一名优秀演员的基本素质。她的理想却遭到父亲的反对："女戏子有什么好下场？不是被坏人欺侮，就是天长日久自己不行，就像你妈。"从内心来讲，她是赞同父亲的观点，但又割舍不下对唱戏的爱好，最后立下不演旦角只演武生的誓言。她扮起"假小子"，练起武生功，这是"恐男情结"的进一步发展。

最后，在省剧团，她出落成一位漂亮的少女。张老师风流倜傥的外貌、扎实精湛的演技使她青春萌动。在这期间，她身上的"恐男情结"逐渐消退，在女友面前她声称自己是"真闺女"，却在张老师面前特地化旦妆，以展示自己的女性魅力，这是秋芸甜蜜的初恋。但是，张老师已有妻小，秋芸理智地躲避了。初恋失败，这对青春期的秋芸来说无疑是沉重一击，以至于张老师调走后，她打算回老家随父务农。在父亲的劝导下，她才又回到剧团。

在《三岔口》演出中，由于"钉子事件"，她的"恐男情结"再度升腾。她心里明白，因为演男角太出众，会招来男性嫉妒；而作为女性的她，只有求助于鬼神的庇护。

经过十余年的风风雨雨，秋芸已步入中年，结婚生子，丈夫是个屡教不改的赌徒，在事业上不支持她，在生活上也不尽责任。至此，秋芸对世间爱情心灰意冷，从此全身心地投入演艺事业。虽然她的演艺事业获得空前成功，但作为女人，她并不快乐，伴随她的是无尽的孤独和忧伤。

黄蜀芹以"女性视角"来观照秋芸，不被秋芸事业上成功的掌声和鲜花所遮掩，将潜伏在主人公内心的痛苦表现出来。天生丽质的秋芸没有享受到作为一个女人理应得到的东西，始终没有得到真正的爱情，只得屈从命运，把自己的女性魅力藏在丑陋无比的鬼怪脸谱和臃肿古怪的袍褂底下。

影片《人·鬼·情》是黄蜀芹以独特的结构方式，加上自己女性的眼光、女性的感觉和女性的生命体验来反映另一个女人内心世界的作品，所以人们将其定位为"女性视角的写意电影"。

《人·鬼·情》的第一个镜头是桌上的3碗化妆油彩，分别是白、红、黑三色。这三色也是整个影片的色彩基调，对比十分强烈。影片主要人物的服饰也以这三色为基本色：秋芸着白色、钟馗着红色、秋芸父着黑色，这不是偶然巧合，而是编导精心设计的。

镜头拉开，身着白色外套的秋芸坐在化妆桌前，5个不同方位的镜面从不同角度映出秋芸的镜像。镜头自左向右横摇，又幻化成化妆后5个钟馗的镜像。这段镜像内涵丰富，既交代环境，又交代人物，还展现色彩基调，并暗寓片名《人·鬼·情》（人鬼之情）。随着演职员名单的叠印，片头任务得以圆满完成。

正片的第一个镜头是童年秋芸化妆的特写镜头，这是主人公首次亮相。镜头外拉成一个露天戏台，随着戏剧锣鼓声，镜头转向舞台，秋芸父母正在联演《钟馗嫁妹》。钟馗与

妹相拥而泣，台下秋芸看得目不转睛，台上哭，她也哭。舞台上外丑内美的钟馗在秋芸幼小心目中留下仗义、温情、善良的美好印象，为以后剧情的发展埋下伏笔。

在一次捉迷藏游戏中，小秋芸在暮色昏暗的草垛里，忽然发现一个光着身子的"光脑壳"男人正压着她母亲偷情，这对于初谙人事的秋芸来说无异于晴天霹雳。小秋芸拼命奔跑，挥着双手仰天嚎叫，在寂静夜晚只有这种怒狮般的嚎叫，才能表达她此时的惊恐和屈辱。旷野的嚎叫声加上大幅度的动作，对于表现女童内心的恐慌具有强烈的视听冲击力，给人印象非常深刻。

"秋母私奔"这场戏，基本上采取小秋芸的主观镜头。秋芸父像往日一样在舞台上敲门："妹子开门来——"，叫了数声，不见秋芸母饰演的妹子开门。顿时，后台惊慌，观众大乱。小秋芸急奔后台，戏班子的人议论纷纷。小秋芸看见母亲常穿的一件蓝花衣衫搭在椅背上，她明白母亲走了，禁不住大哭……在哭声中，她父亲被台下观众掷物辱骂；在哭声中，她父亲颓坐在那里茫然失措。在这里导演始终从小秋芸的视角来展示剧情，既符合故事要求，又紧扣人心。秋芸是影片主角，眼前发生一切在她心中引起的波澜，正是观众所关注的中心。

有人对"秋芸挨打，钟馗出现"一场戏提出疑问：小秋芸被二娃按倒在地，银幕上突然出现钟馗一路喷火、斗鬼、赶路的镜头。其实这是秋芸潜意识的活动：母亲与人私奔，她无端遭欺负，孤立无援的小秋芸除了哭之外，期望心中的偶像钟馗前来营救。"人间受辱，希望鬼神解救"，这是始终贯穿秋芸内心的遐想。不过影片在现实与遐想之间没有任何过渡，所以有人看不明白。

这种心理寄托在另一场"钉子事件"中表现得更为突出：秋芸手掌被有人预先嵌在桌上的铁钉刺得鲜血直流，她忍着肉体痛苦把戏演完，但心中的痛苦难以言表。她心中明白，这是同行嫉妒她而下的毒手。她一个弱女子，向谁诉苦？向谁叫屈？受伤的秋芸独坐在化妆室，内心怨愤无法解脱，她把红、黑二色油彩大把地涂在脸上，并用力一抹，导演用一个大特写展现了这张黑色鬼脸。

镜头后拉，秋芸猛地跳到桌上，仰天嚎叫，像是一只受伤的动物。这种嚎叫在"母亲偷情"一场戏中曾出现过，人只有在极度伤心时才能发出。此刻，银幕突然一转，又一次出现钟馗。他从漆黑的远方匆匆走来，轻轻来到化妆室，温情唱道："来到家门前，门庭多凄冷，有心把门敲，又恐妹受惊，未语泪先淌，喑哑暗吞声。"外表凶狠强悍、丑陋狰狞的钟馗边唱边哭，那怜惜的语调和盈盈的泪水充满脉脉深情，有道是"人若无情鬼有情"，秋芸在人世间受到的委屈只有到鬼神世界去寻找慰藉，其深层的思想内涵和人生体验颇值得思考。

"父亲送女"这场戏也颇新颖。女儿第一次离家，按常规一定是父帮女准备行李和食物，一路依依不舍，千叮万嘱，临别时再洒几滴热泪。可黄蜀芹处理这场戏时却一反常规，另辟蹊径。这场戏地点在古城门，时间是清晨。开始一个远景：秋芸拿着行李包，拼命地喊爸，冷清的街面上不见父亲踪影。镜头渐近，秋芸仍在喊爸，不忍上车。在张老师

的劝说下,她被拉上吉普车,车一冒烟,载着秋芸驶出城门。

镜头转回来:原来秋芸父蹲在路边一棵树下,手中拿着两个果子,满脸愁苦。一只小狗慢慢凑过来,秋芸父望着小狗苦笑一下,将手中果子喂狗,笑眯眯地逗着小狗把果子舔完。他缓缓站起,提着行李包朝古城门大步走去,走着走着,回头一瞅,那条孤凄的小狗又尾随跟来。导演用了一个长镜头跟拍尾随画面。

这段戏表面看似乎游离于剧情之外,其实更深层、更艺术地表现了秋芸父此刻的心境:一方面,他舍不得秋芸离开;另一方面,他庆幸女儿有深造机会。他内心矛盾重重,茫然不知所措。他不忍父女分别的凄凉场面,干脆蜷缩在树下无聊逗狗,这叫"以乐衬悲更觉悲"。观众完全能体味和理解到秋芸父内心的痛楚。那只孤独可怜的小狗不正是秋芸父自身的写照吗?这种写意手法表明了黄蜀芹导演个性的成熟。

影片在"钉子事件"后有一个时空跳跃,只以小孩啼哭、墙上结婚照等画面简单地交代秋芸已成家。关于这种处理,评论界有两种意见:一种认为跳跃得好,一种认为不应该跳跃。这里可挖掘出很多"戏",可与她身心被伤害而再次期待钟馗前来营救联系起来,也可与被涂黑脸联系起来,还可与她不幸的婚姻联系起来,以保持秋芸心理发展轨迹的连续性,增强影片的艺术张力。

黄蜀芹对秋芸丈夫的处理值得称道,全剧没让她丈夫露面,而让她丈夫的债权人出面。在看似轻松的谈话中,把一个只要钱不管家、毫无责任心的赌徒形象活生生地烘托了出来,比让她丈夫露面效果更好。

《人·鬼·情》始终有一个悬念:"光脑壳"究竟是谁?黄蜀芹像有意捉迷藏似的,就是不让其露"尊容"。观众对"光脑壳"会产生一系列疑问:秋芸母为啥偷情?秋芸父为啥默认?秋芸父母在舞台上演《钟馗嫁妹》十分默契,而生活中为何分手?这是影片的一处"戏眼",可编导偏不去触及它。

"秋母偷情"时,秋芸看的是"光脑壳";秋芸演《群英会》时,"光脑壳"也在看戏,观众看的还是"光脑壳"。以至于秋芸成名之后,秋芸母赶来告诉她:"他是你亲爹,去见见吧!"秋芸想想还是去了,观众都以为此处有"戏"。在一个嘈杂的饭馆里,"光脑壳"一直在低头吃面条,秋芸就坐在旁边,但低头总有抬头时,谁知"光脑壳"端起碗又遮住面部,最后吃得太急噎住喉咙又低头咳嗽不止……人们看到的还是"光脑壳"。道理很简单,黄蜀芹只需要"光脑壳"作为一个活道具存在,要挖掘"光脑壳"前因后果,那是另一部影片的内容,而不是《人·鬼·情》的任务。

看过《人·鬼·情》的人都不会忘记"烛光酒宴"那场戏,秋芸随剧团回老家演出,秋芸父倾其所有宴请剧团。一番热闹之后,宴罢人散,饭厅只剩下秋芸父女。秋芸恭恭敬敬地给老父亲敬酒,秋芸父饮完酒后遗憾地说:"可惜今天没人唱一段。"秋芸接着说:"那好哇,明儿个你演钟馗,我演钟妹,你送我出嫁。"这是点睛之语。在秋芸心目中,父亲不就是现实生活中的钟馗吗?父亲一直在生活中关心她,在艺术上帮助她,在迷路时

指点她，在这个世界上父亲是她唯一可信赖的亲人。

秋芸父借酒兴站起来，用酒盅把一根根烛光扑灭以示打"鬼"。他边扑边说："我演一场捉一个鬼，什么贪鬼、赌鬼、笑面鬼、马屁鬼、讨厌鬼……我要把满世界的鬼都搜干净！"秋芸接口："谁是鬼？那些看不见摸不着的才是真鬼！我演钟馗只做成一件事——媒婆的事儿，别看钟爷这副鬼样，他心里最重要的是女人的命，总想着要让女人找个好男人。"秋芸父感慨道："也要让男人找个好女人！"这又是一段点睛的对话。

在婚姻问题上，这一对父女都不幸，其难言之痛又不便告诉对方，只在酒后略吐真言。此时在一片漆黑的背景下，唯有酒桌上的红烛跳着火苗，一闪一闪，照得父女的脸庞格外通红。秋芸父追问一句："大宝、二宝跟他都好吧？"这是一句刺痛心窝的问话，秋芸话外有音："好，好得不能再好了……"这是一段颇有韵味的镜头，必须仔细分析揣摩，才能品出其中的味道。

影片最后一场戏是"人鬼对话"，是该片的终极表意形式。秋芸趁着酒意来到村口戏台，四周是深不可测的黑幕。突然，天边出现亮光，钟馗匆匆赶来。秋芸疑惑地问道："谁？"钟馗走近秋芸身旁："你就是我，我就是你；你离不开我，我也离不开你。你是一个女人，不要瞒我了。我是鬼，一个丑陋的鬼，男人们演我都嫌我操劳，你一个女人演我就更操劳，难为你了。"秋芸见自己日思夜盼的偶像就在身旁，便急切地说："不，我不嫌操劳，我演得很痛快，我从小就等着你，等着你打鬼来救我。"此时的钟馗又幻化成银幕上的巨大特写头像，他感慨道："人世间，妖魔鬼怪何其多也！奈何我一个钟馗，我是特地赶来为你出嫁。"秋芸激动地说："我已出嫁，我嫁给了舞台！"这是秋芸发自肺腑的心声，也是整部影片思想的精华。

这场高潮戏，黄蜀芹精心设计了光影、色调、特技、人物及对白语言，极力渲染铺垫以求扣人心弦。《人·鬼·情》不是神话电影，"人鬼对话"只能理解为秋芸酒后的遐思和期盼，黄蜀芹大胆借鉴"意识流"手法，通过具体画面把秋芸的心理活动展现出来。

全剧结尾镜头耐人寻味。钟馗所说的"你离不开我，我也离不开你"深意在于：一方面，没有秋芸扮演钟馗，世人怎知道钟馗的模样及品性；另一方面，秋芸更离不开钟馗这个偶像，在秋芸心目里，人情不如鬼情，和人难以沟通，和鬼一吐为快。她期望钟馗帮她扫净身边各式各样的"鬼"，但钟馗无能为力，只能为其出嫁送行。谈到出嫁，又触及秋芸痛处：婚姻不幸，出嫁何益？于是她便悲惨地喊出："我嫁给了舞台！"作为一个女人，在生活上渴望得到男人的疼爱和真情，在事业上渴望得到男人的理解和支持，而秋芸偏偏什么也没得到，所以内心极度痛苦和孤独。她唯一的寄托就是舞台，唯有在舞台上才能获得一种人生的惬意和慰藉。《人·鬼·情》的主旨至此已体现得淋漓尽致了。

一对京剧名角的沧桑人生
——陈凯歌《霸王别姬》鉴赏

1993年　彩色片　171分钟

出品　汤臣（中国香港）电影有限公司等
导演　陈凯歌
编剧　芦　苇　李碧华
主演　张国荣（饰　程蝶衣）
　　　张丰毅（饰　段小楼）
　　　巩　俐（饰　菊　仙）
　　　葛　优（饰　袁世卿）
　　　英　达（饰　那　爷）
　　　蒋雯丽（饰　艳　红）
　　　吕　齐（饰　关　爷）
奖项　第46届戛纳国际电影节金棕榈奖，第51届美国电影电视金球奖最佳外语片，第38届亚太影展最佳导演奖、最佳剪辑奖，第64届国际影评人联盟大奖，第4届日本影评人协会最佳外语片奖，第4届中国电影表演艺术学会特别贡献奖，2005年入选美国《时代周刊》评出的"全球史上百部最佳电影"等

【《霸王别姬》片段】

【梗概】

　　故事发生在20世纪20年代至70年代。

　　妓女艳红把儿子小豆子送进关爷戏班子。小豆子因为母亲的名声，常遭人欺负，只有师兄小石头处处照顾他。关爷让小石头扮演霸王，让小豆子扮演虞姬，两人常在一起搭戏，渐渐成为割头换颈的师兄弟。小豆子取名程蝶衣，小石头取名段小楼。他俩联演的《霸王别姬》誉满京城。

不久，段小楼娶了花满楼头牌菊仙，遭程蝶衣嫉恨，两人由此分手，各演各的戏。关爷听说后大发脾气，要他们重归于好。

他们经历了日本入侵及国民党兵痞的骚扰，在危难中相互帮助，师兄弟的情义愈久弥坚。后来，在"揭批斗争"会上，程蝶衣收留抚养的小四反目成仇，对他批斗得最狠。段小楼为了"过关"揭发程蝶衣，程蝶衣反过来揭发菊仙的妓女身世。菊仙受不了人格侮辱，悲愤地上吊自杀了。

程蝶衣与段小楼重新登台演《霸王别姬》，在排练中程蝶衣竟然"假戏真做"，抽出霸王宝剑，真的自刎了，实现了"从一而终"的夙愿……

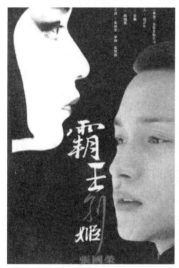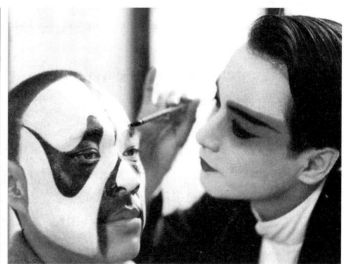

▲ 《霸王别姬》电影海报和剧照

【鉴赏】

电影《霸王别姬》改编自女作家李碧华的同名小说。陈凯歌拍过许多电影，笔者认为最值得称道的就是《霸王别姬》，是其当之无愧的代表作。

《霸王别姬》从两个京剧名角的视角来看中国社会的变迁，从20世纪20年代一直延续到70年代。影片用客观、冷静的笔调，以桥段的方式讲述了一对京剧名角（程蝶衣和段小楼）成长发迹、大红大紫、几经波折、凄然离世的故事。

电影"童年学艺"这个桥段，应该是中国传统戏曲师父带徒弟的一个缩影。影片内容涉及腿功、腰功、拿顶、台词等基本功的训练，拍得有声有色，形象地展现了"台上一分钟，台下十年功""要想人前显贵，就要人后受罪"等传统学艺的训诫，真实地再现了中国几百年来梨园学艺的规矩。不可否认，这段残酷训练为程蝶衣、段小楼日后的成名奠定了基础。从影像来说，这个桥段给中国传统梨园学艺留下了一段珍贵镜头。

《霸王别姬》的成功首先是因为人物形象塑造得成功。给人印象最深刻的要数程蝶衣。程蝶衣小名小豆子，母亲妓女，父亲是谁，影片没有交代，但观众可以想象，他肯定是哪

位嫖客的"野种"。这样一个身世贫寒的孤儿，来到一个靠皮鞭传艺的戏班子，受尽磨难和欺辱。他一生唯一庆幸的是遇见了师兄段小楼。

由于角色分配，程蝶衣扮演虞姬，段小楼扮演项羽。他俩在生活上相互帮助，在舞台上长期配合，以至于程蝶衣养成一种全身心依恋段小楼的情愫。他不但在舞台上把自己当成虞姬，在日常生活中也把自己当成虞姬，在演戏上他"不疯魔不出活"，在情感上也迷恋上了"霸王"段小楼，一辈子跳不出这个情感圈。程蝶衣是影片塑造得最丰满、最成功的一个艺术形象。

其一，他视京剧为生命，爱戏胜过一切。戏如人生，人生如戏。正如段小楼所说："他是一个戏迷、戏痴、戏疯子。"在"揭批斗争"会上，他看到段小楼挂着牌子跪在地上，感叹道："你楚霸王都跪下来求饶了！那这京戏它能不亡吗？"在生死关头，他唯一放不下的还是他钟爱的京剧。

其二，他挚爱和依恋段小楼，梦想与段小楼厮守一辈子。在与段小楼论理时，他叫道："不行！说的是一辈子！差一年、一个月、一天、一个时辰，都不算一辈子！"后来，在他与段小楼之间插进了一位菊仙，无疑在他心口插进了一把尖刀。程蝶衣在参加段小楼定亲仪式后丢下一句话："从此后你唱你的，我唱我的。"失去段小楼的程蝶衣一度沉沦，精神上依附欣赏他的袁四爷，还吸上了大麻。在抗战时期，他为了救段小楼，到日本军营演唱，遭到段小楼扇耳光。在"揭批斗争"会上，段小楼为了自保竟揭发程蝶衣是"汉奸"，但程蝶衣只是空骂段小楼，并不揭发，只把矛头对准他的"情敌"菊仙。在这个世界上，他唯一挚爱与牵挂的只有段小楼。

其三，程蝶衣出身贫寒，自强自立，养成了外柔内刚的性格。他耿直善良，不说假话，感情专一，我行我素。在童年学艺时，他为师兄段小楼开脱，勇于承担逃跑的责任，任师父鞭打，就是不求饶。抗战胜利后，他因汉奸罪被起诉。在法庭上，段小楼、袁四爷为其作证开脱。但他坚持不说假话，竟说"日本人没有打过他"，还说"青木如果没死，京剧肯定传到了日本"，为此差点丢了性命。"文革"结束后，程蝶衣与段小楼重排《霸王别姬》时，竟用他送给段小楼的宝剑自刎了，实现了他"从一而终"的夙愿。

相反，段小楼却是冷静、理智的，他把演戏与生活区分得十分清楚。他认为演戏是假的，生活才是真的。段小楼仅仅把程蝶衣视为自己舞台上的搭档、生活中最亲密的师弟。这就是段小楼与程蝶衣的分歧之所在。他曾经对程蝶衣说："我是假霸王，你是真虞姬。"

段小楼身材魁梧，腰圆膀阔，实际上内心脆弱，不敢担当。在"揭批斗争"会中，他揭发程蝶衣毫不留情，不计后果。在"造反派"的威逼下，他竟然说出"我从来不爱她（菊仙），要与她（菊仙）划清界限"，导致菊仙自杀。从审美的角度来看，段小楼是程蝶衣和菊仙人物形象的衬托与比照，也是一个非常成功的人物形象。

此外，电影中的其他人物，如菊仙、袁四爷、关爷、小四等都塑造得栩栩如生，形象鲜明。

菊仙出身妓女，大胆泼辣，敢爱敢恨，她挚爱段小楼，处处护着段小楼。在"揭批斗争"中她坚守底线，没有揭发任何人。但是，面对他最在乎的人——段小楼的情感背叛时，她顿时失去了生活的勇气，悲戚地自杀了。

袁四爷是个官宦子弟，吃喝玩乐，养尊处优。影片没有把他塑造成一个脸谱式的官僚。他有艺术素养，是个懂京剧、爱京剧的行家，说话慢条斯理，行事温文尔雅，为艺术一掷千金。

关爷是旧戏班子师父的典型，他遵循梨园"不打不成器"的古训，对底下的徒弟们要求苛刻，出错就打，不听话也打，毫不留情。但他热爱京剧，言传身教，最后猝死在训练场，可谓是为京剧艺术鞠躬尽瘁了。

小四戏不多，但是给人留下深深的叹息与思考。他本是一个弃婴，被程蝶衣收留且抚养成人。小四长大后不但不感恩，反而变本加厉地加害恩人。

《霸王别姬》除了主线故事外，其实还有一条暗线，就是同性恋倾向。在影片中隐隐约约地出现过3次：其一，太监张公公约小豆子去他府上，让小豆子当着他的面撒尿，性侵小豆子；其二，袁四爷送程蝶衣贵重头饰，要程蝶衣做他的红颜知己，并夸他"一笑万古春，一啼万古愁，此景非你莫属，此貌非你莫有"，同性挑逗语言十分明显；其三，程蝶衣对段小楼一往情深，虽没得到段小楼的呼应，但其情其景其言其行非常明了，菊仙心里也明白。这些同性恋倾向在影片中处理得非常含蓄、非常隐晦，但是观众多少能感觉到。

全剧高潮是"揭批斗争"的那场戏。影片以电台播发"文革"内容作为背景声，菊仙在厅堂里烧东西。随后，段小楼与菊仙喝酒解闷，你一杯我一杯，菊仙干脆对着酒瓶喝……电影营造出一种"山雨欲来风满楼"的紧张氛围，预示着一场暴风雨即将来临。

影片把"揭批斗争"会现场的气氛营造得非常真实，再现了当年游行的场景……烈焰熊熊的火光中，段小楼等一批挂着大牌子的"牛鬼蛇神"们跪在地上，"段小楼不投降，就叫他灭亡！"等口号声此起彼伏。

在小四等"造反派"的厉声斥责下，段小楼被迫揭发程蝶衣与袁四爷的不正当关系，揭发程蝶衣为日本人唱戏的汉奸行为……听着段小楼的揭发，程蝶衣欲哭无泪，痛苦不堪。当小四指着菊仙逼问段小楼"她是不是妓女？说，是不是？"时，段小楼迟疑地回答"是——"，继而当众表明他根本不爱菊仙，要与菊仙划清界限。菊仙瞪大眼睛看着这些令人心碎的场面，听着这些"触及灵魂"的揭发，她惊讶，愤恨，痛心，无助……这是触及"灵魂"吗？这分明是在践踏人性！菊仙的内心感受谁能体会？她没有生路，只有一死。

《霸王别姬》在色彩运用上也是颇费心机。影片开始，艳红带小豆子在街头看戏，求关爷收留儿子的镜头用的是黑白影像；日本人进城，日本军营及袁四爷府上镜头用的是蓝色影像；旧戏班子训练及演出用的是浅黄色的影像。不同色彩的运用，营造不同场景氛围，对展现不同时代背景起到了烘托作用。

《霸王别姬》之所以能成为一部经典之作，除了故事情节精彩、人物塑造成功、多种

色彩运用之外，制作精良也是一个重要因素。影片年代跨度大，时代转换用字幕交代，年代脉络十分清晰。影片紧紧围绕主要人物，选取每个时期的典型事件，描述事件过程，凸显人物性格，推动故事进展。此外，拍摄角度变化有致，镜头运用动感流畅。每段故事都有悬念，形成一次次剧情高潮，而且节奏处理得恰到好处，该快时快，该慢时慢，该停时停。整部影片叙事流畅，镜头组接行云流水，台词对白简洁准确，细节设计生动有趣，使得电影张弛有度，成为一个有机的艺术整体。

最后来谈谈演员的表演。首先要说的是程蝶衣的扮演者张国荣，他是一个人品、艺品俱佳的优秀演员。在影片中，他对程蝶衣理解深透，他对京剧的痴迷、对段小楼的挚爱、对菊仙的嫉恨、对袁四爷的依附，那一招一式、一言一行、一个眼神、一句台词，都演绎得十分到位。尤其是他烟瘾发作那一段痛不欲生的表演，更是令人叫绝。

还有段小楼的扮演者张丰毅、菊仙的扮演者巩俐、袁四爷的扮演者葛优、那爷的扮演者英达、关爷的扮演者吕齐，以及小豆子、小石头的扮演者等，都有不俗的表现。只有每位演员的表演到位，才能保证整部电影的质量水准。

《霸王别姬》是我国一部可以流传于世的优秀影片。2005 年，美国《时代周刊》评选了"全球史上百部最佳电影"，《霸王别姬》是入选的 4 部华语电影之一，被评价为"20 世纪 90 年代中国最好的一部电影"；同年，上海电影评论学会评选了"影响中国电影进程的 22 部电影"，《霸王别姬》名列其中。对于这样一部极有影响力的电影，分析探索其成功原因，对国产电影今后的发展大有裨益。

▲《霸王别姬》剧照

传奇故事　血性英雄
——张艺谋《红高粱》鉴赏

1987年　彩色片　91分钟	
出品	西安电影制片厂
导演	张艺谋
编剧	陈剑雨　朱伟　莫言
主演	巩　俐（饰　我奶奶）
	姜　文（饰　我爷爷）
	滕汝俊（饰　罗汉大叔）
	计春华（饰　土　匪）
奖项	第38届柏林国际电影节金熊奖，第8届中国电影金鸡奖最佳故事片、最佳摄影、最佳音乐、最佳录音，第11届大众电影百花奖最佳故事片，第35届悉尼国际电影节电影评论奖，第5届津巴布韦国际电影节最佳影片奖、最佳导演奖，第5届蒙彼利埃国际电影节银熊猫奖等

【《红高粱》片段】

【梗概】

故事发生在20世纪30年代。

"我奶奶"九儿出生在一个穷苦人家，"我奶奶"的父亲贪图酒坊老板李大头的钱财，收了一头大骡子的彩礼，便把"我奶奶"嫁给了患麻风病的李大头。

九儿坐着红花轿出嫁，路过野高粱地时突遇劫匪，劫匪不但抢钱，还要抢新娘。危急时刻，轿工领班余占鳌猛扑上去，救回九儿。在九儿出嫁三天回门时，余占鳌守候在野高粱地，将九儿抱进红高粱地，与之"野合"。余占鳌成了"我爷爷"。

3天后，李大头在家里被人杀死了，九儿接管了酒坊。在罗汉大叔等伙计们的帮助下，酒坊生意红红火火。

日本人突然进村了，逼着乡亲们踩折高粱，修筑公路。日本人把土匪三炮吊在汽车上，逼着剁肉师父去剥三炮的皮。剁肉师父没听日本人的，一刀结束了三炮，被开枪打死。日本人又押着罗汉大叔过来，逼着小徒弟去剥皮，小徒弟在日本侵略者枪口的威逼下，剥了罗汉大叔的皮之后疯掉了。

回到酒坊，九儿摆酒祭奠罗汉大叔，伙计们众志成城，决心为罗汉大叔报仇。他们在公路上挖坑，埋上高粱酒。第二天日本人的汽车来了，九儿在送饭途中不幸中弹牺牲。"我爷爷"带领伙计们端着一坛坛燃烧的高粱酒，奋不顾身地冲向日本侵略者……一声爆炸，伙计们与日本侵略者同归于尽了。剩下"我爷爷"与"我爸爸"，在日食的红色光晕里像两尊雕塑般屹立着……

 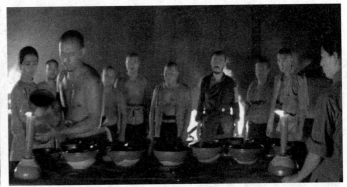

▲《红高粱》电影海报和剧照

【鉴赏】

电影《红高粱》是著名导演张艺谋的处女作，是国际影星巩俐的第一次出镜之作，也是中国第五代导演扬名四海的辉煌之作。《红高粱》旗开得胜，为中国电影赢得国际声誉，在中国电影史上是一部具有里程碑意义的电影。

《红高粱》根据莫言的《红高粱》《高粱酒》两部小说综合改编而成，有扎实的文学基础。我们常说，拍电影首先就要有一个好故事。小说是用文字讲故事，电影是用镜头讲故事。那么，《红高粱》如何用镜头讲故事？究竟有哪些为人称道的地方呢？

《红高粱》传奇的故事一直为人津津乐道，原著是著名作家莫言根据家乡——山东高密民间传说而写的一部小说，搬上银幕后，依然保留着传奇色彩。比如九儿坐花轿在高粱地遇见劫匪，劫匪抢了轿工钱财，还要抢新娘。九儿被押着进高粱地时，回头深情地看了余占鳌一眼，后被余占鳌拼死救回。九儿出嫁三天回门，余占鳌在高粱地截住九儿与之"野合"。九儿回门三天，李大头在酒坊莫名其妙地被人杀了。土匪三炮绑架九儿，余占鳌只身营救，听说三炮没碰九儿才善罢甘休。余占鳌恶作剧的一泡尿，酿就了名酒"十八里红"。余占鳌率领酒坊伙计们用高粱酒炸毁日本人的汽车……都是特别吸引人的传奇故事。故事具有扣人的悬念、跌宕的情节、诱人的观赏性及强烈的视觉冲击力。

《红高粱》镜头设计颇有创造性。影片开始的"颠轿",这段长达5分钟的长镜头,一下子让观众怔住了:轿工清一色的光头,他们赤裸着上身,黝黑的肤色、隆起的肌肉、充满生气和活力的舞步,再配以高亢嘹亮的民间唢呐、黄土高坡上飞扬的尘土、原始情调的"山歌"及轿工们粗犷野性的表演,令观众大开眼界。

高粱地"野合"镜头在20世纪80年代是一次大胆的突破。开始是"我爷爷"与"我奶奶"在高粱地追逐的镜头,当"我爷爷"拉下面罩,"我奶奶"认出是救她的轿工领班时,便停下了。"我爷爷"利索地踩踏高粱,开辟出一片平地,将"我奶奶"一把抱起,轻轻放倒在高粱上,虔诚地跪在地上,摄影机迅速拉开,自上而下一个俯拍镜头……此时急速的鼓点音乐响起,加上嘶竭的管乐声,镜头随即离开"野合"现场,长镜头展现飘荡起伏的高粱叶子。张艺谋采取含蓄的手法,用高雅的艺术处理手段,既交代"野合"情节,又让观众心领神会,追求一种写意的效果。

还有"祭酒神"和"祭奠罗汉大叔"两场戏的长镜头,拍得原始野性、荡气回肠。祭台上燃烧着红蜡烛,桌上摆着一排大号的土碗,余占鳌端起酒坛,倒出红红的高粱酒……酒坊伙计们打着赤膊,端着大碗高粱酒大声唱歌……歌毕,大口喝酒,一饮而尽,然后用力摔碗……何等气派!何等力量!何等豪气!既显示了中国源远流长的酒文化,又激发出一种同仇敌忾、爱国复仇的血性精神。

还有那来自民间的接地气的《酒神曲》:"……喝了咱的酒,上下通气不咳嗽,喝了咱的酒,滋阴壮阳嘴不臭,喝了咱的酒,一人敢走青杀口,喝了咱的酒,见了皇帝不磕头……"歌词纯朴,唱法原始,情绪激昂,振聋发聩,充满阳刚之气,看后令人久久难以忘怀。

《红高粱》的音乐设计非常符合地域特色。电影音乐由我国著名作曲家赵季平先生创作。音乐风格非常切合《红高粱》的发生地——陕北黄土高坡的民风民俗,带有浓郁的西北高原的"秦腔"味道,粗犷嘹亮,野味浓郁,散发着泥土的芳香。

《红高粱》的插曲采用无伴奏手法。《妹妹你大胆地往前走》《酒神曲》等歌曲非但没有音乐伴奏,在唱法上也摒弃了学院派嗓音圆润的要求,力求用沙哑的嗓音唱出声嘶力竭的感觉,以追求激情澎湃、原始粗犷的效果。这两首歌,随着电影的放映,很快被人民群众所喜欢,在民间迅速传播开来。

《红高粱》大胆运用"红"色。一部电影的色彩本应是五颜六色的,很难用一种色彩来统领整部电影。张艺谋拍《红高粱》时进行了大胆尝试,用"红"色作为影片的主色调并取得成功,如电影中的红高粱、红花轿、红盖头、红棉袄、红高粱酒、鲜血、红日食等。张艺谋有意夸大这种"红"色效果。

"红"色是中国老百姓喜欢的颜色,代表喜庆,代表吉祥。《红高粱》迎合观众的欣赏喜好,特别是影片的末尾,运用"日全食"的特殊视觉效果,整个天空、大地、高粱、人物全都沉浸在一片"红"色的海洋之中。许多观众看完《红高粱》,闭目回想,脑海里

全是一片"红"的色彩。这也印证了片名《红高粱》，以至于"红"成为《红高粱》的一种特殊符号。

全剧以第一人称"我"来讲述故事。莫言的小说《红高粱》是以第一人称"我"来讲述故事的，电影《红高粱》仍然保留了小说中的手法。电影中的"我"，身份特殊，既是"画外音"，可以客观地介绍背景，又与剧中人息息相关，讲述"我爷爷""我奶奶"的故事时显得十分亲切。

电影主要演员的表演可圈可点。影片中"我爷爷"的扮演者姜文是个老戏骨，功底深厚，表演到位，非常出彩。"我爷爷"那种魁梧健壮、原始粗犷、侠义豪情的阳刚之气在姜文身上得到充分的体现。九儿的扮演者巩俐作为一个刚刚出道的年轻演员，既有山东女子的善良柔情，又有爽直泼辣的独特个性，关键时刻还显示出深明大义、敢作敢为的精神风貌。巩俐第一次出道，出色地演绎了"我奶奶"这个角色，为其以后的演艺生涯迈出了坚实的第一步。

《红高粱》拍好后，张艺谋请莫言观看。莫言看完后大加赞赏："我看样片，确实感到一种震撼，它完全给人一种崭新的视觉形象。应该说，在视觉上、色彩运用上，营造出这么强烈氛围的，《红高粱》是新中国电影第一部。"1988年，《红高粱》第一次登上柏林国际电影节，轰动了全场，它让世界看到了以前从来没有看到过的中国电影。

《红高粱》的意义，不仅是为人们讲述了大西北一个酒坊的故事，而且给人们带来的视角震撼是无与伦比的。它的震撼力主要体现在精神层面上，影片中那自由奔放、充满张力和活力的生命力，那发自民间底层的抗日情愫，那震天动地的英雄气概，通过电影的传播告诉全世界：这才是真正的中华魂。

《红高粱》让外国人眼睛一亮，中国人凭借这部电影，拿到了国际性大奖——柏林国际电影节金熊奖，改变了西方人对中国当代电影的历史偏见。从1987年首映起，《红高粱》获奖无数，在世界各国赢得了广泛赞誉。同时，它作为我国一部力作载入世界电影史册，开启了中国电影走向世界影坛的新纪元。

▲《红高粱》剧照

坚守现实主义创作的一部杰作
——王冀邢《焦裕禄》鉴赏

1990年　彩色片　100分钟

出品　峨眉电影制片厂
导演　王冀邢
编剧　方义华
主演　李雪健（饰　焦裕禄）
　　　李仁堂（饰　赵专员）
　　　周宗印（饰　潘　建）
　　　张　英（饰　徐静雅）

【《焦裕禄》片段】

奖项　第11届中国电影金鸡奖最佳故事片、最佳男主角，第14届大众电影百花奖最佳故事片、最佳男主角等

【梗概】

故事发生在20世纪60年代初的兰考县。

电影《焦裕禄》根据焦裕禄的真实事迹改编而成，主要讲述焦裕禄1962年担任兰考县县委书记期间，如何带领兰考人民与风沙、水涝、盐碱等自然灾害作斗争的故事。

焦裕禄来到河南重灾区兰考时，兰考已经是满目疮痍，民不聊生。焦裕禄一方面要带领群众与自然灾害作斗争，另一方面还要与以县委副书记吴荣光为代表的官僚习气作斗争。焦裕禄急群众之所急，想群众之所想，始终把群众放在心上，赢得了兰考人民的衷心爱戴和尊敬。

焦裕禄在兰考废寝忘食地工作，终因积劳成疾，倒在工作岗位。临终前，他向组织要求，把他的遗体埋在兰考黄河故道的沙丘上。

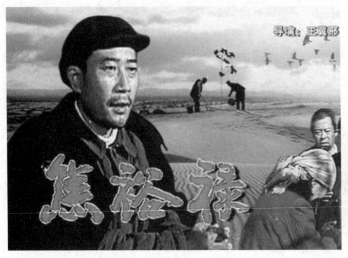

▲ 《焦裕禄》电影海报和剧照

【鉴赏】

在当今中国，焦裕禄是个家喻户晓的模范人物。焦裕禄的事迹随着长篇通讯《县委书记的好榜样——焦裕禄》不胫而走，为广大人民群众所熟知。因此，把焦裕禄这样一个公众人物搬上银幕，难度非常大：其一，人物没有新颖感，大家都熟知；其二，故事没有悬念感，开头、结尾全知晓；其三，语言没有新鲜感，通讯文章都写了。但是，《焦裕禄》的编、导、演多方齐心协力，认真扎实地编剧，别出心裁地导演，出神入化地表演，共同打造了一部优秀电影。

《焦裕禄》播出后，引起巨大的社会反响，广大观众被影片中的焦裕禄感动得热泪盈眶。同时，该影片也被业内行家看好，一举夺得第11届中国电影金鸡奖最佳故事片奖、最佳男主角（李雪健），第14届大众电影百花奖最佳故事片、最佳男主角（李雪健）等奖项。

《焦裕禄》的成功首先是编剧的功劳。编剧将焦裕禄的素材重新组合，对焦裕禄的故事不做面面俱到的叙述，注重表现"典型环境中的典型细节"，不追求故事的系统性和连贯性，而是集中笔力把焦裕禄在兰考最感人的几个小故事展现出来，以焦裕禄作为影片贯穿始终的中心人物，把若干小故事串起来，就像用一根棍子把冰糖葫芦串起来一样。学术界称这种方式为"冰糖葫芦式"的电影结构。

电影采用倒叙的手法。片头展现兰考百姓为焦裕禄送葬的镜头：一片茫茫无际的沙地土丘上，慢慢走出浩大的送葬队伍，哭声凄厉，庄严悲切……成千上万的老百姓身穿黑棉袄，胸戴白花，腰系白巾，举着白幡，抬着棺材慢慢行走……其中有各级领导及焦裕禄的妻子儿女，人人表情凝重悲哀……棺材下葬时，送葬的乡亲齐刷刷地一起跪下……场面壮观，情感真挚，深深地吸引着观众……银幕上推出片名《焦裕禄》。

《焦裕禄》最大的特色是贴近中国现实，在真实地展现20世纪60年代初中国社会的

背景下塑造了焦裕禄的高大形象，体现了编导真诚、执着的现实主义精神。

影片从焦裕禄来兰考县委报到切入故事：衣着朴素的焦裕禄提着破旧的行李袋走在兰考街上，打听县委地址，不料一群衣衫褴褛的少年乞丐围了过来，几乎是抢着找焦裕禄要吃的。焦裕禄把自己的干粮拿出来分给他们。乞丐们高兴地领着焦裕禄来到县委门口，却被门卫挡住了，门卫误把焦裕禄当成了乞丐头目。这是影片的第一场戏。

影片第二场戏是焦裕禄与通讯员小孙推着自行车下基层，远远看见一群人押着一个五花大绑的老乡迎面走来，他们边走边用棍子抽打。焦裕禄厉声制止打人的行为，一把夺过乡干部手中的棍子并责问："你有什么资格打人！"这群人中有乡干部，乡干部解释道："他偷番薯！"被绑老乡给焦裕禄跪下哭诉道："娃娃饿呀！队里分的高粱不够吃……"被绑老乡的妻子儿女哭着喊着跑了过来……焦裕禄让乡干部把人放了，愧疚地对老乡说："是我们的工作没有做好，对不起乡亲们！"老乡一家感动得跪地磕头："青天大老爷呀——"

在"狠抓阶级斗争"时期的中国农村，乡干部随意绑人、打人的现象司空见惯。在"三年自然灾害"时期，一个老乡为了自己的孩子不被饿死，偷了公社的几个番薯，本是十分悲惨的事，又遭到乡干部的捆绑和殴打。影片把这一幕拍成镜头，并活生生地展现出来，体现了编导坚持现实主义的勇气。

影片第三场戏是焦裕禄带领县委干部们去火车站的所见所闻：大雪纷飞的火车站站前广场上，坐着大批的兰考灾民，他们拖儿带女，扶老携幼，个个黄皮寡瘦，神情麻木。突然，一辆货车呼啸进站，灾民们蜂拥而上，争先恐后，拼命扒车。焦裕禄在拥挤的人群中叫着喊着，无济于事，县委干部们眼睁睁地看着自己县里大批灾民扒货车出外逃荒……焦裕禄在一片狼藉的雪地上，捡起冻得硬邦邦的半截窝窝头……在茫茫大雪中，成千上万饥饿的老百姓为了活命纷纷离家讨饭，这是非常难得一见的真实镜头。

影片第四场戏发生在县委办公室，焦裕禄对副书记吴荣光和县长潘建沉痛地说道："老场长的死给我的震动很大，全县干部已有304人得了浮肿病，死亡26人，加上老场长是27人。干部是党的宝贵财富，我们的基层干部很辛苦，如果全倒了，谁去带领群众救灾？我考虑首先让他们填饱肚子，每人每月增加两三斤粮食，去买点高价粮吧！"一个实事求是、清正廉洁的县委书记在县委会上竟讲出这样一组可怕的数字，干部都如此，那老百姓呢？

只有在真实的时代背景之下，才显得焦裕禄的可贵与崇高。他临危受命，大刀阔斧地开展救灾工作。在县委会上，焦裕禄语重心长地说："我希望大家永远不要忘记火车站的情景，故土难离呀！这些人都是我们的父老乡亲……这大雪天，他们拖家带口背井离乡，心里是啥滋味？党把兰考36万群众交给我们，我们没能帮他们战胜灾荒，却让他们捧着讨饭碗四处流浪，我们应该感到羞耻和痛心呀！"之后，焦裕禄布置立即发放国家救济物资，干部下基层带领群众救灾，提议取消领导干部的"特供本"等。

为表现焦裕禄克勤克俭、不徇私情、忘我工作、一心为民的崇高品质，影片没有讲述大段完整的故事，只是展现了几个典型的桥段。

桥段一，焦裕禄找老场长了解制服风沙的办法，老场长建议大种泡桐树。老场长还说场里有一个叫小魏的大学生是这方面的专家，可惜是南方人，没有米饭吃，思想不稳定，想离开兰考。焦裕禄听说后马上带着20斤大米去看望小魏。谁知小魏已走，焦裕禄急匆匆跑步赶到火车站，送给小魏一包兰考的沙土："小魏，我送你一包沙土，请你有空帮忙研究研究这里的土质，记住地图上还有一个叫兰考的地方……"火车开走了，焦裕禄发现留在月台上的小魏。

桥段二，焦裕禄回家，儿女们兴奋地告诉他："有大叔送来两条鱼，今天有鱼吃了！"焦裕禄感慨道："养鱼大叔很辛苦，我们不应该要别人的东西，快送回去！"妻子端上一碗米饭，焦裕禄问："哪来的米饭？"妻子说："是吴副书记特批了20斤，派人送来的。"焦裕禄听后脸色一沉："县里刚刚决定取消干部特供……我怎么能不执行呢？这大米给我留着，谁也不要动！"焦裕禄把买肉的钱送给乡亲们看病了，小儿子不高兴，想吃肉，把窝窝头丢到地上，焦裕禄气得脸色发青，冲过去打了小儿子，捡起窝窝头擦了擦，咬了一口，语重心长地说："我们遭了灾，这是国家的救济粮，现在有人连这个都吃不上呢……"

桥段三，赵专员赶到兰考召开县委会，追查买高价粮一事。会上副书记吴荣光推说不知情，检讨自己没有阻止这件事。潘县长说这事系他一人所为，与焦书记无关。而焦裕禄却坦然地说："不，这件事是我提出和决定的，潘建同志只是执行我的决定。"全场愕然。会议结束后，赵专员、焦裕禄和潘县长走出会议室，不禁愣住了：会场外黑压压地围着许多乡亲。有人说："赵专员，你们要处分焦书记，我们全县老百姓就要到省里、到中央去喊冤！"赵专员说："你们都要去吗？那也算上我一个！"

桥段四，焦裕禄肝病时时发作，因为救灾忙没去医院，一直苦苦撑着。一天晚上，大女儿小梅送碗汤到焦裕禄办公室，偶然从窗外看见父亲肝部疼痛难忍，一边用茶杯盖顶在肝部，一边接电话指挥救灾，大冬天的竟痛得豆大的汗珠滚滚往下落。小梅看着看着，心疼得泪流满面，她猛地推开门，手上的汤碗也摔在了地上。小梅抱着父亲的双肩哭道："爸，咱们回家吧！你会累死的！"焦裕禄开始一惊，继而笑着说："爸怎么能死呢！爸还没有给小梅做新衣服呢！"小梅泣不成声说："小梅不……不要新衣服，小梅只要爸爸……"

《焦裕禄》中诸如此类的桥段还有不少，桥段与桥段之间的联系不是很紧密，但都是发生在焦裕禄身上，所以没有突兀的感觉。每个桥段都有其侧重面，表现焦裕禄某一方面的品质。将所有的桥段看完，一个立体的真实可信的焦裕禄形象赫然屹立在银幕上，感人至深。

《焦裕禄》还塑造了另一个典型人物吴荣光。他开始是兰考县县长，后来是县委副书记。影片塑造了一个只考虑个人官运、不顾群众死活、高高在上、热衷特权的官僚形象。

在兰考救灾工作中，焦裕禄与吴荣光不可避免地产生矛盾，试看下面的对话。

焦裕禄：老吴，救灾工作关系到千家万户，刻不容缓呀！我们的工作不是做给上面看的，群众满意才是衡量工作唯一的标准。

吴荣光：你这话我不同意，应该说党满意，群众也满意，才是我们工作的标准。

焦裕禄：我认为这是一回事，我们党的宗旨本来就是为人民服务嘛！群众满意了，党能不满意？

……

吴荣光：有些群众目光短浅，只顾眼前的温饱，看不到长远和将来。

焦裕禄：连温饱都解决不了，还谈什么长远和将来！

吴荣光：老焦，你这话可危险呢！许多干部就是为眼前现象所迷惑，栽了大跟头！

焦裕禄：……老吴，要再发生逃荒、要饭、饿死人的现象，你我都要成为历史的罪人啊！

吴荣光：哎呀，饿死几个人算什么！关键是我们个人不能在政治上犯错误！

……

吴荣光这个角色是一个非常典型的官僚干部形象。许多官员的升迁主要取决于上级领导的印象，与老百姓无关，他们的工作都是做给上级看的，根本不在乎老百姓的疾苦，所以吴荣光说出了"饿死几个人算什么！关键是我们个人不能在政治上犯错误！"这种丧失人性的话来。在官场上类似吴荣光这样的官员太普遍了，而《焦裕禄》竟然让剧中人慷慨激昂地说出来了，令人深思，令人警醒！这是影片坚持现实主义创作的又一体现，叫人钦佩不已。

《焦裕禄》还有一个亮点，就是焦裕禄的扮演者李雪健的表演。李雪健是一位资深的演员，扮演过许多影视角色，如《钢铁将军》中的李力将军、《渴望》中的宋大成、《杨善洲》中的杨善洲、《水浒传》中的宋江、《少帅》中的张作霖等。李雪健对他扮演的每一个角色都非常认真，力求进入到角色的内心世界，以内心活动指导形体表情。此外，他对语言节奏的处理游刃有余、恰到好处。

李雪健扮演焦裕禄，是他演艺生涯一个高峰。他不但造型酷似焦裕禄，更重要的是他把焦裕禄演活了，质朴中透着憨厚，憨厚中蕴藏爱心。无论是在县委会上的讲话，还是与吴荣光的交谈；无论是在慰问灾民途中，还是在与家人的相处中；无论是在兰考风口的调查中，还是在挽留知识分子的送行中……李雪健都把焦裕禄那种襟怀坦荡、真诚质朴、全心为民、毫不利己的品质演绎得自然天成，那爱憎分明的眼神、那坚定朴实的话语、那抑扬顿挫的语言，以及出自内心的形体动作，都达到了一种出神入化的表演高度。

焦裕禄到火车站送小魏，有一段长镜头：火车开动，焦裕禄手按着肝部，跟着火车小跑，想再看看小魏……火车很快急驶而去，焦裕禄痛得蹲了下来，片刻后他慢慢站起，回头张望……突然，他看见空荡荡的月台上有一个人，定睛一看，却是小魏。

镜头给焦裕禄一个特写：始是惊讶，继而兴奋，转为感动。焦裕禄脸上因肝部疼痛渗出汗珠，红红的眼圈噙着热泪，甚至两道鼻涕也挂在脸上……那模样令人心酸，观众看到此处莫不感动涕零……感动之余，无人不佩服李雪健的演技。影片中诸如此类的精彩表演还有很多。李雪健因《焦裕禄》成为中国电影金鸡奖及大众电影百花奖双料最佳男主角，应是当之无愧的。

但是，《焦裕禄》也不是完美无缺的。笔者觉得影片结尾，焦裕禄与妻子谈到要带孩子回老家的镜头及其儿子到煤矿打工挣钱的情节与影片主旨关系不大，可以删去。

《焦裕禄》出品至今，对于宣传焦裕禄功莫大焉。焦裕禄是一座丰碑，是广大公务员学习的榜样。根据当时的拍摄条件，峨眉电影制片厂能把《焦裕禄》拍成一部经典影片，应当归功于影片编、导、演多方的共同努力，应当归功于他们坚守现实主义创作的勇气。

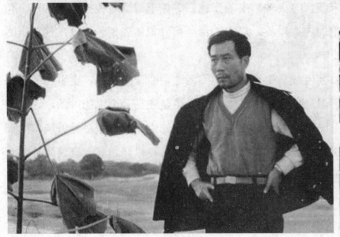

▲《焦裕禄》剧照

用喜剧手法讲述尴尬的婚恋
——李安《喜宴》鉴赏

1993年　彩色片　102分钟

出品　[中国台湾]中影公司等
导演　李　安
编剧　李　安　冯光远　詹姆士·沙姆斯
主演　赵文瑄（饰　伟　同）
　　　金素梅（饰　威　威）
　　　郎　雄（饰　父　亲）
　　　归亚蕾（饰　母　亲）
　　　力治坦斯汀（饰　赛　门）

【《喜宴》片段】

奖项　第66届奥斯卡金像奖最佳外语片提名、第43届柏林国际电影节金熊奖、1993年意大利国际影评人协会金车奖年度最佳影片等

【梗概】

伟同是一位在美国工作的男青年，30岁还没找对象，他的父母亲非常着急，一会儿帮他找婚姻介绍所，一会儿要安排他相亲。其实，伟同是一个同性恋，与美国人赛门已同居5年，感情很好。而他的父母毫不知情，电话一个接一个地催促他。后来赛门出主意，让伟同告知他父母，他在美国已有女朋友，并准备结婚，让父母放心。

父母听说伟同结婚的消息非常高兴，决定飞来美国参加婚礼。伟同这下慌神了，无奈之下找到一个租客威威帮忙。威威是中国来的女青年，没有工作，急着要弄一张美国绿卡。伟同与威威一拍即合，为了哄骗他父母，两人共同上演了一场"假结婚"的闹剧。

伟同父母如期来到美国。伟同与威威在教堂草草举行结婚仪式，对此伟同父母非常生

气。他们在一家中餐馆吃饭时,巧遇伟同父亲原先的司机老陈,老陈也是该餐馆的老板。老陈问明缘由,提出为伟同补办一个中式喜宴。

喜宴之后,伟同与威威同房,威威意外怀孕。威威本想把孩子打掉,后来又决定把孩子生下来。赛门开始反对,后来同意做未来孩子的另一个爸爸。

一家人皆大欢喜。

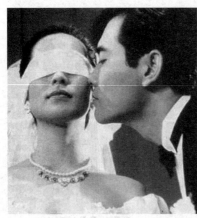 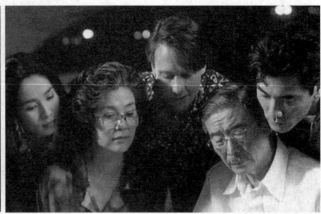

▲ 《喜宴》剧照1

【鉴赏】

《喜宴》是著名导演李安1993年的作品。李安因《喜宴》扬名国际影坛,一举成为世界知名的电影导演。

《喜宴》是中西文化碰撞的产物。李安祖籍江西德安,出生于中国台湾地区,后在美国读硕士,既继承了中华传统文化,又接受过西方文化教育。他编导的《喜宴》是中西文化交流的结晶。

《喜宴》全片在美国拍摄,影片一号男主角伟同是中国人,二号男主角赛门是美国人。影片采用中、英两种语言。影片主要讲述伟同在美国婚恋的故事,既展示了西方教堂的婚礼仪式,也展示了中国传统婚礼仪式。中西文化在电影中有展示,有交流,也有碰撞,在《喜宴》中形成了一道独特的风景线。

《喜宴》涉及同性恋这一敏感话题,颇为新颖。改革开放之前,一般中国人都不知"同性恋"为何。改革开放之后,"同性恋"这个词汇在媒体慢慢出现,人们对它不再陌生了。但是,将同性恋题材拍成电影,以形象的画面展现给观众看,还是很新颖的。李安先后拍过几部电影,都涉及同性恋话题,《喜宴》是其涉及同性恋话题的第一部电影。2005年,李安还拍过另一部同性恋题材的电影《断背山》。

同性恋是《喜宴》的中心事件,因为伟同的同性恋倾向导致一系列的戏剧冲突。笔者在高校放映该片时,学生反应十分强烈,因为大家对同性恋题材很好奇,教室里一片大呼小叫的声音,这也是该片吸引观众的一个重要因素。好在《喜宴》在处理同性恋镜头时,

力求艺术性。既然是同性恋题材，就不能没有相关的镜头，但也不能太赤裸，必须点到为止，李安处理得恰到好处。

《喜宴》故事简单，人物集中，关系复杂，剧情抓人。该片从头至尾只讲述一件事，就是伟同的婚恋，牵涉的人仅有赛门、威威、伟同父母等。影片的"戏眼"是伟同在同性恋男友和假妻子威威之间的周旋，导致伟同人格的分裂。

因为伟同与威威的假结婚，剧中几乎每个人都有两种身份，整个影片呈现出一种"内紧外松"的心理氛围，形成一种特有的戏剧张力。比如伟同与赛门，表面上是朋友关系，实际上是"夫妻"关系；伟同与威威，表面上是夫妻关系，实质上是"主雇"关系；赛门与威威，表面上是熟人关系，实质上是"情敌"关系；伟同父母与赛门，表面上是租客与房东的关系，实质上是岳父母与女婿的关系；伟同父母与威威，表面上是公婆与媳妇的关系，实质上没有任何关系。因为影片的每个人都有两种身份，所以人物之间的纠葛就显得特别有"戏"。正如话剧《雷雨》中人物之间的关系错综复杂一样，每两个人之间的谈话都有戏，一旦冲突起来，潜台词内涵丰满，显得特别好看。

最后剧情峰回路转，伟同与威威的假结婚演变成真结婚，他俩"假戏真做"造成威威怀孕。威威开始想打掉孩子，后来又想生下来。赛门一开始不同意这门婚事，后来又同意做孩子的另一个父亲。计划没有变化快，最终全剧以大团圆结束。《喜宴》的情节一波三折，悬念不断，自始至终吸引住了观众的眼球。更为可贵的是，影片剧情虽然跌宕起伏，但是过渡自然，没有牵强附会的感觉，没有不合逻辑的痕迹，体现了李安严谨的构思及扎实的编导功底。

《喜宴》弘扬了中华传统文化。影片中的"喜宴"成为全剧的高潮，在美国土地上举办一场中式婚宴，本身就是一大看点。婚宴大厅布置得喜气洋洋，布置了红灯笼、红舞台、红桌布，舞台背景是两条龙围绕着中央一个大大的金色"囍"字，一派祥和喜庆的气氛。

婚宴开始，按中国婚礼仪式，伟同父亲先致辞，新郎和新娘接吻，二人频频敬酒，闹酒逗乐……欢声笑语，充溢大厅，嬉笑怒骂，醉倒一片。席间一位外国人说："我以为中国人都是柔顺沉默和数学天才。"旁边一位中国人（李安扮演）回答道："你正见识五千年性压抑的结果。"或许这是李安最想表达的意思。在平时场合，中国人对于男女之爱，往往是沉默、内敛、拘谨和腼腆，只有在婚宴上才显得特别的张扬与疯狂。

影片"闹洞房"这场戏，是"喜宴"的延续，拍得趣味无穷。西方没有"闹洞房"一说，这纯粹是中国人的风俗。看来李安深谙国人的爱好，将各种五花八门的洞房节目都用上了。"闹洞房"最后一个节目是让伟同和威威钻进被窝，把衣服一件一件脱掉丢在被子上，直到脱光为止，众人才满意地散去。这个"洞房节目"在客观上营造了他们假戏真做的氛围，最终导致威威怀孕。

与"喜宴"相关的一些婚庆礼节，如跪拜父母、分发红包、喝莲子汤、拍结婚照、孩子跳床等，还有之前的四色礼品提亲、伟同母亲带给威威的结婚礼品、伟同父亲的书法作

品等，无不体现了浓郁的中华传统文化。观众看得非常舒心，非常亲切。

《喜宴》有一处精彩伏笔，令人恍然大悟。伟同父母参加伟同的婚礼，事前不知道伟同是同性恋者，他们来美国的行程都是伟同与赛门安排的。他们是"蒙蔽者"，而观众是"全知者"，剧情含有潜在的戏剧张力。观众是带着悬念、好奇在看这场戏怎么演，怎么收场。

赛门知道威威怀孕的消息后大发雷霆，大声斥责伟同为什么不戴避孕套，威威也牵涉其中，三人吵得不可开交。他们用的是英语，伟同母亲听不懂，不知为什么吵架，莫名其妙地问伟同父亲："是不是伟同没有交赛门的房租呀？"伟同父亲阻止她："你不说话，别人不会把你当哑巴。"此时，观众都认为伟同父母不懂英语。

后来在大海边，赛门过生日，伟同父亲递给赛门一个红包，并用英语说了一番话，观众这才恍然大悟——原来伟同父亲懂英语。由此推测，伟同的同性恋及发生的一切，伟同父亲了如指掌，心似明镜，但是他一直装作什么都不知道。伟同父亲这位昔日师长的形象顿时高大起来。李安的这一伏笔设计得太绝了，不由人不佩服。

《喜宴》的细节设计意味深长。细节在电影中的作用显而易见，有些电影在若干年之后，人们可能连电影名字都不记得了，但是却记住了细节。《喜宴》的许多细节一直为人津津乐道。

一是在婚宴上，伟同与威威在众人的要求下接吻，众人一片欢呼声。镜头转到赛门，赛门做了一个无奈的鬼脸。观众明白这是一个"吃醋"的鬼脸，虽只是一秒钟的画面，却能引起观众一阵会心的哄笑。笔者看到这里总在思考：赛门的"鬼脸"，不知是摄影师抓拍的，还是导演设计的？赛门表演得十分自然，艺术效果出奇的好。

二是伟同母亲发现伟同与威威夺门而出，感觉他们是去医院堕胎，便急忙跟上去追问："你们去哪里？"威威回答说："出去买点东西。"伟同母亲气急败坏地说："你们等等，我跟你们一起去，我马上下来……"说着立马跑上楼，四处找皮包……她忽然听见汽车声音，等赶到窗口一看，露出失望无奈的眼神，然后一屁股坐在地上。这是一个跟拍的长镜头，展现了归亚蕾高超的演技，让她一屁股坐在地上这个细节，非常贴切地表达了伟同母亲此刻极度绝望的心理状态。

三是全剧最后一个镜头，伟同、威威和赛门在机场送伟同父母回去。过机场安检时，伟同父亲高高举起了双手，这是个一举双关的绝妙细节。过安检时，每个人都要举起双手让安检员检查，这是常识动作。但影片出现这个镜头还另有含义，作为当过军队师长的伟同父亲，这个举手的投降动作，意味着他是向自己儿子投降，是向同性恋的现象投降，还是向"两男一女"的现代家庭观念投降？见仁见智，这留给观众一个疑问、一个思考。影已尽，意无穷，余音缭绕，三日不绝。

《喜宴》是李安早期电影的代表作，也是笔者多年讲授影视作品鉴赏课程重点分析的影片之一。几乎每届学生都十分喜爱《喜宴》，对其赞赏有加。《喜宴》构思奇特，人物

鲜明，结构明晰，叙事流畅，用一种喜剧的风格讲述了一个尴尬的婚恋故事，使得观影教室里笑声不断、思考不断、唏嘘不断，不得不佩服李安电影的艺术魅力。

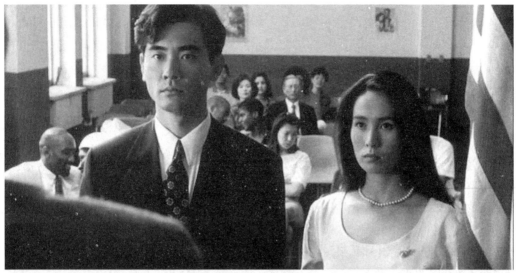

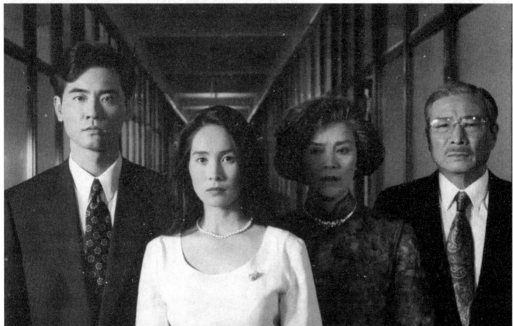

▲ 《喜宴》剧照 2

残酷战争中的悲壮爱情
——冯小宁《黄河绝恋》鉴赏

1999年　彩色片　105分钟

出品　上海永乐影视（集团）公司
导演　冯小宁
编剧　冯小宁
主演　宁　静（饰安　洁）
　　　保　罗（饰欧　文）
　　　王新军（饰黑　子）
　　　涂　门（饰寨　主）
　　　李　明（饰三　炮）

【《黄河绝恋》片段】

奖项　第19届中国电影金鸡奖组委会特别奖、最佳女主角、最佳音乐、最佳美术，第6届中国电影华表奖优秀故事片、优秀编剧，第9届上海影评人奖最佳导演，第23届大众电影百花奖最佳故事片等

【梗概】

故事发生在中国抗日战争时期。

1943年，美国飞行员欧文和罗伯特驾驶飞机在海上发现日军军舰，决定摧毁它。在战斗中，罗伯特被日军军舰的炮火击中而英勇牺牲。欧文满怀悲愤，驾驶飞机连续俯冲，终于炸毁日军军舰，但自己的飞机也受到重创。欧文驾驶飞机在长城边迫降，危急之中被一名放牛娃救了。随即，日军飞机赶来炸死了放牛娃，炸伤了欧文。

欧文被闻讯赶来的八路军黑子一行救下，女战士安洁负责为欧文翻译和护理。一路上历经千辛万苦，他们来到安洁的老家神泉寨。在黑子深明大义的感召下，安洁的父亲、神泉寨

寨主决定帮他们过黄河。寨主通过手下三炮买通日军孙翻译官，准备第二天渡过黄河。

翌日清晨，寨主一行先赶到黄河边，出来迎接的却是日军军官。寨主知道出事了，已无退路，便亮出匕首，捅进日军军官的心脏。日军开枪将寨主打死。孙翻译官将三炮关进了茅房。情急之中三炮打碎煤油灯，点燃茅房，给黑子一行发送信号。日军残忍地将三炮活埋了。

黑子带着欧文、安洁远远地看见茅房起火了，立即改道渡黄河。等他们赶到黄河边，发现寨主已被杀害。日军也赶到黄河边，把黑子的女儿花花作为人质，威逼黑子交出欧文。在对峙中，欧文利用自己的特殊身份救下了花花。黑子让安洁带着欧文、花花赶快泅渡黄河，由他一人截住日军。在激烈战斗中，黑子壮烈牺牲，安洁在渡河时也中弹牺牲，只有欧文带着花花到达黄河彼岸。

50年之后，老年欧文带着当年拍的照片来到黄河边，将一张张牺牲"战友"的照片恭敬地放进黄河……

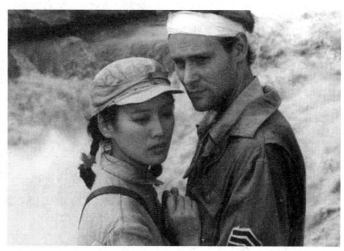

▲《黄河绝恋》电影海报和剧照

【鉴赏】

冯小宁是一位多才多艺的导演，他导演的十几部影视剧几乎都由他一人兼任导演、编剧、摄影、制片等工作。他还是中国作家协会会员。冯小宁擅长拍战争片，他导演的战争三部曲《红河谷》《黄河绝恋》《紫日》深受广大观众喜爱。

《黄河绝恋》取材于抗日战争时期美国飞行员援华的史实。《黄河绝恋》的故事虽是编撰的，但有真实史料作基础。《黄河绝恋》采用倒叙手法，以欧文的口吻讲述故事，全片在欧文的现实访问与战争回忆两条线的交叉进展中推进剧情。

《黄河绝恋》是一部战争爱情片，在战争中产生爱情，在爱情中进行战争。而且，爱情是在八路军女战士安洁和美国男飞行员欧文之间发生的。这种爱情并非天方夜谭，美国"飞虎队"队长陈纳德与中国陈香梅女士的爱情就发生在这一时期。《黄河绝恋》取材于

抗日战争中的异国恋，故事本身就是第一大亮点。

《黄河绝恋》情节曲折，高潮迭起，扣人心弦，出人意料，是其第二大亮点。影片开始，欧文驾驶受创的飞机摇摇晃晃地迫降在长城边，刚好卡在一棵树桩上，树桩经不住飞机的重量，摇摇欲坠，欧文爬出机舱，悬吊半空。在万分危急之际，一个放牛娃急中生智丢下绳索，救了欧文。放牛娃好奇地摆弄着欧文的照相机，欧文则欣赏放牛娃脖子上的铜锁。当欧文给放牛娃照相时，日军飞机俯冲过来，一声巨响，放牛娃炸没了，只留下一把铜锁。这些突如其来的剧情变化，完全出乎观众的意料。

还有，黑子一行带着欧文在山沟里转了3天。欧文耐不住性子，留下一张纸条独自下山去了。观众颇好奇，战争期间一个外国人人生地不熟，能有什么办法？没想到欧文路遇一辆日军汽车，他打死了一名日军，当观众以为他会再开枪打死另一名日军时，他扣扳机的手却停住了，他不杀没有武器的俘虏，只把日军的步枪踢进了山崖，然后开着汽车返回了。他因留下活口，导致日军追杀过来。黑子一行为救欧文与日军爆发一场激烈战斗。欧文的大腿被汽车轮胎压住了，一名战士为救欧文不幸负伤，敌人围上来，这名战士拉响手榴弹与敌人同归于尽。突如其来的一场战斗，突如其来的战场变化，突如其来的细节描述……一连串的情节设计看得观众目瞪口呆，又好奇，又好看。

神泉寨的剧情也非常精彩。在安洁父亲的帮助下，黑子、安洁带着欧文准备用羊皮筏渡黄河，刚上路，突然遇见三炮带着人马拦截。三炮发现安洁是个漂亮妞儿，便上前调戏，被安洁打了一个大嘴巴。安洁取下军帽，三炮摸着脸惊讶地喊道："二小姐！"

寨主与黑子有世仇，寨主摆好祭台，准备杀黑子报仇。午时三刻，正要开刀问斩，安洁突然闯了进来，一边拉着手榴弹导火索，一边厉声说道："听着！赶快把他们都放了，我数一二三，数到三，我就拉——"安洁以死威胁她父亲，寨主见状慌神了，结果让步了。安洁于是救出了欧文和黑子。

一天晚上，寨主在灯下翻看安洁小时候的照片，黑子提着手枪闯进来。寨主一惊，认为黑子是前来报仇的，说了声："今天算是栽到你手上了，开枪吧！"谁知黑子把手枪还给了寨主，寨主顺手递给黑子一把匕首，黑子又把匕首还给寨主，跟他讲了一番抗日救国的道理，告知安洁遭日军侮辱的悲惨经历。寨主愤怒了，感动了，落泪了，决心帮助他们渡黄河。

观众都很聪明，一部电影看了前面就知道后面的大致情节。但是看《黄河绝恋》观众会傻眼，不仅很难猜到后面剧情的走向，而且看到后面剧情进展时会禁不住暗暗叫绝。我们由此不得不佩服冯小宁的编剧技巧。

《黄河绝恋》注重将残酷的战争镜头与轻松的生活镜头交叉展现，是其第三大亮点。《黄河绝恋》是战争片，如果该片从头打到尾，虽然精彩，但观众也会心力交瘁，感到审美疲劳。古人云："文武之道，一张一弛。"一段紧张的战争戏之后来一段轻松的生活情趣戏，这是电影艺术的诀窍。冯小宁深悟其道，而且运作纯熟。

影片开始，一场长达 5 分钟的飞机轰炸军舰的海战，精彩激烈，扣人心弦（紧张）；接着飞机迫降，冲撞日军炮楼（轻松）；接着飞机卡在悬崖边的树桩上，摇摇欲坠（紧张）；接着放牛娃丢绳救欧文，双方愉快地交流（轻松）；接着日军飞机炸死放牛娃，炸伤欧文（紧张）；接着八路军救起欧文，行军途中有枫叶美景，欧文偷吃水果并学吹叶笛（轻松）……

还有在神泉寨，镜头在花花抓蝎子—寨主欲杀黑子—日军在神泉塘洗澡—花花往日军官裤裆放蝎子—欧文告别花花等画面之间不停地切换，一会儿轻松，一会儿紧张，一会儿有趣，一会儿动情，使得故事特别精彩好看。

《黄河绝恋》的人物形象刻画得相当成功，此为该片的第四大亮点。如敢打敢拼、英勇无畏的黑子，坚定果敢、外柔内刚的安洁，幽默风趣、敢爱敢恨的欧文，侠义肝胆、敢作敢为的寨主，天真纯朴、惹人怜爱的花花等人物形象，都给观众留下深刻的印象。这些人物还不是蜻蜓点水式的过场人物，每个人物都交代了来龙去脉及内心动机，人物形象显得十分丰满、十分可信。

笔者特别想谈谈三炮，这个人物反差特别大。在影片的大部分时段里，他给人的印象是一个典型的地痞加汉奸，长得獐眉鼠眼，一副狗腿子做派。他在宗族械斗中被打坏男根，40 多岁，还没有成家。三炮最大的喜好就是与女人对唱"情歌"，经常摆出一副令人作呕的猥琐相。影片后面，寨主被日军杀害，三炮被关进茅房。三炮急中生智，打破油灯，点燃茅房，给黑子报信，以致被日军活埋……三炮被活埋时没有求饶，还一直拼命唱着"情歌"……看到这里，观众对三炮的印象瞬间改变，他的形象顿时逆转，顿时生辉，顿时升华。三炮的扮演者李明演绎这个角色时下足了功夫，颇具个性。在中国电影画廊里，三炮形象非常独特、非常典型，值得称道。

《黄河绝恋》采用"闪回"的手法交代历史事件，此为该片的第五大亮点。给笔者印象比较深的"闪回"有以下 4 处。

其一，闪回黑子一行路过一个村子，发现满地的血痕与尸体……影片从现场闪回当时日军屠杀村民的镜头，有奸杀的妇女，有碾死的婴儿，有集体枪杀的群众……闪回镜头将日军暴行揭露得一目了然。

其二，闪回寨主与黑子两大家族大规模的械斗，交代安洁母亲的死及黑子与寨主世代仇恨的来龙去脉。

其三，闪回日军把村子里一百多人关进屋子里进行化学武器实验，展现花花母亲及哥哥惨死的实况，揭示了黑子对日军深仇大恨的内在原因。

其四，闪回安洁在北京医科大学读书期间被日军追赶、蹂躏的镜头，解释了安洁脖子上总是挂一颗手榴弹的疑团。

由此看来，以上 4 处"闪回"在交代人物思想的来龙去脉、丰富人物的内心世界方面，都是必不可少的。而且，"闪回"镜头的视觉冲击力胜过任何语言表达。

《黄河绝恋》中的小道具，如手榴弹、小军刀、手表、叶哨等，贯穿始终，自然贴切，既增强了故事性，又烘托了人物性格。影片中的音乐创作及"情歌"对唱极富陕北风味，有力地增添了电影的地域色彩。

《黄河绝恋》的最大不足是战争场面的虚假。影片有两场战斗场景：一场是欧文抢汽车引发的那场战斗，另一场是黄河边上的那场战斗。日军那么多人，又是机枪，又是迫击炮，就是打不倒八路军几个人。尤其是在黄河边上，黑子一个人阻击那么多日军，身上多处负重伤，就是不死。观众看到这里，都不约而同地笑了。

笔者了解到《黄河绝恋》的投资仅500万元人民币左右。为了节省支出，有些海战的镜头是在游泳池里拍的，估计战争场面的虚假与资金紧张有关。但是不管怎样，这是该片的一处败笔。

《黄河绝恋》是一部优秀的战争背景下的爱情片，影片剧本扎实，人物鲜明，情节曲折，手法新颖，具有强烈的思想性、艺术性及观赏性。一部小投资的电影能拍出这种水平，实属难能可贵。

▲《黄河绝恋》剧照

触动心灵的纯净爱情片
——张艺谋《我的父亲母亲》鉴赏

1999年　彩色片　100分钟

出品　北京新画面影业公司　广西电影制片厂
导演　张艺谋
编剧　鲍十
主演　章子怡（饰 招　娣）
　　　郑　昊（饰 骆长余）
　　　孙红雷（饰 骆玉生）
　　　赵玉莲（饰 老年招娣）

【《我的父亲母亲》片段】

奖项　第50届柏林国际电影节银熊奖，第20届中国电影金鸡奖最佳故事片、最佳导演、最佳摄影、最佳美术，第23届大众电影百花奖最佳故事片、最佳女演员，第6届中国电影华表奖优秀故事片等

【梗概】

故事发生在20世纪50年代末期。

一个大雪天，骆玉生乘车赶回家，为突然去世的父亲办丧事。父亲是在县医院去世的，骆玉生本想用汽车把父亲灵柩运回比较方便，但母亲坚持要抬回来，这引起了他对当年父母亲恋爱故事的回忆。

一天，三合屯来了一位年轻老师骆长余，村民们都到村口迎接，其中有位穿红棉袄的女孩叫招娣，是三合屯长得最漂亮的姑娘。

骆老师与村民们一起盖学校。村主任规定每家每户轮流送"派饭"。招娣每天变着花样做好吃的送到工地，希望骆老师能吃上她做的"派饭"。

学校盖好后，村主任规定骆老师轮流到每家每户吃饭。招娣母女热情地招待了骆老师，还约骆老师第二天再来吃蘑菇饺子。

第二天，骆老师突然跑来打招呼，说要去城里交代"问题"，不能来吃饺子了，只答应腊月初八一定回来。腊月初八那天，下着鹅毛大雪，招娣从清晨到晚上，一直站在村口等骆老师，回家便发高烧，昏迷不醒。骆老师听说后，赶到招娣家守候了一夜……

几年后，招娣终于和骆老师结婚了。他们在一起生活了40多年，再也没有分开……

骆玉生明白了母亲的心事，请人把父亲的灵柩抬回来。出殡那天来了很多人，都是父亲当年的学生，有不少是从外地赶回来的。大家默默地抬着骆老师的灵柩，行进在回村的茫茫雪地上……

▲ 《我的父亲母亲》电影海报和剧照

【鉴赏】

《我的父亲母亲》是根据鲍十的小说《纪念》改编，由张艺谋导演的一部纯净的爱情片。在此片之前，张艺谋已导演了《红高粱》《菊豆》《大红灯笼高高挂》《活着》等影片，在国内外的电影节上频频获奖。1999年，笔者看到张艺谋推出新作《我的父亲母亲》的海报，带着疑惑走进电影院，心想"看看你张艺谋又有什么新招数"，但看完电影后兴奋不已，深深被"老谋子"折服。

《我的父亲母亲》本是一个非常老套的故事：一个漂亮的农村姑娘爱上城里来的年轻老师。但是在张艺谋的手里，竟拍出一部纯情朴实、唯美动人的爱情片。笔者在观影的过程中好几次感动得鼻子发酸，噙着泪花。走出影院，笔者整理了一下思路，总结出该片的以下艺术特色。

一、情节简单，细节感人

《我的父亲母亲》既没有跌宕起伏的故事情节，也没有宏大奢华的场景，更没有高科

技大制作的技术含量。电影情节非常简单，简单得只要用几句话就可以概括。但为什么许多观众称赞其是一部"触动心灵的盛宴"，原因在于细节感人。

比如说剧中的青花碗，是贯穿全剧的一个道具。青花碗开始出现在盖学校时，招娣每天用它装着变着花样做的美味佳肴送到工地。她只远远地看着骆老师是不是吃了她做的饭菜，那急切的心情、焦灼的眼神，透出一个农村姑娘暗恋的内心秘密。

后来招娣又用这只青花碗装满饺子，翻山越岭地追逐骆老师乘坐的马车，想让骆老师尝尝她做的饺子。她一直跑呀跑，中途不幸摔了一跤，将青花碗摔破了，她心痛地哭了起来。后来，母亲明白了招娣的心事，花高价修补了青花碗。

井口打水的细节也非常感人。村里有两口井，招娣舍近求远从后井改到前井挑水，因为在前井挑水可以经过学校，能听见骆老师上课的声音，说不定还可以遇见骆老师。有一次，招娣已打好水，忽然看见骆老师挑着水桶从学校出来，她急中生智，把已打好的水又倒进井里，磨蹭时间，等着与骆老师"邂逅"。谁知一位村民中途硬是抢去骆老师的水桶，气得招娣都不搭理那位村民。招娣心里的"小九九"观众一目了然，大家每每看到这里都不禁会心一笑。

还有，骆老师送给招娣一个红发卡，招娣无比喜欢，无比珍爱。后来，招娣端着饺子翻山越岭地追逐骆老师的马车时，不幸丢失了。为此招娣伤心极了，她失魂落魄地漫山遍野找了3天，这需要多么大的耐心与毅力啊！按现代人的观点，一个红发卡值什么呀，还值得去寻找，甚至还找了3天。但是招娣不一样，因为那是骆老师送的，那是爱情的信物。好在老天有眼，招娣最后终于找到了。发卡失而复得，招娣幸福的笑容瞬间感染了观众。

诸如此类的细节太多了，如招娣挎着篮子在骆老师经过的路上守候的细节；招娣见到骆老师紧张得连篮子都忘拿的细节；招娣在暴风雪中迎候骆老师的细节；招娣在学校外面偷听骆老师上课的细节；骆老师逝世后招娣深夜织布的细节……观众看完电影满脑子都是这些内涵丰满、朴实感人的细节，这是该片最大的看点。

二、人物简单，形象感人

《我的父亲母亲》中的人物设置非常简单，主要人物只有两个人：招娣与骆老师。加上辅助人物总共也只有七八个人物。但从整部影片来看，招娣的形象生动亮丽，光彩夺目。

《我的父亲母亲》是章子怡表演的处女作。有人说，招娣这个角色是为章子怡量身定制的，这话有一定的道理。当年张艺谋挑选章子怡出演招娣，可谓慧眼识英雄，选得太准了。章子怡出演招娣时还是中央戏剧学院的一个学生，她身上那种清纯的气质正符合招娣的角色要求。章子怡要做的只是从城里姑娘转变为农村姑娘，这点章子怡通过自己的努力做到了。别的不说，单看招娣跑步的姿势，两只手左右摆动而不是前后摆动，一副农村姑娘的风采呼之欲出。

笔者在高校给"90后"的学生放映《我的父亲母亲》之前，他们只看过章子怡成名

后的一些影片，如《卧虎藏龙》《满城尽带黄金甲》《真爱》等。他们观看《我的父亲母亲》后大为惊叹，认为这才是章子怡最出彩的一部电影。

电影艺术形象成功与否，与人物的性别、学历、身份、职业无关，招娣的形象就是一个佐证。

三、对话简单，画面感人

电影学家认为，电影主要是视觉艺术，对话应该越少越好。世界早期电影是"无声电影"，如卓别林的电影就是无声的，电影主要靠演员动作、形体和表情来传情达意。《我的父亲母亲》电影韵味十足，对话少而简。例如，招娣的奔跑、招娣的守候、追马车送饺子、荒野寻发卡、冰雪抬灵柩等长镜头，其中许多镜头只是招娣一个人的戏，想说话都没对象。这种镜头大概占了整部影片的70%以上。

《我的父亲母亲》虽然对话简单，但无声并非无情；相反，那一幅幅内涵丰满的画面，情真意切。例如，招娣第一次见骆老师，一路跑回家那难以言表的兴奋；招娣守候在乡村小路上那焦躁不安的眼神；招娣抱着一大碗饺子在荒郊野地奔跑的急切表情；招娣失魂落魄地寻找失落的红发卡的神情；招娣在狂风暴雪中等候骆老师的焦虑；众人在大雪中抬着骆老师灵柩默默行进的脚步……这些感人至深的画面意蕴深长，余音缭绕，真正达到了"此时无声胜有声"的境界。

四、场景简单，情意感人

《我的父亲母亲》与一些大片相比，只能算是小制作。一没有大场面，二没有高科技，三没有大明星，有的只是农家陋舍、荒山野岭、乡村井台、破败学校，既谈不上豪华阵容，也谈不上视听盛宴，更谈不上视觉冲击力。但是，影片流淌出来的浓浓的情意却征服了所有的观众。

更为奇怪的是，《我的父亲母亲》是一部爱情片。但通观全片，没有出现"爱"的字眼，也没有出现"亲爱的""我爱你"之类的爱情片常用的台词，更没有出现诸如拥抱、接吻、上床等爱情片必不可少的镜头。

但凡看过《我的父亲母亲》的人，无一不被影片男女主人公那种真心相爱、至死不渝的纯净爱情所打动。笔者在高校组织学生观看、讨论影片时，许多学生不约而同地说道："看《我的父亲母亲》，我感动得流下热泪。影片中的爱情在当今社会已不复存在了。那是一种纯粹的爱，而现在的爱情却夹杂着许多功利因素……"听了学生们的发言，笔者十分疑惑，爱情夹杂着非爱因素究竟是社会的进步，还是社会的失落？当然，这是社会学范畴的问题，不在影评讨论之列。

此外，《我的父亲母亲》还有一些艺术手法值得研究，比如用"我"的话外音贯穿全片。片名是《我的父亲母亲》，理所当然应该是后辈人讲述父母亲的故事，这种讲述给观众一种亲

切感，使影片叙事流畅，而且形式灵活，需要时就出来讲几句，可以起到承上启下的作用。

影片在色彩的运用上大胆创新，一般电影在描述现在时用彩色镜头，描述过去时用黑白镜头，如苏联电影《这里的黎明静悄悄》、美国电影《辛德勒的名单》等都是采取这种方法。而在《我的父亲母亲》中，张艺谋却反其道而用之，现实生活用黑白镜头，过去生活用彩色镜头。因为现实生活是为父亲办丧事，气氛凄凉，宜用黑白；而父母亲过去的恋爱时光，幸福甜蜜，宜用彩色。实践证明张艺谋的选择是对的，影片确实达到了预期的艺术效果。

张艺谋还大量运用叠化镜头。所谓叠化镜头，即前面一个镜头尚未消失，后面一个镜头就出现了，画面中两个镜头有一个重叠的瞬间，但后面的镜头终将取代前面的镜头。《我的父亲母亲》有许多招娣一个人的镜头，如果仅仅用单一视角拍摄，又是长镜头，画面势必单调，容易产生视觉疲劳，而采用叠化镜头就可以消除这个弊端。比如招娣在腊月初八那天站在村口等骆老师，从早晨等到晚上，为了表现招娣的执着，这个镜头必须长一点。张艺谋采用叠化镜头，从不同的角度和方位来拍摄招娣等待的画面，既能显示时间长久，又能拍出画面的美感，一举两得，艺术处理得非常妥当。

再谈谈章子怡的表演。在整部电影中，章子怡对招娣这个人物形象拿捏得十分到位，把20世纪50年代一个农村姑娘的青春萌动、专心执着、向往爱情、大胆追求的心态惟妙惟肖地表演了出来。她那朴实的性格、纯净的眼神、唐突的心绪、甜美的笑容无不透出招娣的可爱、可贵之处。这种纯净的元素在章子怡成为"大腕"之后就很难找到了。许多学生认为《我的父亲母亲》是章子怡最出彩的一部作品，不是没有道理的。

最后谈谈影片的不足之处：一是老年招娣与青年招娣的外形相差太大。从表演上看老年招娣表现得也不错，但在老年招娣身上找不到青年招娣的一点痕迹。人老了当然有变化，但是如果变成两个毫无关联的人就不对了。这应该是选演员的失误。二是骆老师的戏太少，人物铺垫不够，形象不够丰满。

不管怎么说，《我的父亲母亲》是张艺谋创作的一部优秀电影，作为一部颇有特色的纯净爱情片，一直受到电影评论界的关注，一直受到观众的喜爱。

▲《我的父亲母亲》剧照

关注底层小人物生活的佳作
——王小帅《十七岁的单车》鉴赏

2001年　彩色片　113分钟
出品　北京电影制片厂等
导演　王小帅
编剧　王小帅等
主演　崔　林（饰阿　贵）
　　　李　滨（饰小　坚）
　　　高圆圆（饰潇　潇）
　　　周　迅（饰红　琴）
奖项　第51届柏林国际电影节最佳影片提名、评审团大奖等

【《十七岁的单车》片段】

【梗概】

故事发生在20世纪80年代。

十七岁的小贵是来北京打工的农民工，好不容易找到一份快递工作。公司发给每位员工一辆单车，等赚够了钱这辆车就归该员工所有。小贵拼命地工作，在单车即将归他的前一天，他欣喜地在单车上做了记号，但不幸的是，就在那天他的单车丢了。

焦急万分的小贵在北京的大街小巷找了几天几夜，费尽周折终于找到了自己的单车。可没想到，他的单车被一个叫小坚的十七岁职高学生占有了。原来，小坚偷了父亲的500元钱，在二手自行车市场买了这辆单车。

小贵和小坚都十分钟爱这辆单车，他们为争夺单车大打出手，互不相让。最后，两人达成协议：一人用一天。

不久，小坚的女友潇潇与一个车技高超的黄毛好上了，小坚妒火中烧。一天，小坚用

砖头把黄毛砸得头破血流，刚好小贵来拿单车，黄毛的朋友误把小贵当成小坚的同伙一起打了，并把他们的单车砸得变了形。

小贵扛着变形的单车沮丧地行走在北京的大街上……

▲ 《十七岁的单车》电影海报和剧照

【鉴赏】

王小帅系第六代导演的代表人物。第六代导演有一个共性，就是关注底层小人物的命运，涌现了诸如张元的《过年回家》、贾樟柯的《山峡好人》、王小帅的《青红》、张扬的《洗澡》、娄烨的《推拿》、宁浩的《疯狂的石头》、陆川的《寻枪》、管虎的《老炮儿》等优秀作品。而王小帅《十七岁的单车》则是第六代导演作品中一部颇有影响的作品。

《十七岁的单车》，顾名思义，是关于自行车的故事。第二次世界大战之后，意大利电影界曾掀起一次新现实主义运动。新现实主义电影把视线集中到普通老百姓的辛酸的生活，揭露社会的不平等，描述人民的贫穷和饥饿，一般以报刊上发表的确有事实根据的报道材料或最为接近事实的事件来拍摄影片。譬如说，意大利新现实主义影片力求场景的逼真感，几乎所有的影片拍摄都是把摄影机搬到实地去，在简陋的街巷、贫民窟、破产的农场、倒塌的楼群中进行拍摄。

有一部意大利新现实主义的经典影片叫《偷自行车的人》，讲述的是一位失业工人因有辆自行车才找到一份送信的工作，但是不久他一家人赖以生存的自行车被偷了。他带着年幼的儿子找遍了城市的每一个角落，却始终没有找到。累得筋疲力尽的他支走儿子，被逼无奈去偷别人的自行车，但很快被人发现，遭到街上愤怒群众的辱骂围殴。他儿子闻讯跑回来，看见被打得遍体鳞伤的父亲躺在地上奄奄一息……

《十七岁的单车》与《偷自行车的人》有异曲同工之妙。虽然都是围绕自行车展开的故事，但《十七岁的单车》的情节更复杂、更曲折、更有趣。两个十七岁的青少年，小贵是农民工，自行车是他挣钱吃饭的工具，失去了自行车他便立马失业；小坚是职高学生，

自行车是他梦寐以求的爱物，有了自行车他才能与哥们儿一起玩车技，有了自行车他在女朋友面前才有面子。小贵和小坚本来一辈子也不可能认识，但是阴差阳错，为了一部单车，在茫茫人海中他们交集了，打架了，相识了。

为了挖掘小坚的心理轨迹，影片介绍了他的家庭。他父亲带着他，与继母及继女重新组成了一个新家。父亲微薄的工资入不敷出，答应给小坚买车的许诺一直没有兑现。小坚偷了家里准备给妹妹交学费的500元钱去二手自行车市场买了一辆单车，而这辆车恰恰就是小贵丢失的。很显然，小偷偷了小贵的单车，然后在二手自行车市场倒卖。影片没有在小偷这条线上做文章，而是紧紧抓住小贵与小坚这条冲突主线展开，因为这才是影片的主旨。

小坚家是城市贫民家庭，从他家破旧、拥挤的住房便一目了然。他女朋友潇潇长得漂亮可爱，生在一个富裕家庭，骑着一辆女式红色单车。小坚因没有单车而自惭形秽，他对单车的渴望胜过一切。小坚不善言谈，但自尊心强，特别爱面子。有一次，潇潇要骑车带着他回家，被小坚断然拒绝。小坚对潇潇若即若离的喜欢，肯定有家庭贫寒的因素。后来，潇潇喜欢上了财大气粗的黄毛，严重地挫伤了小坚的自尊心，才引出小坚怒砸黄毛的暴力行为，这也符合十七岁的青少年冲动的性格。

相比起来，小贵的情况简单得多。他是一个纯朴善良的农民工，从偏僻的农村来到北京打工。小贵的家庭情况影片没有提及，仅讲了他有一个开杂货店的老乡。小贵年轻体壮，有的是力气，他的确很像老舍小说《骆驼祥子》里的祥子，没有什么奢望，只想多跑路，多赚钱，尽快把单车转到自己的名下。

《十七岁的单车》的故事可能是编撰的，但源于当时的社会现实，非常真实。该片片头与众不同：一组应聘农民工的特写头像在银幕上切换，那一个个憨厚朴实的面部表情及回答问题的语气真实得令人忍俊不禁。接着，快递公司经理的一番讲话也非常实在："后面就是一张北京市地图，你们要把每一条街道、每一个胡同都背下来。从今天起，你们就是新时代的'骆驼祥子'。好好干吧！"一下子就把观众带到改革开放初期的年代。

本来是一个关于自行车的故事，演的却是底层生活的凡人小事，想想觉得枯燥，看看却很精彩。

影片有这么一个情节：小贵应约到一个沐浴店找张先生取快件。柜台服务员以为他来找一个叫张先生的客户，让他进浴室去找。可是进浴室，就得按浴室规定，换鞋脱衣洗澡，不知内情的小贵稀里糊涂地进了浴室洗澡，好奇地看着浴室的各种场景。可是，小贵找到的张先生不需要寄快递，他出门时柜台却要他交沐浴费。小贵说他不是来洗澡的，是来取快递的。柜台说，你洗了澡就得缴费。小贵见说不通，拔腿想跑，却被保安抓了回来。正当不知如何解决之际，浴室张经理过来询问，说他有个快递要尽快送出去，矛盾顷刻化解，小贵才得以脱身。

这个情节有点"黑色幽默"的味道，既真实可信，又引人发笑；既显示了农民工与城市生活的格格不入，又反映了小贵的质朴憨厚及囊中羞涩。这个情节的各个环节设计得逻辑严

谨，各色人等上通情理、下接地气，虽然每个人出镜不多，却形象地反映了社会的众生相。

《十七岁的单车》的主线是小贵与小坚为争夺单车的矛盾，将双方争夺单车的过程拍得风生水起，一波三折。第一次小贵趁着小坚与潇潇约会，在河边偷偷骑走单车，被小坚发现，小坚和他的同伙追了上来。结果小贵骑车不小心撞上一辆装面粉的货车，人倒在货车上，满身沾的全是白色面粉，视觉很搞笑。一番争斗，小贵寡不敌众，单车被小坚抢走了。

第二次小贵找到小坚父亲，告知单车被偷的情况，导致小坚与父亲正面冲突，这是一场重头戏，人物情绪冲动，言语激烈。父亲误认为儿子偷车并打了小坚，小坚不服气，数落父亲不守信。小坚偷钱的事也真相大白，结果小坚父亲强行把单车给了小贵。

第三次小坚同学一帮人截住小贵抢单车，在激烈的争执过程中，小贵一个人面对小坚一群人。小贵双手死死抓住单车，以至于他整个身体都悬空了，但就是抓住单车不松手。在硬拉死拽中，小贵突然哀号起来，那声音悲伤绝望，持续不断，把小坚那帮人都怔住了。他们终于明白，想用暴力征服小贵是办不到的，最后双方达成"一人骑一天"的解决方法。

两个青少年，都身强力壮，为抢一辆单车，一般导演会在抢车的动作上花功夫，但如果是那种思维，影片就会变成一部动作片。王小帅摒弃这种戏路，他将每场冲突戏设计得新颖别致，注重思想内涵，注重人物塑造，使得影片情节异彩纷呈，有看点，有嚼头，有回味。

《十七岁的单车》还独具匠心地塑造了一个时髦漂亮的女孩红琴，由著名演员周迅扮演。她住在小坚老乡一个胡同里，身材苗条，漂亮妩媚，抹胭脂，涂口红，一天换几套衣服，婀娜多姿，风情万种。一开始小贵只是远远地欣赏她，后来也有面对面的接触，但只敢偷偷地看她。小贵那专注的眼神是对城里人生活的羡慕，还是十七岁的青少年对漂亮异性的青春萌动？影片没有说明，观众却想入非非。

王小帅对这位时髦女郎的镜头处理颇耐人寻味。红琴出镜4次，仅有形体动作，竟没有一句台词，这在电影中十分罕见。她第一次出镜只是频繁换衣服的远景；第二次出镜从"咯咯"的皮鞋声开始，引出红琴穿红皮鞋走路的特写跟拍长镜头，偶尔给几个侧面的漂亮镜头，在她换完鞋即将离开时也只给上半身的背影镜头；第三次是小贵心慌意乱骑车撞晕红琴，红琴醒来后，拔腿就走；第四次是红琴来小店寻找什么东西，东翻西找，后被主人发现带走……令观众惊讶的是，后来老乡告诉小贵：那个时髦女郎是个农村进城的小保姆，因偷穿主人的衣服和鞋子，甚至偷衣服去卖，被主人发现给辞退了，后来失踪了。

这位时髦女郎红琴其实与影片主题关系不大。她出镜4次，加起来不到10分钟，但戏剧张力却不小，观众印象深刻，给观众留下的联想空间更大，细细分析，起码有以下几点：其一，红琴是位向往城市生活的农民工，作为个人追求，具有典型意义；其二，红琴爱慕虚荣，她不想通过自己的努力过上与城里人一样的生活，只想走捷径，与小贵的勤

奋形成鲜明对照；其三，增强了小贵形象的真实感，一个十七岁的青少年除了拼命工作之外，也有七情六欲，对漂亮异性想入非非十分正常。

《十七岁的单车》对话极少，惜墨如金，剧情的进展主要依靠人物的动作和表情，具有典型的学院派导演的风格。比如小坚与潇潇闹矛盾，潇潇跟黄毛好上了。小坚几次中途拦住潇潇，骑车围着潇潇转圈圈，双方不说一句话。潇潇找机会逃脱，小坚也不追赶。黄毛骑车过来找小坚，抽烟找火，只说了一个字"火"。小坚找打火机没找到，黄毛自掏打火机点上，吸了两口，塞进小坚口中，又说了3个字"车不错"，说完扬长而去……影片对话少，给观众留下许多思考空间，这是该片的又一个显著特色。

《十七岁的单车》继承了意大利新现实主义的传统，"把摄影机扛到大街上去拍"，几乎所有镜头都是外景，几乎所有镜头都是实景拍摄。比如小贵骑车送快递、小贵四处找单车、小坚骑车上学、小坚存放单车，以及最后小贵扛着被砸的单车过马路等，都是在北京的街头采用自然光实景拍摄。影片发生地在北京街市，导演让演员融入街市，实地实景拍摄，使故事显得更加真实。

此外，王小帅非常注重环境的营造。比如小坚进出的胡同，有刷牙的，有生火炉的，有上学的，一切如平常的生活。最后那场重头戏，黄毛的朋友骑车追打小坚，小坚在迷宫式的胡同里四处逃窜。胡同里并不是空空荡荡的，有大娘带孩子的，有打太极拳的，有看报纸的，有下棋的，有卖东西的……这就是悠闲的胡同生活，不是因为拍电影而将他们清空，生活一切照旧，群演该干吗干吗。在胡同里发生了一起斗殴事件，胡同里的人只在一旁看热闹，一切都保持原生状态。追求环境真实是王小帅有意为之，这样更显得电影贴近生活，彰显了银幕真实的力量。这也是第六代导演的共同追求。

最后谈谈两位青年演员崔林和李滨的表演。《十七岁的单车》是他俩的处女作。崔林身材高大，非常符合小贵外貌体型的要求。他较好地把握了小贵淳朴、憨厚、执着、倔强的性格，将小贵不善言语、内向腼腆、思维简单、认死理不转向等特点演绎得出神入化。

与小贵相反，扮演小坚的李滨出生在北京，一口京腔，出演《十七岁的单车》时他还是北京某职高的一名学生。导演在选角时碰巧看见李滨秀车技，就选中了他。李滨不负众望，把小坚在北京城长大的那种自主、贪玩、反叛、报复的性格，以及对异性朦胧的爱恋表现得淋漓尽致。

人生的十六岁被称为花季，十七岁被称为梦季。《十七岁的单车》以独特的视角给我们讲述了两个身份完全不同的十七岁青少年的故事，小贵和小坚各有自己的梦想。梦的理想是美好的，梦的结局却是无奈的。他们的追梦过程引人入胜，但无奈的结局却令人深思。

一场双向"卧底"的生死较量
——刘伟强、麦兆辉《无间道》鉴赏

2002年　彩色片　101分钟

出品　寰亚电影制作有限公司
导演　刘伟强　麦兆辉
编剧　麦兆辉　庄文强
主演　刘德华（饰 刘建明）
　　　梁朝伟（饰 陈永仁）
　　　曾志伟（饰 韩　琛）
　　　陈慧琳（饰 李心儿）
　　　郑秀文（饰 刘建明女友）
　　　杜汶泽（饰 傻　强）
　　　林家栋（饰 大　B）
奖项　第22届中国香港电影金像奖最佳电影、最佳导演、最佳编剧、最佳男演员、最佳男配角、最佳剪辑、最佳原创歌曲7项大奖，第46届日本蓝丝带电影大奖最佳外语片等

【《无间道》片段】

【梗概】

故事发生在当代中国香港。

警校优秀学生陈永仁被黄警司安排打入黑社会组织老大韩琛手下，作为警察局的卧底。韩琛安排精明小伙子刘建明到警校学习，进入警方队伍，作为黑社会组织的卧底。经过10年的努力，陈永仁成了韩琛最信赖的人，刘建明则升任警察局总督察。因为一桩毒品走私案件，警察局与黑社会组织均发觉自己队伍存在"内鬼"，双方同时展开清查"内鬼"的行动。

经过一系列激烈的斗智斗勇和反复的厮杀拼搏,黄警司被黑社会组织谋害了,韩琛被刘建明击毙了,陈永仁被大B枪杀了,刘建明又把大B打死了。在黄警司和陈永仁的葬礼上,刘建明率领众警察庄重地行礼哀悼……

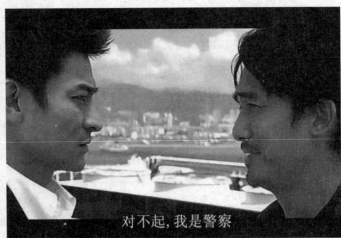

▲ 《无间道》电影海报和剧照

【鉴赏】

2002年年底,电影《无间道》引起众人关注。这部作品一改香港电影的风貌,显得风格凝重,显得内涵丰满,显得别出心裁。该片投放市场后,票房迅速上升,上映两周突破3000万港元,最终以5505万港元的票房成绩成为2002年中国香港电影年度票房冠军,世界各地票房还不计算在内。《无间道》一举获得第22届中国香港电影金像奖最佳电影,第46届日本蓝丝带电影大奖最佳外语片等奖项。这些成绩的取得,说明它是一部值得研究的电影。

乍看片名《无间道》,观众大都不明其意。好在电影开场就释名:"《涅槃经》八大地狱之最,成为无间地狱,为无间断遭受大苦之意,固有此名。"

《无间道》开宗明义,是讲"遭受大苦"的故事。那么,谁遭受大苦呢?看完才明白:原来是"卧底"之人。"卧底"的影片多得是,一般影片中的"卧底"是被赞颂的人物,如《洪湖赤卫队》中的刘副官、《红岩》中的华子良、《潜伏》中的余则成等,这些都是观众特别欣赏的精明能干、坚忍不拔、勇于献身的大英雄。可是《无间道》却要讲述"卧底"之苦,不是小苦是大苦,不是短苦是长苦,而且是"无间断遭受大苦"。影片编导担心观众不明白电影主旨,干脆将片名冠以《无间道》,看来影片主旨的确与众不同。这是《无间道》别出心裁之一。

一般"卧底"电影大都是单向卧底,而且通常的套路是一方特工人员打入敌方内部,通过不断努力,逐步取得敌方高层信任,然后克服重重困难,冒着生命危险,将重要情报传给高层指挥员,帮助部队打胜仗。《无间道》却是双向"卧底":警方把陈永仁安插到黑

社会组织里面，同时黑社会把刘建明安插到警察局内部；而且，双方的"卧底"不是一朝一夕，也不是一锤子买卖，一卧就是10年。这是《无间道》别出心裁之二。

电影"卧底"都是神秘人物，除了与"卧底"部门的人打交道之外，在紧急情况下也与本方人员沟通情报，但本方"卧底"与敌方"卧底"一般不见面。而在《无间道》里，陈永仁与刘建明却见面了。他们的第一次见面不是在你死我活的厮杀现场，而是在一个音响店里。刘建明买音响，陈永仁卖音响。多么温馨的一次偶遇啊！以至于他们第二次见面，陈永仁还问起音响的使用效果……在双方的身份暴露后，陈永仁潜入刘建明家里，通过音响播放刘建明与韩琛的电话录音，逼迫刘建明束手就擒。这是情节安排的高明之处：一方面，全剧轻松地紧扣"音响"的线索，前后呼应；另一方面，引出"最后见面"的剧情。这是《无间道》别出心裁之三。

《无间道》双向"卧底"的安排使得警察局查处"毒品交易"的过程显得惊心动魄。陈永仁随时向黄警司报告黑社会组织贩毒的动向，同时刘建明向韩琛及时报告警察局缉毒的动向。报告的工具是手机，在众目睽睽之下，既要瞒过同事的耳目，又要不失时机地报告最新动态，一场缉毒行动成了这两个"卧底"各显神通的战场。这个斗智斗勇的过程十分精彩，争斗的结果是毒品交易失败，各自鸣金收兵，双方打了个平手。

《无间道》的"卧底"还是双保险的卧底，韩琛安排在警察局的卧底除了刘建明，还有大B；黄警司安排在黑社会组织的卧底除了陈永仁，还有傻强。这又增加了影片的可看性。影片没有在双线上过多地做文章，否则剧情会更复杂。

电影有一场重头戏，单线联系的黄警司与陈永仁见面，见面地点是一座酒店的顶楼平台。奉韩琛命令，为了查清"内鬼"，刘建明命令大B要24小时监视黄警司。大B发现黄警司行踪，及时报告刘建明，刘建明又报告韩琛。韩琛马上派人赶到酒店追杀"内鬼"。同时，刘建明也率领警察赶到酒店。

在酒店顶楼平台上，陈永仁接到傻强电话，说韩琛找到了内鬼，要他们去解决。陈永仁知道出事了，他与黄警司马上分头撤离。谁知黄警司上电梯时被黑社会组织发现。等陈永仁坐的士赶到酒店，只听见"嘭"的一声巨响，黄警司被人从高楼上扔了下来，重重地摔在的士的车顶上。

这场戏的结局完全出乎观众意料，来得太突然，猝不及防。《无间道》不是单线结构，而是复线结构，而且还是几条线同时并举地向前推进。时而黑社会组织，时而警察局，时而刘建明，时而陈永仁，时而黄警司，时而韩琛，但是镜头叙事井井有条，纹丝不乱，使得影片自始至终紧扣观众心理。这是《无间道》别出心裁之四。

《无间道》一共出现3个女人：一个是刘建明的未婚妻作家；一个是陈永仁的女朋友李医生；还有一个是陈永仁以前的女友。陈永仁女友与陈永仁是在街上偶然相遇的，还带个六岁的女儿。最后在陈永仁的葬礼上，他女友带着孩子又出现了。这3个女人其实是2个卧底男人的陪衬。陪衬什么呢？陪衬"卧底"遭受的苦。

刘建明的未婚妻是个作家，她写的小说的主人公是以刘建明为原型，她写着写着就写不下去了，因为她越来越不了解刘建明。她说主人公有 28 种性格，一直就在骗自己，不知道自己写的究竟是好人还是坏人。刘建明是个绝顶聪明的人，未婚妻的这些话他肯定明白。但是，他又有什么办法呢？他是"卧底"，每天要装扮自己，要提防一切人，包括自己的未婚妻。他生活在一个自欺欺人的环境里，他没有自我，没有真诚，只有欺骗，只有谎言。他活得特别累，如果稍有不慎，便会招来灭顶之灾。后来，他想摆脱"卧底"身份，做一个好人。他毅然击毙了一手培养他的韩琛，他狠心枪杀了同是"卧底"又救了他一命的大 B……他知道陈永仁已经知道他的身份，只身赶去与陈永仁见面，表达他的心愿——

刘建明："给我一个机会。"

陈永仁："怎么给你机会？"

刘建明："以前我没有选择，现在我想做一个好人。"

陈永仁："跟法官说吧！看他让不让你做好人。"

刘建明："那……就让我死吧！"

陈永仁："哦……对不起……我是警察！"

这是他俩最后一次对话。刘建明求饶，让陈永仁放他一马，陈永仁大义凛然，履行了一名警察的职责。但是，中途冒出一个大 B，在三方对峙中，大 B 一枪击中陈永仁。在电梯里，刘建明又击毙大 B。可以说，这个世界上知道他身份的人都死了。刘建明真的可以名正言顺地做一个好人了。

再说陈永仁，"卧底" 10 年了，一大把年纪，仍是孤身一人。长期卧底的紧张生活，导致他长期失眠，头脑疼痛，神经衰弱，心理失常。他与前女友已有六七年没有见面了，女友已结婚生女，他仍是单身一个，他们见面很匆忙，也很尴尬。这都是"卧底"造成的。一个不能过正常生活的人，哪能正常地恋爱结婚？他因治疗心理疾病认识了李医生，两人天长日久产生恋情。孤独寂寞的陈永仁好不容易说出了两个秘密：一是袒露日思夜想李医生，二是透露自己的警察身份。受苦受难的陈永仁最后死在枪弹之下，一枪毙命，无声无息……

影片最后一行字幕。佛曰："受身无间者永远不死，寿长乃无间地狱中之大劫。"意思很明确，在无间地狱受苦的人，永远不会消失，永生是无间地狱最大的痛苦。换句话说，陈永仁虽然死了，但是他终于摆脱了无间地狱，摆脱了无尽痛苦；刘建明虽然活着，但依然还在无间地狱，继续受着痛苦煎熬……这才是"无间道"。影片首尾呼应，前后一致，万变不离其宗。电影讲述了 101 分钟的故事，最终又回到开篇的主旨，并且强化了主旨。这是《无间道》别出心裁之五。

《无间道》十分注重细节刻画。一个小细节能解决一个大谜团，一个小细节会引来众多思考。比如陈永仁给韩琛马仔一个文件袋并隐蔽地写了一个"标"字，这本是很平常的

一细节。陈永仁后来到刘建明办公室偶然看到这个文件袋，由此断定刘建明就是韩琛派的"卧底"。真可谓"踏破铁鞋无觅处，得来全不费工夫"，警察局费了那么长时间查"内鬼"，仅文件袋上的一个字就轻轻松松破局了。实在是妙！

在酒店顶楼，黄警司假装一边打电话一边进电梯，与韩琛的马仔们擦肩而过，观众非常庆幸黄警司成功地逃脱险境。而在电梯刚要关闭时，突然一只手插了进来……门开了，马仔们认出了黄警司，对其一阵暴打……这个细节处得太神奇了，生死仅在一瞬间，观众看得目瞪口呆。暴打黄警司的画面没有展示，只是后来傻强开车时告诉陈永仁足足打了10分钟，而"那个警察"始终没说一句话……此处的"空白"留给观众去想象吧！

还有一个细节：在电梯的入口处，陈永仁押着刘建明准备进电梯，一直对峙着的大B的枪响了，击中陈永仁头部，陈永仁应声倒下。陈永仁遗体卡在电梯口，电梯门关上又打开，关上又打开……这个细节意味深长，观众对陈永仁突然死去反应不过来，让电梯来回关不上，一是让观众有个感情缓冲余地，二是让观众多看几眼，以对陈永仁英勇殉职表达无限的感慨、唏嘘与敬意。此为《无间道》别出心裁之六。

《无间道》在剧情叙事上只是展现行动，有意留下"空白"让观众去填补。比如在地下车库里，刘建明一枪击毙他的恩人韩琛，没说一句话，举枪就打。事前没有铺垫，事后没有说明。到底刘建明为什么要枪杀韩琛，也颇值得观众去思考。

在刘建明的家里，未婚妻告诉他："那个小铺的师父来过，帮你调了音响，还送了一盘试听碟，我听了。"刘建明吃惊地回头望着未婚妻，一声不吭。未婚妻继续说："你还没吃饭吧，我去给你买。"刘建明点点头，未婚妻离开，刘建明播放试听碟……这段简短的对话里的潜台词及信息量太多了，太值得观众去品味了。

在电梯口，大B击毙陈永仁，他把陈永仁的腿移进电梯里，替刘建明解开手铐，用手帕包住自己的手枪递给刘建明。画面转换，电梯启动，突然电梯里传出3声清晰的枪声……电梯到了一楼，在警方的包围下，电梯门开了，刘建明举着警察证件缓缓走出，而电梯里有两具尸体：一具是陈永仁，另一具竟是大B。很显然，大B是刘建明打死的。那为什么刘建明要打死救命恩人大B？

诸如此类的桥段在影片中比比皆是，在此不一一列出。只展示画面，只展示人物行动，不说明，不解释，一切交给观众自己去思考，去体会，去品味，让观众在填补"留白"中享受艺术的愉悦感。这是《无间道》别出心裁之七。

《无间道》的配乐及音响非常棒，对衬托剧情、制造氛围功不可没。每到剧情进入紧张阶段，音乐就飘然而至，有时是不和谐旋律，有时是急促打击音响，与画面配合十分密切。

黄警司从高楼坠下的那一刻起，镜头由快速转换变为慢速的推拉，一曲哀伤的音乐慢慢响起……优美的音乐与血腥的场面看似不协调，实则表达了编导及观众的惋惜敬仰之情，契合一种神韵。此为《无间道》别出心裁之八。

《无间道》汇聚了当代香港许多一线明星，如梁朝伟、刘德华、曾志伟、陈慧琳、

郑秀文、陈冠希、余文乐等。他们的参与保证了影片的质量，梁朝伟那抑郁的眼神、刘德华那敏捷的身姿、曾志伟那黑帮老大的霸气等都给观众留下深刻的印象。

《无间道》一炮打响之后，刘伟强带着原班人马又连续拍出了《无间道2》和《无间道3》，尽管后两部电影也有不少的创新和亮点，但整体效果及影响力不如《无间道》。

总而言之，《无间道》是近些年来香港出现的一部颇有创新的警匪片。无论是在思想内涵、剧情结构、人物刻画、镜头剪辑、音乐创作、情节"留白"上，还是在演员表演上，都有自己的思考和特色，当之无愧地成为一部经典电影。

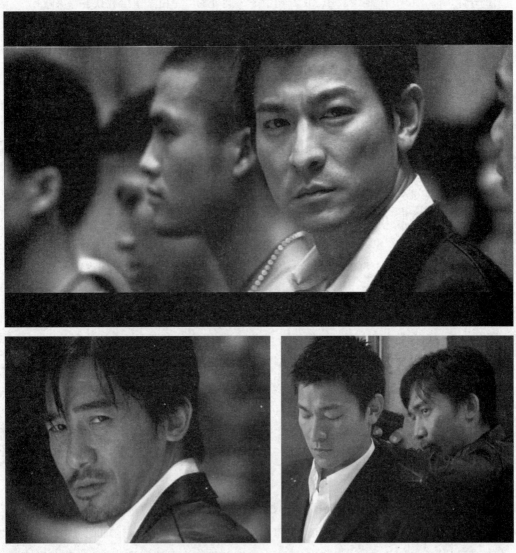

▲《无间道》剧照

酷似纪录片的剧情片
——陆川《可可西里》鉴赏

2004年 彩色片 85分钟

出品 华谊兄弟传媒股份有限公司 哥伦比亚电影制作（亚洲）有限公司
导演 陆 川
编剧 陆 川
主演 多布杰（饰 日 泰）
　　 张正阳（饰 尕 玉）
　　 奇 道（饰 刘 栋）

【《可可西里》片段】

奖项 第17届东京国际电影节评委会大奖，第25届中国电影金鸡奖最佳故事片，第25届中国香港电影金像奖最佳亚洲电影，第11届中国电影华表奖优秀导演、优秀故事片等

【梗概】

故事发生在20世纪90年代。

1985年之前，可可西里有100万只左右藏的羚羊，由于疯狂的盗猎，到1993年锐减至1万只左右。当地政府组建了一支以日泰为队长的巡山队，打击盗猎，以保护藏羚羊。

一天，巡山队员强巴被盗猎者枪杀的消息传来，日泰集合队伍连夜进山，刚巧遇上专程来采访的北京记者尕玉，日泰同意带他一起出发。

巡山队8人开着3辆车在茫茫可可西里艰难跋涉。他们一路上看见大量被杀害的藏羚羊尸骨，收缴了盗猎者暗藏的藏羚羊皮子，并抓捕了剥藏羚羊皮的十几个犯罪嫌疑人。在此期间，一名巡山队员高原反应严重，日泰叫刘栋开车送该队员回去治病，顺便带些汽油、食品过来。

日泰率领巡山队冒着恶劣天气继续追捕盗猎者，不料洛桑的汽车中途坏了，洛桑等3人

在原地等刘栋。不幸的是，刘栋在返回的路途中陷进流沙，壮烈牺牲了。

在临近公路的山脚下，日泰和尕玉终于追上一群荷枪实弹的盗猎者。在争执中，盗猎者残忍地枪杀了日泰队长。日泰倒在可可西里荒原上，刚毅的脸庞似一尊雕塑，宁静而安详……

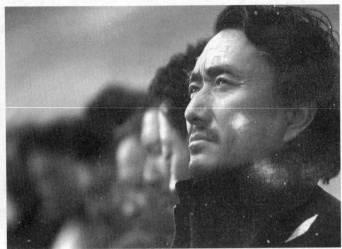

▲《可可西里》电影海报和剧照

【鉴赏】

可可西里位于我国青海省中部，是一个荒无人烟的高原地域，平均海拔4700米，环境恶劣，终年积雪，是藏羚羊最后的栖息地。20世纪80年代中期，藏羚羊皮毛在国际市场走俏，于是盗猎者疯狂猎杀，致使可可西里的藏羚羊数量锐减。为了保护藏羚羊，地方政府组建了一支武装巡山队，由日泰担任队长。电影《可可西里》就是讲述日泰巡山队的故事。

影片根据真实故事改编而成，巡山队前两任队长索南达杰和扎巴多杰先后牺牲。电影在筹拍时，陆川曾跟随巡山队体验生活，他按照巡山队的真实生活创作剧本，前后八易其稿，为影片做了扎实的前期工作。

《可可西里》以北京记者尕玉的采访作为线索串起整个故事。尕玉跟随巡山队一路前行，用相机记录沿途发生的故事。这种线性结构自然亲近，脉络清楚。影片按照巡山队进入可可西里的日期，流水账式地记录每天发生的事情。影片不追求戏剧冲突，把强烈情感埋在"冰山"之下，不动声色地讲述每天发生的事件，看似平淡，其体现出动人心魄的力量却非同寻常。

《可可西里》是一部风格独特的电影，影片完全在可可西里拍摄。可可西里是无人禁区，一般人根本没法进去，即使进去了也难以出来。有人把进可可西里比作登月，在可可西里的土地上每走一步，都会留下开创性的原始足迹，可见可可西里的神秘性。

《可可西里》为观众揭开了可可西里的神秘面纱：辽阔无际的西北高原、连绵不断的崇山峻岭、高低起伏的山谷盆地、清澈寒冽的大小湖泊、刺骨的寒风、飘舞的雪花、可爱的藏羚羊、吃人的流沙……在这样的地区、这样的背景下，拍摄保护藏羚羊故事的电影，本身就具有极大的观赏性。这是电影《可可西里》的魅力之一。

2003年，陆川带领剧组100多人奔赴可可西里，原计划拍摄3个多月，但由于环境恶劣，前后竟拍了8个多月。为了追求真实感，影片只用了3名职业演员，其余全是非职业演员。抓捕盗猎分子那场戏在海拔4800米的楚玛尔河边拍摄，演员脱掉裤子在冰河里冲刺，几位演员双腿失去知觉，都站不起来了。拍摄流沙活埋刘栋那场戏真的将演员活埋进去，唯一能保证的是在2分钟内将他很快挖出来，但演员奇道拍完后还是昏迷了。

该片在高原拍摄，无论对扛机器的工作人员，还是对拍戏的演员来说，都是非常艰苦的事情，工作人员晕倒是常有的事。陆川说："电影开拍2个月，剧组人员几乎少了一半，有些是生病离开了，有的是害怕离开了。"可见拍摄的艰难。

《可可西里》传承了电影之父卢米埃尔的纪实主义美学传统，追求一种朴实无华的风格，以还原事件真实性为最高目标，追求真实的场景、真实的事件、真实的人物、真实的画面、真实的语言等。导演陆川融合了这么多真实的元素，把一部剧情片拍出了纪录片的效果。笔者在高校给学生放映这部电影时，许多学生都把它当成了纪录片来欣赏。这是《可可西里》的魅力之二。

《可可西里》有许多死人的镜头，事前不铺垫，事后不煽情，说死就死，用一句通俗的话说就是"死得没劲"。但是，偏偏就是这种近乎白描的镜头，带给人心头的震撼却是无与伦比的。

例如，在片头，巡山队员强巴被盗猎者捆绑住，盗猎者当着他的面枪杀藏羚羊，活剥藏羚羊……只有行动，没有语言，只有画面，没有台词。最后，盗猎者轻松地说："你是日泰的人？"强巴回答："是。"盗猎者二话不说，对准强巴脑袋就是一枪，强巴倒在地上，鲜血溅到盗猎者脸上。观众还没有反应过来，人已死了。

刘栋开着一辆装满汽油、食品的汽车在一望无际的可可西里的荒野上奔驰，突然一只车轮陷进沙地。刘栋下车，卸掉车上货物来减轻压力，不料脚下一滑，掉进流沙坑……一切来得那么突然，来得那么快！刘栋拼命地挣扎，拼命地叫喊，荒凉的无人区，一切都是徒劳。刘栋迅速地下沉，最后沉下去的是刘栋那双绝望的眼睛……整个过程只有几分钟，观众还没有任何思想准备，刘栋就这样无声无息地消失了。

影片最后，日泰与尕玉终于追上了盗猎者，面对十几个荷枪实弹的盗猎者，日泰镇定自若。

日泰："我追你好几年了——"

老板："你放我走，我送你两辆汽车、一栋房子。"

日泰："把枪交了，人跟我走！"

老板："好呀，我们把枪交了，跟着日泰去当巡山队员！"

日泰猛地一拳打过去……枪声响了，日泰应声倒地，但手脚还在搐动……

老板拿过枪对准日泰补了几枪，然后扬长而去。影片给了日泰一个很长的特写镜头，日泰倒在他热爱的可可西里大地上，大风夹着雪花吹动他浓密的头发。在寒风中，日泰的脸庞依然是那么刚毅，那么安详……

影片像这种猝不及防的镜头太多了。编导只是客观冷静地呈现事件的经过，不宣扬，不煽情，一切让观众自己去观看，去判断，去思考。用一种近乎白描的手法是《可可西里》的魅力之三。

《可可西里》中的人物对话简洁朴实，平淡如水。影片对话不多，主要靠人物动作与表情来表达内心活动。简单的对话也是惜墨如金，不修饰，不张扬。

日泰一行来到阿旺保护站。在简陋的帐篷里，阿旺忙着切菜准备做饭，日泰在一旁烤火。

阿旺："我最近收音机坏了，有什么新闻吗？"

日泰："强巴走了——"

阿旺："到女人那里去了吧！"

日泰："被人杀了——"

阿旺快速的切菜刀声顿时停住了……

日泰嘱咐地："你自己要小心！"说完走出帐篷。

镜头切换到阿旺的悲伤特写，他眼角噙着泪花，手中的切菜刀缓慢地一下，又一下……

一位战友突然被杀了，应该是件非常严重的事情，但是影片用这样几句对话就交代了，简单得叫人吃惊！也许这就是藏族同胞的语言习惯，跟他们的民族性格一样：真诚、简单、纯朴、直爽。惜墨如金的对话及丰满的内心活动是《可可西里》的魅力之四。

《可可西里》不像一般电影，为突出电影主题，讲究典型环境中的典型人物，讲究典型人物的典型对话，讲究一切艺术元素为突出主题服务等传统创作原则。陆川把展现巡山队真情实况放在比突出主题更高的地位，一切有损真实性的理念统统靠边站。

《可可西里》的主题是歌颂日泰巡山队在恶劣环境下与盗猎者不惜牺牲英勇斗争的精神。影片中日泰与尕玉讲到巡山队的困境时说："人没有，钱没有，枪没有。队员没有编制，一年没发工资。收缴的藏羚羊皮，大部分上缴国家，小部分卖掉解决巡山队资金不足。"他明知道这样做是违法行为，但是他没有办法，为了可可西里，为了弟兄们，他只能这样。

影片中有一个刘栋扛着一捆藏羚羊皮贩卖的镜头，其实这是一个严重的违法问题，巡山队是为了保护藏羚羊，却又去贩卖藏羚羊皮。这种做法荒唐，却很无奈，但这是事实。日泰接着说："你见过磕长头的人吗？尽管他们的手和脸都很脏，但心却很干净！"

还有日泰抓了马占林一伙剥藏羚羊皮的人，他们不是直接盗猎者，却是盗猎者的帮手。马占林是惯犯，多次被抓，屡教不改，这次还带着3个儿子来。尕玉与马占林有一段对话。

尕　玉："老大爷，你是干吗的？"

马占林："我是剥皮子的，格尔木算我剥得最快最好。"

尕　玉："剥一张皮子多少钱？"

马占林："他们给我5块钱……我以前是放牧的，放牛、放羊、放骆驼。后来草滩变成了沙漠，牛羊死的死，卖的卖。现在人也活不下去了！"

这是与盗猎者帮凶的一段话，为了突出主题理应删掉，但是陆川却保留下来了，因为太真实了。除了真实外，还说明可可西里周围的自然生态破坏严重，人的生存空间越来越小。有人说，可可西里是讲述一批活着的人与另一批想活着的人的争斗。马占林一伙冒着生命危险去挣5块钱剥一张皮子的报酬，可见当地牧民已贫困到何等地步！由此激发人们去思考：要彻底解决盗猎藏羚羊的问题，当务之急是要解决当地群众脱贫的问题。主题多义性是《可可西里》的魅力之五。

《可可西里》播出后，在国内外反响很强烈，它一举夺得多项大奖，好评如潮。下面摘录几段评语：

"《可可西里》是导演陆川执导的第二部作品，看完影片，你不得不承认，这是一部值得人敬重的影片，对于娱乐片当道的电影市场，这种电影的出现对于观众来说是一个良心发现的过程。"

"陆川告诉记者，由于可可西里是一片陌生的土地，所以他也想用一种全新的方式去演绎这个故事，在影片中见不到任何熟悉的面孔，80%的演员是非专业的，其中有许多人是从马背和牦牛背上被'抓'下来的。"

"影片与我们所看到的任何类型的影片都有些不同，因为在这里没有蓄意的煽情，没有刻意的友情和爱情，演员们既不是偶像，也不光鲜，个个很邋遢，衣着破旧，脸上都是皱纹和泥。但是它很简洁，大气。甚至陆川在剪完之后，觉得它是那种自己曾经觉得不属于他的一种气质：朴素的、自然的、天成的。这也是《可可西里》让陆川悟到的最深刻的东西，电影是这样的：'我现在觉得我们是做内容的，不是着重于叙述的语言，你结结巴巴地说一个真理也许更好。'"

陆川是一位被称为"中国第六代导演"的年轻人，他拍过《寻枪》《南京南京》《王的盛宴》等影片，获得过不少好评。但是，笔者认为他最值得称道的作品还是《可可西里》，能把剧情片拍得像纪录片一样的真实，不是一般导演能做得到的，这是陆川的骄傲。

扑朔迷离的剧情　耐人寻味的情愫
——刁亦男《白日焰火》鉴赏

2014 年　彩色片　106 分钟
出品　幸福蓝海影视文化集团股份有限公司　博雅德中国娱乐有限公司
导演　刁亦男
编剧　刁亦男
主演　廖　凡（饰　张自力）
　　　桂纶镁（饰　吴志贞）
　　　王学兵（饰　梁志军）

【《白日焰火》片段】

奖项　第 64 届柏林国际电影节金熊奖、银熊奖，第 9 届亚洲电影大奖最佳编剧、最佳男演员，中国电影导演协会 2014 年度表彰大会年度影片奖、年度男演员奖等

【梗概】

故事发生在当代中国东北某城市。

公安局刑侦支队长张自力接到报告：煤场的煤堆里发现尸块。张自力带领警察急忙赶到煤场，发现这是一桩无头碎尸案。有人在碎尸衣物里发现了一张"梁志军"的身份证，由此断定死者叫梁志军，那凶手是谁？

不久，张自力带着警员抓捕相关案件的两名犯罪嫌疑人，只把两人的手铐在一起，没有给嫌疑人双手上铐，不料嫌疑人抢过暗藏的手枪，射杀了两名警员。这场事故导致张自力被撤职，他离开公安队伍，到一个工厂保卫科工作。

煤场碎尸案一直困扰着张自力，他决心独自破案。他从梁志军年轻漂亮的妻子吴志贞那里入手，渐渐发现一个惊天的秘密——梁志军还活着。张自力将秘密告诉了他的继任者王队长，王队长在一次抓捕梁志军的行动中反被梁志军用冰刀扎死。

张自力和吴志贞在接触的过程中渐渐产生了爱情。在吴志贞的协助下,刑侦队对梁志军实施抓捕,梁志军因持枪拒捕而被击毙……吴志贞也因5年前失手杀人而被逮捕。就在警察带着吴志贞指认现场那天,张自力在小区里燃放烟火。吴志贞仰头看着白日焰火,脸上显出茫然与无奈……

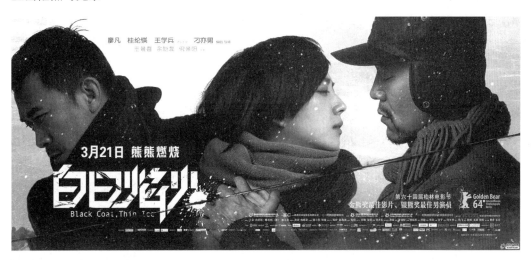

▲《白日焰火》电影海报

【鉴赏】

　　《白日焰火》导演刁亦男和主演廖凡都是电影专业科班出身,刁亦男毕业于中央戏剧学院文学系,廖凡毕业于上海戏剧学院表演系。他俩之前都在国际电影节上获过一些奖项,但是影响不大。2014年,他们合作拍摄的《白日焰火》在第64届柏林国际电影节上获金熊奖(最佳影片),廖凡获银熊奖(最佳男演员),而且廖凡是第一个获柏林国际电影节影帝的中国人。捷报传来,电影界一片哗然,大家纷纷找来《白日焰火》观看,才发现《白日焰火》的确是一部难得的好电影。

　　《白日焰火》是一部爱情悬疑片,在艺术手法上有许多独特之处。电影表面上阴冷平淡,实际上透出一种诱人的艺术张力。其冰雪严寒的氛围、惊险悬疑的情节、神秘莫测的人物、突兀跳跃的画面,牢牢地吸引住了观众。这不是一部热热闹闹、看过即忘的电影,而是一部需要细细咀嚼、细细回味的电影。

　　《白日焰火》的结构有两条线:一条是以公安干警张自力的工作、生活、爱情、破案为线索,此为明线;另一条是以犯罪嫌疑人梁志军杀人、抛尸、跟踪、逃匿为线索,此为暗线。张自力千方百计要抓捕梁志军,而梁志军却想方设法逃脱抓捕,这两条线时而独自发展,时而交叉进行。而夹在这两条线中间的是梁志军的妻子——漂亮女人吴志贞这条线索。整部影片就是围绕这3个人展开故事。

　　《白日焰火》在人物塑造方面颇具特色,3个主要人物在电影人物画廊里很难找到雷同的形象。

首先来谈谈张自力。对这个人物如何定位，倒真有点难。他是影片歌颂的英雄，是热爱事业的老警察，还是浑身散发"痞子"气的男人？很难一句话说清楚。

张自力其貌不扬，蓄着胡须，弓腰驼背，甚至有点猥琐，不具备英雄帅哥的外表。影片开始，张自力与妻子在酒店商议离婚，妻子同意最后做一次爱。第二天在火车站台分别时，张自力忍不住又一次扑向前妻，遭到拼命反抗。因为这个情节，张自力给观众留下一个"痞子"的印象。后来，身为保卫科干部的张自力竟然在公开场合搂抱女工，在吴志贞的洗衣店又无缘无故地将一名顾客撑打出门，这显然都不是英雄所为，也不是一名曾当过公安干警的人的做派。

张自力婚姻失败，事业受挫，是个不得志的人。他"不想输得太惨"，所以他虽人不在公安局，却执着地要去破案。同时，他机智勇敢，百折不挠，敬重法律，公私分明。虽然在破案过程中，他爱上了吴志贞，但他懂法执法、不徇私情，最后还是把吴志贞送进了监狱。

张自力是一个非常复杂的人物形象。他身上毛病很多，但在大是大非面前，他还是有底线的。吴志贞被捕之后，他在舞厅里疯狂地乱蹦乱跳；在吴志贞指认杀人现场时，他燃放白日焰火。此举是庆贺破案成功，还是宣泄内心苦闷？不得而知，也许两者都有吧！

一个复杂的人物形象，往往会引发观众的思考，这正是该影片的艺术魅力。更难能可贵的是，张自力这个人物贴近生活、接地气，显得特别真实、特别可信，既是独特的，又是成功的。

再来谈谈吴志贞。这也是个十分复杂的人物形象。她长着一副姣好的面容和秀美的身段，是那种人见人爱的冷面美女。但漂亮的外表也给她带来无尽的烦恼。她的老公梁志军因为她失手杀人而碎尸抛尸，隐姓埋名成了一个"活死人"。夜总会的老板经常猥亵欺负她，她只有忍气吞声。"白日焰火"夜总会老板为了减免赔款事宜要同她做爱，她也只能就范。梁志军虽然隐姓埋名，但时时在暗中监视她，只要有男人接触她，就会招致杀身之祸。面对这样一个"活死人"的老公，她既不能与之一起公开生活，又摆脱不了监视。

后来，她遇见了张自力，怕张自力遭遇不测，曾警告张自力不要跟着她。随着剧情的发展，她渐渐喜欢上了张自力，但了解到张自力是警察后，内心曾一度非常矛盾。在游乐场里，张自力点破5年前"白日焰火"夜总会事件，一下子击中吴志贞的要害。吴志贞主动地亲吻张自力，想从张自力那里得到保护，但是张自力出自警察的本职，还是把吴志贞送进了监狱。

观众对吴志贞没有恶感，相反还有点同情，毕竟她是一个弱女子，没有主动伤害什么人，失手杀人也是事出有因。吴志贞知道张自力没有救她，也没有责怪张自力。最后，当她看到白日焰火，心里是如何作想？仁者见仁，智者见智，只能让观众去揣摩了。

梁志军是个凶残的杀手，心狠手辣，杀人成性，碎尸抛尸，不择手段。从心理上分析，他倒是个表里一致的人，他爱吴志贞，愿意为她牺牲一辈子。为了隐瞒吴志贞失手杀人的罪责，他想出了一个冒名顶替的方法，成了一个"活死人"。他挚爱吴志贞，又担心

年轻漂亮的妻子有外遇，所以一直暗中监视她。

梁志军万万没想到，他最后还是死在他钟爱的妻子手里，很显然是吴志贞把他的行踪告诉了张自力，导致他拒捕身亡。吴志贞亲眼看见梁志军中弹倒地，情不自禁地浑身颤抖起来，眼神惊恐……此刻，她是什么心态？也只有让观众去猜想、去填补了。梁志军是个神秘人物，"死人"复活，是影片的一个亮点，虽然他在影片中只露过3次面，却是电影不可或缺的重要人物。

许多观众反映说，《白日焰火》看不懂，此话不假。例如，影片开始，煤场传送带发现碎尸，张自力带人调查；紧接着却是张自力与妻子做爱的镜头，中间没有任何过渡交代。还有，一群警察勇擒罪犯，结果两名警察反被罪犯枪杀；紧接着却是下雪天，张自力醉酒睡在隧道边的画面，中间没有一个镜头或一句台词交代张自力被免职喝闷酒的结局。直到下一个镜头展示张自力在工厂的画面，才知道张自力已离开公安局在工厂上班。这些镜头的跳跃性极大，相互之间缺乏关联，又没有解说，观众看得稀里糊涂。

究其原因，笔者听说《白日焰火》国外版与国内版不同，国内版删减了一些镜头，如张自力免职后颓废酗酒的镜头删减了。其实，《白日焰火》本来就不是为了塑造一个高大上的警察形象，只是想讲述一个有个性、有缺点的被免职的老警察的故事。还有在摩天轮上张自力与吴志贞那段激情戏也删减了。这段戏对张自力与吴志贞爱情的发展至关重要，观众不明白为什么张自力后来到舞厅跳舞及赶到吴志贞指认的现场放焰火，如果看了摩天轮的激情戏就能理解。

编导对制作电影会有一个整体考虑，影片制作完了，因为某些原因要进行修改，必须要有整体感，否则流于"头痛医头，脚痛医脚"的形式，就会把一个完整的艺术作品弄得支离破碎，影响观赏质量。

《白日焰火》发生在中国东北某城市，影片取景大都是黑色的煤场、白色的冰雪、灰色的天空、简陋的街道……这些场景有力地烘托了影片凶杀悬疑的氛围。两个多小时的电影竟然没有一处阳光明媚的暖色调场景，全是冷色调画面，可见编导用心良苦。

值得一谈的还有廖凡的表演，他没有潇洒帅气的外表，完全是靠货真价实的演技。廖凡的表演朴实自然，他成功地塑造了一个具有强烈正义感、个性鲜明的老警察形象。廖凡正确地把握了张自力复杂的内心世界，其举手投足之间没有丝毫的夸张成分，完全出于角色性格及内心活动。记得有人说过，对一个演员来说，成为角色才是真正的荣光，扮演角色只是技术活，而廖凡，是那个想"成为角色"的人。导演刁亦男这样评价廖凡："他的脸上有你想要的任何东西。"廖凡的成功再一次证明，一个真正的表演艺术家，绝不是靠漂亮脸蛋，关键还是靠扎实的演技。廖凡凭借《白日焰火》获得柏林国际电影节银熊奖，当之无愧。

还值得一提的是演员桂纶镁。从形象上看，桂纶镁无疑是个大美人。在影片中她不是以搔首弄姿和美貌来取悦观众的；相反，她演的是一个冷面女人。在整部影片中，观众

甚至没有看见过她的一次笑容。吴志贞在影片中命运多舛，心事重重。俗话说："戏大如天。"演员要演好戏，完全要服从角色的需要，从这方面说，桂纶镁对吴志贞这个角色拿捏得十分透彻，成功地完成了角色塑造。

最后谈谈《白日焰火》的片名，许多观众看完《白日焰火》后不明白片名的含义。笔者揣摩，"白日焰火"应有几层含义：其一，取夜总会的名称为影片的名称，因为这个夜总会是电影的一处重要场景。故事的起因在这里，第一次杀人在这里，梁志军也因此变成"活死人"，张自力把"白日焰火"的结打开了，案情也就大白于天下了。其二，象征了吴志贞的命运。焰火只有在夜晚才能五彩斑斓、鲜艳夺目。一个美丽的女子没有享受美丽的生活，最后锒铛入狱，吴志贞的命运就像白日焰火一般，仅在空中划出几道痕迹，令人惋惜。其三，隐喻张自力的人生。张自力婚姻失败，事业受挫，后来凭着自己的坚持不懈，终于把案子破了。但是，他在把案子破了的同时，又把与吴志贞的爱情断送了。这一切犹如白日焰火，焰火虽腾空升起，呼呼作响，但仅是一瞬间，又归于平静。

《白日焰火》是我国近年来一部不可多得的优秀悬疑破案电影，不仅在国内受到业内人士的好评，而且在国外也赢得口碑。遗憾的是，该片国内版删减了几处关键桥段，影响了影片的完整性，影响了观看效果，笔者深感遗憾。

▲《白日焰火》剧照

老炮儿：填补空白的银幕形象
——管虎《老炮儿》鉴赏

2015年　彩色片　137分钟

出品　华谊兄弟传媒股份有限公司
导演　管　虎
编剧　管　虎　董润年
主演　冯小刚（饰　张学军）
　　　张涵予（饰　闷三儿）
　　　许　晴（饰　话匣子）
　　　李易峰（饰　张晓波）
　　　吴亦凡（饰　小　飞）
　　　刘　桦（饰　灯罩儿）

【《老炮儿》片段】

奖项　第31届中国电影金鸡奖最佳编剧，第33届大众电影百花奖最佳女演员、最佳男配角，中国电影导演协会2015年度影片奖、年度导演奖、年度男演员奖等

【梗概】

故事发生在当代北京。

张学军年轻时崇尚义气，敢打敢冲，曾经挥舞一柄东洋刀征服了十几号人，从此名声大振。他也曾因打架蹲过监狱，是地方一霸，人称"六爷"。他如今年纪大了，老婆早已去世，有一个儿子张晓波，还有一个漂亮的情人话匣子。六爷讲究仁义，尊敬长辈，遇事论理，威望高，人缘好，是北京胡同的"老炮儿"。

一天，六爷听说儿子因划了别人的法拉利轿车而被扣了。经过一番周折，他见到了儿子，并接触到车主"三环十二少"头目小飞。六爷问清楚划车事件是儿子干的后，一口答应赔钱，约定3天后交钱接人。

3天后，六爷带着一帮兄弟到修理厂给钱，遭到小飞手下弟兄的羞辱，致使双方矛盾愈演愈烈。按照江湖上的规矩，双方约定7天后一比高下。

约定的日子到了，双方都集结了许多人。六爷身穿一件军大衣，手持东洋刀，在冰面奔跑时心脏病发作，只见他停留片刻，又硬撑着站起来威风凛凛地朝着小飞他们一路冲去，不料心脏病再度发作。六爷倒下了，再也没有起来⋯⋯

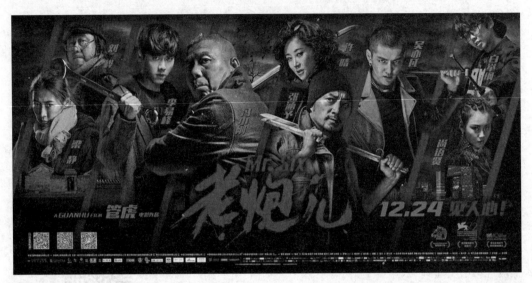

▲ 《老炮儿》电影海报

【鉴赏】

《老炮儿》播映之后，观众反映不一。笔者认为电影整体感觉不错，但也有不足。归纳起来，《老炮儿》至少有四大看点。

其一，"老炮儿"这个人物填补了中国银幕形象的空缺。过去的电影从来没有把镜头对准一个胡同里喜欢打架斗殴、惹是生非的人物，并且将其作为主角精心塑造。笔者看完《老炮儿》感叹不已，感叹当下文艺政策的开明，感叹文艺创作的多样化，也感叹管虎在银幕推出这样一个"边缘人物"、一个全新的人物形象。

"老炮儿"这种人物在皇城根下的北京司空见惯，他们身上有当年"八旗子弟"的遗风，年轻时争强好胜，爱打抱不平，讲究哥们义气，称霸一方。随着改革开放的深入，"老炮儿"们年纪大了，力不从心，跟不上经济大潮步伐，但当年称霸一方的威风还在，爱管闲事，不怕人，敢惹事。他们有自己的处世原则，遇事讲道理，凡事讲规矩。六爷身上有正气，遇见小偷敢训斥，碰到年轻人没礼貌敢批评。六爷讲义气，为朋友"两肋插刀"眼都不眨：闷三儿惹事被拘留，他筹钱救人；灯罩儿砸了城管车灯，他掏钱赔偿。六爷身上有"痞气"，为逼问儿子下落，不惜用车锁锁人脖子，还冒充老子教训儿子。六爷身上有温情，他关爱儿子，为儿子敢与人拼命，为过去的错误能流泪下跪。六爷身上有善良，他本来找朋友借钱救儿子，但看到朋友老婆生病，还放下200元悄悄离去。六爷还敬

老，影片中数次出现白发苍苍的二爷，他每次见到都为其点烟；最后一次，他背着东洋刀准备决一死战，出胡同遇二爷，还停下给二爷点烟。

六爷就是这么一个人，不能简单地说他是地痞流氓，但也很难称他为英雄好汉。正如导演管虎所说："拍《老炮儿》是为留下六爷这样的经典银幕形象。"银幕中的"老炮儿"六爷不是一个艺术符号，而是现实社会中一个活生生的人。观众感谢剧组给塑造了这么一个血肉丰满的艺术形象。

其二，冯小刚饰演"老炮儿"成为电影的一大看点。大家都知道冯小刚是我国著名导演，他导演的系列贺岁片及《集结号》《唐山大地震》《1942》等电影给观众留下深刻印象。当《老炮儿》的广告打出"冯小刚主演"字样时，激发了许多观众的好奇心。笔者怀着跟大家一样的心情走进电影院，看完后异常兴奋，没想到冯小刚演得如此之好，简直把"老炮儿"演绝了。

冯小刚和管虎一样，都是土生土长的北京人，对北京胡同生活非常熟悉，对老炮儿这类人物非常了解。听说冯小刚接到剧本后，被剧中的故事深深吸引，后来与管虎交谈，一拍即合。

看完电影，感觉冯小刚就是"老炮儿"，"老炮儿"就是冯小刚，演员与角色合一了。冯小刚把"老炮儿"六爷的角色琢磨得太透，拿捏得太准，不仅在外形上就十分契合"老炮儿"，而且举手投足、语言节奏、眼光神态、一招一式都极具"老炮儿"的范儿。笔者曾试想如果换个演员演的话效果又如何，搜遍当今演艺界这个年龄段的演员，竟找不到更好的人选。这点不得不佩服管虎的眼光，不得不佩服冯小刚的演技。

其三，《老炮儿》贴近现实生活，追求影片真实感。真实是艺术的生命。六爷是胡同里的"老炮儿"，他的故事在胡同里发生。影片第一场重头戏就是发生在胡同口的"城管打人事件"。灯罩儿在胡同口卖煎饼，由于无照经营，遭到城管罚款及没收推车处罚。在争执过程中，灯罩儿砸坏了城管车灯，张队长打了灯罩儿一个大嘴巴。张队长要推车走人，被六爷拦下了。这种事件人们太熟悉了，戏该怎么演，一下子深深地吸引了观众。

张队长见是六爷，客气了许多，解释处罚灯罩儿的原因。六爷问灯罩"是不是你砸的车灯"，灯罩承认"我不是故意的"。六爷问要赔多少钱，张队长说起码要小三百。六爷掏口袋，仅有273元，又找邻居弹球儿借了30元，凑足300元交给张队长。张队长接过钱准备走，六爷拦住说："你的事完了，他那边打嘴巴的事怎么说？"张队长尴尬无语，六爷接着说："大家在外都不容易，以后遇见这种事，该忍就忍忍，不要随意打人。要不让灯罩儿也打你一个嘴巴，双方扯平了。"灯罩不敢上前打，有人自告奋勇替灯罩打，六爷没理会，自己伸手轻打了几下张队长的脸，张队长狼狈而去……这场戏太精彩了！它来自生活，非常真实，层次清晰，合情合法。这场戏将六爷的为人处事、脾气性格一下子全亮出来了，人物形象顿时立了起来。

《老炮儿》中这类戏很多，如马路上有人跳楼，一群人围观。有人一旁叫道："跳

呀，快跳呀！孙子——"也有人幸灾乐祸地叫道："一咬牙一闭眼，你跳呀！跳下就舒坦了！"六爷训斥道："你们看热闹不怕事儿大是吧……你去跳呀，你干吗不去？"

六爷在街上看见一女孩街边乞讨，他正借钱救儿子，囊中羞涩，但还是拿出200元钱给了女孩，还说"我就把你当真的吧！"还有六爷与儿子之间的分歧和代沟，都是我们经常见到的社会现象。这些戏剧冲突根植于现实生活之中，非常接地气，就像发生在我们身边一样。

其四，《老炮儿》京味十足，增强了观众观影的兴致。人们常说文艺作品"越是民族的，越是世界的"。对于《老炮儿》，应该说"越是地方的，越是全国的"。《老炮儿》由北京人编导、北京人主演，讲的是北京胡同的故事，演的又是北京胡同里的人，所以影片中的场景、装饰、风俗、习性及语言都是北京的。

《老炮儿》人物对话的京腔京调，颇具地方色彩。比如《老炮儿》里面的人物的名字，什么波儿、闷三儿、灯罩儿、洋火儿、弹球儿等，清一色的儿化音，极具北京地方特色。对话有浓郁的京腔味道，下面列举几例。

六爷："洋火儿吧？"

三儿："噢，抢救——这病房——还有进口药，全洋火儿掏的钱。"

六爷："谁脱裤子给他露出来了这是……"

三儿："得了，六哥，您都这样儿了，就当跟这儿歇两天吧！"

波儿："我说张学军，人家洋火儿来是为了表一心意，这叫理儿，怎么不成？"

六爷："成啊……没说不成啊！"

京腔语言简洁明了，没有废话，一句是一句，决不把一句话分成两句来说。而且，完全口语化、生活化、好听、耐听，增强了《老炮儿》的观赏性。

无疑，《老炮儿》是一部不可多得的优秀电影，但也并非完美无缺，还存在一些不足。

第一，电影开篇，一个小偷骑摩托车入镜，拍得动感十足，此人与六爷简单对话后，就再没有出现过。小偷显然是个过渡人物，开篇镜头对观众导向性很大，而把一个过渡人物放在开篇镜头感觉不妥。

第二，小飞女友开车把六爷赔偿的10万元钱送了回来，这是影片的一个重要情节。这个举动是小飞的安排，还是小飞女友的个人行为？如果是小飞女友偷出来的，小飞肯定要追究。不仅是追那几封信，还要追钱，还要追人。这么重要的环节，影片没有交代，观众一头雾水。

第三，小飞底下一帮兄弟抄六爷的家，打死六爷的鸟，估计是找那几封信。后来又在胡同口截住六爷和晓波，逼着六爷还东西。此时六爷还不知道他们要什么东西，他们也不说，见面就打，简直是一场莫名其妙的斗殴。小飞女友与晓波关系暧昧，既然她把那10万元钱跟晓波送了回来，那么那几封信小飞完全可以通过她出面，找六爷或晓波索回，根本用不着兴师动众地大打出手。

第四，冰湖那场大型斗殴，双方人马集聚两岸，六爷事前做了充分准备，闷三儿以六爷生病为由召集大伙儿前来助阵。但人马还未到齐，六爷一个人就冲向对方。这不合道理。六爷心脏病发作蹲下时，六爷的人马竟然在一旁看着也不上前帮忙。直到六爷重新站起冲过去时，闷三儿他们才动手。还有小飞在对岸，看见六爷冲过来竟然流下泪水。这些环节，不合情也不合理，不知编导是如何考虑的？

一部优秀的影片，除了故事完整、人物出彩、细节生动之外，还有一个重要因素，那就是每个环节都要符合逻辑、符合常理，尤其是现实题材的作品。观众就生活在现实之中，编导千万不要低估了观众的智商。

《老炮儿》在中国电影史上绝对是一部令人耳目一新的电影，其最大的艺术成就是成功塑造了北京胡同里的一个"老炮儿"形象。这个角色新颖独特、闻所未闻，填补了中国银幕形象的空白。

▲《老炮儿》剧照

法理与情理的较量
——曹保平《烈日灼心》鉴赏

2015年　彩色片　139分钟

出品　蓝色星空影业有限公司　博纳影业集团

导演　曹保平

编剧　曹保平　焦华静

主演　邓　超（饰　辛小丰）
　　　段奕宏（饰　伊谷春）
　　　郭　涛（饰　杨自道）
　　　王珞丹（饰　伊谷夏）

奖项　第18届上海国际电影节最佳导演奖、最佳男演员奖，第31届中国电影金鸡奖最佳男主角，第33届大众电影百花奖最佳影片、最佳剧本、最佳男演员，第13届中国长春电影节最佳女配角奖等

【梗概】

故事发生在当代厦门。

7年前，3个年轻人辛小丰、杨自道和陈比觉，来到福建西陇一座偏僻别墅，阴错阳差地闹出了一桩"西陇灭门案"，被杀的是一个少妇及其父亲、母亲、外公、外婆5人。此后，3人隐姓埋名在厦门隐居起来。辛小丰摇身一变当上了协警，杨自道开上了出租车，陈比觉当上了鱼排工。他们3人不谈女朋友，不结婚，但共同抚养一个叫尾巴的小女孩。

7年后，厦门公安局从西陇调来一位警长伊谷春，辛小丰担任其助手。他俩在破案中配合默契。伊警长的妹妹伊谷夏因为一次抢劫事件，爱上了乐于助人的杨自道，但杨自道始终不接受伊谷夏的爱。伊警长曾参与调查"西陇灭门案"，他从辛小丰和杨自道身上闻

到了"西陇灭门案"的气味。经过缜密调查,伊警长终于弄明白辛小丰、杨自道和陈比觉是"西陇灭门案"的凶手。尾巴的妈妈当年并非死于辛小丰的强暴,而是死于心脏病。尾巴是被害少妇的私生女,和她妈妈一样患有心脏病。

在一次高空抓捕行动中,辛小丰救了伊警长。随即,辛小丰和杨自道先后被逮捕,被处以注射毒剂执行死刑。不久,第四名罪犯被抓,供认在"陇西灭门案"中除少妇外,其他4人都是他所杀。而第3名罪犯陈比觉闻讯后投海自杀了。

电影最后一个镜头,伊警长带着尾巴在海滩上玩耍……

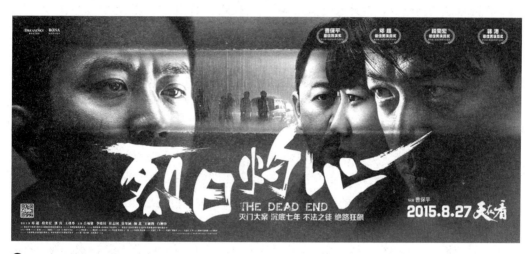

▲《烈日灼心》电影海报

【鉴赏】

《烈日灼心》是曹保平根据须一瓜长篇小说《太阳黑子》改编的一部悬疑电影。该片是一部颇有分量、颇有味道的电影。笔者看完后,认为该片既有成功之处,也有硬伤。

先来谈谈《烈日灼心》的艺术成就。

其一,剧情复杂,疑点重重,一波三折,扣人心弦。《烈日灼心》讲述是一起7年前发生在福建西陇的杀人大案,当时一共死了5口人:少妇及其父亲、母亲、外公、外婆。案件发生后,公安机关介入调查,但几经努力,线索中断,7年来一直没有破案。当时参与案件侦破的伊谷春从未忘记这桩杀人大案。

影片开始以说书的形式介绍这个大案,血淋淋的杀人现场给观众以极大震惊。究竟谁是凶手?为什么要杀这一家人?影片一开始就制造了一起悬念。虽然影片并不是紧紧围绕该案进行的,但这个悬念一直紧紧抓住观众,直到案件真相大白。

《烈日灼心》作为一部悬疑破案片,既有悬疑的悬念,又有破案的疑惑,主要还是破案的程序。案情年久复杂,一波三折,枝蔓太多,难见主干。观影的过程惊心动魄,分分秒秒紧扣人心,算得上是一部成功的悬疑电影。

其二,人物关系奇特,戏剧有张力。当年"西陇灭门案"的参与人摇身一变,都隐

藏在厦门市。杨自道开出租车,陈比觉当鱼排工,最吸引人的是辛小丰竟然在公安局当协警,而且就在警长伊谷春手下,还是警长的得力助手。伊警长曾跟随师父参与"西陇灭门案"侦破,这种剧情设计增加了电影的观赏性。

影片最好看的就是伊警长与辛小丰的对手戏。伊警长老谋深算,精明干练;辛小丰心事重重,思维缜密。在与各种犯罪分子的殊死搏斗中,他俩冲锋在前,舍生忘死,互相照应,配合默契。在平时接触时,他俩又是对手,伊警长嗅觉灵敏,辛小丰谨小慎微;伊警长步步紧逼,辛小丰处处设防;他们相互之间斗智斗勇,使得剧情一波未平,一波又起。

在同性恋的问题上,伊警长竟然被辛小丰忽悠了。工作中,他们互相欣赏,是一对出生入死的好战友;生活上,伊警长对辛小丰十分体贴,甚至拿出自己的存款给辛小丰急用。但伊警长掌握了辛小丰涉案的事实后,不徇私情,还是将其缉拿归案,显示了伊警长的法律意识和职业操守。在后来的审判中,伊警长给辛小丰递烟聊天,充满了人情味。这些都是《烈日灼心》最吸引人的精彩情节,也是影片值得回味的地方。

杨自道是一名出租车司机,这个职业有很大的灵活性,他可以随时随地出现在任何场合,给影片的情节发展带来便利。一次偶然的抢劫事件,杨自道不顾个人安危帮伊谷夏追捕劫犯,受伤后一句怨言没有,独自回家。其男子汉的担当及独特个性赢得了漂亮少女伊谷夏的芳心,而伊谷夏又是伊警长的妹妹,错综复杂的人物关系使得影片更加精彩。

杨自道其实非常喜欢伊谷夏,但一来他有案在身,二来碍于伊警长的关系,他哪敢恋爱,只得把炽热的爱强行压制下去。伊谷夏的浪漫热情遇上杨自道的冷淡回避,形成极大的反差,也成了影片的一大看点。

其三,《烈日灼心》穿插一些突发刑事案件,也十分耐看。伊警长和辛小丰在公安局工作,平时对于突发事件司空见惯。影片将这些突发事件展现得非常精彩,如伊警长与辛小丰开车行进中,与一辆轿车擦肩而过,伊警长只看一眼,马上停车掏枪检查……紧张激烈的抓捕过程扣人心弦,伊谷春果真从对方皮包搜出了手枪,使人不得不佩服伊警长超常的警觉性及辛小丰果敢的处置能力。

还有影片中"抓赌行动"的场面也十分精彩。此戏引出了辛小丰私拿赌款事件,展现了伊警长的精明细致及辛小丰的尴尬狼狈,也显示了伊警长的宽容大度及敢于担当的品性,深深地折服了辛小丰。

此外,设计师从阳台跳楼,辛小丰舍命相救,引出二人之间的同性恋情节。还有"高楼抓捕"那场戏,伊警长命悬一线,场面险象丛生,叫人紧张得喘不过气来。在这场戏中,辛小丰救了伊警长,在伊警长准备放弃生命的最后时刻,还没有忘记劝辛小丰他们3人去自首……但辛小丰依然没有放弃伊警长。这些惊险离奇的戏剧冲突,虽然与"西陇灭门案"没有直接关系,但并非游离于主线之外,它们推进了剧情发展,也拍得非常耐看,紧紧抓住了观众的观赏心理,激发了观众的审美情趣。

其四,富于哲理性的对话是《烈日灼心》又一个亮点。在"抓赌"之后,伊警长与

辛小丰在办公室进行交谈,因为上缴赌款与实际不符,伊警长说了这样一番话:"法律是人类发明过的最好的东西。法律是介于神性和动物性的合体,它非常可爱。它知道你好,又限制你没法恶到没边儿……你知道什么是人吗?人是神性和动物性的总和,他有你想不到的好和想不到的恶……法律是人性的低保,不管你有多好,不可以突破这个底线。每个人心里,都有那么点小黑暗……我也不会对你说下不为例,因为人性这么复杂的东西,只能靠理解。"

在这场戏中,伊警长站在法律的制高点征服了辛小丰,辛小丰的心理防线完全被伊警长摧毁了,终于承认私拿了4500元赌款。这些颇带哲理性的对话,既显示了伊警长的理论水准,丰满了人物形象,又显得不那么枯燥乏味,颇有人情味。从表面上看,这就像同事之间推心置腹的谈心,实际上是公安干警与犯罪分子之间的心理较量。

还有,当警察来抓辛小丰时,伊警长拦住说:"等等,我有几句话要问他。"

伊警长:"对不起,小丰,我必须要这么做。"

辛小丰:"没有什么对不起的,对和错每个人心里都有。"

伊警长:"小丰,你恨我吗?"

辛小丰:"太煎熬了!其实我们都在等这一天呢!"

这段对话内容及人物的动作、语气、节奏都处理得非常到位,完全改变了那种干巴巴教条式的对话形式,而是一种符合双方身份、情感、个性的鲜活语言,既精确又得体。

其五,主要演员表演十分出彩。这里说的主要演员是指邓超、段奕宏、郭涛3位。其中,邓超饰演的辛小丰这个角色最难演,难就难在他的独特处境及复杂内心:在罪犯面前他冲锋陷阵,一往无前;在伊警长面前他小心翼翼,精心伪装;在尾巴面前他温柔善良,百般呵护;唯独在杨自道面前,他才是真实的自我。一个人四副面孔,不容易呀!

最为人所称道的表演是辛小丰与伊警长的周旋。邓超对辛小丰内心的体验非常准确,其细微丰富的表情变化非常到位。邓超于2017年获第31届中国电影金鸡奖最佳男主角奖,颁奖词说邓超"从外形和内心两个层次进入人物状态和心理世界,以独特细腻的心理刻画,精到细致地将辛小丰孤独、忧郁、焦虑、压抑的形象呈现出来,体现出很强的塑造人物功力"。这番评价恰如其分。

再说饰演伊谷春的段奕宏,作为一名警长,段奕宏个头似乎小了点,但是面对罪犯,他那果敢勇猛、干练利索的动作太棒了!他塑造的警长形象熠熠生辉,弥补了他外形个头的不足。尤其是段奕宏那入木三分的犀利眼神、果敢的抓捕动作及台词语言的功底都非常到位。

还有饰演杨自道的郭涛,他不愧是个老戏骨,表演细腻,举止流畅。特别是杨自道与劫匪搏斗胸部受伤后,回家自己用酒消毒的那场戏,表演得太真实了。真实得叫人不敢直视。

在第18届上海国际电影节上,邓超、段奕宏、郭涛3人同时获得最佳男演员奖,人称"三黄蛋",这种评奖结果极为罕见。在《烈日灼心》中,这3个人的表演各有千秋,

都非常出色，难分伯仲，同时获奖，也是实至名归。

下面，谈谈《烈日灼心》存在的问题。

第一，影片的中心事件是"西陇灭门案"，也是观众关注的要点。直到影片末尾，观众才明白：灭门案死去的5个人，除少妇是在遭辛小丰强暴时犯心脏病死去之外，其余4人都是另外一个人杀的，而不是辛小丰等3人杀的。按照法律，辛小丰等3人既然没有杀人，那么辛小丰与杨自道被判死刑是不是误判？

剧情交代辛小丰和杨自道有想死的念头，好让尾巴有一个轻松的未来。从法律的角度来看，不是你想死就判你死刑，也不是光听口供，你说你杀人了就认定你杀了人，关键要证据。再说，杀人案摆在那里，尾巴长大了一定会知道真相，至于辛小丰3人死不死与尾巴未来轻松与否没有很大关系。影片的逻辑推理既不合法，也不合理，是一大败笔。

第二，伊警长经过详细调查，一直认为"西陇灭门案"是辛小丰等3人所为。按照常理，只有3个人全部抓捕归案，此案才算了结。但是，影片在陈比觉尚未归案的情况下，就匆匆将辛小丰、杨自道处死，是不是不合法？

第三，电影多次出现一张4人水库合影照片，影片也多次说明，当时有人看见他们在水库玩耍。但对于第4个人，影片一直没有交代。只在影片结尾，第4个人被抓，在受审时才说出实情。关于他们之间的来龙去脉，影片交代不清楚，观众更是一头雾水。

第四，陈比觉在影片中出镜很少。杨自道住院那场戏，陈比觉一直反复念叨着数字的加减，看似精神出了问题。最后，影片是用陈比觉的一段画外音交代他投海自杀了，但是画外音所表露的思维清晰，根本不像一个精神病人说的话。情节前后矛盾，观众更是莫名其妙。

第五，辛小丰在影片中只是一个协警，在公安队伍中，协警只能配合警察做些辅助工作。而辛小丰在影片一直跟着伊警长冲锋陷阵，似乎除了警长就数他最重要。他担任的工作与他身份严重不符。

我们说，悬疑片有时故意拍得高深莫测，引起观众悬念，是可以理解的。但是，悬疑故事一旦真相大白，整个故事的逻辑性应该是清晰的，中间每一个环节必须合情合理。这是对一部悬疑片的基本要求。如果一部悬疑片看完了，里面的逻辑混乱、人物不清、矛盾重重，将严重影响观众观影的兴致，也影响影片的价值。

不管怎么说，《烈日灼心》是近年来颇受关注的一部优秀电影。其最大的亮点是讲述3个涉及杀人案的罪犯如何洗心革面、如何乐于助人、如何良心救赎的故事，视觉新颖，情节复杂，引人入胜。还有3位主要演员的表演可圈可点，在一定程度上弥补了剧情的不足，所以影片上映后，好评多于批评。

一部根植于现实生活的悲情电影
——吴天明《百鸟朝凤》鉴赏

2016年　彩色片　107分钟

出品　西安曲江梦园影视有限公司等
导演　吴天明
编剧　吴天明　罗雪莹　肖江虹
主演　陶泽如（饰 焦三爷）
　　　郑　伟（饰 少年天鸣）
　　　李岷城（饰 成人天鸣）
　　　胡先煦（饰 少年蓝玉）
　　　墨　阳（饰 成人蓝玉）
　　　迟　蓬（饰 师　娘）
　　　张喜前（饰 天鸣父亲）

【《百鸟朝凤》片段1】

【《百鸟朝凤》片段2】

奖项　第29届中国电影金鸡奖评委会大奖、第13届中宣部"五个一工程"优秀作品、第1届丝绸之路国际电影节最佳故事片奖、第25届上海影评人奖"2016年度十佳华语电影"之一、第8届"中国影协杯"十佳电影剧作之一等

【梗概】

故事发生在20世纪80年代的陕西农村。

焦三爷是当地远近闻名的唢呐王。按当地习俗，哪家孩子要学唢呐，必须由家长领着到师父家送礼拜师。焦三爷先后收留了天鸣和蓝玉为徒。论天分，蓝玉胜过天鸣；论人品，天鸣胜过蓝玉。最终，焦三爷选中天鸣作为焦家班传承人，蓝玉不舍地离开焦三爷，走上了经商之路。

随着改革开放的深入，西洋管乐队进入市场，挤占了唢呐的生存空间，冲突不可避免地发生了。唢呐班的待遇下降了，拜请唢呐班的礼仪取消了，唢呐班甚至连生计都成了问题，唢呐班队员纷纷出外打工。天鸣记住师父的话，不忘初心，坚守阵地，甘于清贫，拒绝下海。焦三爷也竭尽全力支持天鸣，但唢呐班终究抵不住经济大潮的冲击，还是散伙了……

不久，焦三爷患癌症去世。在一代唢呐王的坟前，天鸣一人孤独地吹奏《百鸟朝凤》，伴随凄凉的唢呐声，影片展示的是天鸣学徒时的一幅幅画面，令人无限唏嘘和感叹……

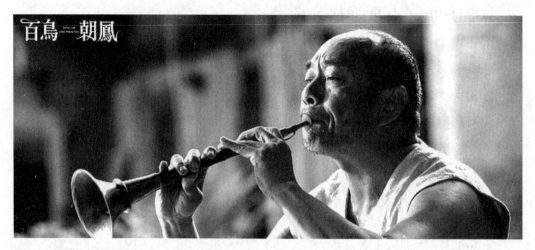

▲《百鸟朝凤》电影海报

【鉴赏】

《百鸟朝凤》根据肖江虹的同名小说改编，是我国著名导演吴天明的遗作。吴天明一生致力于艺术电影，代表作有《人生》《老井》《变脸》等。《百鸟朝凤》是吴天明生前导演的最后一部影片，没有等到影片公映他就离世了。《百鸟朝凤》于2016年5月上映，因排片太少，发行人向排片方下跪求情，一时传为谈资。该片后来增加了排片期，上座率一路飙升，取得了很好的口碑。

从思想内容方面来看，《百鸟朝凤》是一部主题多义性的电影。

其一，影片展现了老一辈民间艺人对唢呐技艺的热爱、敬畏与传承的思想。这主要体现在焦三爷身上，焦三爷的唢呐文化又来自他的师父，以及师父的师父。中国民族管乐就是这样一代一代地传承下来的。

其二，影片展示了在经济大潮中，唢呐班由盛而衰，面临后继无人的困境，引出保护与传承中国民族管乐的严峻话题。

其三，影片宣扬了民间传统的唢呐文化，包括唢呐的拜师学徒、苦练功夫、出活礼仪、传承规矩等。

《百鸟朝凤》是一部现实主义的佳作。看《百鸟朝凤》就像看我们身边发生的事一样亲切自然，真实可信。当代观众看当代电影，有一种不可言喻的兴奋感。该电影的故事情节、场面环境、人物对话等，都非常符合我国改革开放前后的社会现实。

影片的前半部分主要是焦三爷带徒弟的故事，这部分虽然没有大的矛盾冲突，但非常好看。焦三爷对天鸣和蓝玉进行考核的方式不一样，要求天鸣用稻草秆把葫芦瓢里的水吸干，而要求蓝玉含一口水隔着一定距离把竖着的木板滋倒。练习基本功时，焦三爷要天鸣用芦苇秆，把水塘里的水吸上来。焦三爷把他俩带进野外聆听鸟叫，并模仿大自然的各种鸟叫……这些学唢呐的行规、方法都是观众闻所未闻的，观众感到特别新鲜、特别好奇。

影片的后半部分主要是讲西洋管乐队与传统唢呐班争夺市场的故事。特别是西洋管乐队与唢呐班对阵的那一场戏，管乐队嘹亮的乐声配以摩登女郎的时髦表演，吸引了大批群众围观；相比之下，唢呐班老套落伍，场面显得冷冷清清。双方对峙之下，免不了爆发肢体冲突，结果他们祖传的唢呐被踩坏，心痛如绞的焦三爷气得把桌子都掀翻了……

接下来的事情更令人悲哀，请唢呐班出活的人越来越少了，人们对唢呐班的礼仪也马虎了。更叫人受不了的是，唢呐班队员的收入越来越少，他们因养不起家而纷纷外出打工，唢呐班面临散伙。这都是经济大潮背景下的真实情况。民间唢呐的前景如何？能否传承下去？《百鸟朝凤》给社会提出了一个严峻的话题。

吴天明的用意不仅仅单纯是唢呐的传承问题，更容易使人联想到中华传统文化的传承问题。改革开放之后，中国打开了国门，国外的各种文化蜂拥而至。这并非坏事，因为人类创造的文化本来就应该让全人类共享。问题是我们在引进外来文化的同时，如何传承和保护本国的传统文化。在这方面日本做得不错，他们一方面努力学习西方文化，另一方面努力保护本国传统文化。在文化传承上，既不能唯我独尊，抵制外来文化，又不能崇洋媚外，全盘西化。当传统文化受到威胁时，政府应该出手保护，民众应该出手支持。

影片展现了丰富的民间唢呐文化，不仅有招徒的考核、训练的严厉、出活的程序、交班的严谨这些形式上的东西，还有唢呐文化的内涵。例如，对唢呐传承人的考察、选定的标准，不完全是看技术，还要看人品和德行，只有德才兼备的人才能成为唢呐的传承人。蓝玉天分比天鸣高，技艺比天鸣好，但是焦三爷最后还是选了天鸣作为传承人，因为他看重的是天鸣的人品和德行。

唢呐班给当了 40 年村主任的查老爷子送葬，家属提出要吹《百鸟朝凤》，并说："钱不是问题。"焦三爷听后摇摇头说："不是钱的问题。"原来查老爷子当村主任期间，排挤异姓，原先张、王、钱、李、查五姓并存，后来只剩下查姓独大。焦三爷认为，凭查老爷子的人品和德行不够资格吹《百鸟朝凤》。尽管查家有钱，但焦三爷还是拒吹，说明唢呐班出活不是完全为了钱。他们出活做事有自己的规矩、自己的底线，体现了根深蒂固的唢呐文化。

《百鸟朝凤》的故事结构严密。剧情围绕焦三爷、天鸣、蓝玉 3 个主要人物展开。天鸣

比蓝玉学徒早,但蓝玉聪明,比天鸣进步快,焦三爷让蓝玉先学唢呐,天鸣难过得哭着想回家。但在挑选接班人时,焦三爷却选中了天鸣,蓝玉失落之余下海了。

时过境迁,天鸣带领的唢呐班,遇上了西洋管乐队的挑战,日子越来越拮据。而蓝玉下海后建立的施工队却搞得风生水起,蓝玉几次叫天鸣跟着他一起打拼,却被天鸣拒绝。焦三爷竭尽全力帮助天鸣,都无济于事。最后,焦三爷患病离世,剩下天鸣独撑危局。影片故事结构有条有理,跌宕起伏,既符合现实社会的实情,又符合个人命运的发展。

《百鸟朝凤》的细节设计精彩。学唢呐,本是天鸣父亲的梦想,天鸣父亲没学成唢呐,想让儿子实现自己的梦想,于是带小天鸣到焦三爷家拜师。进门时,天鸣父亲急于给焦三爷递烟,不小心摔了一跤,脑袋碰出了血。天鸣赶忙扶起父亲,心疼地流下了眼泪。这个细节,非常平常。直到有一次,焦三爷与天鸣聊天时才透露,那天他考核不合格,收留他的原因是从他为父亲抚摸伤口时流下的那几滴眼泪中,看出了他的善良和孝顺。焦三爷看重人品,一个细节便一目了然。

小天鸣与小蓝玉在跟着焦三爷在出活的过程中,不小心惹出一场火灾,情急之中,天鸣把蓝玉的唢呐抢了出来,而自己的唢呐却葬身火海。焦三爷得知那把祖传的唢呐被烧了,怒不可遏,打了小天鸣一巴掌。后来,听说天鸣在大火中,抢出了蓝玉的唢呐,焦三爷就没有再说什么。焦三爷一般很少说话,但一直在暗中观察他俩。

小天鸣与小蓝玉帮师父割麦子,天鸣割得认真仔细,速度慢;蓝玉一下子冲在前面,但是丢三落四,浪费很大。这些细节"埋伏"了下来,没有纠结,也没有说明。直到焦三爷最后选接班人,弃蓝玉而选天鸣,才呼应了这些细节。

影片后面,天鸣带领的唢呐班,由于人少,不能正常出活,焦三爷闻讯赶来救场。那天天鸣身体不适,焦三爷自告奋勇顶替天鸣吹《百鸟朝凤》。吹着吹着,唢呐口竟流出了一丝鲜血。这个细节让观众惊诧,一丝血迹非常醒目,剧情顿时逆转——焦三爷病了。

虽然焦三爷治病急需用钱,但谁都没想到,他卖掉家里唯一的一头耕牛不是为自己治病,而是给天鸣添置唢呐。这是一种什么情怀?焦三爷最看重的,不是自己的生命,而是要让唢呐能一代代传承下去,绝不能中断。影片处处通过细节宣扬这种浓郁的中华传统文化,同时也感动了万千观众。

唢呐班在市场冲击下难以为继,步入困境。影片有一个画面,一名唢呐班队员做工时,一根指头被机器轧断……接着,又展现了一名唢呐班队员在街头卖艺的画面……

《百鸟朝凤》设计的细节,有的就是一个镜头、一个画面、一个动作、一句台词,或一个眼神……就整部影片来说,它们都是不可或缺的一颗颗螺丝钉。有些细节甚至没有一句台词,但对观众心头的震撼难以言表,引发观众进行沉重的思考。

贯穿全片的唢呐演奏是《百鸟朝凤》的又一个亮点。唢呐高亢嘹亮的音色,为老百姓所喜闻乐见,再加上演奏的都是唢呐名曲,让其穿插在故事情节之中,既有视角的美感,又有听觉的享受。尤其是观众期待已久的《百鸟朝凤》乐曲,气势磅礴,音调凄凉,有力

地烘托了主题，为影片增色不少。

《百鸟朝凤》中演员的表演非常抢眼。最突出的就是焦三爷的扮演者陶泽如，这位实力派的表演太精彩了。他在《百鸟朝凤》里的表演可谓呼风唤雨、游刃有余，把焦三爷这个角色演绎得出神入化、光彩照人。陶泽如与焦三爷简直合一了，无论是外貌形象，还是内心活动，其一举手、一投足、一个眼神、一句台词，就是一个活脱脱的唢呐王。

此外，少年天鸣扮演者郑伟、成年天鸣扮演者李岷城，小蓝玉扮演者胡先煦，焦三爷妻子扮演者迟蓬，天鸣父亲扮演者张喜前等，都有不错的表现。看完电影，闭目回想，这些角色形象如在眼前，栩栩如生。

《百鸟朝凤》是近年来不可多得的一部国产优秀电影。虽然影片讲故事的方式比较传统，但剧情脉络清晰，内在逻辑严密，情节一波三折，细节设计生动，演员表演出彩，音乐锦上添花，充分体现了资深导演吴天明深厚的艺术功底。

● 《百鸟朝凤》剧照

讲个笑话　你可别哭
——周申、刘露《驴得水》鉴赏

2016年　彩色片　111分钟

出品　北京斯立文化传播有限公司等
导演　周申　刘露
编剧　周申　刘露
主演　任素汐（饰　张一曼）
　　　阿如那（饰　铜　匠）
　　　刘帅良（饰　周铁男）
　　　韩彦博（饰　特派员）
　　　大　力（饰　孙校长）
　　　裴魁山（饰　裴魁山）
奖项　第14届广州大学生电影节最受大学生欢迎的电影、最受大学生欢迎的银幕角色，第12届华语青年影像论坛年度新锐编剧、年度新锐女演员、年度新锐录音师，第8届"中国影协杯"十佳电影剧作之一，第25届上海影评人奖最佳新人编剧等

【《驴得水》片段】

【梗概】

故事发生在民国年间。

4位老师怀着"教育救国"的理想到西北偏远地区办了一所三民小学。学校条件简陋，严重缺水，他们买了一头毛驴天天运水，取名"驴得水"。为了解决养毛驴的费用，学校以"吕得水"的名字虚报了一位老师的名额，月月领空饷。

一天，校长接到电报，说教育部特派员要来校检查工作。为了应付检查，学校请铜匠临时冒充一下"吕得水"老师，谎言由此开始。为了圆这个谎言，他们不得不编造出一

系列的谎言。在强权和暴力面前,学校的4位老师及铜匠出于各自的目的和动机,相互揭短,相互攻击,显露了人性的卑劣,上演了一场匪夷所思的闹剧。

闹剧之后,学校又恢复了往日的宁静。突然,大家听见一声枪响,原来学校唯一的女老师张一曼开枪自杀了……

● 《驴得水》剧照1

【鉴赏】

2016年10月底,电影院上映了一部风格迥异的电影《驴得水》。这部电影与笔者以前看过的所有电影都不一样。笔者对电影的评价是8个字"特立独行,耳目一新",看完就想:"电影还可以这样拍呀?"

电影《驴得水》由同名话剧改编而成。在此之前,话剧《驴得水》已经演出5年之久,具有很好的口碑,被观众称为"零差评"话剧。这部电影由话剧的原班演员出演,也得到了广大观众的一致好评。

《驴得水》是两位毕业于中央戏剧学院导演系的年轻人周申和刘露编导的。故事是听来的,剧本是编撰的,没有生活原型,没有现实基础。编导为了避免创作上的麻烦,把时间放在民国时期,地点放在西部偏远地区。

许多人看《驴得水》的第一感觉是"戏太精彩了",在现实生活中,是不可能发生电影中的事。该电影应该定位为荒诞电影或黑色幽默电影。

虽说故事是编出来的,但看完后感觉剧情基本合理。三民小学经费紧张,在兵荒马乱的年代,政府不支持,地域又偏远,而且严重缺水。为了解决毛驴拉水的经费,校长虚报一个"吕得水"老师的名额拿空饷。谁知为了圆这一个谎言,竟要想出许多谎言来填补。

矛盾从教育部突然派特派员前来考察三民小学开始，从此打破了学校的宁静。校长担心"吕得水"一事暴露，只有想方设法做假，戏剧冲突由此展开，其情节发展环节如下：特派员要听"吕得水"老师的课—学校临时拉铜匠顶替"吕得水"—铜匠不配合—张一曼进行"睡服"—铜匠对张一曼产生感情—铜匠老婆前来闹事—张一曼为打消铜匠的情感纠缠，辱骂铜匠—裴魁山因对张一曼求爱遭拒而怀恨在心—特派员利用"吕得水"获得美国教育专家的资助款，从中获利—铜匠利用特派员特权，对张一曼进行人身侮辱—周铁男奋起反抗，揭露"吕得水"真相—特派员恼羞成怒，侯警长朝周铁男开枪—周铁男为求自保，跪地求饶……这一连串的矛盾冲突，一环扣一环，剧情的发展非常紧凑，看得观众目瞪口呆。

编剧周申说："一个戏首先应该好看……我们严格遵循'矛盾冲突一刻不能停，不能有任何一句台词不在冲突里，不能有任何纯粹的交代或抒情'的原则。"《驴得水》就是按照编导的这种思路，将每一处戏剧冲突表演得十分饱满，挖掘得淋漓尽致。

其一，剧情如何进展，观众完全不可预料，因为该剧随时会给观众以惊喜。如特派员第二次来学校，是陪美国教育专家考察"吕得水"，特派员能不能继续贪污美国教育专家的资助款，完全靠"吕得水"了。铜匠刚好利用这个机会报复张一曼，开始提出要开除张一曼，后来变成大家轮流臭骂张一曼。铜匠不满足，又要求打张一曼耳光，张一曼无奈之下自打耳光。铜匠又要求剪掉张一曼的头发，特派员就要校长去剪。铜匠又提出要杀掉拉水的"驴得水"，遭到周铁男的强烈抵制，这时特派员示意侯警长开枪，周铁男彻底被征服了。特派员安排"吕得水"因公殉职，美国教育专家参加"吕得水"的葬礼……这一系列的情节发展，来得突然，来得激烈，观众根本无法预料下一步会发生什么，而且一个冲突接着一个冲突，环环相扣，高潮迭起，使观众紧张得透不过气来。《驴得水》编得太精彩了，太有戏了，太好看了。此为该戏最大的亮点。

其二，人物形象丰满，内心挖掘深刻。《驴得水》人物不多，除了4位老师，还有特派员、铜匠、孙佳、铜匠老婆4人，加起来不到十来号人。《驴得水》人物虽少，但是各个性格鲜明，形象丰满，令人看后久久难以忘怀。

其中，张一曼给人印象最深，她自由自在，追求浪漫，多才多艺，率真开放。在传统的中国女性中，她绝对是个另类，是个叛逆者。她把男女之事看得太透明，太随意，口无遮拦，直奔主题。在影片中，张一曼是个戏魂人物，戏中的其他人物都是围绕她转，许多戏都出在她的身上。观众看完《驴得水》，特别是年轻观众，最喜欢的角色就是张一曼。张一曼尽管受尽凌辱，但不改初衷，最后看透人生，开枪自杀，这也是必然。

此外，阴阳怪气、自私自利的裴魁山，正直勇敢、敢作敢为的周铁男，顾全大局、圆滑善变的孙校长，自私贪婪、凶残霸道的特派员，天真单纯、淳朴稚气的孙佳等人物，都给观众留下了深刻的印象。

值得一提的是铜匠，他本是个淳朴的农民，在学校修修补补赚点小钱。三民小学临时抓差，让他冒名顶替"吕得水"老师，经过一番周折，阴差阳错，在张一曼的"睡服"下，他

茅塞顿开，误以为张一曼喜欢他，竟然想入非非。为了打消铜匠的念头，张一曼骂他："在我的心目中，你就是一头牲口。"这下伤了铜匠的自尊，由此他决心报复张一曼。

后来，他竟然成了特派员的"摇钱树"，特派员要靠他赚美国人的钱。铜匠不笨，他渐渐识破其中的奥秘，很快学会了人世间那些假丑恶的东西。小人得志更猖狂，他充分利用自己的特殊身份，疯狂地报复张一曼。铜匠这个人物形象，具有极其珍贵的典型意义。他在影片中的沉浮起落，增添了电影的观赏性和荒诞性。

其三，挖掘人性丑恶是《驴得水》的主题内涵。许多观众看《驴得水》，开始笑声不断，继而沉默不言，最后心情沉重。这个过程就像《驴得水》的广告词一样："讲个笑话，你可别哭。"观众笑过了，哭过了，免不了会思考一个问题，这部影片的主题是什么？

几千年来，关于人性的善恶，争论不断，从春秋战国时期就开始了，孟子主张性善论，荀子主张性恶论。这是一个复杂的哲学论题，在此不展开讨论。笔者认为人性中既有善的基因，也有恶的基因，善恶的体现与环境有关；善的环境能激发人性中善的基因，恶的环境会引发人性中恶的基因。

《驴得水》在霸道、虚伪、贪婪、凶残等恶势力横行时，将剧中人隐藏的各种恶基因都挖掘了出来，并发挥到了极致。特派员到来之前，三民小学的4位老师为了振兴西北偏远地区的教育走到一起，有事商量，相处融洽，甚至愿意拿出自己的工资建设校舍。在特派员的淫威下，最先露出本相的是裴魁山，特派员要大家骂张一曼，他自告奋勇，张口就骂张一曼是"婊子""公共厕所"。他追求张一曼失败，借机报复以泄私愤的动机一目了然。校长在特派员的威逼下，把张一曼一头秀发给剪了，后来还恳求他的女儿孙佳嫁给铜匠，丧失了基本的人格，完全屈服于恶势力。周铁男本是个有正义感的阳光青年，在特派员的枪口下，完全变了一个人，后来竟然拜特派员为"干爹"，是剧中变化最大的一个人。由此可见，人们心中的恶基因在适当的时机会暴露出来；相反，人们心中的善基因遇上善的环境也会显现出来。

编剧周申说过，他们"尽量把故事中能够合理发展出的矛盾冲突推到极致，因为矛盾冲突越极致，其表达的思想也就越极致，能反映出的人性也就越深刻"。周铁男揭露铜匠冒充"吕得水"的真相后，没想到特派员听后非常冷静，竟大言不惭地说："我说他是'吕得水'老师，他就是'吕得水'老师，教育部认为他是教育专家，他就是教育专家，怎么啦？"至此谎言揭穿了，真相大白了。在这场戏中，铜匠的恶意报复、裴魁山的趁火打劫、周铁男的贪生怕死、孙校长的委曲求全、张一曼的忍气吞声，在特派员贪婪凶残的淫威下，全都淋漓尽致地显现出来。最后，连天真稚气、纯洁善良的小女孩孙佳的心灵也扭曲了，心甘情愿地去充当铜匠的未婚妻，并同意与铜匠结婚……

《驴得水》挖掘人性丑恶，一方面揭露了当时社会的黑暗，另一方面是让人们警醒。正如编剧周申所说："虽然我们在剧中展现了人性的许多'阴暗面'却没能给出希望，但我想绝大部分观众还是能够理解创作者的目的不是要宣扬阴暗，而是要让大家认识到人性

的阴暗本质，于是更积极地寻求觉醒和救赎，并提醒人们不要像剧中人一样，在'美好愿望'的驱动下不断自我妥协、降低底线，一步步从好人变成了恶棍。"也许，观众在影片中看到了自己的影子，也可能看到了自己熟悉的人的影子，看完之后会在心里默念："千万不要成为影片中的某一个人物。"或许，这就是《驴得水》反映出的积极因素，也是《驴得水》隐藏的主题。

其四，演员表演非常出色。《驴得水》的演员知名度不高，没有影视界的大腕明星，但是笔者认为整体表演水平非常不错，几乎每个演员都能深刻地理解角色心理，演绎角色的性格，完成角色的任务。这得益于《驴得水》5年的话剧演出实践。尤其是张一曼的扮演者任素汐，表演极具创造性，把角色演活了，显示了扎实的表演功底。笔者认为，中国导演不必总把眼光盯在几个明星大腕身上，中国艺术人才多着呢，要勇当伯乐，让更多的年轻人脱颖而出。

最后，给《驴得水》提点意见。笔者认为，剧情从开始到周铁男被征服那一大段戏都不错，虽然荒诞，但有内涵，观众可以接受。后面"让铜匠装死—几次死而复生—让美国教育专家主持铜匠与孙佳的婚礼"那一大段戏显得太荒唐，完全就是一场无厘头的闹剧。观众看到最后的几场戏，感觉不是沉重，反而觉得好笑。影片后面的许多环节经不起推敲，降低了该片的美学价值。

《驴得水》的出现，是中国电影界的一朵奇葩，让人耳目一新。它与《夏洛特烦恼》都是开心麻花团队打造出来的。虽然《驴得水》的票房不如《夏洛特烦恼》，但是《驴得水》的艺术成就和艺术品位却比《夏洛特烦恼》高得多。

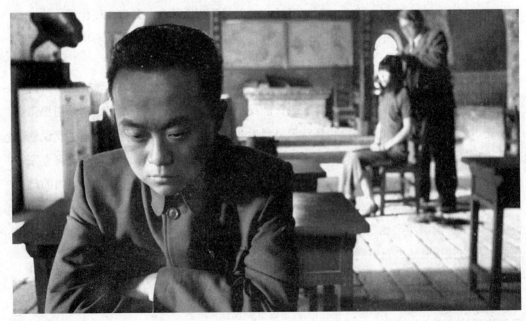

▲ 《驴得水》剧照2

荒诞故事演绎官场黑色幽默
——冯小刚《我不是潘金莲》鉴赏

2016年　彩色片　138分钟

出品　北京耀莱影视文化传媒有限公司等
导演　冯小刚
编剧　刘震云
主演　范冰冰（饰 李雪莲）
　　　郭　涛（饰 赵大头）
　　　董成鹏（饰 王公道）
　　　张嘉译（饰 马文彬）
　　　李宗翰（饰 秦玉河）
　　　赵立新（饰 史为民）
　　　于和伟（饰 郑　重）

【《我不是潘金莲》片段1】

【《我不是潘金莲》片段2】

奖项　第31届中国电影金鸡奖最佳导演、最佳女主角、最佳男配角，第8届中国电影导演协会年度奖最佳影片、最佳编剧、最佳女演员，第41届多伦多国际电影节国际影评人奖（费比西奖），第64届圣塞巴斯蒂安国际电影节最佳影片奖、最佳女演员奖，第8届"中国影协杯"十佳电影剧作之一，第24届北京大学生电影节最佳导演奖等

【梗概】

故事发生在当代中国。

一个名叫李雪莲的农村妇女，为了得到丈夫秦玉河单位分房而假离婚。谁知假离婚变成真离婚，秦玉河得到房子后竟与别的女人结婚了。李雪莲将秦玉河告到县法院，法院在

人证、物证齐全的情况下判定他们离婚是真的。

李雪莲不服法院判决，想找秦玉河讨个说法。秦玉河不但不说真话，反而说李雪莲是"潘金莲"。李雪莲为证明自己不是"潘金莲"，从此走上了告状之路。她先后找了县法院院长、县长、市长、省长，甚至到北京上访，致使县法院院长、市长及县长被撤职。她层层上访，年年告状，但终未如愿。

一晃十几年过去了，李雪莲疲乏了，不想告状了，但市长、县长、公安局局长及法院院长都不相信。在全国人大开会前夕，他们轮番找李雪莲做工作，可物极必反，竟激发了李雪莲告状的念头。各级部门闻风而动，围追堵截，几经周折，终于在北京集市找到李雪莲。后来，秦玉河因车祸去世，告状已失去意义。不料，李雪莲竟号啕大哭起来……

▲《我不是潘金莲》电影海报和剧照

【鉴赏】

《我不是潘金莲》改编自刘震云的同名小说，是近年来一部独具风格、耳目一新的电影。在此不得不佩服冯小刚导演，他拍的电影几乎每部都有创新。没想到《我不是潘金莲》竟拍出古色古香、贴近生活、绵里藏针的电影风格来。看这部电影简直就是一种艺术享受，非常过瘾。

《我不是潘金莲》是一部典型的黑色幽默电影。影片的新颖之处是用一种庄重的口吻讲述一个离奇的故事。故事起因是一桩民间的假离婚案，既上不了台面，也没什么价值。但就是这么一件小事，像滚雪球似的越滚越大：从县法院闹到县政府，从县政府闹到市政府，又从市政府闹到省政府，甚至惊动了上级领导。

该片剧情也是跌宕起伏，一波三折。李雪莲为了分房与丈夫秦玉河商量假离婚，谁知房子分到手，秦玉河却与别人结婚了。李雪莲状告秦玉河，要求法院判定他们以前是假离

婚，要与秦玉河先结婚，再真离婚。这种诉讼本身就很荒诞，法院有人证、物证，依法判定他们是真离婚。于是，李雪莲状告法院院长。县长和市长没有支持她的诉讼，她又状告县长和市长。在告状期间，秦玉河说她是"潘金莲"，她由气愤变成仇恨，先后要她弟弟及卖肉的老胡帮她杀掉秦玉河，还要把法院院长、县长及市长等所有不支持她的人全部杀掉，弄得观众啼笑皆非。

十几年后，李雪莲在暗恋她的赵大头的帮助下，偷偷上京告状。这吓坏了县长和市长，他们派人一路围追堵截。谁知李雪莲中途与赵大头上了床，又去黄山旅游，准备不告状回家结婚了。不料峰回路转，李雪莲偶然听到赵大头打电话，才明白赵大头利用她去谋私利，气得她甩开赵大头，只身进京告状。县长等人好不容易在北京堵住李雪莲，告诉她秦玉河车祸身亡，告状已毫无意义。

李雪莲觉得生活没意思，欲上吊寻死，被一老农阻止。老农说："这片果园是我承包的，如果死人了，将没人来买水果。"老农还说："如果你真想死，就到隔壁那个果园上吊吧，他是我的竞争对手，我还要好好感谢你！"

这些幽默有趣的剧情贯穿影片始终，看似荒诞不经，实则合情合理，既切合现实生活，也符合中国民情。该片黑色幽默的手法逗得观众忍俊不禁，严肃的剧情引起人们种种联想，令观众想笑却难以开怀大笑。

《我不是潘金莲》是一部现代版的《官场现形记》。俗话说："清官难断家务事。"可是影片把一桩不起眼的离婚案，弄到各级官场上，把各级官员搞得鸡飞狗跳、寝食不安。故事的起始及结局并没有很大的吸引力，倒是过程很好看，也很精彩。

李雪莲是影片的一根导火索，由她串起并展现了中国当代官场的真实风貌。影片所展现的官场状况非常接地气，每一段官场戏都拍得非常精彩。例如，郑县长得知李雪莲已上京告状去了，怒不可遏，与公安局局长、法院院长有一场戏非常精彩。

郑县长："4个人，看不住1个人？1个公安局局长，1个法院院长，被1个农村妇女给耍了。说出去你们丢不丢人……还有5天，北京人代会就要开了。李雪莲必须要找到！"

公安局局长："郑县长，您放心，我一定把李雪莲找回来！"

郑县长："几天？"

公安局局长："3天。"

郑县长："两天！3天李雪莲就到北京了。两天，找到人来见我。找不到人，带着你们的辞职书来见我！"

公安局局长："我马上去布控……"

还有一场戏，郑县长得知，马市长听说李雪莲上京告状后，已提前到了李雪莲的家，便急匆匆地赶到河边见马市长。

郑县长："马市长，是我工作没做好，让李雪莲跑掉了。"

马市长："好风光啊！我在想一个问题，李雪莲问题的性质，大家不是不知道。为什么一而再再而三地出问题？这些问题是出在小的方面，还是大的方面？"

郑县长："就像您批评过的一样，是出在小的方面。千里之堤，毁于蚁穴，不过，马市长，您放心！我们一定会接受教训，保证两天之内，把这个妇女找到！"

马市长："谢谢啦！郑县长，我今天到这里，就是想讲一讲，这小和大之间的关系。今天距人代会开幕还有5天。4天后，我要去北京报到。郑县长——拜托了！"

影片里的官场戏，并非千篇一律，上面两场对话可以看出差别。郑县长简单粗暴，对下属大发脾气外带威胁。马市长却温文尔雅，讲话上升到哲学的层面，档次高多了。马市长的一句"郑县长——拜托了！"其实比郑县长的"找不到人，带着你们的辞职书来见我！"更有分量。

《我不是潘金莲》形象地展现了中国各级官场的真实状况。这种电影能批准放映，说明当下文艺政策开明。

《我不是潘金莲》用讲故事的画外音贯穿全剧，颇有特色。比如开场，出现《水浒传》小说里有关潘金莲的古色古香的图画，画外音从宋代潘金莲的故事说起，引出李雪莲的故事："李雪莲的丈夫说李雪莲是潘金莲，李雪莲说……"（加一声"咚"的鼓声）"我——不是潘金莲！"话音刚落，出现片名。讲述娓娓道来，话语言简意赅，逻辑表达流畅，节奏恰到好处。如此推出片名，干净利落。

《我不是潘金莲》在放映过程中，经常出现画外音，承上启下，交代剧情，引出下文，表述清楚。影片最后同样用画外音结尾："李雪莲的故事讲完了，虽然往事如烟，但熟悉这件事的人，还是把她告状的事当笑话讲。一开始是背后讲，后来也当面讲。久而久之她也习惯了，别人说的时候她也跟着笑，好像说的不是她，而是另外一个人……"电影首尾呼应，相得益彰。用画外音介绍剧情的做法，在电影中经常运用，冯小刚却玩出了新花样。

《我不是潘金莲》采用圆形画幅，显得别出心裁。笔者看过不少电影，圆形画幅还是第一次见到，这是冯小刚一次大胆的尝试。

圆形画幅较全屏画幅缩小了面积，按理会影响视野，但是观众并没有感到观赏不便，反而觉得颇有特色。圆形画幅的优点是视点更集中，人物更突出，更能吸引观众的注意力。圆形画幅的场景时有变化，但基本保持稳定状态。圆形画框固定不动，剧中人物进出自由，使得影片镜头相对稳定，展现出一种稳重厚实的风格。

圆形画幅应该根据影片类型而定，不可滥用。《我不是潘金莲》以讲述故事为主，主要展现李雪莲与各级官员的纠葛，观众关注的焦点是剧中人物的冲突，场景大小关系不大，所以适合采用圆形画幅。如果是战争片或风光片，则需要展现宏大场面或众多的人物，那就不宜采用了。

《我不是潘金莲》以打击乐作为主要背景音乐，新颖别致。片中李雪莲一直在不停地

奔走告状，各级官员也在不停地跟踪追逐。影片在展现李雪莲四处奔走及官员们围追堵截的镜头时，采用急促的打击鼓点作为背景音乐，一来显得事件急迫，二来体现李雪莲焦躁的心绪，三来显得影片风格迥异。

《我不是潘金莲》演员阵容强大。影片涉及的人物众多，有名有姓的就有十几个，如李雪莲、王公道、秦玉河、荀院长、史县长、蔡市长、郑县长、马市长、储省长、秘书长、贾聪明等。其中，只有范冰冰扮演的李雪莲是主角，其他人都是配角。

笔者认为在这部电影里，范冰冰的表演有较大突破。范冰冰以前在许多电影中多是扮演年轻漂亮的少女形象，属本色表演，没有特别出彩的表现，但在《我不是潘金莲》中，她把一个农村大嫂李雪莲演得出神入化，从内心体验到形态举止，到台词表达，到眼神表情，都拿捏得十分准确，令人刮目相看。

《我不是潘金莲》的配角众多，但扮演配角的演员可不一般，如郭涛、董成鹏、张嘉译、于和伟、张译、李宗翰、赵立新、田小洁、范伟、高明、刘桦、黄建新、李晨等。他们都是演艺界的知名演员，都是一些老戏骨或后起之秀，对角色拿捏到位，对每一句台词、每一个举止都把握得十分精准。观众看他们的表演，就像看我们身边的人一样真实自然。由于这些实力派演员的加盟，使得影片的每一场戏都非常饱满，非常精彩，所以保证了整部电影的质量。

《我不是潘金莲》是近年来不可多得的一部优秀电影。该片风格迥异，黑色幽默的情节令人忍俊不禁；该片贴近现实，每场戏均是当下生活的真实写照；该片敢于创新，圆形画幅及打击音乐效果不凡；该片演员出彩，范冰冰表演有突破，众配角个个能出细活。冯小刚因此片获评第31届中国电影金鸡奖最佳导演，实至名归。

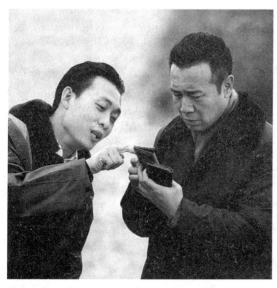

▲ 《我不是潘金莲》剧照

一代人的芳华　几代人的思考
——冯小刚《芳华》鉴赏

2017年　彩色片　136分钟

出品　浙江东阳美拉传媒有限公司等
导演　冯小刚
编剧　严歌苓
主演　黄　轩（饰刘　峰）
　　　苗　苗（饰何小萍）
　　　钟楚曦（饰萧穗子）
　　　杨采钰（饰林丁丁）
　　　李晓峰（饰郝淑雯）
　　　王天辰（饰陈　灿）
　　　王可如（饰小芭蕾）
　　　隋　源（饰卓　玛）

【《芳华》片段】

奖项　首届塞班国际电影节最佳影片、最佳导演、最佳女配角、最佳新人，第12届亚洲电影大奖最佳电影，第25届北京大学生电影节最佳导演奖、最佳新人奖，2017微博电影之夜最受期待年度电影，2018华语电影（宁波·慈溪）盛典"十大华语电影"之一等

【梗概】

故事发生在当代中国。

在"文革"期间，农村姑娘何小萍被刘峰招进部队文工团，由于军装半个月以后才能发到手，所以何小萍拿了同宿舍林丁丁的军装去照相，将相片寄给在农场劳动改造的父

亲。林丁丁询问军装一事,何小萍矢口否认。照相馆却把何小萍的军装照摆在橱窗,战友知道了真相后,何小萍大丢面子。此后,战友们经常欺负何小萍,只有刘峰处处护着她。

刘峰经常做好事,被大家称为"活雷锋"。刘峰爱上歌唱演员林丁丁。一天晚上,刘峰向林丁丁表白爱慕之心,冲动之下搂抱了林丁丁,刚巧被人看见。刘峰因此被控"耍流氓",离开文工团,调到西南边境伐木连。

何小萍一直暗恋刘峰,因刘峰的离去郁闷不乐。一次高原演出,领导要何小萍上台顶场,何小萍撒谎发烧而拒演,事后被调到西南边境野战医院。

1979年对越自卫反击战打响,刘峰和何小萍分别奉命上前线。刘峰在战场上丢了一只右臂,何小萍因英勇救护伤员被评为英雄。

不久,文工团被解散。一晃十几年过去了,在商品大潮中,刘峰的妻子跟人跑了,而他自己在海口打工。刘峰与何小萍在蒙自祭奠战友时重逢。何小萍袒露了当年的爱慕之情,刘峰深为感动,两人终于走到了一起。

▲《芳华》电影海报

【鉴赏】

2017年元旦前后,全国各地热播冯小刚导演的《芳华》,一时间各种媒体上关于《芳华》的评论铺天盖地,《芳华》成了人们街谈巷议的热门话题。《芳华》的票房一路飙升,创造了冯小刚电影票房的最高纪录。一部电影能引起这么大的社会反响,值得好好研究。

编剧严歌苓和导演冯小刚都有着部队文工团的经历,小说《芳华》是严歌苓应冯小刚之约而写的。严歌苓在原成都军区歌舞团待过,参加过对越自卫反击战,冯小刚也有在原北京军区文工团当美工的经历。他们合作把小说改编成电影,可以说《芳华》是他俩部队生活的回忆片。

《芳华》讲述"文革"时期部队文工团里，一批年轻漂亮的少男少女练功、排练、演出、恋爱，以及后来奔赴前线作战、下海经商的故事。影片主角是来自农村的何小萍和木匠出身的刘峰，此外还有舞蹈演员萧穗子、歌唱演员林丁丁、手风琴手郝淑雯及小号手陈灿等。

如果要问《芳华》属什么类型电影，笔者认为既算不上爱情片，也谈不上战争片，可以算是一部青春回忆片。冯小刚着意赞美一群少男少女的灿烂年华，那激情动听的歌曲、那婀娜多姿的舞蹈、那青春萌动的身姿、那神秘羞涩的爱情，真实展现了一代人的青春芳华。正如裴多菲诗云："那过去了的，必将成为美好的回忆。"

"文革"时期的年轻人到现在也差不多都退休了，这一代人的青春正值动荡岁月。《芳华》既是编导个人的怀旧之作，也是经历过"文革"一代人的怀旧之作。电影中的领袖画像、红色游行、节目排练、港式打扮、邓丽君歌声、恋爱羞涩、人性扭曲等，都带有明显的时代印记。人们蜂拥进入影院看《芳华》，不仅仅是看当年部队文工团演员的"芳华"，更是回顾曾经历过的时代，重拾青春记忆，找寻自己的"芳华"。

现在的年轻人没有经历过"文革"，现在出现了一部《芳华》，他们也很想了解"文革"期间的社会生活，于是抱着十分好奇的心理走进影院。这是《芳华》火爆的原因之一。

影片主要人物刘峰处处为别人着想，做了那么多好事，年年被评为标兵，大家亲切地称他为"活雷锋"。就因为他向自己心仪的姑娘表白爱情，一个拥抱举动被视为"耍流氓"，而被清除出文工团。他后来在对越自卫反击战中英勇战斗，失去了一只胳膊，在经济大潮中生活拮据，打工谋生还被联防办欺负殴打，这个人物的命运起伏太大。在改革开放期间，居然有人对残疾英雄不尊重，让战斗英雄"流血又流泪"，令人心情沉重，引发众人陷入深度思考。

影片另一主角何小萍，自小父亲劳动改造，母亲改嫁，她一度成为"多余的人"，很少感受到人世间的温暖。父亲临死前给她的"遗信"在影片中虽是一个小插曲，但对揭露荒诞年代对知识分子的伤害却是狠狠一击。她父亲在她6岁时被抓去劳动改造，要不是那张军装照，父女俩即使相见也不相识。父亲因没有照顾女儿而内疚，女儿因没有享受父爱而遗憾。父亲临死也没见到女儿，只能悲哀孤独地离世。

何小萍进文工团，经常被人欺负，只有刘峰关心她照顾她。她暗恋刘峰，但刘峰心上有人，她便一直将爱深藏不露。何小萍因"拒演事件"被调到野战医院，在对越自卫反击战中因救护伤员立功受奖。直到多年之后，刘峰手臂残废，何小萍精神康复，两个苦命人才最终走到一起，对观众来说多少是一种心灵慰藉。

《芳华》中刘峰和何小萍这两个好人的下场如此悲哀，似乎颠覆了"好人有好报"宿命论观点。社会是复杂多变的，人也是复杂多变的。在《芳华》中，当年的少男少女有着不同的生活轨迹，能引发观众对世事无常、沧桑难料的人生感叹。这是《芳华》火爆的原因之二。

《芳华》既有看点，也有缺憾，笔者斗胆谈谈一己之见。

其一，主题不明确。

《芳华》长达 136 分钟，展现内容可谓"丰富多彩"：有文工团练功、排练、演出的故事，有何小萍幼稚莽撞闹笑话的故事，有刘峰爱恋林丁丁的故事，有萧穗子单相思陈灿的故事，有刘峰因"搂抱事件"从"活雷锋"到战场负伤的故事，有何小萍因"装病拒演"到前线救护立功的故事，有复员后的刘峰被联防办"讹诈"的故事，有刘峰与何小萍劫后余生走到一起的故事等。

这么多故事挤在一部电影里，有些还是不相干的独立故事，《芳华》到底想表达什么主题？看完电影，笔者不甚明白。或者说，编导什么都想表达，但是什么都不突出，就像煮火锅一样，什么都往里面放，结果只能是一锅大杂烩。

其二，人物不丰满。

《芳华》的人物的确不少，有名有姓的就有刘峰、何小萍、林丁丁、萧穗子、郝淑雯、陈灿、朱克等。其中，刘峰和何小萍是主要人物，遗憾的是影片并不是紧紧围绕他俩来讲述故事的，他俩有时还成了边缘人物。例如，影片中有一场重头戏是文工团解散前的"散伙饭"，这么一场重头戏刘峰和何小萍居然都不在场，这场戏究竟要表达什么？是表现林丁丁、萧穗子和郝淑雯的故事？好像也不是，那场重头戏只是游离于主角之外的一个过程而已。

任何文学作品（包括电影）的主要任务是塑造人物形象。电影的结构、情节、场景、细节、画面等都是为塑造人物形象服务的，只有电影中的人物立起来，电影才称得上成功。遗憾的是，《芳华》并没有花大力气去塑造主要人物，以致刘峰、何小萍的形象有碎片化倾向，显得不丰满、不完整、不感人。

其三，剧情不严谨。

前面说过《芳华》"内容"太多，时间跨度较大，从 20 世纪 60 年代一直演到 90 年代初。如果电影内容多，时间长也没有关系，比《芳华》内容多、时间长的电影多的是，但问题是艺术作品既要深化主题，又要塑造人物。如果离开了这两点，影片就会显得杂乱。

关于家庭背景，影片讲到了刘峰是木匠出身、萧穗子的父亲被"平反"、何小萍的父亲"冤死"、陈灿的父亲是司令员、郝淑雯是高干子弟等。其实，观众最想看的是何小萍与父亲之间的故事，写好这条线能丰满何小萍形象，可惜影片对此只是一笔带过，并未做深入的挖掘，给观众留下观影缺憾。

关于何小萍在高原"装病拒演"那场戏，政委已了解到何小萍装病的真相，他不但没有批评何小萍，反而"弄假成真"，当众表扬何小萍带病演出。此举目的何在？是激励何小萍努力演出，还是叫观众原谅何小萍可能出现的"失误"？政委讲完话，观众最想看的是何小萍在舞台上的表现。这种展现会有"戏"看，结果政委讲完什么都没有。镜头一转，大雨中，政委宣布何小萍调到野战医院，战友反应平淡，观众一头雾水。政委如此处理，不符合军人坦诚、直爽的作风，对何小萍的人物形象塑造没有帮助，对政委的人物形

象塑造倒是一种损害。

关于萧穗子突然调到前线任记者,笔者以为这个情节设计一定会有好戏看。刘峰与何小萍先后离开文工团,又不约而同奔赴前线,但是两人并无联系。现在萧穗子来了,她是刘峰和何小萍的战友,一定会把刘峰与何小萍联系起来,但是剧情的走向却令人失望。萧穗子到前线只与何小萍匆匆见了一面。何小萍与萧穗子只说过一句话:"你转告林丁丁,刘峰那么爱她,她还投石下井,我永远不会原谅她。"此话讲完,并无后戏。萧穗子既无采访镜头,也不知何时回到文工团。编导设计萧穗子到前线,对剧情发展究竟起到什么作用?没有看明白。

关于西南边境惨烈的战斗这场戏,交代了刘峰英勇负伤的经过,不可否认,这场戏拍得非常精彩。笔者曾在《集结号》中欣赏过冯小刚拍战争场面的能力。但是,《芳华》这段长达6分钟的重头戏,军事指挥极不专业。身为副指导员的刘峰战前说:"我们今天的任务,主要是护送弹药到前线。"既然要护送,一定会有敌情。道路两旁是比人还高的茅草,护送的环境十分险恶,很容易中埋伏,那为什么不派侦察兵先探路,而是贸然前行……结果造成16人牺牲、5人重伤的重大伤亡事故。刘峰显然犯了兵家大忌。还有刘峰负伤后,笔者天真地设想,如果安排救护员何小萍救助刘峰,是不是能出"戏"呢?结果也失望了。

冯小刚素来注重结构,注重剧情,注重细节,没想到《芳华》竟会出现这些纰漏。冯小刚的电影,笔者几乎都看过,如《一声叹息》《唐山大地震》《集结号》《1942》《我不是潘金莲》等。这些电影充分显示了冯小刚的胆识与功底,笔者十分欣赏。一个导演的艺术之路不可能一帆风顺,偶尔失误也在所难免。笔者相信冯小刚的实力,期待他今后给观众奉献更精彩的作品。

▲《芳华》剧照

弘扬爱国主义的英雄故事
——吴京《战狼Ⅱ》鉴赏

2017年　彩色片　140分钟

出品　北京登峰国际文化传播有限公司等
导演　吴京
编剧　吴京　刘毅　董群　高岩
主演　吴　京（饰冷　锋）
　　　吴　刚（饰何建国）
　　　张　翰（饰卓亦凡）
　　　卢靖姗（饰Richael）
　　　弗兰克·格里罗（饰老　爹）

【《战狼Ⅱ》片段】

奖项　第17届中国电影华表奖优秀故事片、优秀男演员，第14届中宣部"五个一工程"优秀作品，第34届大众电影百花奖最佳男主角，第2届中国澳门国际影展亚洲人气电影大奖，首届塞班国际电影节最佳男配角，第4届中澳国际电影节最佳故事片、最佳男主角等

【梗概】

故事发生在当代中国。

冷锋是中国人民解放军特战旅战狼中队的一名战士，因痛打强拆战友民房的恶霸，被开除军籍。冷锋有一漂亮的未婚妻龙小云，在边境工作被害，组织上转给冷锋一颗打死龙小云的子弹。冷锋带着这颗子弹来到非洲某国家，不料遇上这个国家内乱，红巾军滥杀无辜。冷锋带着一帮人历经千辛万苦，终于登上中国海军前来接侨的军舰，但是尚有47名中国员工没有接到，而中国海军又不能进入该国领土。在危急之际，冷锋自告奋勇，只身

前往危险地带去营救这批员工。

冷锋赶到华资医院时,陈博士已不幸遇害,临终前把非洲小姑娘帕莎托付给援非女医生Richael,冷锋在营救中结识了这名女医生。他们好不容易摆脱红巾军的追杀,赶到华资工厂,准备营救47名中国员工。在这里遇见了转业军人何建国、军迷帅哥卓亦凡。红巾军在雇佣军首领老爹的指挥下,包围工厂,找寻帕莎。红巾军人数众多,一拨又一拨,还动用了各种重型武器。冷锋带领何建国、卓亦凡等人凭借顽强的拼搏精神及高超的作战能力,打退红巾军一次又一次的进攻,以保护中国工人及非洲朋友。在惨烈的战斗中,冷锋发现杀害龙小云的凶手正是雇佣军首领"老爹"。经过一番拼死的搏斗,冷锋终于杀死"老爹",报了杀妻之仇。

冷锋带着解救出来的中国员工及非洲朋友,坐着几辆卡车开赴中国海军军舰停泊的海港。途经炮火连天的交战地带时,情急之中,冷锋用手臂支起中国国旗,大声喊着"我们是中国人",顺利通过交战区,终于完成了任务。

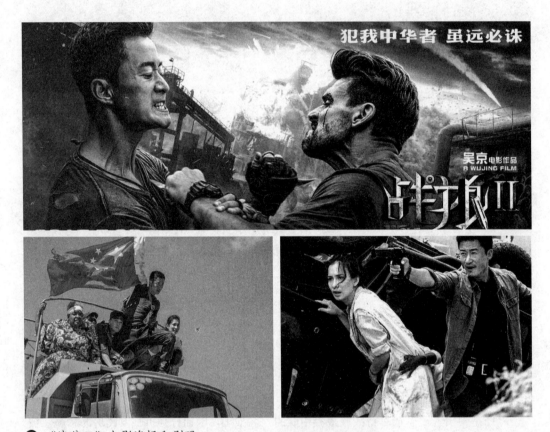

▲《战狼Ⅱ》电影海报和剧照

【鉴赏】

《战狼Ⅱ》是《战狼》的续集,同为吴京导演、吴京主演,而且两部电影的主人公也用的同名——冷锋。

《战狼Ⅱ》的商业成绩在中国电影史上可以说是史无前例：该片于2017年7月27日晚8点正式上映，上映4个小时票房过亿，上映5天突破12亿，上映第一周以合计1.27亿美元成为全球票房榜的冠军影片。该片最终以票房57亿元人民币收官，累计观影1.59亿人次。如此创纪录的票房收入，说明了这是一部值得研究的电影。

笔者看完《战狼Ⅱ》，沉思良久，从该片票房的成功引发对其相关问题的一些思考。很明显，《战狼Ⅱ》并不是一部完美无缺的电影，有些场景设置不合情理，有些情节存在"硬伤"，但竟然有那么多人奔向电影院观看，说明该片一定有它的过人之处。

其一，《战狼Ⅱ》里面的战斗场面异常精彩，颇有创意。该片属军事动作片，动作片本来就十分吸引人。有调查显示，在电影院里，只要是生命攸关的打斗镜头，无一例外都能吸引观众全神贯注地观看，不会走神。《战狼Ⅱ》里面的战斗场面不但很多，而且新颖；不但新颖，而且出彩；不但出彩，而且出格。笔者认为这是该片票房高的第一个原因。

例如，影片第一场战斗是在大海里进行的。冷锋所在的商船遇上了海盗，海盗丧心病狂地向商船开枪……冷锋一个飞跃跳进大海……用双手顶翻海盗小船……在大海里与海盗搏斗……他用一根细绳把3个海盗一个个地拴在一块。这种水中打斗的场面还真是一种创新，观众闻所未闻，感到十分新鲜。

又如，红巾军在医院里用手枪对准人的脑袋，一个个地搜寻陈博士。危急时刻，援非女医生Richael勇敢地站出来怒喝："我是陈博士。"正当红巾军要枪杀Richael时，陈博士奋不顾身地上前解救，不幸被枪杀……此时，冷锋的越野车突然破墙而入……一阵激烈的枪战……在冷锋掩护下，Richael驾车载着帕莎冲出医院……红巾军驾车追赶……一女悍匪驾摩托车追赶……红巾军机枪扫射……女悍匪跳上车与Richael搏斗……红巾军头目与冷锋驾车打斗……整个追赶过程在狭小弯曲的贫民区里穿行……整场戏动作新颖奇特，搏斗场面异彩纷呈，观众看得大呼过瘾。

再如，在华资工厂战斗中，红巾军突然开着坦克穿墙而入。冷锋、何建国、卓亦凡3人勇斗坦克，令人大开眼界。他们3人硬是将几辆坦克一辆一辆地摧毁掉，有跳上坦克夺取方向盘的，有用坦克打坦克的，有用坦克撞坦克的；更奇妙的是，用大铁锚将坦克尾部钩住，致使坦克头部翘起，在空中翻一个大跟头旋转落地……新颖创意的场面，把观众看得目瞪口呆。

其二，《战狼Ⅱ》不间断地制造危机，又不间断地化险为夷。整部电影140分钟，大部分都是展现冷锋如何单枪匹马营救人质的过程。观众始终在紧张地关注冷锋的命运，银幕不停地出现"危机—化解—危机—化解"的过程。

例如，冷锋接受任务后，先是到华资医院救陈博士，医院里红巾军正用枪威逼盘查陈博士……陈博士为救Richael中弹倒地，血流满地（危机出现）。突然，冷锋驾车破墙闯入，接着击毙数人……Richael带着帕莎驾车逃出医院（危机缓解）。红巾军驾车追赶，用机枪扫射，女悍匪跳上车与Richael搏斗（危机出现）。冷锋与Richael并肩战斗，终

于逃脱追杀（危机化解）。冷锋为躲避行人，汽车侧翻（危机出现）。幸好人没事，3人钻出车窗（危机化解）。大批饥饿的难民围了过来，面对冷锋的手枪毫不畏惧（危急出现）。Richael按下冷锋的枪，搬出车上的食品救济难民（危机化解）。

整个观影过程，观众就是在这种"危机—化解—危机—化解"周而复始的循环中度过的。影片制造每一次危机都有创意，而不是以往动作片的重复；每一次化解的方式也都超出观众的想象，显得新颖独特。危机突如其来，化解令人惊叹，所以该片自始至终能抓住观众的兴奋点，牢牢吸引住观众的眼球。这是《战狼Ⅱ》获取高票房的第二个原因。

其三，《战狼Ⅱ》的爱国主义情怀激发了国人自豪感。中国自改革开放以来，国力大大增强，国际交往越来越多，军事力量越来越强，国际威望也越来越高，这是不争的事实。如今，世界上无论哪个地区出现政治动乱、军事政变或国家骚乱，中国政府都会派出军队前去接侨，这在过去是连想都不敢想的事。《战狼Ⅱ》就是在这个真实背景下讲述的故事。中国一直珍视同非洲各国人民的传统友谊，一直不间断地支援非洲，如派出维和部队进驻非洲，派医疗队去非洲帮助抵御病毒灾难等。虽然人物故事是编撰的，但时代背景却是真实的。

《战狼Ⅱ》展现了中国人民同非洲人民的友好情谊，展示了中国的强大。中国海军在危难之际不但营救了中国同胞，也营救了非洲朋友。中国观众在观影过程中，内心油然而生出一种国家自豪感。特别是影片最后，几辆卡车载着中外员工浩浩荡荡地驶向港口，途经激烈的交战区域时，冷锋用手臂支起一面鲜艳的中国国旗，大声喊着"我们是中国人"，激烈的枪炮声戛然而止，交战双方头目都叮嘱士兵"不要开枪，他们是中国人"，然后众人目送中国车队缓缓驶过交战区……这场戏把观众的爱国情怀推向高潮。

中国人有根深蒂固的爱国情怀，而《战狼Ⅱ》正好激发了这种爱国情怀。观众看这部电影所激发的爱国情怀与在其他场合接受爱国主义教育感觉完全不一样，因为这种爱国情怀与影片的故事人物交织在一起，来得不经意、不刻板，显得自然亲切，发自肺腑。这是《战狼Ⅱ》取得高票房的第三个原因。

其四，《战狼Ⅱ》彰显了个人英雄主义精神。人类有崇尚英雄行为的传统意识，中国古代就有"女娲补天""后羿射日""精卫填海"等神话传说，西方也有"基督受难""丹柯掏心""普罗米修斯盗火"等神话传说。个人英雄主义者过去是，现在是，将来依然是电影银幕上的主角，永远会受到观众的喜欢和热捧。

《战狼Ⅱ》中的冷锋就是一个典型的个人英雄主义者。在突发战乱的非洲国家，红巾军滥杀无辜，政府失控，毫无秩序可言。冷锋一个人面对如此混乱局面，毫不畏惧，一往无前。一个人面对几十甚至上百武装到牙齿的敌人，面对着机枪、火箭筒、无人机、坦克等轻重武器的打击，随时都有生命危险，还要去完成营救47位中国同胞的任务，几乎是不可能的，把不可能变成可能，这就是英雄的行为。冷锋的营救过程及结果，足以吊起亿万观众的胃口，成为电影的巨大悬念。冷锋也不负众望，在几名同胞的帮助之下，击败敌

人的围追堵截，顺利完成任务，胜利归来。

观众在欣赏冷锋个人英雄主义行为的同时，更称赞这种英雄主义精神。英雄的行为十分可敬，英雄的精神永世流芳。一个民族、一个国家不能没有英雄。英雄就是榜样，而榜样的力量是无穷的。中国电影界多年没有出现像《战狼Ⅱ》这样宣扬英雄主义的影片了。这次票房的火爆，说明观众对英雄主义影片的呼唤和赞美。这是《战狼Ⅱ》高票房的第四个原因。

其五，《战狼Ⅱ》场面宏大，情调丰富，制作精良。该片拍摄气势恢宏，片头就出手不凡：航拍镜头，视野辽阔，海中搏斗，别开生面。后面的各种战斗场面，一是追求场面的新颖感，二是追求镜头的真实感，三是追求画面的精彩感。为了达到视觉效果，该片不惜投资2亿多元人民币，一共炸毁了上百辆汽车，烧毁了2辆20吨的等比例坦克模型和1架直升机模型。在国产电影中，这也算得上是一部大阵容、大投入、大制作的影片了。

一部动作电影，如果从头打到尾，尽管精彩，但会造成观众视觉疲劳。《战狼Ⅱ》在血肉横飞的打斗之余，穿插了许多活跃气氛、情调浪漫的情节。比如影片开始，影片展现冷锋与干儿子嬉闹、冷锋与非洲朋友拼酒的镜头，还有冷锋与Richael并肩战斗、山洞过夜、战场接吻等镜头，都缓解了紧张恐惧的气氛。

其实，英雄与美女历经艰辛，萌发情愫的故事在好莱坞是不变的定律，屡试屡胜，经久不衰。生死格杀与男女情调是动作片里的固定元素。如今《战狼Ⅱ》也用上了，而且效果很好。比如有一场戏，直升机来了，冷锋叫Richael赶快上飞机，Richael正忙着救治伤员，时间来不及了，冷锋便将Richael一把抱起，径直送上直升机，关上机舱门，然后跪地做了一个笑容满面的起飞手势，显得潇洒、浪漫，富于情调。

电影是一门综合艺术，涉及剧本、拍摄、剪辑、场景、音乐、服装、道具、音响等方方面面。《战狼Ⅱ》之所以能够成为一部观众热捧的优秀电影，是因为它注重影片的每一个环节、每一个镜头、每一处音响、每一段音乐，尤其是每一个画面都是精雕细刻，镜头与镜头的组接讲究精益求精。这是《战狼Ⅱ》高票房的第五个原因。

《战狼Ⅱ》尽管取得高票房的奇迹，也确有其值得称道之处，但是并非完美。下面笔者想谈谈《战狼Ⅱ》中一些有违生活常理的情节和细节。

第一，影片有一场拆迁戏，冷锋和几位战友去送牺牲战友的骨灰，要阻止拆迁队强拆牺牲战友的灵堂。拆迁头目拔枪施暴反被冷锋制服，拆迁头目下令手下大打出手，也被冷锋等人制服。警察闻讯赶到时，拆迁头目对着冷锋威胁说："挺能打是吧？咋不弄死我呀？有不在的时候吧，看我怎么弄死他们（指牺牲战友的家属）。"冷锋卸下手枪子弹，脱下军帽，取下肩章，一脚踢死了拆迁头目。笔者看这场戏有点晕，电影故事发生在当代中国，虽然有些地方存在违法乱纪的做法，但不至于发生影片所出现的情况。拆迁头目公然敢持枪？公然敢铲掉牺牲军人的灵堂？公然敢用枪对着军人的脑袋？这显然太夸张了，不符合现实，显然是为了戏剧冲突好看而瞎编乱凑的。

第二，海中搏斗那一场戏，看完有几个疑问：冷锋跳进大海，凭一个人的力量能顶翻坐着3个大汉的小船吗？冷锋没有戴防水镜，能在海水里浸泡那么长时间吗？冷锋没带氧气筒，一口气在水下用绳子连续拴住3个人，一个正常的人能憋住那么长时间吗？

第三，冷锋感染拉曼拉病毒又奇迹般地康复后，在森林里削树枝做弓箭，后来返回华资工厂，他凭着土制的弓箭杀死许多持枪的红巾军。他们之间的打斗，主要靠的是武器，但是张弓搭箭的时间远比扣扳机的时间长，这是简单的常识，然而在《战狼Ⅱ》中却逆转了，难道冷锋射箭比开枪还快，可能吗？

第四，冷锋自从接受营救同胞任务后，马不停蹄地连续高强度作战，一个人面对几十甚至上百个敌人，而且敌人持有各式各样的轻重武器，但是他身经数战，却毫发无伤。这哪里是现实生活的故事，简直就是一部神话剧，不是人在战斗，而是神仙在闹着玩呢！

第五，冷锋与雇佣军头目老爹打斗时，老爹朝冷锋开了一枪，子弹却被冷锋的弹匣挡住了。冷锋拿起子弹一看，正是打死龙小云的那种子弹。弹匣能挡住对方射出的子弹吗？笔者闻所未闻，也只能将其归于神剧了，因为只有神仙才是无所不能的。

第六，影片最后，冷锋用手臂支起中国国旗通过交战区，这面国旗是从华资工厂旗杆上降下来的。国旗的旗裤是有标准尺寸的，是按照一般旗杆的直径设计的。冷锋的手臂比旗杆粗多了，怎么能插得进去？这完全是乱弹琴，影片为了剧情效果，不惜违背起码的常识。

《战狼Ⅱ》中诸如此类的失真细节太多了，这就引发了笔者的一点思索：为什么《战狼Ⅱ》中有这么多不合情理的情节或细节，还有如此高的票房？答案只有一个，那就是观众根本不去计较什么情节或细节的合理性，好看就行。在电影商业化的今天，《战狼Ⅱ》的高票房一定会刺激今后国产电影的投资及制作方向。那么，今后国产电影会不会在追求镜头的刺激性而在忽视情节真实性的路上越走越远？

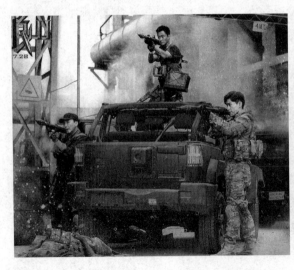
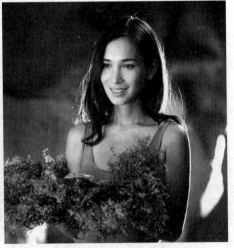

▲ 《战狼Ⅱ》剧照

社会困惑　现实批判　人性温暖
——文牧野《我不是药神》鉴赏

2018年　彩色片　116分钟

出品　北京坏猴子文化产业发展有限公司等
导演　文牧野
编剧　韩家女　钟伟　文牧野
主演　徐　峥（饰程　勇）
　　　王传君（饰吕受益）
　　　章　宇（饰彭　浩）
　　　杨新鸣（饰刘牧师）
　　　谭　卓（饰刘思慧）
　　　周一围（饰曹　斌）

【《我不是药神》片段1】

【《我不是药神》片段2】

获奖　中国电影导演协会2018年度表彰大会年度影片奖、年度青年导演奖，第25届华鼎奖最佳影片、最佳导演，第13届亚洲电影大奖最佳编剧，第31届东京电影节中国电影周特别电影贡献奖、评审委员会特别奖，第42届蒙特利尔国际电影节最佳剧本，第26届北京大学生电影节最佳导演奖等

【梗概】

故事发生在2002年的上海。

程勇是"印度王子"神油的经销商，生意不好，穷困潦倒。一位白血病患者吕受益找上门，委托他到印度帮忙代购专治慢粒白血病的"格列宁"。因为正版"格列宁"一瓶4万元，而具有同样药效的印度仿制药一瓶只需要2000元。

程勇走投无路，抱着试试看的心态经营印度"格列宁"，不料大获成功。由于价格低廉，疗效可靠，程勇受到众多慢粒白血病患者的拥戴，被奉为"药神"。

按照法律规定，走私倒卖违禁药品属犯罪行为。程勇急流勇退，把印度"格列宁"的经营权转让药贩子张长林。但张长林贪财提价，被人举报，逃之夭夭，导致吕受益断药，为了不拖累家人，吕受益割腕自杀。

程勇为了救人，决定重操旧业，恢复经营印度"格列宁"，却遭到警方抓捕……

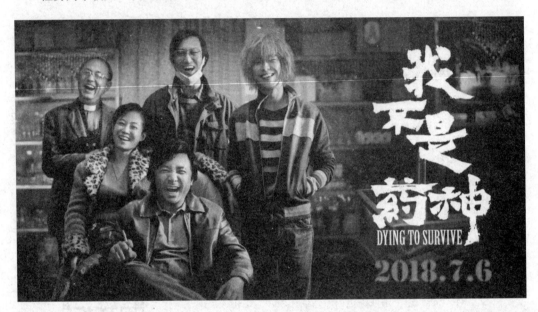

▲《我不是药神》电影海报

【鉴赏】

2018年7月中旬，电影院上映了一部令人刮目相看的电影。它一问世，就像一勺冷水倒进沸腾的油里，立即炸开了锅。观众称之为"良心剧""暖心剧"，奔走相告，争相观看。该影片票房逐日递增，一部低成本的影片竟卖到30多亿元的票房，震惊影坛。这部电影名叫《我不是药神》。

《我不是药神》根据一则真实的社会新闻《陆勇事件》改编而成。2002年，无锡人陆勇被查出患有慢粒白血病。当时，瑞士诺华公司的"格列宁"刚在国内获准销售，每瓶售价23500元，陆勇一个月需要吃一瓶，共花费了50多万元。2004年，陆勇偶然得知，印度海德巴拉公司生产一种类似瑞士"格列宁"的仿制药，药效几乎相同，但一瓶仅售4000元。陆勇试吃了印度"格列宁"，一个月后去医院检查发现指标正常，于是在病友群里分享这一消息，很多病友纷纷找其帮忙代购。他因为病友代购药品的"善举"一时名声大振。2014年，湖南沅江市检察院以"妨害信用卡管理罪"和"销售假药罪"对陆勇提起公诉。近千名白血病病友联名写信，请求司法机关减免对陆勇的刑事处罚。2015年，湖南沅江市检察院对陆勇案做出最终裁定，认为其行为不构成犯罪，决定不起诉。陆勇获释。

《我不是药神》与我们当下的生活息息相关，是一部典型的现实主义影片，并带有强烈的批评现实倾向。此片若是原创，估计难以问世，正因为有生活原型作为基础，才显得颇有底气。本着文艺作品"源于生活高于生活"的原则，电影《我不是药神》在陆勇案的基础上做了较大的艺术加工，增添了故事线索，增加了各类人物，使社会辐射面更广阔，人物形象更丰满，故事跌宕更好看，思想内容更深邃。《我不是药神》的文学剧本给电影奠定了成功的基础。

《我不是药神》的主人公程勇是一个非常独特的人物形象。他既不是传统意义上的正面人物，也称不上反面人物，是一个亦庄亦谐、复杂多变的动态人物。他本是经营"印度王子"神油的个体户，惨淡经营，因拖欠租金，店铺被房东锁门；父亲患血管瘤，没钱动手术；老婆跟有钱人跑了，连儿子的抚养权也保不住。程勇差不多到了山穷水尽的地步。

一个偶然的机会，白血病患者吕受益找上门，请他帮忙代买印度的"格列宁"，并说明瑞士"格列宁"与印度"格列宁"有着20倍的巨大差价。这个信息彻底改变了程勇的命运，他通过努力获得了印度"格列宁"中国总代理的资格。经过试用，广大慢粒白血病患者认可印度"格列宁"的药效，求购的人越来越多。程勇进价500元一瓶的印度仿制药，转手卖出5000元一瓶。一时间生意兴旺，财源滚滚，程勇戏剧性地脱贫致富了。

程勇是个精明的生意人，了解到走私贩卖印度"格列宁"触犯了法律。他致富后决心洗手不干，把印度"格列宁"的经营权有偿转让给了药贩子张长林，自己却转行搞起了服装生意。

正当程勇的服装厂办得红红火火的时候，吕受益老婆找到程勇，告诉他吕受益因吃不起高价药割腕自杀的消息。程勇这才得知张长林已逃之夭夭，印度"格列宁"已断货多时，许多慢性白血病患者都濒临绝境。

吕受益的死深深刺伤了程勇，他毅然决定恢复经营印度"格列宁"。印度药厂因受到瑞士诺华公司的起诉，暂时停止生产。程勇只能在印度市面上花2000元一瓶的高价买进"格列宁"，以500元一瓶的低价卖给国内的慢性白血病患者。虽然每卖一瓶他要倒贴1500元，但是他义无反顾，继续冒险经营。

至此，程勇的形象已大大升华了。他不再仅仅是个生意人，他的良知觉醒了，他在行善、在救人。他从一个唯利是图的商人转变为一个舍己救人的善人。为此他做了最坏的打算，一直舍不得儿子离开的他，却主动把儿子送到远在国外的前妻那里。果然不久，程勇被警方抓捕了。

看到这里，观众心中油然而生出一个奇怪的悖论。警察本是为人民服务的，而被警察抓捕的因犯，却是一个品格高尚、舍己为人的大好人。警察是执法者，是按照法律行事的，现在却去抓捕一个好人，抓捕一个被慢性白血病患者奉为"药神"的救命恩人。总有一方出错了，要么是程勇出错了，要么是警察出错了，要么是法律出错了。程勇的故事凸显了社会的困惑。

《我不是药神》塑造了一个慢性白血病患者群体。影片没有把他们描写成概念化的群体，而是塑造了几个性格鲜明、血肉丰满的活生生的人。吕受益本有一个幸福的家，因为患病，吃4万元一瓶的高价药把家庭吃垮了。印度"格列宁"断货后，他不想拖垮妻儿，只想早早结束自己，是个悲剧性的人物。黄毛年纪轻轻患上白血病，他也不想拖累家庭，多年都不回家，只身一人在屠宰场打工，以微薄的工资买药治病，聊度余生。他话不多，有心计，是非分明，善恶分明，最后为了救程勇，驾着装有印度"格列宁"的皮卡企图逃脱警察追捕，最终车毁人亡，令人唏嘘不已。刘牧师笃信基督教，正直善良，开始抵制程勇，后来为自己也为病友转而支持程勇经营印度"格列宁"。在关键时刻，刘牧师敢于挺身而出，揭露张长林的骗人勾当，显示出大无畏精神。年轻漂亮的思慧唯一的宝贝女儿不幸患慢性白血病，丈夫弃家出走，她为了给女儿治病，在娱乐场所跳舞赚钱，在男人面前卖笑，是一个令人同情的底层女性。他们是因病致贫的弱势群体，影片描写了这个群体的困惑与无助。

　　改革开放以后，国家强盛了，政府理应关心这个群体，帮助他们渡过难关。但是在影片中，这些人没有得到政府的帮助，反倒是一个唯利是图的生意人因为良知发现，冒着违法的风险去救助他们，而这个救助他们的人后来却被判刑坐牢。在程勇坐囚车去监狱的路上，突然发现道路两边成百上千的慢性白血病患者，纷纷赶来为他送行。大家自动地取下口罩，默默地目送着他们心中的救命恩人……程勇呆呆地看着这激动人心的场面，缓缓地流下了两行热泪……这是整部电影最震撼人心、最耐人寻味的地方，一方面体现了影片批判现实主义倾向，另一方面显示了人性的温暖。程勇的举动温暖着患者的心，同时患者的举动也温暖着程勇的心。

　　《我不是药神》还塑造了一个公安干警曹斌的形象。他是程勇前妻的弟弟，年富力强，精明强干。在奉命调查程勇假药案中，他了解到了事情的真相。特别是一位白发苍苍的慢性白血病患者拉着他的手深情地说了一番话："领导，我就是想求求您，别再追查印度药了，行吗？我病了3年，4万块钱一瓶的正版药，房子吃没了，家人被我吃垮了。现在好不容易有了便宜药，你们非要说它是假药，那药假不假，我们能不知道吗！那药才卖500块钱一瓶，药贩子根本就没有赚钱，啊……你们把他抓走了，我们都得等死！我不想死，我想活着。行吗？"这段台词太棒了！老太太的话代表了所有患者的心声，在情在理，掷地有声。曹斌拉着老太太干枯瘦弱的双手，望着老太太哀怨乞求的眼神，他的良知也被触动了。他多次向公安局局长反映案情无果，无奈之下毅然辞去追查印度仿制药的工作。在国产电影中，曹斌的人物形象独特新颖，在他身上，既显现了执法与良知的困惑，又表达了良知的可贵及人性的温暖。

　　《我不是药神》在批判现实与政策宣传之间找到了一个合适的临界点，分寸拿捏得恰到好处。程勇被抓捕后，在法庭上做最后的陈述时说："我犯了法，该怎么判，我都没话讲。但是，看到这些病人，我心里难过。他们吃不起天价药，就只能等死呀，甚至是自

杀。不过，今后会越来越好的，希望这一天能早点到吧！"在这里，程勇既说到了病人的困境，又对我们这个社会寄予希望。接着，屏幕推出文字说明："此案引起政府部门高度重视，程勇获得减刑并提前释放，政府持续推动医疗体制改革，大批慢粒白血病人陆续得到有效救助。"随即屏幕陆续推出国家相关部门下发各种利民的政策文件……最后一行文字是："2002年，慢粒白血病成活率为30%，2018年为85%。"这些数字有力地说明，政府工作在逐步完善，体现了"以人为本"的治国理念。

电影结尾，程勇提前释放，曹斌去接他。在车上曹斌告诉程勇印度仿制药已没人买了，正版"格列宁"已纳入医保。尽管影片具有强烈的批判现实主义色彩，但在影片最后，还是给了观众一个圆满的交代。这部电影在批判现实分寸的把控上，以及在批评与颂扬的处理上，张弛有度，游刃有余，为当下的电影创作树立了一个典范。

《我不是药神》的镜头剪辑简洁明了，能用一个镜头，绝不用两个镜头，在讲述"过程戏"时惜镜如金，只把事情的来龙去脉交代清楚，绝无拖泥带水之嫌。如讲述程勇穷困潦倒处境时，仅用几个镜头：一是无钱交房租店门被锁，房东留下"交租开门"字样；二是父亲病重无钱动手术，医生留下话语"血管瘤一破，人就没了"。电影讲述程勇联系吕受益，只用两个镜头：一是程勇夜晚打碎店铺玻璃进去找吕受益的名片；二是拨电话，吕受益接通电话，此后镜头直接转到两人见面。店铺开门只用一个镜头：房东手里拿着几张百元钞票，随即开锁启门，连一句台词都没有……

而电影在描述"重头戏"时，却尽量铺垫，尽情渲染。如程勇与销售团队的"散伙饭"；老太太请求曹斌不要追查印度仿制药的长镜头；慢性白血病患者为程勇送行的那场戏……这些展现人物性格、切中影片主旨、触动人们心灵的重头戏，导演却毫不吝啬，极尽铺陈，把戏演足，充分体现了导演把控镜头的灵活性。

徐峥的演技是本片的一大亮点。徐峥将程勇这个角色诠释得惟妙惟肖，光彩照人。在影片中，他时而是一个穷途末路的失败者，时而是一个志得意满的胜利者，时而是一个精明得有点狡黠的贪财者，时而是一个肝胆柔情的仗义者，时而又是一个勇于献身的慈善者……这些截然不同的角色出自程勇一身。徐峥要将他们一一表演出来，没有一定的功底是难以出戏的。徐峥不但表演到位，而且很出色，特别是他的细微动作及会说话的眼神，时时透出角色复杂的内心变化。笔者以前看过徐峥在《泰囧》《港囧》等影片中的表演，多少还有点矫揉造作的成分，而在《我不是药神》里面，他的表演显得自然，有底气，有张力。笔者认为，迄今为止，程勇是徐峥扮演所有角色中最出彩的一个，是他演艺生涯里的一座高峰。

此外，吕受益的扮演者王传君、黄毛的扮演者章宇、思慧的扮演者谭卓、曹斌的扮演者周一围、刘牧师的扮演者杨新鸣、张长林的扮演者王砚辉等，在影片中都有不俗的表现。在表演上，该电影没有短板，每人都完成了角色任务，促成了影片的整体成功。

文牧野是一位"80后"的年轻导演，能编能导。他从2010年开始执导电影，主要拍

一些剧情短片和微电影。谁都不敢想象，《我不是药神》是文牧野第一次执导的院线电影，也不敢想象，《我不是药神》是一部年轻导演的处女作。文牧野的才华在《我不是药神》里得到集中体现。影片对镜头语言的运用，对剧情节奏的把控，对冲突场面的调度，对台词语言的精炼，以及对音乐效果的感悟，都显得非常老道。观众从《我不是药神》认识了文牧野，他后生可畏，艺无止境。

▲《我不是药神》剧照

国外经典电影鉴赏

一部经久不衰的艺术精品
——【美】梅尔文·勒罗伊《魂断蓝桥》鉴赏

1940年　黑白片　103分钟

出品　美国米高梅电影公司
导演　梅尔文·勒罗伊
编剧　塞缪尔·N.贝尔曼　罗伯特·E.舍伍德
主演　费雯·丽（饰玛　拉）
　　　罗伯特·泰勒（饰罗　依）
奖项　第13届奥斯卡金像奖最佳摄影、最佳原创音乐提名，
　　　美国百部经典名片之一

【《魂断蓝桥》片段1】

【《魂断蓝桥》片段2】

【梗概】

故事发生在第一次世界大战时期的英国。

年轻漂亮的芭蕾舞演员玛拉，在防空洞邂逅了年轻帅气的中尉军官罗依，两人一见钟情。分手时，玛拉把自己心爱的吉祥符送给罗依。当晚，罗依推掉上校的宴会，赶到剧场观看玛拉的演出。演出后，他们在烛光俱乐部幸福地接吻了。翌日，他们赶往教堂准备结婚，因为错过了时间，牧师答应第二天帮他们举办婚礼。可晚上玛拉突然接到罗依的电话，说部队紧急通知，要马上开赴前线，想临行前见她一面。玛拉匆匆赶到车站，却只见到罗依渐行渐远的身影。由于误了晚上的演出，玛拉被芭蕾舞团团长开除了，同时被开除的还有她的闺蜜莉达。

在战争年代，找工作几无可能。为了生存，莉达被迫接客卖身了。无奈之下，玛拉也接客了。一次在咖啡厅里，玛拉在报纸上看见罗依阵亡的消息，顿时昏倒，以至于见到罗依母亲时语无伦次……

一天晚上，玛拉在火车站招揽生意，突然看见罗依下车。情人见面，分外惊喜。罗依高兴地带玛拉回家完婚。在家庭舞会上，罗依叔叔克罗地上校的一番话，却无意地刺痛了玛拉。第二天，玛拉留下一封信出走了，罗依着急地四处寻找，他赶到滑铁卢大桥时，玛拉已撞车自杀了……

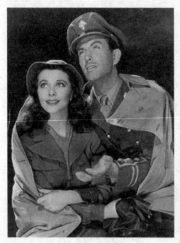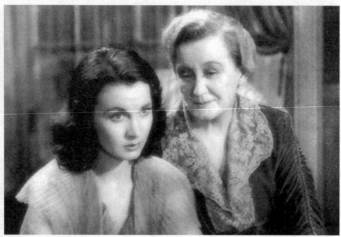

▲《魂断蓝桥》剧照 1

【鉴赏】

《魂断蓝桥》是美国好莱坞 20 世纪 40 年代的一部黑白电影，在世界电影史上占有一席之地，多年来一直作为各电影学院的教学片，也一直为各国影迷所津津乐道。即使是今天拿出来播放，《魂断蓝桥》依然能吸引观众，这就是经典电影的魅力。

一部 80 年前的黑白电影，经久不衰，一定有其值得称道之处。

其一，《魂断蓝桥》是一部典型的情节剧，有一个吸引人的好故事。中国传统戏剧理论讲究"起承转合"，《魂断蓝桥》具有这些特点。

首先是"起"。为躲空袭，玛拉在防空洞里认识了罗依，这是整个故事的起因。战争中的意外，随时可能发生。

其次是"承"。邂逅当晚，罗依推掉上校的宴会，赶到剧场看玛拉的演出，然后邀请玛拉出来见面。经过一番周折，玛拉与罗依在烛光俱乐部相爱了。故事承上启下，如果罗依没去看玛拉的演出，或者玛拉当晚没有与罗依见面，下面的故事就没戏了，可见，"承"是不可缺少的环节。

再次是"转"。这是《魂断蓝桥》最精彩的部分。由于罗依突然上前线，结婚计划落空了，导致玛拉与好友莉达被开除，更可悲的是玛拉为了生存沉沦了……在战争年代，什么事都可能发生。这个"转"太大了，使整个剧情跌到了低谷，但为后面的情节埋下了伏笔。

最后是"合"。战争结束后，玛拉与罗依奇迹般地重逢了。罗依欣喜若狂，玛拉喜忧

参半。前面的伏笔在这部分爆发了。在追求绅士品位的英国，玛拉的出走是必然的，她是出于对罗依的挚爱，为了保护罗依的家族荣誉才离家出走的。玛拉走投无路，她的自杀是必然的归宿。所以这个"合"不是喜剧，而只能是悲剧。那么，造成这个悲剧的原因是什么？当然是可恶的战争，所以该电影的主题应该是两个字"反战"。

其二，《魂断蓝桥》是战争背景下的爱情片，成功之处在于以情感人。影片最主要的"情"当然是爱情。玛拉与罗依是典型的一见钟情式的爱情。上午在防空洞初次见面，晚上在烛光俱乐部拥抱接吻，第二天就去教堂结婚，速度之快，令人咋舌。后来的变故是出人意料的，战争使玛拉与罗依失去联系，玛拉以为罗依阵亡，为生活所迫沦落风尘，而罗依毫不知情。

玛拉再次见到罗依时心存芥蒂，虽然她挚爱罗依，期望侥幸瞒过罗依，但是罗依叔叔的一番话点醒了她。玛拉的出走、玛拉的自杀都是为了爱，出于对罗依的爱、对罗依家族的保护，这种为了爱人献出生命的爱，令人感动，令人唏嘘，令人落泪。

《魂断蓝桥》还有一个动情点，就是莉达和玛拉的朋友之情。莉达是玛拉的好朋友，处处维护和照顾玛拉，她是为了玛拉才被开除的。她俩一起租房谋生，莉达担负起两人生活的重担。为了生存，莉达瞒着玛拉出外接客。事情败露后，莉达才说出实情。玛拉不能看着闺蜜为了自己去卖身，所以也接客了。许多观众看完《魂断蓝桥》感叹道："我要能遇上莉达这样贴心的朋友，一辈子便知足了。"

其三，《魂断蓝桥》精心塑造玛拉这个人物形象，给人以美的享受。这个"美"当然是指审美的美，包括外貌美、心灵美、人品美等诸多方面。毫无疑问，影片中的玛拉是个绝代美人，她的扮演者费雯·丽在全世界拥有无数影迷。影片本来有一些损害玛拉形象的剧情，但是导演调动一切手段去回避、去绕弯，以维护玛拉的形象美。

玛拉做过妓女，一个有从妓经历的女人，纵使长得再漂亮，观众一定不会觉得美。但是整部影片，压根儿就没有出现"妓女"两个字。无论是玛拉与莉达的谈话、玛拉与罗依母亲的谈话，还是罗依与莉达的谈话，"妓女"两字已经话到嘴边，但都止住了。影片在拍摄玛拉接客时，本来很自然地会出现嫖客的身影，但导演偏偏就是不让观众看见嫖客。因为嫖客一出现，玛拉的形象就毁了。记得有个桥上的镜头，仅仅抛出嫖客的一句话："姑娘，现在雾散了，咱们出去散散步吧？"然后玛拉转过身，无奈地浅浅一笑，迅速消失在伦敦的雾中……

影片最后，在滑铁卢大桥上，迎着一辆辆急速行驶的军车，玛拉的脸上映着一闪一闪的汽车灯光，依然是那样漂亮、那样夺目。忽然一阵急刹车声响，许多行人围上去……此时，如果镜头展现玛拉脑浆崩裂、七窍流血的遗容，那么玛拉的美也将荡然无存。影片只拍了一个行人围上前观看的画面，再用一个长长的推镜头，一直推到地上留下的吉祥符特写……

看完《魂断蓝桥》，玛拉在观众脑海里的形象始终是美的。不仅容貌美、身材美，而

且心灵美、人品美。玛拉的悲剧不是个人因素导致的,应该归结于战争。

其四,《魂断蓝桥》出色的音乐创作也是影片成功的重要元素。在第13届奥斯卡金像奖的评奖中,《魂断蓝桥》曾获最佳原创音乐提名。《魂断蓝桥》的音乐太美了,除了全剧配乐外,那首《友谊地久天长》的歌曲太经典了,为影片增色不少。每当影片放映到动情之处,音乐响起,有力地衬托了剧情,无不令人动容。许多年来,这首歌一直在世界各国流传,直到今天,依然是各国舞厅首选的结束曲。

其五,演员表演精彩。《魂断蓝桥》主角是由国际影星费雯·丽及当红男演员罗伯特·泰勒扮演的。在国际影坛上,楚楚动人、演技超群的费雯·丽堪称绝代佳人;罗伯特·泰勒则是一位风流倜傥的帅哥,演技也备受推崇。他俩演对手戏应该算得上绝配。

费雯·丽在《魂断蓝桥》的表演可圈可点,给笔者印象最深的有两处:一是玛拉与罗依认识的第二天,天空下着小雨,玛拉与莉达在房间聊天。玛拉透过窗户,突然发现罗依站在窗外的雨中,她瞪着眼睛吃惊地说道:"呃,你看,他在下面,他在下面……我要去见他,我要去见他——"她顿时慌了神,满屋子地穿鞋、找风衣、戴帽子、拿雨伞,好一阵紧张,最后"蹬蹬蹬"地下楼,冲向雨中。通过这个长镜头,玛拉把一个少女初恋的冲动与急切的心情表现得活灵活现,令人叫绝。二是玛拉沉沦前后,她面部神情的细微变化。沉沦前,玛拉天真活泼,一脸稚气;沉沦后,玛拉心事重重,面含忧郁。这种细微变化只是眉宇间的一丝显露,没有台词,没有解释,却透出了玛拉心中的阴影。这种细微变化对演员来说是一个挑战,而费雯·丽把控得非常到位。

罗伯特·泰勒的表演从第二次世界大战一下子穿越到第一次世界大战。影片开始时,中年的罗依站在滑铁卢桥上,手拿着一个吉祥符,回忆他与玛拉在桥上相识的一幕……画面上,罗依从一个头发花白、老成持重的上校,一下子变成一个年轻帅气、朝气蓬勃的年轻中尉。时间相隔很久,没有扎实的表演功底很难做到。

此外,闺蜜莉达、芭蕾舞团团长、罗依叔叔等,在影片中只是配角,有的只有几句台词,但是他们都演出了个性,演出了分量。如罗依叔叔在剧中只出场两次:一次是罗依请示他批准婚事;另一次是参加罗依的家庭舞会。两场戏时长只有几分钟时间,但他幽默风趣的语言、挺拔的军人风度,给观众留下难忘的印象。

在世界电影史上,《魂断蓝桥》算是一个奇迹。它既是好莱坞的早期代表作,也是费雯·丽的早期代表作。一部电影历经80年而不衰,实在为数不多,难怪有人把《魂断蓝桥》比作"一件找不出瑕疵的艺术精品"。

有人评论:"迄今为止,这部在美国并不算是经典的影片,而在中国却能感动几代电影观众,以至于引起国外学者的惊叹与好奇,称之为特有的'中国现象'。在中国国内学者的研究中,有人认为片中玛拉和罗依是典型的佳人与才子的组合,而玛拉对于贞洁的理解及西方社会中的门第观念,都在一定程度上与中国观众的观念和价值取向不谋而合。"中国观众特别喜欢《魂断蓝桥》的原因就在这里。

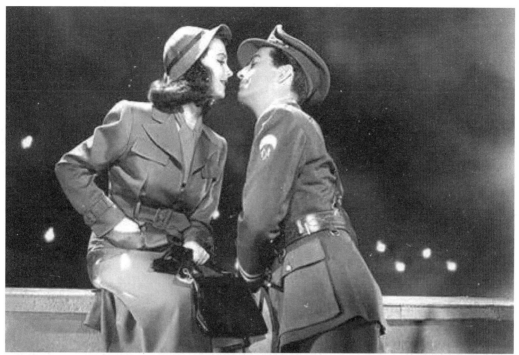

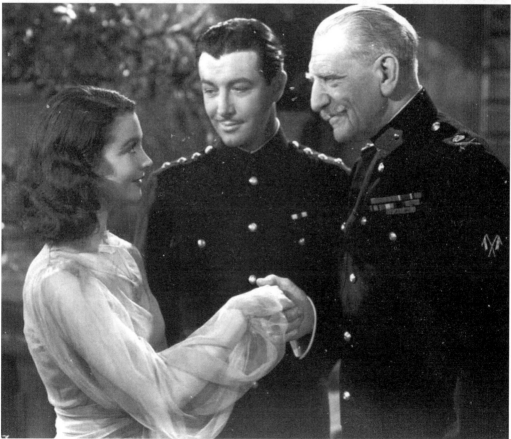

●《魂断蓝桥》剧照 2

动人心魄的反战影片
——【苏联】斯坦尼斯拉夫·罗斯托茨基《这里的黎明静悄悄》鉴赏

1972年　彩色片　188分钟

出品	苏联高尔基少年儿童电影制片厂
导演	斯坦尼斯拉夫·罗斯托茨基
编剧	鲍·瓦西里耶夫　斯坦尼斯拉夫·罗斯托茨基
主演	安·马尔蒂诺夫（饰 瓦斯科夫）
	依·舍夫丘克（饰 丽　达）
	奥·奥斯特洛乌莫娃（饰 热丽娅）
	依·道尔戛诺娃（饰 索妮娅）
	叶·德拉别柯（饰 里　莎）
	叶·玛尔柯娃（饰 嘉尔卡）
奖项	1973年威尼斯国际电影节纪念奖、1973年全苏电影节大奖、1975年列宁奖金、第45届奥斯卡金像奖最佳外语片提名等

【《这里的黎明静悄悄》片段】

【梗概】

故事发生在苏联卫国战争期间。

1942年的苏联，大部分男青年都上前线去了。瓦斯科夫准尉带领一个班的女高射机枪手守卫一个偏僻火车站。一天凌晨，班长丽达发现两个形迹可疑的德寇在周边活动。瓦斯科夫决定带领5个女兵前去抓捕。他们后来发现德寇远不止2人，而是装备精良的16人。据他们判断，这股德寇是为破坏铁路线而来的。为了阻止德寇的破坏，瓦斯科夫派1个女兵回去搬救兵，他带领其余4个女兵牵制敌人。

不幸的是，在战斗中，5个女兵一个个相继牺牲，有的是陷进沼泽地被淹死，有的是被敌人用刀刺死，有的是因精神紧张从掩体跑出被乱枪打死，有的是身负重伤怕连累战友开枪自杀，有的是为保护战友主动引开敌人而遭枪杀。

瓦斯科夫怀着满腔仇恨，凭着机智勇敢，只身将敌人一个个击毙，最后冲进敌指挥部，抓获3个俘虏，在押解俘虏回总部的途中，终于遇上前来救援的部队……

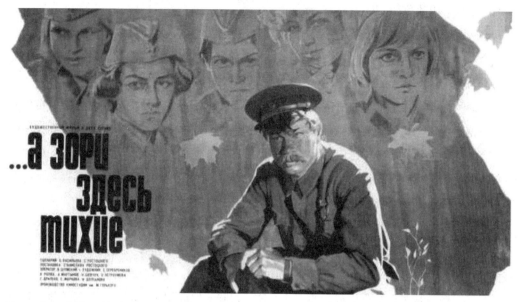

▲《这里的黎明静悄悄》电影海报

【鉴赏】

《这里的黎明静悄悄》是斯坦尼斯拉夫·罗斯托茨基根据苏联作家瓦西里耶夫的同名小说改编并执导的一部战争片。电影取材于一个真实事件，讲述了卫国战争时期，在苏联边远森林里进行的一场惊心动魄的阻击德寇的故事。该影片拍摄于1972年，公映后引起巨大反响，荣获许多奖项。作为一部经典电影，它曾感动了几代中国观众。

其一，影片视角独特，题材以小见大。苏联在第二次世界大战中牺牲了两千多万人，为打败纳粹德国做出了巨大贡献。第二次世界大战结束以后，世界各国反映第二次世界大战的文学作品数不胜数。《这里的黎明静悄悄》取材新颖，视角独特，它没有全方位地去反映这场战争，也没有涉及大规模战斗场面。影片仅仅描写了一次小小的遭遇战，一支6人的苏军小分队打败了16个武装到牙齿的德寇强盗，挫败了敌人破坏铁路线的阴谋。

这是一部典型的以小见大的影片。我们既需要《斯大林格勒保卫战》《攻克柏林》这类全方位反映第二次世界大战题材的大片，也需要《这里的黎明静悄悄》这种反映局部战斗的影片。从审美角度来说，电影题材不在乎大小，人物不在乎多少，关键是人物形象要立起来，要感染人、影响人、教育人。从这方面来看，《这里的黎明静悄悄》非常成功。影片的艺术感染力不仅不逊于战争大片，反而比一些战争大片更揪心、更感人、更值得回味。

其二，精心塑造英雄群像。5个年轻漂亮的姑娘在战争中一个个悲惨地死去，她们有的已结婚生子，爱人却在战场中英勇牺牲，只留下孤儿寡母；有的正在热恋之中，但恋人被德寇枪杀；有的正处于爱情朦胧期，单相思自己的心上人；有的爱好诗歌，憧憬成为一个天使般的诗人；有的情窦未开，正试探着迈进爱情大门。然而，一场战争把这些姑娘的生活和爱情美梦碾得粉碎，当面对凶残的来犯德寇时，她们毫不犹豫地拿起了武器，义无反顾地参加卫国战争。

这些可爱的姑娘显然抵不过人高马大、训练有素的德寇，战争残酷地夺走了她们年轻的生命。观众看着她们一个个死去的时候，感到痛心，感到震撼，感到悲哀。尽管她们死去的原因、场景、方式都不同，但她们都是可敬可叹的英雄。

瓦斯科夫是影片中唯一的男主人公，是一个具有过硬军事素质的苏联军人。他带领女兵们与德寇周旋，想方设法地拖住敌人，以保护铁路线不被破坏。5个可爱的女兵在他眼前一个个地牺牲，他痛苦不已，悲愤难抑。最后只剩下他孤身一人，凭着对祖国的忠诚、对敌人的仇恨，凭着大无畏的顽强精神和足智多谋的战术素养，他闯进德寇指挥部，打死负隅顽抗的敌人，还抓获3个俘虏，赢得了这次战斗的最后胜利。

瓦斯科夫及5个女兵是电影的主人公，是一组英雄的群像。看完影片后，他们的英雄形象在观众脑海中久久挥之不去。鲁迅说"悲剧是将美好的东西毁灭给人看"，《这里的黎明静悄悄》的艺术魅力再一次证实了悲剧的力量。

其三，影片是对传统英雄观念的一次颠覆。很长一段时间里，我们都觉得英雄应该是完美无缺的。尤其是以前的文艺作品，凡是"英雄"，都应该塑造成"站在高山上，挥手指方向，头顶有光环，浑身闪金光"的形象，都是些不食人间烟火的人物。

可是，《这里的黎明静悄悄》牺牲的5个女兵英雄，个个都有缺点，有的犯的错误还十分严重。比如里莎，她是第一个牺牲的。瓦斯科夫叫她赶回总部汇报，迅速搬兵支援，并一再叮嘱她，穿越沼泽地时要格外小心。可是里莎还是陷入沼泽，尽管拼命挣扎，但是越陷越深，在生命结束的那一刻，她仰望蓝天，那渴望生存的眼神，是里莎留给观众最后一个画面，令人痛心不已。严格地说，里莎的不幸是她个人失误造成的，由于她的失误，没能搬来救兵，导致其余4个女兵的牺牲。这个错误够大的了。

第二个牺牲的是嘉尔卡。她是为了返回阵地捡瓦斯科夫的烟袋而被德寇用匕首刺死的。她连德寇的面孔都没有见到，就无声无息地死去了。战争中的这种牺牲，纯属意外，而且毫无价值。

第三个牺牲的是索妮娅，在与德寇周旋的过程中，瓦斯科夫考虑到索妮娅平日胆小，叫她藏在树丛中，嘱咐她无论遇到什么情况都不要出来。但当几个德寇路过时，她极度的恐惧导致精神崩溃，大喊大叫地冲出树丛，被德寇一梭子子弹打死。索妮娅的死因完全是胆小脆弱，与英雄好像也沾不上边。

第四个牺牲的是班长丽达。她是怀着为丈夫报仇的心理参军的。在战场上，她沉着老

练，机智勇敢，是准尉的好帮手。后来她不幸负伤，瓦斯科夫把她安置在岩石底下，临走时给她留下一支手枪自卫，并用树枝将她隐蔽好。可是没等瓦斯科夫离开几步，丽达就开枪自杀了。按照传统观念，无论何时、何地、何事，凡是战场自杀者，都一律被视作背叛军队、自绝人民的叛徒。

唯独美女热丽娅，为了保护战友而引开敌人，一边大声地叫着、唱着、骂着，一边勇敢地朝敌人开枪……最后子弹打完了，她还将枪支砸向敌人，最终不幸被德寇打死而壮烈牺牲。死后的热丽娅，睁着大大的眼睛，依然漂亮可人，真可谓一名令人钦佩的巾帼英雄。但是，热丽娅平日生活不检点，她年轻漂亮、性格开朗、敢爱敢恨、无所顾忌，曾与有妇之夫关系暧昧，这些也都不符合"英雄"的要求。

但是，观众看完《这里的黎明静悄悄》后，无一不为5个女兵的牺牲感到难过，都认为该电影是一部英雄史诗，都认为这5个女兵是当之无愧的战斗英雄。战争是残酷的，战争是要死人的。战争中死去的人并非个个都有着惊天地、泣鬼神壮举的英雄。从这个意义上讲，《这里的黎明静悄悄》一方面颠覆了传统的"英雄"概念；另一方面，回归战争的真实状态，回归战争中人的本来面目。

其四，影片洋溢着浓郁的俄罗斯风情。《这里的黎明静悄悄》虽然是一部战争片，但其中穿插了许多俄罗斯风情，增添了影片浪漫的情趣。影片一开始，瓦斯科夫就被一些喜欢酗酒的男兵弄得焦头烂额，他强烈要求上级派一些不喝酒的战士来。不久，上级果然派来一群不喝酒的士兵——女兵，弄得瓦斯科夫啼笑皆非。

村里的男青年都上前线去了，作为壮年的瓦斯科夫显得十分扎眼。村里女房东对瓦斯科夫的体贴，女寡妇对瓦斯科夫的挑逗，里莎对瓦斯科夫的暗恋，还有瓦斯科夫和女兵们的小摩擦等，都展现了俄罗斯女人的直率开朗、大胆浪漫的性格。

在森林里，战斗尚未打响前，瓦斯科夫与女兵们为了迷惑敌人，在池塘里上演的一场热热闹闹的"调情戏"，是一场色彩斑斓的重头戏。一边是德寇虎视眈眈的枪口，一边是假装成伐木工的苏军战士，稍有不慎，悲剧随时会发生。这段"调情戏"令观众大开眼界：热丽娅的热情奔放，瓦斯科夫的风流倜傥，女兵们的积极配合……别说把德寇糊弄了，连观众都给忽悠了，真真切切展示了俄罗斯人的英勇无畏和浪漫风情。

丽达负了重伤，瓦斯科夫将其安顿好后要返回战场。临行时，没想到丽达要瓦斯科夫亲她一下。瓦斯科夫犹豫片刻，上前轻轻地吻了丽达的脸颊。丽达竟然笑着说："（胡须）好扎人——"这种情景不可能在中国发生，因为中国人太严肃，太内敛了。但在俄罗斯人看来却习以为常，不幸的是，瓦斯科夫刚离开几步，就听到一声枪响，丽达开枪自杀了。

电影中的这些俄罗斯风情非常风趣，非常逗人，非常耐看。这在血腥的战争氛围中，一则能缓解观众的紧张心理，二则能调整影片的节奏，三则展现苏联电影的特殊风味。

其五，色彩蒙太奇的大胆运用。《这里的黎明静悄悄》在色彩蒙太奇的运用上非常大胆，勇于创新。影片开头和结尾展现的是现实生活，采用的是真实的彩色镜头。影片中间

的大部分篇幅展现的是战争场景，采用的是黑白镜头。而在黑白镜头中，穿插有5个女兵对美好生活的回忆部分，采用的是粉红色镜头。而在影片最后，当瓦斯科夫在押解德寇俘虏的途中，脑海里一一闪现牺牲的5个女兵的头像，则采用淡淡的水波纹的彩色镜头。

在一部电影中，运用4种不同色彩的镜头，是非常罕见的。但在《这里的黎明静悄悄》中，4种色彩各有不同的内涵，不但没有混淆观众视线，反而各得其所，相得益彰，有力地烘托了主题，不得不说是一次大胆而成功的尝试。

《这里的黎明静悄悄》是第二次世界大战题材中一部不可多得的优秀电影，是苏联影片可以传之于世的一部经典作品。该作品对中国文学艺术创作影响深远。此后不久，中国反映越战题材的文学及影视作品，如《西线轶事》《高山下的花环》等，敢于直面描写战争的残酷，敢于描写人在战争中的真实感受，也敢于描写战争中无价值的意外死亡。中国的文学作品敢于描写这些方面，明显受到了《这里的黎明静悄悄》的影响。

有人认为，《这里的黎明静悄悄》是一部反战题材的影片，它没有特技，不制造视觉冲击，也没有跌宕起伏的情节，但却能给人以强烈的震撼。影片渲染了战争的残酷无情，但同时又表现了苏联人的不屈和英勇，表现了人性中最深刻和本质的东西——美好的、娇嫩的、本该享受生活的年轻女性在国家危难之际表现出来的理想主义和抗争激情。影片谴责了战争，展示了战争给人类文明和个人幸福所造成的不幸。然而，影片又恰恰通过战争的苦难和悲惨，表达了主人公对美好生活的热爱及爱国情怀。战争不仅仅摧毁了美丽，也使美丽更加动人。

2005年，中俄两国为纪念世界反法西斯战争胜利60周年，又合作拍摄了一部19集的电视连续剧《这里的黎明静悄悄》，内容更丰满，情感更细腻，在两国同样大受欢迎。

《这里的黎明静悄悄》是一部视角十分新颖的战争片。本来，战争应让女人走开，可这部电影偏偏是讲述女人参与的战争。若在和平环境下，5个年轻漂亮的女人都会有幸福的家庭，都会生儿育女，可是在战争中一个个却香消玉殒，令人痛心。这5个女兵既有共性，也有个性。她们出身经历不同，兴趣爱好也不同，各有各的爱情故事，各有各的牺牲方式，形象感人，挥之不去，震撼心灵，令人难以忘怀。

影片的悲剧全是万恶的战争导致的，观众看完电影，马上能领悟到电影深刻的主题："反对战争，珍爱和平"。

《这里的黎明静悄悄》在世界电影史上留下了辉煌的印记。

纳粹枪口下人性的光辉
——【美】史蒂文·斯皮尔伯格《辛德勒的名单》鉴赏

1993年　黑白片　彩色片　195分钟

出品　美国环球影业公司
导演　史蒂文·斯皮尔伯格
编剧　斯蒂文·泽里安　托马斯·肯尼利
主演　连姆·尼森（饰 奥·辛德勒）
　　　拉尔夫·费因斯（饰 伊·斯泰恩）
　　　本·金斯利（饰 阿　葛斯）
　　　艾伯丝·戴维斯（饰 海　伦）
奖项　第66届奥斯卡金像奖11项提名并获最佳导演、最佳改编剧本、最佳摄影、最佳艺术指导、最佳剪辑、最佳配乐6项大奖，第51届美国电影电视金球奖最佳影片、最佳导演、最佳编剧，第47届英国电影学院奖大卫·林恩导演奖、最佳影片、最佳剧本改编、最佳男配角、最佳摄影、最佳剪辑，第18届日本电影学院奖最佳外语片等

【《辛德勒的名单》片段1】

【《辛德勒的名单》片段2】

【梗概】

故事发生在第二次世界大战时期。

辛德勒本是一名纳粹党徒，喜爱金钱与美女。希特勒发动第二次世界大战后，精明的辛德勒看到了商机，他聘请犹太人斯泰恩帮他经营军工厂，并雇用犹太人当工人，把一个废弃小厂办成了一座颇具规模的军工厂，大发战争横财。

随着战事进展，希特勒疯狂地屠杀犹太人。纳粹士兵把所有的犹太人赶到克拉科夫，进行灭绝人性的大屠杀。大屠杀现场刚好被辛德勒看见了，他的良知被唤醒了，他决心尽力营救犹太人。

第二次世界大战结束前夕，辛德勒开出了1200个犹太人的名单，名义上是军工厂需要熟练工人，实际上通过行贿纳粹军官，将这些工人留在工厂内。直到战争结束，辛德勒一共保护了1100多名犹太人的生命，这些犹太人的后代被称为"辛德勒犹太人"。

辛德勒的义举被犹太人世代传颂，他的名字流芳百世。

▲ 《辛德勒的名单》电影海报和剧照

【鉴赏】

《辛德勒的名单》根据澳大利亚作家托马斯·肯尼利的长篇小说《辛德勒方舟》改编而成。而《辛德勒方舟》的素材来自当年被辛德勒解救的波德克·菲佛伯格的亲身经历。导演斯皮尔伯格是犹太后裔，辛德勒的故事深深吸引了他。"《辛德勒的名单》具有如此深沉而令人痛苦的艺术魅力，应该是与斯皮尔伯格身上流着犹太人的血液，童年时代亲身体验过犹太人遭受歧视的痛苦，他乌克兰大家族中竟有17位成员在波兰纳粹集中营中被谋害，以及他的内心深处对辛德勒——这位犹太人的大恩人怀有虔敬感恩的心态等一系列无法逃避的事实分不开的。"1983年，斯皮尔伯格采访了波德克·菲佛伯格，经过10年筹备，于1993年终于拍成了举世瞩目的《辛德勒的名单》。

反映希特勒屠杀犹太人题材的电影数不胜数，可迄今为止，拍得最好、影响最大、评价最高的当数《辛德勒的名单》。"《辛德勒的名单》让世界感到震惊——这部深刻揭露德国纳粹屠杀犹太人恐怖罪行的电影，于1994年3月1日在德国法兰克福首映，德国总统还出席了影片首映式。"时任美国总统克林顿看过此片后，印象很深，以至于在一次新闻发布会上疾呼："我迫切要求你们去看看这部影片。"用"精彩绝伦，誉满全球"八个字来形容《辛德勒的名单》，一点都不过分。

《辛德勒的名单》主题非常明确：控诉第二次世界大战时期，纳粹丧心病狂地屠杀犹

太平民的罪行。影片最大的特色是拍摄的真实感，整部电影真实地还原了当年战争时期的场景，包括当时的街道、酒馆、舞厅、车站、集中营、工厂、住宅、家具，以及成千上万的犹太人的服装、饰品、用具等，其真实程度不亚于看一部纪录片，一下子把观众带入当年处在战争中的德国。

斯皮尔伯格采用两条线的结构方式：一条线是围绕辛德勒如何办厂赚钱，如何与纳粹军官周旋，如何拯救犹太人展开的，这条线的核心人物是辛德勒，人物集中，目的明确，脉络清晰；另一条线展现纳粹屠杀犹太人的残酷镜头，这条线没有贯穿人物，没有贯穿事件，只是选取许多典型的屠杀桥段进行拍摄。辛德勒这条线在情感上比较温和，而纳粹大屠杀那条线却十分残忍，这两条线相互交织，相互映衬，对观众来说在视觉上起到了心理调剂的作用。

《辛德勒的名单》最震撼人心的镜头是纳粹军官随意屠杀犹太人的那些桥段。看过这些桥段，观众将其深深印在脑海里，多少年都难以忘怀。下面略举几例说明。

桥段1：在一个下雪天，纳粹士兵强迫一大群犹太人铲雪，发现其中有一个断臂老人单手铲雪行动不便，便把他拖出来，对着脑袋就是一枪，鲜血顿时染红了雪白的大地……镜头定格在老人那双慈祥的眼睛上。

桥段2：建筑工地上，一个犹太妇女急匆匆跑过来，向纳粹指挥官葛斯报告："指挥官，这样施工要出问题，应该重新灌装。我是学建筑工程的，为了工程质量，我不得不说。"葛斯听完，沉吟片刻，然后命令手下军官："把她拖出去当众毙了，然后按她说的重新施工。"一位敬业的犹太女工程师就这样不明不白地被枪杀了，她应声倒地，活像一条"野狗"。

桥段3：一天深夜，克拉科夫大屠杀开始了。全副武装的纳粹士兵凶神恶煞地扑向犹太人住宅，挨家挨户地敲门……镜头展现一个犹太家庭六七口人惊恐的眼神，母亲急忙打开柜子，取出一包黄金饰品，发给每人一个，有老人，也有孩子，大家平静地将金子夹在面包里吞食，没有台词，没有哭声，一家人安详地选择吞金自杀。

桥段4：在克拉科夫医院里，外面大屠杀传来阵阵吆喝声、狗叫声、枪击声……一名医生忙着调制一瓶毒药，倒进很多小杯子里，然后送到每一张病床前，喂病人喝下……其间没有台词，只有病人对医生感激的微笑，能让他们有尊严地从容死去……几分钟后，纳粹士兵冲进病房，用冲锋枪对着每张病床疯狂扫射……雪白的棉被打出一个个枪眼，枪眼里渗出汩汩的鲜血。

桥段5：在克拉科夫大屠杀的黑白镜头中，出现一个身穿红裙子的小女孩。在黑白镜头中突然出现一点红色，显得特别醒目。小女孩大约三四岁，在混乱的街道上慢慢行走，她的身边不时有人中弹倒下……她走到一个房屋门口，拐了进去，躲在床底下，露出稚气的小脸蛋。观众看到这里都松了一口气，庆幸小女孩逃出了魔掌。可是在后来"焚尸"的镜头中，在一辆运送尸体的板车上，竟然出现那个红裙小女孩硬邦邦的尸体的镜头，让观众顿时涌出一种难言的悲哀……这个小女孩是斯皮尔伯格精心设计的银幕形象，虽然没有一句台词，出镜也仅仅几分

钟，但是一直让人牵挂，让人担忧。她的死比成人的死更令人伤心，令人悲愤。

桥段6：在火车站，一大批犹太人被赶着上火车。纳粹士兵用喇叭大声叫喊："大家不要带行李上车，每人在行李上写上姓名，我们会替大家妥善保管……"所有犹太人在行李箱上认真地写着名字……镜头转到一个货物仓库，地上堆满了行李箱里倒出的各种物品，纳粹士兵在分门别类地清理着金银、珠宝、手表、钻石……无须解释，观众明白了一切。

桥段7：一天清晨，纳粹指挥官葛斯赤裸着上身，抽着烟，横挎着狙击枪，站在别墅阳台上。突然，他发现有一个犹太妇女因劳累坐在地上休息，便举起狙击枪瞄准，那神态就像玩打靶游戏一样。枪响了，犹太妇女中枪倒地，一个鲜活的生命就这样结束了。

桥段8：在葛斯家做家务的小男孩，因没有擦干净浴缸污渍而向他求饶，被葛斯"赦免"后，小男孩走到广场上，突然听见枪声，葛斯向他射出罪恶的子弹，一枪，两枪，直到第三枪击中了小男孩。小男孩无声无息地躺在广场上，甚至没人敢靠近看上一眼。

诸如此类的杀人桥段在《辛德勒的名单》中比比皆是。在克拉科夫大屠杀中，纳粹士兵本来想把6个犹太人列成一列横排枪杀。临刑前，纳粹士兵又把横排改成纵排举枪射击。枪声响后，倒下4人，还站立2人，于是纳粹士兵用手枪对准没死的2人脑袋直接射击，一枪一个。还有，葛斯把几十个犹太人排成一个方阵，然后隔一个射杀一个，全是用手枪对准脑袋，平静得就像是玩杀人游戏一样……葛斯一口气射杀25人，累了，然后扬长而去。

德国是个文明素养很高的国家，历史上曾涌现过许多享誉世界的哲学家、科学家、文学家、艺术家等，笔者曾去过德国，对德国的风土人情、文化底蕴、社会文明的印象颇为深刻。为什么在20世纪三四十年代，德国会在欧洲发动第二次世界大战，屠杀无辜犹太平民几百万人，而且手段极其残忍。究其原因，是德国出了希特勒这样一个战争疯子，那几百万纳粹军人难道全都疯了吗？全都失去理智了吗？问题在于当年德国民众把希特勒当作"神"一样敬奉，喊出"一切权力归元首"的口号，全国上下只听一个疯子指挥，缺少对权力的监控，导致灾难降临。这个教训值得全人类警惕。

与上述杀人桥段相比，斯皮尔伯格还拍了一些"黑色幽默"的桥段，在感伤的氛围中掺进一些黑色幽默的元素。

桥段1：一位中年犹太人在克拉科夫大屠杀中东躲西藏地逃命，不料遇见一队纳粹士兵跑来。他急中生智，赶忙去搬堆积在路面上的行李，随即双脚并立，"啪"的一个纳粹敬礼："报告，我奉命在这里清扫道路，请指示！"那神情和囧态极其好笑，以至于把杀红眼的纳粹士兵都逗乐了。

桥段2：葛斯带着几个纳粹军官到辛德勒的工厂检查，命令一个犹太工人做铰链。犹太工人很熟练地就做好了一个铰链，可是葛斯诬陷他窝工，命令将他拖出去枪毙。葛斯掏出手枪对准犹太工人脑袋，一连开了几枪就是不响，他换了把枪依然卡壳，气得葛斯狠狠地踢了犹太工人一脚。观众看到这里十分紧张，但一个意外却救了犹太工人一条命，不禁感到庆幸，心酸地一笑。

桥段3：一个纳粹军官手拿着一只鸡，对着一群犹太人追问是谁偷的。他端起枪随意对准一个犹太人就是一枪，那人应声倒下。纳粹军官威胁说："如果你们不揭发，我就把你们一个个都枪毙！"突然，一个小孩向前走一步，观众顿时紧张起来，害怕小孩遭遇不测。纳粹军官上前问小孩："是你偷的？"小孩摇摇头，然后指着地上刚被枪毙的人说："是他。"。观众哑然失笑。

上述"黑色幽默"桥段比起那些杀人桥段自然要轻松一些，但是观众依然笑不出来声来。那是枪口下的幽默，是劫难中的意外，是勇敢者的智慧，观众即使有笑声，那也是苦涩的笑、庆幸的笑、无奈的笑……

《辛德勒的名单》采用黑白胶片进行拍摄，因为大屠杀场面太多，黑白影像既能营造阴冷、凄惨的氛围，又能避免视觉上的血腥刺激。此外，希特勒亲自设计的党卫军军服、军旗、胸章、臂章均由红、白、黑三色搭配，在美术上属最佳配色。导演也不想给刽子手的军服施以鲜艳夺目的色彩，用黑白影像更贴切犹太人遭遇的黑暗时代，显示出了历史的厚重感。

《辛德勒的名单》唯一主角就是辛德勒，他思想的改变以克拉科夫大屠杀为界，之前他是一个贪图钱财、玩世不恭的纳粹党徒，之后他良知萌发，尽力营救犹太人。影片用了几个典型镜头来展现辛德勒的善举。

一个犹太女人找到辛德勒，哀求辛德勒把她年迈的父母招到工厂做工，被辛德勒严厉拒绝并赶出门。事后，辛德勒让斯泰恩拿自己的手表去贿赂纳粹，还是把那个犹太女人的父母安排到了工厂。

一个炎热下午，成千上万的犹太人像牲口一样被赶进闷罐车厢，辛德勒假意玩恶作剧，用水龙头喷射车厢取乐……在纳粹军官的嬉笑声中，辛德勒用智慧帮助犹太人解决干渴之苦。

在工厂车间里，斯泰恩向辛德勒汇报，说生产的炮弹不合格，军需部要查问，工厂会亏损。辛德勒则明确回答："炮弹不合格我很高兴，工厂亏损的事你不必担心……"

第二次世界大战结束后，犹太工人纷纷取出自己牙齿上的金箔，给辛德勒打制了一枚金戒指，上面用希姆文刻着"救人一命等于拯救全世界"。辛德勒接过金戒指时竟然哭了起来，嘴里喃喃地说："我本来可以救更多的人，一个胸章可以救2人，一辆汽车可以救11人……"这个出人意料的细节，一下子把剧情推向高潮，把辛德勒的形象推到一个更高层次，很多观众因此潸然泪下。

《辛德勒的名单》采用史诗风格与纪实镜头相结合的手法，按照时间发展顺序，以辛德勒在第二次世界大战时期办工厂，营救犹太人的经历为主线，穿插德国纳粹迫害犹太人种种骇人听闻的桥段，影片因其强烈的真实性而震撼人心。电影用一个纳粹党徒的觉醒拯救犹太人，比抵抗组织拯救犹太人的思想意义更为深刻。《辛德勒的名单》作为第二次世界大战时期希特勒屠杀犹太人的一部鲜活影像将永载史册。

未获大奖却享大誉的经典大片
——【美】弗兰克·达拉邦特《肖申克的救赎》鉴赏

1994年　彩色片　180分钟

出品　美国哥伦比亚影业公司
导演　弗兰克·达拉邦特
编剧　弗兰克·达拉邦特
主演　蒂姆·罗宾斯（饰安　迪）
　　　摩根·弗里曼（饰瑞　德）
　　　鲍勃·冈顿（饰诺　顿）
　　　克兰西·布朗（饰哈德利）
　　　詹姆斯·惠特摩（饰布鲁克斯）
　　　马克·罗斯顿（饰包格斯）
　　　吉尔·贝罗斯（饰汤　米）
奖项　第67届奥斯卡金像奖最佳影片、最佳改编剧本、最佳男主角、最佳音响效果、最佳原创配乐、最佳摄影、最佳剪辑7项提名，第52届美国电影电视金球奖最佳编剧、最佳男主角2项提名

【《肖申克的救赎》片段】

【梗概】

故事发生在20世纪40年代末。

青年银行家安迪因法院认定他杀害自己的妻子及妻子的情人而被判终身监禁。安迪在肖申克监狱认识了颇有声望的黑人瑞德，他请瑞德帮自己弄一把小锤子，说用于雕刻石头，俩人慢慢成为朋友。

安迪利用自己的专业知识，帮监狱管理层逃税、洗黑钱，还开办监狱图书馆、辅导囚犯

考试等。表面看来，他和瑞德一样对监狱那堵高墙从憎恨变为处之泰然，其实安迪对自己的冤案从未屈从过，也从没放弃对自由的渴望。

安迪用那把小锤子坚持挖了19年的地道，苍天不负有心人，他成功地逃出了肖申克，同时也把罪恶滔天的监狱长和残暴的警长哈德利告上了法庭。

安迪获得自由后，选择到墨西哥海边享受自由的蓝天白云。瑞德不久也获释了，两位难友相逢在美丽大海边，紧紧地拥抱在一起……

 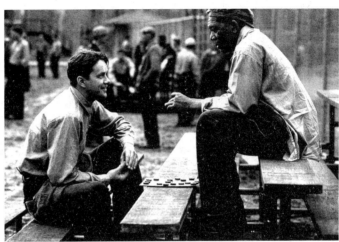

▲ 《肖申克的救赎》电影海报和剧照

【鉴赏】

《肖申克的救赎》又名《刺激1995》，改编自美国作家斯蒂芬·金的小说，于1994年拍摄完成，在1995年公映时引起巨大反响。我国香港对这部影片的译名较直白，叫《月黑高飞》，但一般常用名字《肖申克的救赎》。

在第67届奥斯卡金像奖评选中，《肖申克的救赎》获得7项提名，最终惜败于《阿甘正传》，未获得任何奖项。令人意外的是，该片一直受到电影专业人士的高度评价及广大观众的交口称赞，至今成为许多院校电影鉴赏课程重点分析的范例作品，在电影史上开创了一个"未获大奖却享大誉"的先河。

其一，思想深邃，发人深省。

《肖申克的救赎》是一部监狱片，看完之后最大的感受是思想上的震撼。这种震撼主要来自安迪这个人物形象。安迪是一位年轻有为的银行家，妻子与高尔夫教练偷情，他感情上受不了，准备持枪复仇，临行前却又犹豫。不料他的妻子及情人被一名抢劫犯杀害，但法院却认定是安迪所为，他被判终身监禁，进了肖申克监狱服刑。

作为一名冤犯，来到黑暗得令人窒息的肖申克监狱，安迪上告无门，逃跑无路。许多囚犯都认为"希望"是个可怕的东西，不敢奢望，抱着混一天算一天的想法。相比之下，安迪特立独行，始终没有放弃希望。正像安迪所说："监狱的高墙可以束缚住我们的身体上

的自由……但唯有希望不可以放弃。失去希望的生活是灰暗的，没有生气的，甚至是没有意义的。"安迪利用自己的专业知识，帮助狱警们逃税，帮助典狱长做黑账，开办监狱图书馆，辅导难友考试等。更难能可贵的是，他用一把小锤子天天晚上挖地道，瑞德说要600年才能做到的事安迪仅用19年就完成了。最后，安迪成功地逃出了肖申克，获得了自由，并把典狱长及警长告上了法庭，迫使典狱长自杀、警长被捕。安迪潇洒地到银行取出了他帮典狱长赚的37万美金黑钱，实现了他到墨西哥海边过自由生活的理想。

在人生低谷时的淡定，在众人沉沦时的追求，在逆境中的奋发，在绝望中的艰难求生，观众不仅是看安迪的传奇故事，更重要的是学习一种生活态度，得到一种人生启迪，获取一种哲学思考。这种感悟收获远远超越单纯看电影的快感，上升到了一种指导人生的理性力量。

每个人的一生不可能都是一帆风顺的，但看了《肖申克的救赎》之后，如果生活遇到不测，或人生跌入低谷，只要想想安迪，不说立马转危为安，起码不会一蹶不振，都会不由自主地以安迪为榜样，在绝望中寻求希望，在黑暗中寻找光明。笔者认为这是《肖申克的救赎》最为人所称道的地方。

其二，结构精巧，构思缜密。

《肖申克的救赎》叙事结构的缜密一直被电影专业人士所赞叹，同时也被各院校作为经典范例给学生讲授。

本来一部监狱片，人员固定，空间闭塞，如处理不好，就会显得单调乏味。但是，观众看《肖申克的救赎》，非但没有枯燥乏味的感觉，反而一直处于紧张亢奋之中，其精巧的叙事结构起了重要的作用。

《肖申克的救赎》的镜头一直围绕着一号人物安迪展开。从安迪"犯罪"到判刑，从安迪到肖申克的第一天一直到最后逃出肖申克，这是影片的主线。由这条主线派生出几条辅线，如安迪与瑞德、安迪与包格斯、安迪与诺顿、安迪与汤米、安迪与布鲁克斯等的交集。这就组成了以安迪为中心的网状结构，使影片的叙事结构呈现出立体交叉、横向铺陈的状态，保证了影片内容丰富多彩，极大地扩展了影片的视角空间。

《肖申克的救赎》的纵向结构是围绕安迪的行动主线，采取先抑后扬的手法。影片最激动人心的一场戏是一天例行的早点名，狱警发现安迪不见了。典狱长诺顿赶到安迪的牢房大发雷霆："昨天晚上人还在呢！难道人会飞？"观众此时也是一头雾水。诺顿气得把安迪雕刻的小石头乱扔乱砸，一块石头砸向墙上的美女丽塔·海华丝的招贴画，石头竟穿画而入。诺顿将一只手伸进墙画，继而把画撕开时，竟然出现一个大洞……剧中人都惊呆了，观众也倒吸一口冷气。这是影片的最高潮，观众看完《肖申克的救赎》之后，也许其他情节不记得了，但是这场戏一定不会忘记。

为了制造影片这个最吸引人的高潮，编导可谓煞费苦心，做了一系列的铺垫，吊足了观众的胃口。等到高潮出现之后，影片又回头解释安迪是如何一步步走到今天，观众这才明白

了19年来安迪所做的一切，产生一种恍然大悟的审美快感。

影片还有一个重头戏，就是年轻的汤米被杀。汤米本是影片中的一个辅助人物，戏份不多，他因盗窃进了肖申克，在安迪的指导下努力学习，进步很大。汤米偶然一次闲聊，谈及曾经遇见杀害安迪妻子及其情人真凶的经历，安迪听了异常兴奋，似乎看到了出狱的希望。他立即找典狱长汇报，谁知诺顿一反常态，反将安迪关禁闭。接着，诺顿诱骗汤米出狱谈话，天真的汤米实话实说，被诺顿以"越狱"罪名枪杀。这场戏把观众看得目瞪口呆。诺顿不想让安迪离开，想永远地留下安迪帮他做黑账。至此，肖申克监狱的黑暗已暴露无遗，更加坚定了安迪逃离的决心。

有些电影初看不错，细看就会发现一些"硬伤"，有的不符合生活逻辑，有的违背社会常理，有的不通人情世故。而《肖申克的救赎》无论是结构部署、人物设计、情节故事，还是细节对话，都显得严谨缜密，找不出一点瑕疵，体现了编导扎实的艺术功底及严谨的制片作风。

其三，主题多义，引发思考。

《肖申克的救赎》的主题，除了安迪在逆境中不妥协、不屈服，努力追求自由之外，还有一些隐含在影片中的主题，显示了该影片思想内容的多义性，也显示了该影片内涵的异彩纷呈。

首先，揭露了美国监狱的黑暗。我们以前不太了解美国监狱的情况，看了《肖申克的救赎》后，颇为惊讶。影片讲述了典狱长诺顿徇私舞弊、贪赃枉法、胆大妄为、滥杀无辜的卑劣行径；也描述了警长哈德利凶狠残暴、同流合污、滥用职权、丧尽天良的打手嘴脸；还反映了监狱里"姐妹花"肆无忌惮的下流行为。笔者既惊讶美国监狱管理层的黑暗与混乱，又感叹美国影视界的胆识与勇气，更佩服美国政府的自信及对影视媒体的宽容大度。

其次，展示了安迪与瑞德的友情。人世间有多种多样的感情，如夫妻之情、手足之情、同学之情、战友之情等，而安迪与瑞德之间的情谊应该称为"难友之情"，在漫长的监狱生活里，安迪与瑞德从相识、相知、相交到相帮。最后，这一对难友在墨西哥海边上紧紧拥抱，给观众带来许多欣慰、许多遐想。是啊，人生不能没有朋友，哪怕在监狱也一样，这种"难友之情"更显独特与珍贵。

最后，布鲁克斯的形象耐人寻味。布鲁克斯是影片中一个老囚犯，在肖申克监狱里待了50年。50年啊！等于一个人一生的大部分时光。布鲁克斯已经习惯了监狱生活，他的起居、饮食、工作已经"体制化"了。他一生最贴己的伴侣是他养的一只叫"杰克"的乌鸦。当听说监狱要释放他时，他内心十分恐惧，他不想离开肖申克，他甚至企图刺杀难友海伍德期盼能重新坐牢。后来，他放飞了"杰克"，还是离开了肖申克。由于对监狱外面的生活不适应，他倍感孤独，期望"杰克"来看他，但是"杰克"始终没有来。最后，布鲁克斯上吊自尽了。

布鲁克斯这个人物形象很独特，说明环境能改造人，时间能磨蚀人，体制能雕琢人。正如瑞德所说："这些墙很有趣。刚入狱的时候，你痛恨周围的高墙；慢慢的，你习惯了

生活在其中；最终，你会发现自己不得不依靠它而生存。这就叫体制化。"布鲁克斯带给人们一些深度的人生思考……

瑞德在肖申克待了 40 年，出狱后也不适应，40 年来小解都要经过请示同意，否则解不出来。如果没有安迪的邀请，他说不定也会走上与布鲁克斯一样的归宿。

其四，演员出色，演技精湛。

《肖申克的救赎》的成功除了思想深远、结构精巧、主题多义之外，演员的精湛表演也是一个重要原因。

扮演安迪的是美国著名男演员蒂姆·罗宾斯，曾获奥斯卡金像奖最佳男配角、美国电影电视金球奖最佳男配角、戛纳国际电影节最佳男演员等奖项。而瑞德的扮演者摩根·弗里曼，39 岁才开始拍电影，属大器晚成的演员，因参演《肖申克的救赎》第三次获得奥斯卡金像奖提名。他于 2010 年获得美国电影学院终身成就奖。该影片 180 分钟，他俩的镜头就占了 70% 以上。蒂姆·罗宾斯的内秀与儒雅，摩根·弗里曼的朴实与真诚，在影片中都有出色的表现。尤其是安迪与瑞德交谈的坦荡、与哈德利斗智的勇气、与诺顿交往的智慧、与"姐妹花"搏击的顽强，都展示了安迪深陷囚笼却不失人格的非凡气质。还有瑞德，他那饱经世故的眼神、幽默有趣的谈吐、恪守信誉的承诺、高大朴实的身姿，都给观众留下深刻的印象。由这两位著名演员担纲《肖申克的救赎》的主角，提升了影片的观赏性。

此外，影片中的布鲁克斯、包格斯、诺顿、海伍德、汤米、哈德利等角色的表演也都颇具特色。每个角色都演出了各自的性格，出色地完成了角色任务，为整部电影的成功做出了各自的贡献。

《肖申克的救赎》问世已经 20 多年了，但在世界电影史上仍是一部颇具影响力的作品，在各国影迷口中仍是一部津津乐道的好影片。它不像一般的监狱片，只是充满阴森与暴力，它有温馨与友情，它有毅力与希望，它还有智慧与力量。此外，它的结构安排、情节故事、拍摄视角、剪辑艺术、经典台词、音乐音效等，都是一流的，值得电影人好好学习研究，也值得观影者好好欣赏。

一部悲壮的血泪传奇史诗片
——【美】梅尔·吉布森《勇敢的心》鉴赏

1995年 彩色片 177分钟

出品　美国派拉蒙影业公司
导演　梅尔·吉布森
编剧　兰道尔·华莱士
主演　梅尔·吉布森（饰 威廉·华莱士）
　　　苏菲·玛索（饰 伊莎贝拉）
　　　凯瑟琳·麦克马克（饰 梅　伦）
　　　帕特里克·麦古恩（饰 爱德华一世）
　　　安格斯·麦克菲恩（饰 罗伯特·布鲁克斯）
　　　布兰顿·葛利森（饰 汉密希·坎贝尔）
　　　大卫·欧哈拉（饰 麦德·史蒂芬）
奖项　第68届奥斯卡金像奖最佳影片、最佳导演、最佳摄影、最佳音乐、最佳化妆5项大奖，第53届美国电影电视金球奖电影类最佳导演奖，第49届英国电影学院奖最佳摄影、最佳服装设计、最佳音效3项大奖等

【《勇敢的心》片段】

【梗概】

故事发生在13世纪末的英国。

英格兰国王爱德华一世为了长期统治苏格兰，利用种种卑劣手段屠杀反抗者。威廉·华莱士少年时，他的父亲和哥哥在反对英格兰的暴政中被杀害。

威廉·华莱士长大后，爱上了青梅竹马的漂亮姑娘梅伦，为了逃避"贵族享有初夜权"的规定，他俩秘密结婚。一次有个英格兰军官调戏梅伦，华莱士赶来解救，梅伦在逃跑过程中不幸被

抓并处死。华莱士忍无可忍，揭竿而起，苏格兰民众纷纷响应，组成一支浩浩荡荡的起义大军。

华莱士起义震惊了英格兰朝野，国王的儿子是个无能的同性恋者，爱德华一世便派儿媳伊莎贝拉与华莱士和谈。伊莎贝拉被华莱士的气质深深吸引，坠入了爱河。

爱德华利用和谈时间部署军队围剿华莱士。由于贵族叛变，起义军遭遇失败。华莱士为了取得布鲁克斯的支持，单身赴约，不幸遭到其父亲暗算被捕。

在刑场上，英格兰刽子手用尽各种刑罚，逼华莱士求饶投降。华莱士以难以想象的意志力忍受各种折磨，始终一声不吭，临死之际，他拼尽全身力气喊出："自由！"

▲ 《勇敢的心》电影海报和剧照

【鉴赏】

《勇敢的心》主人公威廉·华莱士是苏格兰13世纪末真实的民族英雄，是英国历史上一位颇具传奇色彩的人物。在15世纪，英国诗人哈里写了一本《华莱士之歌》，在苏格兰的流行程度仅次于《圣经》。1995年，兰道尔·华莱士依据《华莱士之歌》创作了小说《勇敢的心》，同年梅尔·吉布森将小说改编后搬上银幕。华莱士的英雄事迹通过电影《勇敢的心》传遍世界，感动了亿万观众。

《勇敢的心》作为苏格兰民族英雄的传记片，基本上是根据华莱士的生平事迹创作而成的，例如，华莱士父兄反抗英格兰暴政英勇牺牲的史实，华莱士揭竿起义应者云集的史实，华莱士指挥斯特林战役大获全胜的史实，华莱士与苏格兰贵族时合时分的史实，起义军兵败福尔科克的史实，华莱士被爱德华一世残酷处死的史实等。

《勇敢的心》1995年问世后，曾经轰动世界影坛。在第68届奥斯卡金像奖评奖中获得9项提名，获最佳影片、最佳导演、最佳摄影、最佳音乐、最佳化妆5项大奖；该片还获得第49届英国电影和电视艺术学院奖8项提名，获最佳摄影、最佳服装设计、最佳音效3项大奖。该影片凭什么征服众多评委呢？

其一，《勇敢的心》弘扬追求自由的精神，主题深远。记得美国政治家帕特里克·亨利

说过:"不自由,毋宁死。"还记得匈牙利著名诗人裴多菲有一首诗:"生命诚可贵,爱情价更高;若为自由故,两者皆可抛。"它们都谈到人类对自由的向往,对自由的追求,对自由的呼唤,对自由的崇拜。而《勇敢的心》则是通过人物命运,故事情节形象地演绎了"不自由,毋宁死"的主题。

公元13世纪,英格兰国王爱德华一世为了征服苏格兰人民,立法规定英格兰贵族享有"新娘初夜权"。这是一项侮辱人格的强盗法令。长大成人的华莱士与漂亮的姑娘梅伦,为了逃避梅伦初夜权被贵族占有,躲进森林秘密结婚,情意绵绵,幸福甜蜜。

可是好景不长,一次在集市上,一个英格兰下级军官粗暴地上前猥亵梅伦。华莱士赶来救走梅伦,梅伦在逃跑过程中不幸被抓。她被绑在木桩上被英格兰军官凶残地割喉杀害,华莱士忍无可忍,被迫造反起义。只要是稍有良知和正义感的人,都会为华莱士的起义叫好,为华莱士的复仇喝彩。

华莱士父兄为苏格兰自由而战死沙场,华莱士本来不想走父兄之路,只想过安分守己的日子。但残酷的现实让他意识到:没有自由就没有尊严,没有自由就得任人宰割。为了争取苏格兰自由,他奋起反抗,走上了一条不归路。

后来华莱士被诱捕,在刑场上受尽各种非人的酷刑,甚至得到了英格兰民众的同情。在临死的最后一刻,华莱士拼尽全身的力气喊出了两个字:"自由!"这惊天地、泣鬼神的声音响彻整个刑场,响彻苏格兰,响彻全欧洲,响彻全世界,表达了全人类受苦受难民众内心的呼声和渴望。《勇敢的心》将激励全世界被剥夺自由的人们,为追求自由、捍卫自由而奋勇不屈地战斗到底。

其二,《勇敢的心》富有传奇色彩,故事十分感人。影片177分钟,将近3小时,如此长篇电影,但观众一点儿都不觉得时间长,自始至终被华莱士传奇的经历所深深吸引。

影片从少年华莱士开始切入,他与父兄相处的镜头不多。父兄要出征,华莱士要跟随,却被父亲拒绝。华莱士尾随父兄,看见被吊死在屋顶上的苏格兰反抗者的惨景。后来,华莱士的父兄英勇牺牲,遗体被乡亲们运回安葬。沦为孤儿的华莱士极度悲痛,但没流一滴眼泪。在葬礼上,一位叫梅伦的小姑娘送给他一朵蓟花,华莱士被感动得热泪盈眶。

华莱士起义迅速得到了苏格兰民众的响应,这支浩浩荡荡的起义大军过关斩将,一路获胜。爱德华一世命其儿子举兵镇压,结果大败于斯特林。起义大军乘胜追击,一举攻下英格兰约克城。爱德华一世为了延缓战事,派儿媳伊莎贝拉与华莱士谈判,不料两人惺惺相惜,萌发了爱情。

华莱士为了获得苏格兰贵族支持,与布鲁克斯达成一起对付英格兰的共识,遭到布鲁克斯父亲的反对。爱德华一世亲领大军与华莱士一决雌雄,他设计阴谋收买苏格兰贵族,导致华莱士兵败。

布鲁克斯父亲采取诱骗手段抓捕华莱士,押送给爱德华一世。临刑前夜,伊莎贝拉到监狱看望华莱士,送给他麻醉药,以期减轻他死前痛苦,但华莱士当面喝下背后又吐掉了,他不愿昏睡而亡,他要清醒赴死。

爱德华一世下令处死华莱士,刽子手想尽花样折磨华莱士,想逼迫华莱士屈辱乞降。但华莱士凭着强大的毅力,始终不吭一声……

在皇宫里,爱德华一世奄奄一息,临死前他想听到华莱士求饶的声音,但终未如愿。倒是伊莎贝拉告诉他:她肚子里怀的不是皇室血脉,而是华莱士的骨肉,将来还要继承皇位。阴险残暴的爱德华一世在忧愤和绝望中气绝身亡。

华莱士的故事一波三折,跌宕起伏,一波未平,一波又起。几百年来,后人对华莱士的崇拜经久不衰。华莱士传奇故事的本身就奠定了影片成功的基础。

其三,《勇敢的心》战争场面宏大真实,惊心动魄。影片真实地展现了13世纪末英国古代战争过程,当时属于冷兵器时代,具有非凡的看点。

华莱士复仇那场战斗非常精彩。英格兰人采取"引鱼上钩"手法,他们把梅伦绑在木桩上割喉处死,等着华莱士上钩。一会儿,华莱士果然骑着马缓缓进了村子,他没带武器,开始摊开双手,后来双手抱头,伴着"哒哒"的马蹄声一步一步走了进来……观众的心都提到嗓子眼了。一个英格兰士兵上前欲牵住华莱士的马,华莱士突然从后面的衣领里"唰"地抽出一根三节棍,猛地击打士兵头部。战斗瞬间打响了,英格兰士兵一个个冲了上来。华莱士怀着满腔的义愤,通过强壮的体魄及灵活的战术,杀死了一个个训练有素的士兵。乡亲们见状纷纷拿起武器加入战斗……英格兰军官命令塔楼上的弓箭手射箭,华莱士勇敢地攀上塔楼,把两名弓箭手从上面扔了下来。一场恶战过后,英格兰士兵全部被消灭,最后只剩下军官一人。华莱士把他拖到梅伦被害的木桩前,掏出匕首一刀切喉,报了杀妻之仇。

《勇敢的心》有两场大规模的战争场面,其中最精彩的是斯特林战役,让观众领略到了欧洲古代战争的风貌。一块辽阔的平原作为战场,两军各占一边,形成对峙状态,英格兰军队着统一服装,苏格兰队伍的服装则五花八门。开战前,双方首领先在阵前叫话,谈不妥各自返回,随即开战。

英格兰军队由最高首领指挥,以旗帜作为进攻号令。开始是弓箭手,随后是重骑兵,最后是步兵。最出彩的一幕是英格兰号称200年无敌手的重骑兵的进攻,他们头戴盔甲手执长矛跨着骏马向着苏格兰军队飞驰而来,千军万马,势如破竹。这边华莱士沉着冷静地指挥起义军,等骑兵冲到眼前,他一声令下:"开始!"所有人拿起早已准备好的长条树干,随即飞奔而来的马群猛地撞向削尖的树干,一阵嘶鸣,受伤倒地,马上的骑兵随即落马,被苏格兰人杀得人仰马翻。原先华莱士安排"假逃跑"的马队此时又杀个回马枪,杀得英格兰士兵措手不及,死的死,伤的伤,首领们落荒而逃。

据悉,导演为了拍好斯特林战役,一共启用了3000名演员,200匹马,拍了6周时间,花掉了30多万米的胶片(时长超过90小时)。整个战役拍摄有远景,有近景,有特写,运动镜头切换自如,打斗画面真实酣畅。华莱士凭着智慧和魄力,用原始土办法击败重骑兵,赢得了这场战役的胜利。壮观的场景、真实的画面、血腥的特写、灵活的剪辑,既是一场视觉盛宴,也为世界电影史留下了一段珍贵的古战场影像。

其四,《勇敢的心》充满浪漫情调,温馨感人。作为一部苏格兰农民起义的战争片,全

片少不了血腥残酷的战争场面，但是一部近 3 小时的电影，如果全是打打杀杀、血流成河的场景，观众难以坚持看下去，影片也一定会以失败告终。

为此，聪明的编导设计了一些浪漫的情节，穿插在战争场面之中，一则丰满了人物形象，二则缓解了战争残酷，三则可以吊起观众胃口。如华莱士与梅伦的爱情，从小时候的纯真到成人后的热恋，再到森林里的婚礼，拍摄得十分甜蜜、十分唯美。梅伦送给华莱士的一块手帕，成了贯穿全剧的道具，几次丢失又几次回归，每一次都在剧情转换中起到特殊作用。最后，华莱士临刑时手里还握着那块手帕。在生命的最后一刻，华莱士竟然在人群中看见梅伦……刽子手抡起板斧，手起斧落，华莱士手中的手帕随即飘落。

还有华莱士与王妃伊莎贝拉，本是两个阵营的敌对人物。爱德华一世派伊莎贝拉与华莱士谈判本是一个花招，想稳住华莱士，好拖延时间调兵遣将。伊莎贝拉的丈夫既是个同性恋者，又是个窝囊废，爱情上极度痛苦的她遇上华莱士，由同情而生怜悯，由敬佩而生爱情。她两次冒险给华莱士送情报，帮助华莱士逃过两劫。他们因相互欣赏而坠入爱河。英雄遇美，本是电影常用的情节，该影片设计的却是敌对阵营的主帅和王妃，令人更觉新颖。

其实，华莱士一生中的两段爱情故事都不符合历史真实。历史上梅伦是在华莱士兵败后逃到她的住地避难而被处死的。编导改在华莱士起义之前，梅伦被英格兰军官调戏不从而被处死，其思想意义及推动剧情的作用就大不一样了。历史上伊莎贝拉从法国嫁到英格兰时，华莱士已经死去 3 年了，他们根本就没有见面的机会，但是编导让王妃爱上华莱士并怀上华莱士的孩子。这种剧情安排，一来对凶残的爱德华一世是致命一击；二来对伊莎贝拉来说是精神慰藉；三来英雄华莱士留后是人们美好的心愿。电影艺术源于生活又高于生活，《勇敢的心》充满浪漫情调的剧情设计丰富了故事内容，增加了人物立体感，加强了电影观赏性。

最后来谈谈《勇敢的心》导演兼主演梅尔·吉布森。笔者从《勇敢的心》才知道世界上还有这么牛的导演，洋洋洒洒近 3 小时的电影竟拍得如此宏伟壮观，如此荡气回肠，已经叫人刮目相看了。再仔细一看，扮演华莱士的竟然也是梅尔·吉布森，不禁叫人肃然起敬了。影片中的华莱士风度翩翩、目光炯炯、体型强壮、身手不凡，别的不说，光看他那粗壮的胳膊及强健的胸肌就不是一般演员说有就有的。无论是在战斗中的勇猛过人、所向无敌，还是在感情戏中的温情脉脉、情感细腻，还是指挥千军万马中沉着应战，他的演技绝对一流。华莱士是英国的历史人物，既无照片也无影像，但有了《勇敢的心》，梅尔·吉布森扮演的华莱士就是人们心中的华莱士形象，几乎无人可以超越。

还有伊莎贝拉的扮演者苏菲·玛索、爱德华一世的扮演者帕特里克·麦古恩、布鲁克斯的扮演者安格斯·麦克菲恩、汉密希·坎贝尔的扮演者布兰顿·葛利森等，都有不俗的表现。

《勇敢的心》无论是在英国电影史上，还是在世界电影史上，都是一部颇有影响力的经典电影。影片除了讲述华莱士的传奇故事之外，还展现了苏格兰美丽的田园风光、悠扬的风笛音乐及独特的短裙，加上影片主题突出、演员出彩、制作精良，为世界电影史留下了浓墨重彩的一笔。

美在初恋　悲在别离
——【韩】许秦豪《八月照相馆》鉴赏

1998年　彩色片　97分钟

出品	Subway Cinema 公司
导演	许秦豪
编剧	许秦豪　吴胜旭
主演	沈银河（饰德　琳）
	韩石圭（饰永　元）
奖项	第19届韩国电影青龙奖最佳影片、最佳新人导演、最佳女演员、最佳摄影，第36届韩国电影大钟奖评委会大奖、最佳新人导演、最佳编剧等，第34届韩国百想艺术大赏最佳电影、最佳女演员，第3届釜山国际电影节国际影评人协会特别奖等

【《八月照相馆》片段】

【梗概】

故事发生在当代韩国。

一位年轻漂亮的女交警德琳，每天到照相馆冲洗违章汽车照片，结识了照相馆老板、年轻帅哥永元。德琳身上的青春气息及爽朗性格深深吸引着永元，她对热情周到、善良温柔的永元也慢慢产生了好感，爱情之花便在他们心间开始生根发芽。

直到有一天，永元发病住进医院，德琳并不知情，她依然天天去照相馆，但照相馆每天都是铁锁把门。德琳给永元写的信，只得从照相馆门缝塞进去。过了几天，德琳发现信依旧躺在地上，她气得捡石头把照相馆橱窗砸了……

永元病情稍好，看了德琳的信并回了信，又找到德琳新的工作地点，隔着玻璃见到了德琳。不久，永元给自己拍了一张遗照，安详地离世了。

冬季来临，德琳又一次来到照相馆，看见橱窗里展出了永元给她拍的照片，脸上露出

了久违的笑容。但此时,她还不知道永元已经离开了人间。

● 《八月照相馆》剧照1

【鉴赏】

《八月照相馆》是韩国新锐导演许秦豪的处女作,也是韩国著名影星沈银河、韩石圭的早期作品。该电影一问世,便在韩国引起轰动,票房飙升,好评不断,各种奖项纷至沓来。一部小制作电影为何引起这么大的动静,值得我们好好研究。

首先,《八月照相馆》是一部构思奇特的爱情片。它没有走一般爱情片的套路,去尽情描述男女恋人的生死之爱,去花大力气宣扬那些男女双方爱得昏天黑地、爱得死去活来、爱得惊天动地的挚爱故事。严格地说,《八月照相馆》还称不上完全的爱情片,电影仅停留在男女双方互相爱慕、互相欣赏的初级阶段。男主角永元自始至终没有向女主角德琳求过爱,德琳也没有接受过爱,影片甚至没有出现过一个涉及"爱"的字眼及一句有关"爱"的台词。但是,"爱"却是这部影片潜在的戏核。

《八月照相馆》的"爱"尚处于初恋的朦胧状态。这种朦胧的初恋,其实是人生中最原始、最美妙、最动人的情愫。人世间的爱情有多种多样,有的一见钟情,有的缠绵悱恻,有的疾风暴雨,有的若即若离。在捅破爱情这层纸之前的那段朦胧的初恋,却是人生最值得留念、最值得回味的情感。而《八月照相馆》讲述的正是发生在韩国的一个朦胧羞涩的初恋故事。

永元对德琳爱得如此真挚,为什么不向德琳表白呢?看到后面才明白,原来永元患了不治之症。换句话说,《八月照相馆》讲述一个患绝症的男青年在离世之前的一段刻骨铭心的恋爱故事。影片具体描述了永元在离世之际,是如何理智地处理他与家人的关系、他与同学的关系、他与工作的关系及他与女友的关系,能带给观众许多人生启示。从这方面来说,该影片取材独特,构思独特,表现手法独特。

其次,《八月照相馆》采用散文手法,余音缭绕。整部影片看似讲一个不经意的故

事，展现的都是一些工作或生活中的琐事，如德琳到照相馆冲洗照片；德琳在照相馆小憩吹风扇；永元和德琳在一起吃着雪糕，一起随意交谈；永元和朋友一起喝酒撒尿发脾气；永元和他姐姐一起吃着西瓜，一起比赛吐瓜子；永元教他父亲开启录像机；永元给顾客照相；永元生病住院；等等。

影片几乎没有冲突戏，没有重场戏，没有煽情戏，全片从头至尾娓娓道来，平淡如水。但奇怪的是，观众在平淡的故事中感到了不平淡，看影片的感觉好像吃橄榄一样，越嚼越香，越嚼越甜，越嚼越有味。

影片最后一个镜头，德琳再次来到照相馆，忽然看见橱窗里展出了自己的照片。这是永元给她拍的照片，德琳心领神会，开心地一笑。此时响起画外音："爱情的感觉会褪色，一如老照片，但你长留我心，永远美丽，直至我生命的最后一刻。谢谢你，再见！真心地祝福你们幸福。"德琳什么都不知道，但观众却十分清楚，这是永元给德琳的遗言。看到这里，观众如电击般惊醒，心头沉重，思绪漫飞……

《八月照相馆》没有惊心动魄、跌宕起伏的故事，也没有严谨的结构、完整的情节，展现的都是一些家长里短、凡人小事，完全是用一种悠闲的散文笔调来叙事。但是，它却具有优秀电影的共同特征：电影看完了，观众的心绪难以平静下来。

再次，《八月照相馆》广泛运用长镜头拍摄。长镜头即镜头对准剧中人一次性拍摄，运用推、拉、摇、移等手法，中间没有被切断的镜头。《八月照相馆》不仅大量运用长镜头，而且剧中人台词极少，基本靠行为举止来交代剧情。

永元身患绝症，是剧情发展的一个重要因素，但《八月照相馆》自始至终没有交代永元究竟得了什么病。永元患什么病，是医学问题，与剧情关系不大，可以不介绍，观众只要知道永元患了绝症即可。影片多次出现永元到医院看病、吃药的镜头，这些都是永元的个人举止，不需要台词，用的都是长镜头。

永元自知与世不长，所以很珍惜与父亲相处的日子，半夜他搬到父亲的房间与父亲同被共眠。他教父亲开启录像机，反复地教，父亲仍不会，他气得夺门而去，但在自己的书房冷静下来后，他又在纸上详细列举开启录像机的步骤。对于这些情节，镜头一直对着永元，用长镜头拍摄。

还有永元在影片末尾，一个人在照相馆自拍遗照，他认真对镜头，调焦距，整衣服，按自拍……整个过程永元不急不慢，从容淡定，随着"咔嚓"一声，他的容貌定格在墙上带黑边的相框里，此时音乐响起……这个镜头处理得颇有艺术性。影片有大量这样的长镜头，只是永元一个人的行为，无人对话，也无须对话，但表情达意，一目了然。

还有一个长镜头令观众感动不已，就是永元从医院出来，看到德琳的信，四处找德琳，终于在一个咖啡厅窗口看见正在查违章车辆的德琳。永元隔着窗户，目不转睛深情地望着德琳……他没有呼叫，也没有出去，只是呆坐在窗口，用手隔窗轻轻地抚摸德琳。观众能理解永元此刻的心境，这是永元今生今世最后一次看到心上人。理解归理解，个中滋味谁

能体会，唯有永元自己了。这个长镜头设计得太奇特了，真可谓"此时无声胜有声"，令人叫绝。

最后，《八月照相馆》把悲情片拍成温情片。永元最后溘然长逝，这本是一部悲剧电影，但是编导没有当成悲剧来拍；相反，拍得十分温馨、十分动情、十分感人。电影几乎没有悲切的场景，永元给观众展现的永远都是一副甜蜜的微笑。

永元特别喜爱他的照相馆，他以工作为乐，对顾客热情周到，对家人体贴入微，对朋友坦率真诚，对女友挚爱无私。他是一个富有素养、品德高尚的人。他只想把温暖留给人间，而不去拖累任何人。影片的主旨不是描述一个绝症病人的顽强拼搏，而是力求塑造一个绝症青年濒临死亡时的阳光形象。

为了达到温情的效果，影片采用暖色调光线，几乎全是自然光拍摄。许多镜头都是永元骑着一辆红色电动车，在明媚的阳光下奔驰在小城的大街小巷。镜头追求平实稳重，几乎没有跳跃镜头。一部悲情电影竟然没有痛苦，没有眼泪，没有悲伤。看完电影，观众的思索大于伤感，回味重于忧虑。

《八月照相馆》男女主角扮演者分别是韩石圭和沈银河，这两位演员后来成为韩国影坛的影帝和影后。拍这部电影时正值他们青春年少，演的角色就在本身年龄段，属本色出演，表演朴实，自然亲切，毫无矫揉造作之嫌。相比而言，韩石圭的表演难度比沈银河大，沈银河扮演的德琳表里一致，没有大起大落。而韩石圭的内心却要复杂得多，他表面微笑，内心苦闷，面对周围各种人需要掩饰自己内心的痛苦。只有他一个人独处时，才会显现真实的自我，记得他有一个躲在被子里偷哭的镜头。可喜的是，韩石圭把永元这个角色琢磨透了，把握得非常准确。

1999—2000年期间，笔者在北京师范大学艺术与传媒系做访问学者，刚好碰上北京电影学院举办韩国电影周。在几十部韩国电影中，《八月照相馆》脱颖而出，受到广大师生的一致好评，也在笔者心中留下了深刻的印象，是当时笔者最喜欢的一部韩国电影。

▲ 《八月照相馆》剧照2

重现历史　控诉战争
——【法】罗曼·波兰斯基《钢琴师》鉴赏

2002年　彩色片　148分钟

出品　法国、波兰、德国、英国联合摄制
导演　罗曼·波兰斯基
编剧　维拉德斯娄·斯普尔曼
主演　阿德里安·布洛迪（饰　席皮尔曼）
　　　爱德·斯托帕德（饰　亨　瑞）
　　　艾米丽雅·福克斯（饰　多萝塔）
奖项　第75届奥斯卡金像奖最佳导演、最佳男主角、最佳改编剧本，第55届戛纳国际电影节金棕榈奖，2003年美国国家影评人协会奖最佳导演，2003年波士顿影评人协会奖最佳导演，2003年法国电影恺撒奖最佳导演，第56届英国电影学院奖最佳影片等

【《钢琴师》片段】

【梗概】

故事发生在第二次世界大战时期的华沙。

犹太籍的席皮尔曼是波兰著名的钢琴家。1939年德国纳粹军队侵占波兰，席皮尔曼一家顿时陷入灾难之中。

遵照德国纳粹军队驻华沙首领的命令，华沙40万犹太人被集中到难民区。饥饿、劳役、羞辱、杀人……每天都在发生。席皮尔曼一家的境遇越来越糟了。一天，德国纳粹军队又把犹太人从难民区全部赶上火车，准备拉往奥斯维辛集中营。临上车时，席皮尔曼被人从难民队伍里拖了出来，他从此与家人分开，开始了孤独的逃亡生涯。

席皮尔曼四处躲藏，在女友多萝塔帮助下，历经艰辛，颠沛流离。1945年，在纳粹灭亡的前夕，席皮尔曼濒临死亡，却意外地得到一名德国纳粹军官的帮助而死里逃生，终于等到了苏联红军解救的那一天。

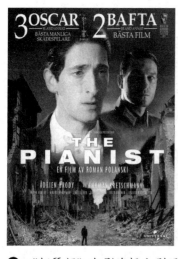 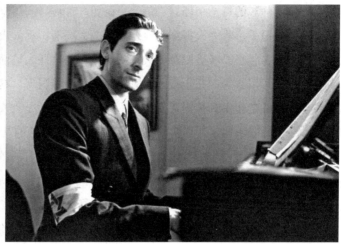

▲ 《钢琴师》电影海报和剧照

【鉴赏】

电影《钢琴师》根据符瓦迪斯瓦夫·席皮尔曼1946年出版的回忆录《死亡城市》改编而成。导演罗曼·波兰斯基是波兰籍的犹太人，曾在德国纳粹统治下生活过，亲眼看见过德国纳粹如何奴役和屠杀犹太人。他的父母也被抓入德国纳粹集中营，母亲不幸死于其中。少年波兰斯基即是在影片所描述的战争环境中流浪成长起来的。波兰斯基在69岁高龄时才导演这部影片，倾注了许多心血。影片讲述的是席皮尔曼的故事，其中也加进了许多波兰斯基的个人记忆。

首先，《钢琴师》拍得太真实了。影片放映几分钟，就能把观众带到第二次世界大战时期的波兰。影片是根据席皮尔曼的回忆录改编的，保证了剧本的真实性；而导演本人有第二次世界大战的经历，在重现战争场景方面融进了个人记忆，又保证了导演形象思维的真实感。

席皮尔曼有一个幸福的大家庭：父亲、母亲、姐姐、弟弟、妹妹和他自己。一家人各有自己的事业，家庭气氛亲密和谐。但是，德国纳粹军队进驻华沙以来，每天都有坏消息传来，什么犹太人不准进公园，不准进咖啡厅，不准坐公共椅子，不准走人行道，犹太人要佩戴袖章，犹太人见了德国纳粹军队要行礼等。而这些坏消息正是当年德国纳粹针对犹太人发布的一道道禁令，影片的恐怖气氛越来越浓，有一种"山雨欲来风满楼"的感觉。

全副武装的德国纳粹军队迈着整齐的步伐在大街上耀武扬威，杀戮的气氛弥漫全城。席皮尔曼一家从窗口看见对面楼里，一群德国纳粹士兵冲进正在吃饭的犹太人家里，命令这家人站起来，唯有一个残疾老人站不起来，两名德国纳粹士兵竟然把这个残疾老人连同轮椅抬起来，从阳台扔了下去。看到这一幕，席皮尔曼的母亲本能地惊叫起来。更不可思议的是，德国纳粹士兵把这一家人押上大街，命令他们往前跑，然后开枪一一打死。仅剩一人疯狂逃命，企图翻过隔离墙，但依旧被冲锋枪打死……这个镜头一下子把观众带入惊恐之中。

《钢琴师》的每一个场景、每一个画面,都被导演用来力图重现历史。例如,在德国纳粹军队威逼下,犹太人拖家带口迁居的浩大场面;犹太人居住地拥挤肮脏的环境;成千上万犹太人像牲口一样被驱赶上火车的场景……这些大场面人数众多,这么多人的衣着、饰品、发型、用具等,完全按照当时战争实况情景再现。这是一项非常巨大的工程,我们常说艺术作品的审美标准是"真善美",最关键的就是"真"。《钢琴师》在还原历史真实方面令人惊叹不已,其真实性奠定了《钢琴师》成功的基础。

其次,《钢琴师》细节设计非常出色,有过目不忘的效果。《钢琴师》是以席皮尔曼的个人经历为主线,讲述第二次世界大战时期德国纳粹对犹太人迫害的故事。影片框架确定之后,精彩就在细节设计,观众在观影过程中不时被这些细节所震撼、打动、流泪……

例一,在犹太难民区,被隔离的犹太人衣衫褴褛,没吃没喝,生活艰难。德国纳粹士兵却强迫他们拉琴吹号,跳舞取乐,其中有老人,也有小孩。被点到的人不敢不跳,他们强装笑容,不伦不类地乱蹦乱跳,在枪口之下取悦德国纳粹士兵。这是何等的屈辱,何等的悲哀,叫人欲哭无泪。

例二,一个犹太老妇人,好不容易端着一碗稀饭准备充饥。没想到另一个犹太老头闻到稀饭香味,猛地冲过来抢老妇人的饭盒,两个老人拼命地争夺起来。一不小心,饭盒掉在地上,稀饭洒了一地。老妇人痛惜地看着,一脸无奈,谁知那个老头猛地趴着地上,用嘴在地上舔稀饭。这个镜头太出乎观众的意料。继而一想,那老头已经饿得不行,顾不上体面,也顾不了卫生,可以想象得出当时犹太人的生存状态已经到了什么地步。

例三,火车站广场上挤满了疲惫不堪的犹太人,旁边一个年轻女人一个劲地自我埋怨:"我怎么会做出这样的事……我怎么会做出这样的事……"有人解释说:"德国人来搜查时,他们躲在一间狭小的壁橱里,孩子突然哭起来,她用力捂住孩子的嘴,结果把孩子捂死了……"众人听了一脸惊悚。

例四,在火车站破烂的广场上,挤满了被德国纳粹军队驱赶已沦为难民的成千上万的犹太人。一个可怜兮兮的犹太小孩在人群中兜售牛皮糖,席皮尔曼父亲迟疑了半天,用20兹罗提(波兰货币)买了一块牛皮糖,用小刀细心地把这块糖切成六块,家人一人一块。无须多言,这个细节把犹太人的困境描述到极致。

例五,席皮尔曼逃到一座被炮火炸毁的房屋里,刚巧客厅里有一架钢琴。因为战争,已经好多年没有摸过钢琴的席皮尔曼十分欣喜。百感交集过后,他掀起钢琴盖,吹去上面的灰尘,端坐在钢琴旁……他不敢用手指去触碰琴键,生怕发出声响暴露自己,他只能用十指在钢琴键的上方认真而欢欣地空弹钢琴。一位钢琴家,爱琴如命,却不能去弹它,内心的痛苦可想而知。这个细节设计太有深度了,能激发观众无限的想象力。

例六,两个德国纳粹士兵把犹太劳工排成两排队伍,准备驱赶他们出外干活。走到出口处,忽然来了一个高个子德国纳粹士兵,他从中挑出8名不顺眼的人,要他们往前走一步,命令他们趴在地下,接着掏出手枪,对准每人脑袋一人一枪。走到最后一个人身旁

时，他的手枪没子弹了，便不慌不忙地换一个子弹夹，随即补上一枪，殷红的鲜血顿时从每人后脑勺的弹眼涌出。这种集体枪杀的行径，其残忍程度令人毛骨悚然。

这些典型细节在《钢琴师》中比比皆是，将德国纳粹的滥杀无辜、惨无人道展现得淋漓尽致。观众看完影片，可能连完整的故事也记不清了，连影片的人名也记不住了，但这些细节怎么都忘不了，多少年之后依然挥之不去。

此外，一名德国纳粹军官良知被唤醒是《钢琴师》一个亮点。在影片尾声，席皮尔曼腿部负伤，断粮断水，濒临死亡。他欣喜地在废墟里找到一瓶罐头，在迫不及待地打开之际，一名德国纳粹军官刚好进来，看到这一切，问道："你什么职业？"席皮尔曼惊讶地回答说："钢琴师。"德国纳粹军官指着房间一架钢琴叫他弹奏，席皮尔曼沉吟了一下，坐下来，真的弹奏了一曲。优美动听的钢琴曲在房间里飘荡，德国纳粹军官静静地欣赏着……在战争年代，这是一次少有的人性交流。此后，德国纳粹军官一直偷偷地给席皮尔曼送来食物，使席皮尔曼得以活了下来。放映第二次世界大战的影片展现德国纳粹凶残的镜头数不胜数，但描述有良知的德国纳粹军官的镜头却极为罕见，《钢琴师》算是一个创造吧。

《钢琴师》中席皮尔曼的扮演者，美国男演员阿德里安·布洛迪，是在1000多名候选人中被导演一眼选中的。阿德里安·布洛迪说："这部电影让我觉得有巨大的责任要演好他。导演让我饿一段时间，坚持要我减掉大量的体重，那样我们就可以从那几场饿肚子的戏开始拍。用了6个星期，我才减掉了30磅。"布洛迪补充说："这还不是他为了这部电影放弃的唯一东西。为了拍这部电影，他失去了曼哈顿的一套公寓、车，还有恋人，因为他从来没有那样充满激情地投入扮演过一个角色。"一个演员为了演好一个角色，做出了如此大的牺牲，电影能不出彩吗？

阿德里安·布洛迪在《钢琴师》的戏份差不多占了70%，责任的确巨大。他把席皮尔曼的角色吃得很透，无论是家庭欢乐、与朋友交往、在德国纳粹铁蹄下的隐忍，还是一个人的拼死逃亡……每个镜头他都用心表演，尽力表现席皮尔曼的艰难困境。阿德里安·布洛迪因《钢琴师》获第75届奥斯卡金像奖最佳男主角，这是对他精湛演技的认可。

观看《钢琴师》，观众心情特别沉重，有一种压抑得喘不过气来的感觉。第二次世界大战前夕，欧洲经历了工业革命，社会生产力大幅度提高，为什么作为欧洲强国的德国会发动第二次世界大战？为什么德国纳粹会对犹太人实行种族灭绝政策？人们看完《钢琴师》之后陷入深深的思考。原因是20世纪二三十年代，德国大地上出现了一个魔鬼——希特勒。"此人有三寸不烂之舌，能把稻草说成金条"，他在"啤酒馆政变"中凭演讲起家。可悲的是，此人竟然登上了权力的顶峰，当上了万众敬仰的元首，成为当年德国纳粹心目中的"神灵"。恶魔成了神灵，灾难自然就降临人间。第二次世界大战期间，整个德国纳粹的思维都停滞了，只听元首的。元首说犹太人是"劣等民族"，应该从地球上除掉。于是，屠杀犹太人就成为德国纳粹的全体行动，而且理所当然。无数次实践证明：世界上没有神，更没有完人，任何权力必须接受监督与制约。这才是社会进步发展的真谛，

这也是《钢琴师》给世人的重要启示。

《钢琴师》有一个情节笔者觉得不妥。第二次世界大战结束后,那名救了席皮尔曼的德国纳粹军官成了苏军的俘虏。他曾托人带口信给席皮尔曼,但是席皮尔曼听后竟无动于衷,没有采取任何举措。知恩图报,人之常情,席皮尔曼至少应该到战俘营去说明一下。片尾影片字幕交代,那名德国纳粹军官于1952年死在苏军战俘营里。这对席皮尔曼的形象多少有一点损害。

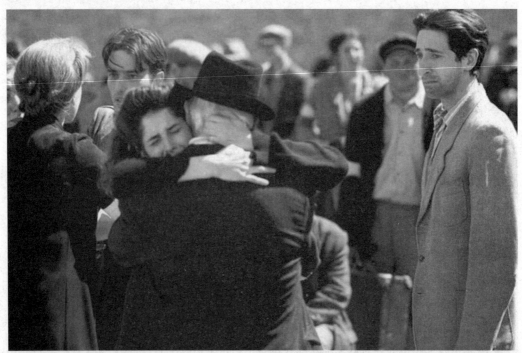

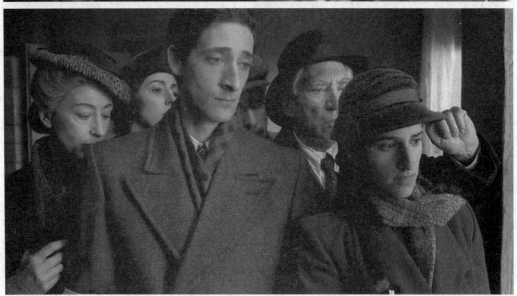

▲《钢琴师》剧照

一部引发教育深度思考的电影
——【法】克里斯托夫·巴拉蒂《放牛班的春天》鉴赏

2004年　彩色片　96分钟

出品	法国百代电影公司等
导演	克里斯托夫·巴拉蒂
编剧	克里斯托夫·巴拉蒂等
主演	杰拉尔·朱诺（饰　马　修）
	尚·巴堤·莫里耶（饰　少年皮埃尔）
	戴迪亚·费拉蒙（饰　少年佩皮诺）
	玛丽·布莱尔（饰　皮埃尔母亲）
	弗朗西斯·贝尔莱德（饰　哈珊校长）
奖项	第77届奥斯卡金像奖最佳外语片提名、第62届美国电影电视金球奖最佳外语片提名、第58届英国电影学院奖电影奖最佳非英语片提名、第30届法国电影恺撒奖最佳音效和最佳配乐两项大奖等

【《放牛班的春天》片段】

【梗概】

故事发生在1949年的法国。

中年失意的马修谋得一份寄宿学校的学监工作。他报到后才知道，这个被称为"池塘之底"学校的学生原来是一批调皮捣蛋的"问题学生"。哈珊校长的方法是用严厉惩罚的手段来对付犯错学生。

马修是一名正直无私、充满爱心、宽容幽默的音乐老师，他决心组织一支学生合唱队，用音乐来唤醒孩子们封闭而异化的心灵。果然，孩子们在音乐的感召下，懂得遵守纪律，懂得相互配合，精神面貌焕然一新。

一个顽劣的男孩蒙丹因为哈珊校长诬陷他偷钱，怀恨在心，放火烧了学校。幸好马修带着孩子出外郊游，躲过一劫。哈珊校长回来后大发雷霆，撤了马修学监的职务并将其辞退，而且不让他与学生告别。马修提着行李箱离校时，突然发现从孩子们宿舍的窗口丢出一张张写满感激话语的纸条，露出欣慰的笑容……

▲《放牛班的春天》电影海报和剧照

【鉴赏】

《放牛班的春天》是一部法国电影，该影片自2004年在法国上映以来，口碑与票房不断攀升，在当时的法国两个月竟然有超过860万的观影人次，在全球也有超过8300万美元的票房收入。该影片公映后大受欢迎，赢得一片赞扬声。在第77届奥斯卡金像奖评奖中，《放牛班的春天》获最佳外语片提名。

电影片头庄重大气，身穿燕尾服的老年皮埃尔正在潇洒地指挥交响乐团演奏。在音乐声中，穿插他参加母亲的葬礼……随即，老年佩皮诺敲门，拿出当年马修老师的一本日记，两位白发苍苍的同学翻看50年前老师的日记，一起回忆他们少年时就读的"寄宿学校"……影片以倒叙的方式，由此拉开电影的序幕。

《放牛班的春天》是一部教育题材的电影，教育的对象不是正常学生，而是"问题学生"。甚至不是一般的"问题学生"，而是品行扭曲、不懂文明、专搞恶作剧的一群顽童。教育是千秋大业，面对这样一批顽童该怎么办？这是影片的悬念，是影片戏眼。看完电影观众感动了，对于广大教育工作者及家长来说应该进行许多思考，笔者认为这是影片最大的成功之处。

《放牛班的春天》另一个成功之处是塑造了一位优秀的老师形象——马修。马修是一位不得志的音乐家，40多岁，仍未结婚，好不容易才找到一个寄宿学校的学监工作。哈珊校长是一个自私自利、不学无术、不懂教育、管理粗暴的无耻之徒，他的教育"理念"是：只要有孩子触犯了纪律，全校师生便立即集合，肇事者要受到严厉惩罚；如果找不到肇事者，所有人都要关6小时禁闭，轮流进行；取消所有娱乐活动，禁止任何外来探

访，直到肇事者自首或被揭发为止。学校有着严格的客人探访条例，只可以在规定时间段与亲属见面。在教育外的其余时间学生都处在鞭子与辱骂凌威之下，学校对学生缺乏基本的公平、正义、尊重和爱心。

马修到校之后，以他博爱之心，从音乐入手，一点点撬动孩子们早已冷漠麻痹的心灵。他组建学生合唱队，为合唱队创作歌曲，精心组织排练。他善于发现每个孩子优点和特长。他相信音乐的力量能够启迪孩子们的心智，最终他成功了，谁也想不到这群狂放不羁、顽劣不化的"问题孩子"最后能相互配合、协调一致地演唱出那么动听的歌曲。

他不计较学生们对他的辱骂，不想让学生因他去受罚关禁闭。他查出砸伤马桑大叔的乐格克，没有将其送到校长那里关禁闭，而是让他去医院照看马桑大叔，以此启迪他的良知。他极力关照战争孤儿佩皮诺，顽劣的蒙丹欺负佩皮诺，他严肃地警告蒙丹不准靠近佩皮诺。他发现皮埃尔有音乐天赋，便进行精心培育，设法纠正他狂傲捣蛋的恶习，为皮埃尔以后成为出色音乐家打下了坚实的基础。

马修是个小人物，是一位不得志的老师。他在寄宿学校里的所作所为，看起来都是一些小事情，实际上是在尽心尽职地挽救这些"问题学生"，善莫大焉。在这个阴森恐怖的"池塘之底"，他像黑夜中的一盏明灯，给孩子们带来了光明；他像一团火，给孩子们带来了温暖。他在学校只待了几个月时间，却影响了这些孩子一辈子。马修的形象显示了教育的力量、教育的魅力、教育的伟大。

马修外表并不完美，个子不高，中年发胖，脑袋秃顶，人过四十仍未成家。他还暗恋皮埃尔的母亲，又以失败告终，可以说人生非常不如意。但作为一名老师，马修却令人肃然起敬，以至于观众有一种说法："要想当一名好老师，一定要去看看《放牛班的春天》，像马修那样去教育学生。"

影片首尾呼应，片首马修提着一个行李箱来学校报到，遇到佩皮诺站在学校门口，等他父亲来接他；片尾是马修提着行李箱离开学校，佩皮诺从后面追过来，马修最终带着佩皮诺走了。

《放牛班的春天》的故事性不是很强，它不靠曲折离奇的情节取胜，而是以马修为主线一步步推进剧情。全剧镜头一直跟着马修：马修第一次遇见哈珊校长——亲眼见到马桑大叔被砸——被迫参与处罚学生——第一次上课的狼狈——皮包被偷——发现学生爱唱歌——组建合唱团——发现皮埃尔的音乐才干——接待皮埃尔母亲——精心排练——关照佩皮诺——参议员来校考察合唱团——马修带领学生外游——学校发生火灾，哈珊校长辞退马修——马修离校，学生依依不舍……整个影片中，马修就像一根线，把一颗颗零散的珍珠串到一起，组成一部完整的电影。

《放牛班的春天》的灵魂是音乐。看完电影，观众都会对影片中的音乐留下美好而深刻的印象。美妙动听的音乐总给人愉悦的感受，令人赏心悦目，渐入佳境。一群顽劣的孩子在音乐的熏陶下迅速转变，一改往日放荡不羁的坏习性。观众看着孩子们一点点进步，

最后看到那整齐的队伍、那专注的神情、那天籁般的童音、那立体的和声，无人不感动，无人不欣慰。啊，再顽皮的孩子都可以教育好，关键是老师。

观众在音乐声中，"看到这群写满忧郁与痛苦的脸庞上，已经一扫往日的阴霾。年轻而驿动的心被美妙的音乐点燃……课堂内，操场上，宿舍里，他们的脸上一直洋溢着幸福快乐的笑容，感觉着内心欢乐的震颤。眼望着天空，放飞灵魂深处对自由的渴望，在遥远的天边建筑着属于自我心灵的小屋"。《放牛班的春天》用讲故事的方式，通过孩子们的转变，使人真真切切感受到音乐的美感、音乐的作用、音乐的魅力。

一位法国评论家为该影片写过这样一段话："不同于一般的运用悲情拼命煽情的电影，或极尽夸张搞怪的爆笑喜剧，《放牛班的春天》是一部让人因为喜悦而泪流满面的电影。这也创造了法国电影新概念——阳光情感电影。这部没有美女，没有暴力，没有动作，没有凶杀等商业元素的好电影成为本年度法国人的心灵鸡汤。"以至于该影片的放映，在法国掀起了一股群众合唱的热潮，正如一篇法国本土评论写道："我唱，你唱，他唱……影片《放牛班的春天》如一声响雷，让法国合唱事业如雨后春笋般地繁荣起来，时至今日，共汇集起几十万各个年龄段的合唱业余爱好者。"

《放牛班的春天》的导演克里斯托夫·巴拉蒂本身就是音乐出身。《放牛班的春天》的成功再一次证明了音乐的力量。音乐可以陶冶人的灵魂，培养了高尚的情操；音乐可以敲开封闭的心灵，疏解忧郁苦闷的心情；音乐甚至还可以进行一定程度的心灵治疗。该影片把音乐的魅力运用到极致，获得了神奇的效果。

《放牛班的春天》的演员表演非常出色。马修的扮演者杰拉尔·朱诺是法国著名演员、导演，是法国影坛最优秀的男演员之一。他在法国具有非常强的票房号召力，2004年7月14日，时任法国总统希拉克授予其"荣誉骑士"称号。杰拉尔·朱诺不属于那种"高大上"的帅哥演员，他虽然没有一副高大的身材及帅气的面容，却有一双会说话的眼睛，一种深藏不露的智慧。他在校长面前的无奈，在孩子面前的爱心，在蒙丹面前的严厉，在佩皮诺面前的温存，在皮埃尔母亲面前的热情……在整部电影中，他说得少做得多，举止多于语言。他的表演体现了他的智慧、他的自信、他的尊严，他把马修这个角色演绝了，演成一个人见人爱的好老师。实践证明，真正优秀的演员不是靠颜值取胜，而是靠演技征服观众。

《放牛班的春天》的其他演员，包括哈珊校长、马桑大叔的扮演者，以及皮埃尔、佩皮诺、蒙丹等一群儿童演员都有精彩的表现。正因为有着这样一群优秀的演员，成功演绎着各自的角色，才成就了一部众口称赞的优秀电影。

笔者法国电影看得不多，《放牛班的春天》无疑是很优秀的一部。教育本是一个严肃话题，"问题学生"的教育更是一个难题。影片举重若轻，编导手法新奇，观众在一种轻松愉快的氛围中观看电影，不时发出一阵阵笑声，笑声之后，它引发人们对教育的思考却是深沉的、永久的。

思考"生与死"　赞颂"送行人"
——【日】泷田洋二郎《入殓师》鉴赏

2008年　彩色片　130分钟

出品	日本松竹映画
导演	泷田洋二郎
编剧	小山薰堂
主演	本木雅弘（饰 小　林）
	山崎努（饰 佐佐木）
	広末凉子（饰 美　香）
	吉行和子（饰 山下艳子）
	余贵美子（饰 上村百合子）
奖项	第81届奥斯卡金像奖最佳外语片，第32届日本电影学院奖最佳影片、最佳导演、最佳男主角、最佳女配角、最佳编剧、最佳摄影、最佳灯光、最佳录音、最佳剪辑，第32届蒙特利尔国际电影节最佳影片美洲大奖等

【《入殓师》片段】

【梗概】

故事发生在当代日本。

小林6岁时，父亲抛弃他们母子，跟别的女人跑了，小林为此一直怨恨父亲。母亲抚养他长大后也去世了。小林从小学习提琴，成为乐团一名青年大提琴手，可不久乐团因不景气解散了。

小林失业后，和漂亮的妻子美香回到乡下老家。一则招聘广告让小林稀里糊涂地干上了入殓工作。小林一直瞒着妻子工作，他从恶心到适应，从适应到喜欢，到后来渐渐爱上入殓工作。一天，美香从录像带中偶然发现丈夫干的竟然是入殓工作，异常震惊，要小林

辞职。小林不肯,美香一气之下回娘家了。

几个月之后,美香因怀孕又回到小林身边。小林朋友山下的母亲、澡堂女老板娘突然去世,美香目睹小林给老板娘入殓的全过程,也听到山下对小林发自内心的感激,终于理解了丈夫。

一天,小林接到一个电话,说他几十年没有联系的父亲去世了。小林和美香赶去送葬。小林在给父亲入殓时,发现父亲手里紧紧握着他小时候送的一块白色鹅卵石,父子多年的积怨顷刻化解。

▲ 《入殓师》电影海报和剧照

【鉴赏】

《入殓师》根据日本作家青木新门的小说《纳棺夫日记》改编而成,由日本著名导演泷田洋二郎执导,由实力演员本木雅弘、山崎努、广末凉子、吉行和子等联袂出演。该影片于2008年9月在中国上映,获得一致好评。

《入殓师》取材大胆新颖,主题耐人寻味。尽管"死亡"是人生的必然归宿,但是人们都忌讳谈"死",尽量避免一切与死相关的话题,认为不吉利。更有甚者,有些地区对与"死"谐音的数字"4"都避之不及,连房号、车号都不能选带有"4"的数字。可见人们对"死"的恐惧。

而《入殓师》偏偏围绕"死"来做文章,是一部讲述生死主题的电影。影片选取给死人入殓作为拍摄题材,讲述"人死后"的故事,启发人们对于"死亡"的思考,这不得不佩服日本编导的勇气和魄力。

中国人认为"人死如灯灭",基督教认为"人死进天堂",《入殓师》则认为"死亡不是人生的终结,而是重启另一道门",启迪人们重新思考"生与死"这一哲学命题。其实,我们每个人都会成为"送别人"和"被送别人"。死亡是谁都逃不脱的结局,只是死亡时间、死亡原因不同罢了。影片让人明白一个道理:不惧死,才能更好地活;既然活,就要好好地活。

影片纠正了人们对"入殓师"的世俗偏见，认可了入殓师是"帮助他人踏上最后旅程"的一种崇高而神圣的职业。正如一篇影评所说："入殓工作于死者毫无意义，或许只是给生者最后一次将厚重难言的情感释放出来的机会。而入殓师也正是因为了解这一切，才总是能以其对死者的尊重在最后一刻赢得人们的尊敬与对入殓这个行业的改观。"

该影片详细展示了日本入殓的全过程。那庄重的入殓礼仪、娴熟的入殓手法、对亡人的体贴入微、入殓时一招一式的温馨动作，无不体现了入殓师对逝者的尊重及对逝者亲属的慰藉，展示了日本厚重的入殓文化。影片从不同的角度赞颂入殓职业的崇高，表现了影片鲜明的主题。电影拍得非常成功，改变了许多人对入殓的偏见，以至于有学生在看《入殓师》的讨论中，表示毕业后想当入殓师的愿望，可见其影响力并非一般。

从结构上看，《入殓师》有明、暗两条线，它们相互映衬，最后交合，将影片推向高潮。明线是小林个人的生活经历，包括他的突然失业、意外求职、心理纠结、家庭风波、父子释嫌等。这条线是影片的主线，小林跌宕起伏的求职过程和大起大落的情感经历始终吸引着观众。

暗线是小林与父亲的关系。这条线是影片的暗线，是以回忆方式展现的。影片不时地回顾小林童年的生活，父亲从小培养他拉提琴，父亲带他在海边游玩捡石头，他送父亲一块白色小鹅卵石，父亲送他一块凹凸不平的石头……为后戏埋下伏笔。

影片中明、暗两条线同时进展。最后小林接到一份电报，得知父亲去世的消息。小林在同事山下艳子的开导下，决定和美香一起前去为父亲送葬，两条线终于交合了。没想到几十年之后，小林再次见到的仅是父亲的遗体。小林决定给父亲做葬前入殓，在掰开父亲握拳的手时，突然掉下一块白色鹅卵石，在地上滚了一阵子才停下。小林定睛一看：正是他小时候送给父亲的那块白色鹅卵石……

这个细节具有极大的戏剧张力，给观众打开了一个极大的想象空间：小林父亲临死前紧握的鹅卵石伴随了他一辈子，成为他最看重、最珍视的一件物品。一种浓浓的父爱顿时暖暖地漫溢观众的心田……小林眼泪顿时夺眶而出，几十年的内心积怨，顷刻化为乌有。泪水默默地流过小林的脸颊，"润物细无声"地把影片推向情感高潮。

小林是男一号，影片主要讲述的就是他的故事。他人生跌宕，情感起伏。他从厌恶入殓到爱上入殓，经历了世人冷眼、朋友嘲笑、妻子出走等巨大精神压力，也经历过痛苦的内心煎熬，而一旦认识到入殓职业的神圣与崇高，便义无反顾地坚持干下去。在影片中，小林的思想在不断地变化，内心情感在不停地调整，但是每一次变化与调整都合情合理，毫不牵强，过渡自然，令人信服。

编导取名"小林大悟"颇有寓意，"小林"是名，"大悟"是意。小林渐渐悟出死亡的不可避免，悟出入殓的神圣，悟出人生的意义。小林开始对入殓的恐惧与抵制，代表了广大观众对入殓的看法。随着小林思想的转变，观众思想也逐渐转变，电影主题随之凸显出来。

佐佐木社长是一位经验丰富、尽职尽责的入殓前辈，是小林的职业老师。5年前他妻子逝世，他第一次为妻子入殓，从此干上了入殓工作。他的一言一行、一举一动都对小林产生了巨大的感召力和影响力。

记得小林第一次协助社长处理已经腐烂的老太太遗体时，小林恶心呕吐，动作粗鲁。平日轻言细语的社长突然大声吼道："赶快抓住，动作温柔点！"那种对逝者尊重的精神深深地感染了小林。

佐佐木社长平日表情严肃，不苟言笑，但内心善良，举止庄重，工作起来手法娴熟，一丝不苟。他对初来乍到的小林十分关心，十分体贴。在影片中，佐佐木社长的阅历丰富，言语不多，对人生有许多独特的见解。看完电影，观众会感到佐佐木社长的形象生动亲切，令人久久难以忘怀。

美香是小林的妻子，她年轻漂亮，单纯热情，勤劳善良，看重家庭。在阴沉的入殓影片中，她是一个亮点。美香爽朗的笑声、淳朴的谈吐，与小林的心事重重、郁闷不安，形成强烈的对比。当她得知小林瞒着她做入殓工作时，羞愧不已，苦苦哀求小林辞职。小林欲亲近她时，美香厌恶地叫道："别碰我！肮脏！"毅然回娘家去了。

后来美香怀孕归来，亲眼看见小林给澡堂老板娘入殓的过程，得到老板娘儿子、曾嘲讽小林的朋友山下的真心感激，终于理解了丈夫。在电影中，美香可亲可爱，光彩照人，给影片增色不少。

澡堂老太太在影片中虽然只是个陪衬人物，但不可小看她在影片中的作用。一则这个人物深化了影片主题，她是日本那种"工作狂"式的人物，是一个活到老、干到死的典型。她不愿跟着儿子享清福，她为让顾客能洗到热水澡而感到欣慰，她从工作中得到快乐。她的突然去世，令众人感到惋惜和悲伤，体现了一个普通人的人生价值。二则她是山下的母亲，小林前去入殓，把她的遗体整理得漂漂亮亮的，让山下体会到了入殓师的意义，从而改变了对小林的看法。三则促成了美香思想的转化，使得美香与小林的分歧迎刃而解。由此可见，澡堂老太太这个人物形象起到非常重要的作用。

《入殓师》的故事自始至终紧扣观众。失业后，小林和妻子回到乡下。一天小林从报纸上看到一则招聘"旅程助理"的广告，工作清闲，待遇又高，小林兴冲冲地赶去应聘。发现原来是一家"给逝者送上最后旅程"的公司，"旅程助理"即协助佐佐木社长做入殓工作。

小林带着一叠履历资料去求职，社长看都没看就丢在一边，只问小林能否长期工作，得到肯定答复后，便立马同意聘用小林，并支付小林当天的薪金，叫小林第二天上班。整个求职情节有趣有味，引人入胜。

影片还设计了小林三次"吃肉"的情节，表明他心理的转变过程。小林第一次见到死人，受不了尸体腐臭味，呕吐不已。他回到家里，看见桌上脱毛的鸡，立即产生恶心反应。随着多次参与入殓，反复接触遗体，他慢慢适应了。第二次入殓，逝者家属感谢

佐佐木社长，送了一大包鸡肉，社长递给小林一块鸡肉，小林没有拒绝，接过吃了。第三次在佐佐木社长房里过圣诞节，桌上摆着一大盆鸡腿，影片用特写镜头，展示小林主动拿起鸡腿，啃得津津有味。无须多言，电影用三次吃鸡的不同镜头，形象地表明小林心理的变化，展现他慢慢战胜了内心恐惧，终于成长为一名出色的入殓师。

《入殓师》涉及许多"死亡"的镜头，但观众并没有恐惧感，电影的艺术手法值得探讨。

在电影片头，小林给一具"美女"遗体穿衣整容，当隔着逝者衣服擦拭身体时，竟然触碰到男性生殖器。小林惊讶万分，请示佐佐木社长，佐佐木社长复查，依然如是。此时观众十分好奇，不知怎么回事？经家属解释，原来逝者生前喜欢"男扮女装"。这个诙谐的细节，顿时冲淡了入殓时的恐怖气氛，观众开始是惊诧，继而一阵哄笑。

诸如此类的诙谐细节太多了。如给一位奶奶入殓时，亲属找来奶奶生前喜欢的口红让入殓师给涂上，又给奶奶穿上高筒丝袜，悲哀的场景顿时轻松起来。还有一位高龄爷爷去世，喜欢爷爷的亲属们纷纷在他脸上亲吻，你一个吻，我一个吻，一会儿爷爷脸颊印上许多大小不同的口红印。这些诙谐的内容，使入殓仪式变得轻松有趣，冲淡了痛失亲人的悲伤，观众更是笑声不断。

此外，悠扬动听的大提琴音乐调剂了影片的气氛。小林本是一位乐团的大提琴手，虽然乐团解散，但是小林还不时拿出大提琴娱乐消遣。伴随着优美的大提琴演奏声，银幕上出现一幅幅小林童年生活的画面，这些回忆画面有时穿插在入殓的情节之中，极大地缓解了入殓的阴冷氛围。

《入殓师》不愧是荣获奥斯卡金像奖最佳外语片奖的优秀电影，一部讲述入殓的影片拍得如此温馨感人，令人钦佩。观众欣赏该片时，不时悲伤，不时嬉笑，不时感叹，不时联想。更重要的是，它引发了人们对生与死的深度思考。笔者组织高校学生观看后，有不少学生感慨"这是我迄今为止看到的最好的一部电影"。

 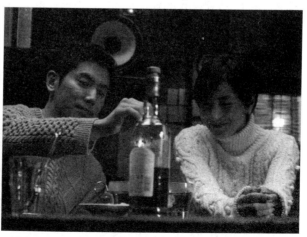

▲ 《入殓师》剧照

新颖别致的"丧尸"灾难片
——【韩】延相昊《釜山行》鉴赏

2016年　彩色片　118分钟

出品　Red Peter Film
导演　延相昊
编剧　延相昊　朴柱锡
主演　孔　刘（饰石　宇）
　　　马东锡（饰尚　华）
　　　郑裕美（饰盛　京）
　　　崔宇植（饰英　国）
　　　安昭熙（饰珍　熙）
　　　金秀安（饰秀　安）
　　　金义城（饰金常务）

【《釜山行》片段1】

【《釜山行》片段2】

奖项　第37届韩国青龙电影奖最佳技术奖，第53届百想艺术大赏新人导演奖、最佳男配角，第8届韩国年度电影奖发现奖、最佳男配角，第36届韩国电影评论家协会奖影评十佳电影、技术奖等

【梗概】

故事发生在当代韩国。

这是一部科幻灾难片。石宇是一名银行经理，带着母亲和女儿秀安住在首尔，妻子住在釜山。秀安生日那天，很想念妈妈，石宇为满足女儿心愿，请假送女儿坐高铁去釜山见母亲。

没想到他们乘坐的KTX火车，闯进了一名感染丧尸病毒的怪异女人。怪异女人病毒发

作,咬伤乘务员,染上病毒的乘务员又疯狂地扑向其他人……病毒迅速扩展,感染者疯狂地袭击所有健康人……不一会儿,火车上大多数人都感染了病毒。

列车长接到上级电话,获知火车不能进釜山,只能停在大田站。没想到幸存者在大田站下车后,遭大田感染者猛烈的袭击……最后仅剩下石宇和女儿秀安、拳击运动员尚华和怀孕的妻子盛京、大学生棒球队员英国和他的女友珍熙、金常务和流浪汉等为数不多的健康人。

这些幸存者不得已又返回 KTX 火车,继续受到丧尸们疯狂的袭击……尚华临死前把盛京托付给石宇,为抵挡感染者拼尽最后一点力气;珍熙和英国相继被感染;流浪汉为救人也牺牲了……最后只剩下石宇、秀安及盛京,他们爬上无人驾驶的火车头。没想到从驾驶室走出金常务,搏斗中金常务咬伤石宇。石宇交代完后事,悲惨地跳车自杀了。

最后,火车头在釜山隧道口停下了。隧道那边的狙击手发现了盛京与秀安,经请示,正准备射杀她们。忽然,秀安唱起了准备生日唱给爸爸听的歌……

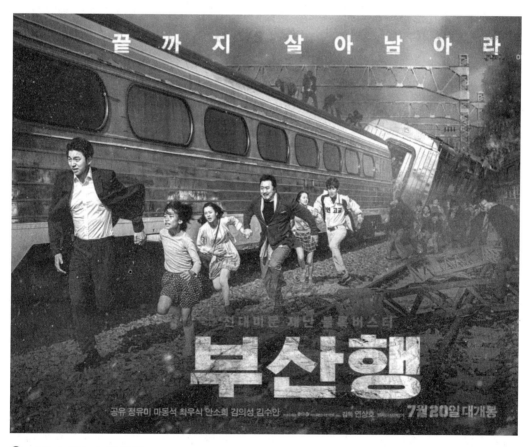

▲ 《釜山行》电影海报

【鉴赏】

灾难片是一种类型的电影。近些年来,美国好莱坞制作了许多高科技的灾难大电影,如《全球风暴》《2012》《后天》《天地大冲撞》《世界大战》《龙卷风》等,颇受观众

喜爱，掀起了一次又一次科幻片观影热潮。

2016年，韩国拍出《釜山行》，将亚洲人拍摄灾难片的水平推向了一个高峰。导演延相昊长期致力于动画创作，多年前就开始撰写以病毒疫情为题的动画片《首尔站》。2015年年初，韩国N.E.W.电影公司金宇德看到动画片《首尔站》剪辑版后，向延相昊提议将该题材拍摄成真人电影，电影《釜山行》便因此诞生。

《釜山行》的构思非常奇特。电影片头就显得与众不同：一头被大货车碾压的梅花鹿，躺在马路上，观众认为肯定死了。可是那只鹿忽然动弹几下，竟突然站立起来跑了……这种有违常理的死而复活的桥段，顿时给影片笼罩了一层诡异色彩。既然被压死的鹿都能复活，那后面什么事情都可能发生。

《釜山行》不同于美国好莱坞拍摄的那些灾难片，如《全球风暴》《2012》等大片展现的大都是狂风暴雨、地震海啸等自然灾害对人类的侵犯。《釜山行》展现的则是不明病毒对人类的侵害，被感染者又去袭击正常人，这样感染者一批一批成几何级数量地扩展开来，形成人类大灾难。这种发生在人类中间的灾难比大自然对人类侵害的灾难更震撼人心，一旦亲人、朋友、恋人感染了病毒，顿时变成了要夺取你性命的丧尸，等于把人性置于一种生死抉择中煎熬，十分揪心！十分狼狈！十分痛苦！

一支大学生棒球队本来是去釜山参加比赛的，刚上火车时大家有说有笑，亲密无间。由于病毒感染者突然袭击，队员们纷纷被感染，只有英国一个人逃出。后来，英国为了救珍熙，与尚华、石宇一道要冲过4个丧尸车厢。当英国冲进棒球队车厢时，刚刚还在一起快乐嬉笑的队员们，一个个都成了凶神恶煞的丧尸。英国看到这个场面惊呆了，这都是他的同学呀！他举着球棒愣在那里，怎么也下不了手。

在影片最后，金常务被感染，病毒尚未发作时，还拜托石宇去看他母亲。后来病毒发作，金常务完全丧失理智，冲过来疯狂地袭击石宇。石宇被咬伤后，急忙给盛京、秀安交代后事，便跳车自杀了。他心里明白，一旦病毒发作便不能自控，说不定还会袭击自己女儿。跳车自杀是无奈之际的明智选择。人性的煎熬，是影片扣人心弦之处，看得观众目瞪口呆、心惊肉跳。

《釜山行》精心设计了几组乘客形象，在展现灾难恐惧的生死关头，穿插对人性的描写与歌颂，这是影片最闪光、最出彩的地方。

石宇和秀安是贯穿全剧的主要人物，被塑造得血肉丰满、有声有色。石宇因工作忙，两年送给女儿的生日礼物竟然是同样的。为安抚秀安，秀安生日那天，他特地送女儿去釜山看妈妈。在大田车站逃命时，石宇只考虑自己和秀安的安危，秀安却时时想到广大乘客。秀安责备爸爸："什么事你只想到自己，妈妈才离开了你……"此后，石宇的表现似乎大有改观。

在影片中，这对父女的命运一直吸引着观众。石宇对女儿无私的爱，以及秀安对父亲深沉的爱，没有表现在口头上，却体现在行动中。秀安准备了一首生日唱给爸爸听的歌，

在学校里，因为爸爸不在场，没有唱完。石宇死后，秀安唱歌思念爸爸，最后在过隧道时竟然发挥作用，救了自己一命。这个伏笔融合剧情，自然贴切，前后呼应，十分精彩。

摔跤选手尚华身体强壮，敢冲敢打，他除了具有自身优势之外，还有深厚的夫妻情愫及保护下一代责任。尚华与石宇开始产生过矛盾，后来互帮互助，共同战斗。面对众多丧尸的疯狂进攻，尚华把妻子盛京托付给石宇，选择自我牺牲。世界上还有什么比舍命救人更伟大的人性吗？

棒球队员英国及其女友珍熙，是年轻一代乘客的代表。他们青春年少，情窦初开。后来，珍熙不幸被感染，英国没有逃避，而是任由珍熙袭击自己，两人搂抱在一起，共同殉情，其悲壮场面令人唏嘘。

影片设计了一对情真意切的老姐妹，她俩一直相互照应，形影不离。后来，姐姐被感染，痛苦不堪。妹妹不忍心，竟然打开车门，选择共同赴死的结局。

还有金常务，他是一位大公司领导，是一个有身份却自私自利的人物。从剧本创作角度来看，在未感染人中设立这样一个对立面，有利于展开剧情发展，否则没有矛盾，形成不了戏剧冲突。最后，在火车头他对石宇嘱托，临死前表达他对母亲的挂念，体现了人性，丰满了人物形象。

影片还设计了一个流浪汉的形象。他是一名普通乘客，不知从何处来，也不知到何处去，甚至连名字都不知道。最后，为了保护孕妇盛京及小女孩秀安等弱者，他挺身而出，拼死挡住丧尸们的进攻，献出了宝贵的生命。这个人物在瞬间闪现人性光辉，可敬可叹。

《釜山行》这些有名有姓的乘客，编导没有刻意去描写，都是穿插在剧情中出现的。每人有每人的性格，每人有每人的故事。人物之间有交集，有冲突，有合作。对于这几组人物，影片处理得脉络清晰，条理分明，不仅有人物广度，而且注意挖掘人物深度。

《釜山行》的主要场景在火车上，车厢狭小，空间受限，处理不好会显得画面单调。编导延相昊不愧是编故事高手，情节设计变化多端，逃脱袭击环节花样翻新。丧尸没有开门的智力，在黑暗中看不见东西，但对声音很敏感，由此编导设计用手机遥控发声来吸引丧尸的注意力，设计趁火车过隧道时人们从行李架上爬行，设计秀安、盛京和珍熙等人躲在13号车厢的卫生间，促使石宇、尚华和英国等人决心用武力，硬冲4节车厢去营救。他们历尽艰辛一路冲杀，把影片一步步推向高潮。

整部电影隔几分钟就出现一次高潮，一次危机过去了，新的危机又来了。影片始终充溢着巨大的悬念，剧中每个人随时随地都处在生死边缘，观众一点也没有感觉到车厢场景的狭小；相反，紧张的剧情，一直牢牢吸引着观众的注意力。

车厢外景动作设计也非常精彩。丧尸袭击健康人的方式多种多样、五花八门，有从后面追赶的，有从前面拦截的，还有从火车顶往下跳的……只要发现健康人，丧尸们就像猫儿闻到鱼腥一样，奋不顾身地冲上去，凶猛无比。

记得有一个镜头，石宇带着秀安、盛京爬上行驶中的火车头，丧尸们在后面拼命追

赶，前面几个丧尸抓住了车尾的栏杆，后面一群丧尸又抓住前面丧尸身体，就这样一排一排地拖着前行，足有上百号人。突然，一个丧尸跃上这些丧尸的身体，踩着他们的身体冲向车上的石宇……动作出乎意料，场面十分壮观。早就听说韩国的武打设计技术高超，在《釜山行》中又一次得到验证。

《釜山行》间接地批评了政府处置突发事件不力。作为一部韩国当代真人灾难片，不可能不涉及政府行为。对于一辆正常行驶的高铁列车，发生如此惊天动地的大灾难，铁路管理部门的指挥却不靠谱。列车目的地本来是釜山，中途列车长接到上级电话，要改停大田站。大家以为大田站是安全的，但结果完全出乎意料。

大田站几乎被感染者全部控制了，KTX火车上的幸存者遭遇到更可怕的袭击。除了石宇等少数人之外，几乎全军覆没。期间列车长再也没有接到新的电话通知，致使几百人的性命白白丢在大田站，连列车长也未能幸免。影片没有直接批评政府，但是剧情已经说明政府的失职失责。当然，这是科幻灾难片，没有人去追究政府责任，但从侧面说明了韩国电影创作有比较大的自由度。

《釜山行》作为一部科幻灾难片无疑是非常成功的。其成功主要表现在：构思奇特、灾源新颖、人物典型、情节别致、人性温暖及表演出彩等，为今后真人灾难片的创作提供了一个值得研究、值得借鉴的范例。

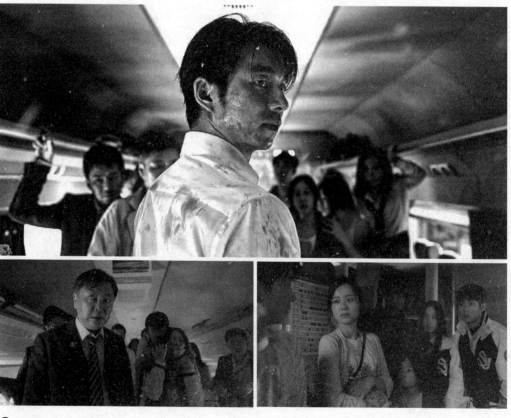

▲《釜山行》剧照

惨烈的战争　感人的故事
——【美】梅尔·吉布森《血战钢锯岭》鉴赏

2016年　彩色片　138分钟

出品　美国熙颐影业公司等
导演　梅尔·吉布森
编剧　罗伯特·施恩坎　安德鲁·奈特
主演　安德鲁·加菲尔德（饰　戴斯蒙德·多斯）
　　　文斯·沃恩（饰　霍威尔中士）
　　　萨姆·沃辛顿（饰　葛洛佛队长）
　　　泰莉莎·帕尔墨（饰　多萝西·舒特）
　　　雨果·维文（饰　汤姆·多斯）
奖项　第89届奥斯卡金像奖最佳影片、最佳导演、最佳男主角、最佳音效剪辑4项提名，并获最佳剪辑、最佳音响效果2项大奖，第70届英国电影学院奖最佳剪辑等

【《血战钢锯岭》片段1】

【《血战钢锯岭》片段2】

【梗概】

故事发生在第二次世界大战期间。

多斯出生于美国一个军人家庭，父亲是第一次世界大战老兵。多斯小时候与哥哥打架，用砖头差点把哥哥打死，从此厌恶暴力，成为一名虔诚的基督徒。多斯与医院护士多萝西相爱后，刻苦钻研医学，崇尚救死扶伤，他发誓一辈子不杀人，只救人。

太平洋战争爆发后，多斯参军了。在集训期间，多斯因不领枪，遭到战友的羞辱和殴打，并受到上司质疑和处罚，甚至被控违反军令而关进军事监狱。多斯蒙受巨大精神压力，依然不改初衷。几经周折，军事法庭最后同意，多斯作为不持枪的医疗兵上前线。

1945年5月，多斯随军来到日本冲绳钢锯岭战场。日军拼死抵抗，战斗十分惨烈，美军死伤惨重，暂时撤离钢锯岭，阵地还留下不少伤员，多斯决定留下救人。晚上，他一人奔波在尸横遍野的战场上搜寻伤员，做紧急处置后背到悬崖边用绳子吊下去。他一个一个地救治，一个一个地吊下去，心里喃喃地说："上帝啊，请让我再救一个，再多救一个……"

第二天，美军在海上军舰协助下，重新组织进攻，经过艰苦卓绝的战斗，美军终于拿下钢锯岭。在战斗中，多斯腿部受伤，被战友抬上担架，运下钢锯岭。多斯在战场上一共救下了75名伤员，被杜鲁门总统亲自授予"共和国荣誉勋章"，成为美国人民心中的英雄。

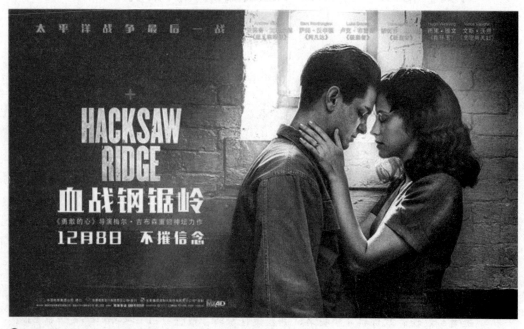

▲《血战钢锯岭》电影海报

【鉴赏】

《血战钢锯岭》根据美国军医戴斯蒙德·多斯的真实经历改编而成，由曾经拍过著名电影《勇敢的心》的梅尔·吉布森导演。该片公映后好评不断。

《血战钢锯岭》讲述了一个非常奇特的故事。故事主人公戴斯蒙德·多斯是美国弗吉尼亚州的一名男青年，第二次世界大战时报名参军。集训期间他非常认真，积极参加各种高难度的体质训练，但在面临步枪训练时却退却了，他拒绝碰枪，拒绝领枪，拒绝开枪，步枪训练成绩为零。

多斯遵循基督教"不杀生"的教义，他上前线不是去杀人，而是去救人。这在一般人看来，军人不拿枪，简直荒唐透顶，他为此惹恼了部队上司，被送进军事法庭。战友们认为多斯贪生怕死，把他打得鼻青脸肿，他全忍了，既不生气，也不抱怨，更不上诉，但是

坚持不持枪、不杀生的信念。后来，他在钢锯岭战役中孤身奋战，冒着生命危险先后救了75名伤员。他的壮举轰动部队，他的英雄事迹令战友们刮目相看。

我们常说，故事片必须要有一个好故事。《血战钢锯岭》的故事既有深邃的思想性，又有吸引人的观赏性。《血战钢锯岭》的故事不是编撰的，多斯是个真实人物，电影就是按照多斯的个人传记加工改编的。为了还原电影的真实性，影片主人公保留和真实人物一样的名字。在影片结尾，还插入了现实生活中多斯的真实影像，让影片中的艺术人物与真实人物合二而一，增强了影片的可信度。

《血战钢锯岭》因为还原真实战争场面而备受赞誉。战争镜头是影片最精彩的部分，无论是美国军舰炮轰钢锯岭那炮声震天、火海一片的宏大场面，还是美日双方争夺钢锯岭近距离的血腥拼搏，都酷似一场真正的战争。银幕上子弹瞬间爆头，火焰喷射器喷出的烈火烧人，炸得血肉模糊的残腿断臂，还有那瞬间中弹倒地的战士、肢体炸飞的画面、血涌如注的弹孔、刺刀捅入的惨叫等，这残酷血腥的电影画面令人无比震撼。

美军攻占钢锯岭是第二次世界大战中最为惨烈的战役之一，美日双方共伤亡16万人。据悉，为了真实再现那片惨绝人寰的战场，导演梅尔·吉布森选中澳大利亚悉尼西南部郊区布伦格利的一个农场，不惜花重金将其炸毁，布置成钢锯岭战场。

在电脑特效如此发达的今天，导演梅尔·吉布森却强调用真实的镜头还原真实的战争。他要求"坚持每个镜头都来真的"，要求团队将电脑特效的使用率降到最低，以营造逼真的拍摄效果，甚至"火烧日军"那个镜头，也是采用特殊火焰直接"喷烧"真人。饰演军医的安德鲁·加菲尔德称："《血战钢锯岭》的场面逼真得无法超越，不管特效多厉害都无法做到。"

在还原真实战争场面方面，笔者印象最深的，是美国电影《拯救大兵瑞恩》中抢占奥马滩那一段长达30分钟的镜头。但是，看了《血战钢锯岭》之后，觉得此片完全不亚于《拯救大兵瑞恩》。《血战钢锯岭》的战争镜头将在世界电影史上留下浓墨重彩的一笔。

《血战钢锯岭》结构清晰，手法新颖。影片的结构可分为两部分：前面部分是和平阶段，讲述多斯童年生活、青年恋爱、军营训练、信念获准等一系列的故事；后面部分主要讲述钢锯岭战役中多斯拼死救人的感人故事。这两部分相辅相成，互为映衬，前部分是铺垫，后部分是弘扬。最后，多斯以他的感人壮举实现了"只救人不杀人"信念，消除了战友们的误解，成为众人心目中的英雄。

影片不断进行叙事手法的创新，多斯与多萝西的恋爱过程就显得很新颖。多斯送一名车祸青年去医院，巧遇护士多萝西，被她的美貌所吸引，主动上前搭讪，让多萝西帮他抽血。为了接近多萝西，他第二天又去献血……在多萝西的帮助下，多斯努力学习医学，为后来当医疗兵做准备。

多斯参军后，多萝西送给他一本袖珍《圣经》，其中夹着她的照片和发夹。多斯一直

放在贴身之处，成为他的精神支柱。在钢锯岭战斗间歇时，多斯经常拿出《圣经》翻看。多斯大腿受伤，被抬上担架，发现《圣经》不见了，急得大叫。一位战友冒着生命危险赶回阵地捡回《圣经》，多斯才露出欣慰微笑。多斯与多萝西的爱情贯穿影片始终，与战争故事交织在一起，起到很好的铺垫与衬托的作用。

《血战钢锯岭》时长 138 分钟，其巨大的悬念就是一个不拿枪的多斯是如何上前线，吸引着观众一直看下去。按照好莱坞的创作理念，电影每隔 10 分钟左右就必须有一个高潮。笔者仔细观看，影片确实做到了。该影片可以作为学习电影编导的一个成功范例，值得观看，值得分析，值得研究。

《血战钢锯岭》的细节设计颇有创意。一部优秀的电影除了好的故事以外，细节也很重要。有的电影看过很多年，故事情节可能已经在脑海中变得模糊，但一些精彩细节却历历在目。

例一，多斯入伍后，由于不愿领枪，被战友们视为胆小鬼。一天在营房里，一个大块头的霍威尔中士抢过多斯手中的《圣经》，拿出多萝西的照片嘲弄道："哟，很迷人呀！只有我这样真正男人，才配得上这么漂亮的女人。"并挑逗他："怎么样，我们来比比！"他突然打了多斯一巴掌："来呀，你打我呀！"说着指着自己的脸："来，打这儿，怎么还不还手呀？"多斯只是笑笑，并未还手，只是一个劲儿地哀求霍威尔把《圣经》还给自己。

这个细节，把多斯置于一个男人不能容忍的受辱境地，虽不能忍，但多斯还是忍了，显示了多斯坚守信仰的意志坚如磐石。后来，多斯在钢锯岭救了霍威尔一命，夜晚聊天时，霍威尔被多斯的英勇行为深深感动，表达了自己的歉意。前有因后有果，给观众一个完整的交代。

例二，钢锯岭的夜晚，多斯在钢锯岭抢救一名伤员时，被日军发现了，日军循着声响追过来。危急之中，多斯用地上的焦土把伤员整个身体都埋起来，他随手拉过一个尸体压着自己，日军过来查看，没发现什么，用刺刀狠狠地刺向多斯身上的尸体，然后离去。等日军一离开，多斯就赶紧起来抢救伤员。这个细节展现了多斯搜救战友的艰难、多斯的勇敢与智慧，给人印象特别深刻。

例三，钢锯岭的夜晚，多斯在日军追赶下，慌不择路，跳下一个坑道，进去才知道，这是日军的一个防空洞。他在坑道拐弯处碰到一个负伤失明的日军士兵。按常理，多斯应该马上避开，可多斯却去救助那个日军士兵，给他打吗啡止痛，然后把他运回美军医疗所。这个细节把多斯的人道主义精神一下子提升了，真正实践了他作为基督徒的信念："别人都在杀人，我在救人，这才是我参军的目的。"

例四，钢锯岭战场上，日军打着白旗，举着双手从坑道里出来投降。走到地面时，这些日军突然大声喊着"天皇万岁"的口号，纷纷向美军投掷炸弹。多斯一脚踢开一枚瞬间爆炸的炸弹，不幸负伤。这个细节一方面展现了日军的顽强抵抗及钢锯岭战役的惨烈，另

一方面突出了多斯勇敢的军人品行。

关于《血战钢锯岭》的主题,笔者认为主要有两点:一是反战。影片再现了第二次世界大战真实的战争场面,展示战争的残酷无情,警示人们要珍视和平、反对战争。二是赞美。赞美多斯作为一个医疗兵,不顾个人安危,从战场上抢救伤员可歌可泣的事迹。

关于多斯不持枪、不杀人的信念,笔者认为不能作为该片的主题加以肯定。因为它只是一个真实个例,可以介绍,不能推广,不能作为效仿的榜样。试想一下,面对你死我活的战争,作为一名军人不持枪,不杀人,可能吗?影片号召人们学习多斯奋不顾身勇救伤员的精神是可以的,但是绝不能号召大家都去效仿多斯上战场不持枪的行为。如果所有军人都去学多斯不持枪不杀人,那怎能去消灭敌人,又怎能赢得战争?

《血战钢锯岭》是美国一部大制作的优秀电影。影片讲述了一个真实有趣的感人故事,成功塑造了多斯这个奇特的英雄形象,还原了钢锯岭战役的血腥残酷,在世界电影史上留下了灿烂的一笔。

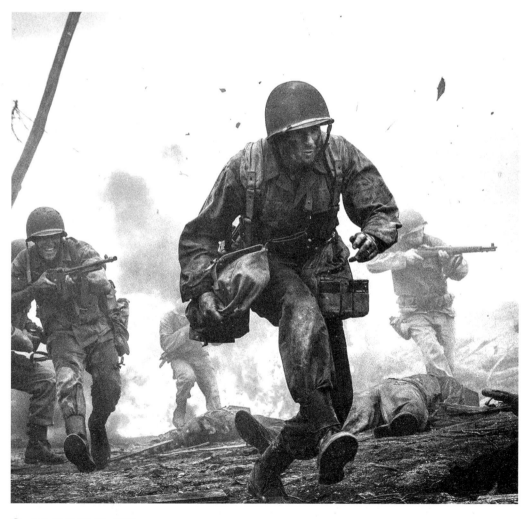

▲ 《血战钢锯岭》剧照

催人泪下的励志喜剧电影
——【印】尼特什·提瓦瑞《摔跤吧！爸爸》鉴赏

2016年　彩色片　169分钟

出品　印度UTV影片公司　阿米尔·汗影片公司

导演　尼特什·提瓦瑞

编剧　比于什·古普塔　施热亚·简　尼特什·提瓦瑞

主演　阿米尔·汗（饰 马哈维亚）

　　　萨卡诗·泰瓦（饰 达亚卡）

　　　法缇玛·萨那·纱卡（饰 吉塔）

　　　桑亚·玛荷塔（饰 巴比塔）

　　　塞伊拉·沃西（饰 少年吉塔）

　　　苏哈妮·巴特纳格尔（饰 少年巴比塔）

奖项　第62届印度电影观众奖最佳电影、最佳导演、最佳男主角、最佳动作，第7届澳大利亚电影与电视艺术学院奖最佳亚洲电影等

【《摔跤吧！爸爸》片段】

【梗概】

故事发生在当代印度。

马哈维亚是印度全国摔跤冠军，退役后，他唯一的梦想就是让儿子替自己实现在国际比赛拿金奖的愿望。可事与愿违，他老婆一连生了4个女儿，最后他只好认命了。

一天，邻居来告状，说马哈维亚的两个女儿把自己两个儿子打得鼻青脸肿。马哈维亚这才意识到自己女儿具有摔跤潜质，决心培养大女儿吉塔和二女儿巴比塔当摔跤选手。从此以后，马哈维亚对两个女儿进行魔鬼训练。女儿们受不了，企图抵制，但遭到马哈维亚的严厉处罚。最终，两个女儿在父亲高压训练下，体能和技术得到飞跃提高。

此后，吉塔和巴比塔历经艰辛，参加各种比赛，并频频获奖。吉塔获得了全国冠军，进入国家队。但国家队教练与马哈维亚的训练理念产生分歧，致使吉塔与父亲产生矛盾，在后面比赛中接连失败。在多次失败的打击和妹妹巴比塔的规劝下，吉塔才认识到父亲的训练理念是正确的。

吉塔的国家队教练是个不学无术、好大喜功的小人，屡次误导吉塔。在父亲的幕后指导下，吉塔终于在英联邦运动会上获得55公斤级女子摔跤金牌，父女拥抱，喜极而泣……

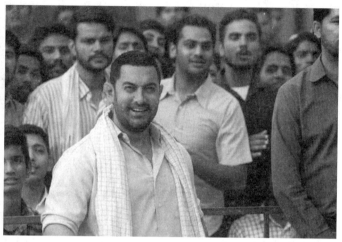

▲ 《摔跤吧！爸爸》电影海报和剧照

【鉴赏】

《摔跤吧！爸爸》改编自印度著名摔跤手马哈维亚·辛格·珀尕的真实事例，影片主角沿用马哈维亚的名字，也可说是一部个人传记片。

我国民众对印度电影并不陌生，许多人都看过《流浪者》《三傻大闹宝莱坞》等印度名片，而《摔跤吧！爸爸》则把印度电影的知名度推向一个新的高度。截至2017年7月4日，《摔跤吧！爸爸》以12.95亿元人民币的综合票房和11.98亿元人民币的分账票房收官，创造了非好莱坞进口片票房的最高纪录，由此可知该片在我国受欢迎的程度。

《摔跤吧！爸爸》是一部励志片。当前我国正处在"全民创业，万众创新"的阶段，急需艰苦奋斗、百折不回的创业精神鼓舞，《摔跤吧！爸爸》是一场及时雨，给国人送来了奋斗的正能量。

在影片中，马哈维亚对两个女儿进行高强度的魔鬼训练，女儿们有抱怨，他不听；女儿们吃不消，他不管；女儿们提出头发太脏，他干脆把女儿们的头发剪掉。"若非一番彻骨寒，哪得梅花扑鼻香。"两个女儿最终站到了不同级别的领奖台上，获得了成功。这些剧情及画面深深刺激着观众的心。而且，女人通过艰苦奋斗取得的成功，对男人的刺激与激励更大。

我国改革开放以后，人民生活水平大幅度提高，一些发达地区的年轻人养尊处优、

贪图安逸，缺乏含辛茹苦、艰苦奋斗的动力。《摔跤吧！爸爸》放映后，通过口碑迅速传播，老师带着学生、家长带着孩子、领导带着员工，纷纷踏进电影院，把观看《摔跤吧！爸爸》当作一堂形象生动的励志教育课程，期望找回艰苦奋斗、奋发图强的精神，激励年轻人积极进取、发奋向上。这是《摔跤吧！爸爸》取得成功的原因之一。

《摔跤吧！爸爸》叙事流畅，跌宕起伏，笑声不断，生动有趣。一部励志片，如果仅仅是说教，绝对吸引不了观众。而看《摔跤吧！爸爸》，电影院里却是笑声不断。《摔跤吧！爸爸》把励志电影拍成一部喜剧片，使观众在笑声中感悟影片内涵，在笑声中汲取精神力量，这不得不佩服编导的智慧与技巧。影片的笑料非常多：吉塔和巴比塔把两个邻居男孩打得鼻青脸肿；女儿们抱怨训练导致头发脏，父亲就把她们漂亮的头发剪掉；陪练的侄子开始骄横，后来却狼狈；父亲带吉塔第一次与男孩子比赛，招来了议论、嘲讽及后来的钦佩；等等。影片除了笑声，还有感叹声、斥责声、欢呼声、唏嘘声。

许多观众反映，看《摔跤吧！爸爸》感动得鼻子发酸，可见其魅力不小。整部电影有头有尾，叙事清晰流畅，情节跌宕起伏，剧情通俗易懂，非常符合中国老百姓看电影的习惯。这是《摔跤吧！爸爸》取得成功的原因之二。

《摔跤吧！爸爸》依然保留了印度电影载歌载舞的风格。该影片有多处插入歌舞，除了女儿们参加邻居的婚礼载歌载舞外，其余几处均是在歌曲中展现叙事画面，如马哈维亚对两个女儿进行魔鬼训练，在如怨如诉的歌曲中，展现了两个女儿平时接受训练的艰辛画面；马哈维亚赶往帕蒂亚娜，每天清晨指导两个女儿训练的过程也是在歌曲声中进行的；等等。

这种插入歌舞的手法有几个特点：其一，形式活泼，调节气氛，歌曲旋律好听，节奏感强，可以增添情趣；其二，歌词与画面内容贴切，歌词诠释画面，推动剧情，而且风趣幽默；其三，在音乐声中展示事件过程，既展现了故事内容，又节省了影片时间。这是《摔跤吧！爸爸》取得成功的原因之三。

《摔跤吧！爸爸》全片贯穿精彩的摔跤动作，观赏性强。影片以摔跤为主线，整部电影摔跤的长镜头多达十几处。影片一开始，马哈维亚与一个大块头摔跤，大块头又高又壮，观众都为马哈维亚捏把汗，谁知三个回合下来，小个子的马哈维亚竟然征服了大块头。开场比赛就十分精彩，一下子引发了观众的好奇心，马哈维亚这个人物也立即站稳了银幕，成为影片的核心人物。此后，吉塔与巴比塔训练摔跤，侄儿与吉塔摔跤，侄儿与巴比塔摔跤，吉塔与男摔跤手摔跤，吉塔获全国冠军的各场比赛，还有吉塔与老父亲的摔跤，吉塔在新德里、雅加达、帕蒂亚娜等地与各国选手的各种比赛等，尽管名目不同、形式不同、赛法不同、过程不同、结果不同，但都有看点和惊喜，牢牢吸引着观众。

最后，吉塔在英联邦运动会为争夺金牌的那几场鏖战，面对强敌，毫不气馁，顽强拼搏，最终取胜。镜头设计精彩，表演精彩，拍摄精彩，剪辑精彩……一步步把影片推向高潮。看过《摔跤吧！爸爸》的中国观众，会对摔跤运动有一种说不出的亲切感。这是《摔跤吧！爸爸》取得成功的原因之四。

《摔跤吧！爸爸》的演员队伍，一句话："非常棒！"印度是一个电影大国，每年要拍一两千部电影，拥有强大的演员队伍。先说阿米尔·汗，他饰演的马哈维亚，历经19岁、29岁和55岁3个年龄段。已是51岁的阿米尔·汗，先是完成了角色19岁青年时期的戏份；随后，在短时间内增肥28公斤，以拍摄角色55岁发福的镜头，此时阿米尔·汗的体重已达到97公斤，俨然一位大腹便便的中年胖子；最后，为了符合角色29岁摔跤手黄金时期的体型，阿米尔·汗又用了5个月的时间，在健身房挥汗如雨，不仅减掉了25公斤的赘肉，还练出了拥有八块腹肌的魔鬼身材。单凭阿米尔·汗这种吃苦拼命的精神，还有什么困难不能克服？还有什么角色不能胜任？阿米尔·汗在影片中，无论是作为摔跤手，是作为教练，还是作为父亲，演得都非常得体。特别是他那双炯炯有神会说话的眼睛，具有非凡的穿透力。阿米尔·汗扮演的马哈维亚一直稳稳地立在银幕上，观众的注意力聚焦在他身上，使得该艺术形象熠熠生辉。

少年吉塔、成年吉塔、少年巴比塔、成年巴比塔的扮演者也都非常出色，无论是生活戏，还是比赛戏，都演得游刃有余，十分到位。我们在影片里，欣赏她们的摔跤表演，就像看一场场真正的摔跤选手比赛一样。如果她们不是从专业的摔跤队选出来的，而仅仅是普通演员，那就更了不得，其幕后的辛苦付出可想而知。

此外，那些配角，如马哈维亚的妻子、侄子（少年和成年）、国家队教练、各国选手等，哪怕只有几句台词的演员，都较好地完成了电影赋予他们的角色任务，几乎没有短板演员，有力地保证了影片的成功。

近些年，观众很少接触印度电影。此次《摔跤吧！爸爸》的成功引进，犹如一阵旋风，席卷中国大地，使中国观众欣赏到印度电影的艺术魅力，真切感受到印度电影的实力。

《摔跤吧！爸爸》的成功值得国人总结探讨，值得国人学习借鉴。

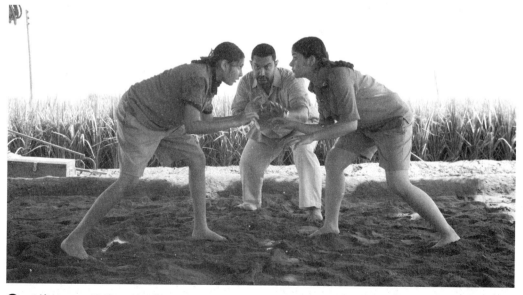

▲ 《摔跤吧！爸爸》剧照

塑造领袖形象的成功典范
——【英】乔·赖特《至暗时刻》鉴赏

2017年　彩色片　120分钟

出品　英国沃克泰托影业公司
导演　乔·赖特
编剧　安东尼·麦卡滕
主演　加里·奥德曼（饰 丘吉尔）
　　　克里斯汀·斯科特·托马斯（饰 丘吉尔妻子）
　　　本·门德尔森（饰 乔治六世）
　　　莉莉·詹姆斯（饰 莱　顿）
　　　斯蒂芬·迪兰（饰 哈利法克斯）
奖项　第90届奥斯卡金像奖最佳男主角、最佳化妆与发型设计，第75届美国电影电视金球奖最佳男主角，第71届英国电影学院奖最佳男主角，第7届澳大利亚电影与电视艺术学院奖最佳男主角等

【《至暗时刻》片段】

【梗概】

故事发生在第二次世界大战时期的英国。

1940年5月，德军136个师在3000多辆坦克引导下，进攻比利时、荷兰、法国、卢森堡等国，战事逼近英国。英国议院召开紧急会议，要求张伯伦首相立即下台，成立"战时内阁"，推举丘吉尔为"战时内阁"首相。

丘吉尔临危受命，一方面大敌当前，德军铁蹄横扫西欧，捷克、波兰、丹麦、挪威已被占领；比利时、荷兰、卢森堡危在旦夕；法国准备投降；更为糟糕的是，英法联军40万人被困在敦刻尔克，随时有全军覆没的危险。另一方面，战时内阁成员意见不合，张伯伦、

哈利法克斯等人要求尽快与希特勒和谈。

面对德军的疯狂进攻，丘吉尔主张坚决抵抗。他明确表示，即使法国被打败，英国仍将继续战斗；他向美国总统罗斯福求援，但遭到婉言谢绝；他下令执行"发电机计划"，短短8天，被围困在敦刻尔克的英军在民众的帮助下奇迹般地撤出30余万人。

丘吉尔坚决抵抗的信念得到国王及民众的支持。在丘吉尔的鼓动下，英国上下团结一致，共同抗敌，终于取得了最后胜利。

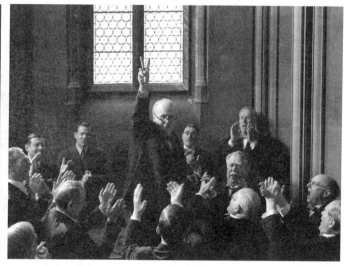

● 《至暗时刻》电影海报和剧照

【鉴赏】

《至暗时刻》不是一部完整的传记片，而是丘吉尔传记的片段，确切地说，主要讲述1940年5月8日至6月4日丘吉尔担任英国首相前后26天的故事。

这26天，对当时的英国来说，是命运攸关的时期。1939年9月1日，希特勒大举侵犯波兰，揭开了第二次世界大战的序幕。时任英国首相的张伯伦虽然对德宣战，但没有对波兰进行实质性支援，致使波兰沦陷。由于英法奉行"绥靖政策"，希特勒的胃口越来越大。1940年5月，德军集结300万人大举进攻比利时、荷兰、法国、卢森堡等国，这些国家纷纷投降或准备投降，英国危在旦夕。1939年5月10日，英国国王委任丘吉尔担任"战时内阁"首相。影片主要讲述了丘吉尔临危受命，如何面对国内外难以想象的压力，如何带领民众渡过难关，如何坚定抵抗德军的信心。

《至暗时刻》称不上战争片，讲述的是在战争背景下英国上层政界的故事。如果是战争片，那么充满战火硝烟的宏大场面、残体断臂的悲惨画面或许能成为影片的看点。而这种上层政界戏，一般会显得枯燥无味，很难吸引观众静下心观看。但是笔者观看《至暗时刻》，自始至终都被剧情深深吸引，时而紧张得不敢出气，时而被逗得会心一笑，时而感动得热泪盈眶，时而暗自为演员喝彩。看完电影，细细回味，该片为什么如此吸引人。

看完电影的第一感觉是：丘吉尔的形象塑造得太棒了！丘吉尔是英国在第二次世界大战时期的领袖人物，是世界著名的政治家，知名度很高。但从电影美学上考量，丘吉尔仅是电影中的一个艺术形象，不能说人物原型有名气，这个人物形象就一定成功，因为艺术作品的人物形象成功是否与人物原型的名气没有必然关系。但是，《至暗时刻》中丘吉尔的形象光彩照人、熠熠生辉。核心人物形象塑造的成功，保证了影片的成功。

在日常生活中，丘吉尔个性鲜明，而且怪癖不少。他担任英国首相时已是66岁的老人。他给人的印象是，随时随地手里夹着一支又粗又长的大雪茄。他不拘小节，生活随性，甚至有些邋遢。还有，他爱光着屁股在室内走来走去，爱在床上吃饭，整天烟酒不离手，还经常酗酒，言语任性，甚至粗鲁。《至暗时刻》没有因为丘吉尔的领袖地位而回避他的这些个性及怪癖；相反，正因为有这些毛病，才显得丘吉尔是一个真实的人。

丘吉尔首次出镜，是在新任秘书莱顿小姐第一次上班时。此时，丘吉尔还是英国海军大臣。莱顿推开丘吉尔的房门，看见丘吉尔身穿睡衣坐在床上点火抽烟，床上站着一只猫，床头放着早餐。丘吉尔坐在床上，一会儿口述给法国大使的电文，一会儿口述给伊斯梅将军的电文，一会儿又接儿子的电话，莱顿打字跟不上他的节奏，被他粗鲁地大声斥责，气得莱顿落荒而逃。而等他夫人进入房间，却看到丘吉尔正在床底下找猫……这哪是一个英国大臣的风范，简直就是一个低俗土豪的做派。

在与国王第一次会面时，丘吉尔背着手，缓缓走进华丽的白金汉宫。出人意料的是，丘吉尔没有展示他滔滔不绝的口才，没有述说他对皇室的忠诚，也没有汇报他的执政纲领。国王要求，以后每周一下午4点定为见面时间，丘吉尔直爽地说："哎呀，那个时间我一般要打个盹。"国王只好将见面改在午餐时间。丘吉尔个性使然，即使在国王面前也不更改，一次纯礼节性的见面，仅仅只有几分钟。

电影不仅描述了作为首相的丘吉尔，还注意从生活中的不同侧面来刻画丘吉尔。他有一个温柔贤惠、知情达理的妻子，有一群爱他的儿女。观众从他妻子口中得知，丘吉尔一生从政，始终把民众放在第一位，而她只能排在第二位。妻儿们给他敬酒，祝贺他荣登首相职务，而他回敬说："这杯酒，敬形势有所缓和！"在国家危难之际，在儿女情长之时，他满脑子想的还是英国政局。

在"战时内阁"会议上，军方人士报告严峻的战场形势：比利时宣布投降；法国20万军队投降；英军30万军队被围在敦刻尔克，随时可能被歼；张伯伦和哈利法克斯强调欧洲已经沦陷，呼吁赶快与希特勒谈判，拼下去后果更惨。丘吉尔匆匆赶到卫生间，向美国总统罗斯福求援，罗斯福借口中立，婉言谢绝；哈利法克斯发出最后通牒：如果丘吉尔48小时内不同意和谈，他就辞职……这些来自方方面面的坏消息全都压在丘吉尔身上。这些压力有国际的，也有国内的，有军事上的失利，也有政治上的风险，有国王的不信任，也有保守党同僚的求和声……丘吉尔令人敬佩之处，就是无论时局多艰险，无论压力有多大，他那种坚决抵抗、毫不妥协的信念始终不动摇。

1940年5月13日，丘吉尔第一次以首相的身份在英国下议院发表演说。他激昂慷慨地说道："……我没有什么可以奉献的，只有热血、辛劳、眼泪和汗水……我们要用上帝赐予我们的全部力量进行战斗！大家要问我们的目标是什么？我用一个词回答你们——'胜利'。我们要不惜一切去争取胜利！"这掷地有声的话语，正是丘吉尔对国家和人民的誓言。

为了让困在敦刻尔克的30余万精锐部队安全撤回英国，丘吉尔命令尼克尔森将军指挥的4000英军，要不惜一切代价阻止德军向敦刻尔克进攻，以争取撤退时间。这道命令意味着4000英军要白白送死。在内阁会议上，以哈利法克斯为首的几位阁僚表示异议。丘吉尔激动地说："对这4000人，我会负全责！我今天能坐在这个位置，就要承担这个责任……为了英国的自由和独立，我唯一要做到就是让希特勒那个疯子知道，他征服不了我的祖国！"为了抢救30万人，宁可牺牲4000人，显示了一位领袖的战略考虑和勇气担当。

难道丘吉尔对这4000名小伙子没感情吗？影片有一个细节，丘吉尔口述命令尼克尔森将军"不准撤退"的电文，莱顿小姐打字时停住了，热泪顿时涌出。丘吉尔愣住了，莱顿在丘吉尔的追问下说出原委，原来她哥哥就在这4000人的部队里。时间刹那间凝住了，双方都不说话，一阵沉默。莱顿擦干眼泪，抬起头问："您——怎么啦？"丘吉尔满怀痛惜地说："不，我就想看看你……"此情此景，无不令人潸然泪下。

在影片中，莱顿小姐是个辅助人物，许多镜头是从莱顿的视角来看丘吉尔的。年轻漂亮的莱顿与老态龙钟的丘吉尔，在人物形象上互补。丘吉尔生活中不拘小节的举止，几乎全是莱顿看到的。影片为了避免丘吉尔议会演讲画面的单调，在演讲时不时穿插丘吉尔生活的镜头。

莱顿在临时指挥部狭小的走廊里告诉丘吉尔，他那个"V"字手势还有个解释："见鬼去吧！"丘吉尔听后一边重复，一边哈哈大笑起来，那神态简直就像一个开心的孩子。影片中轻松与严谨穿插，诙谐与庄重并举，体现了导演的艺术思考。

《至暗时刻》有一场重头戏，就是丘吉尔听从国王的建议，到底层去听听英国民众的声音。丘吉尔只身来到伦敦地铁车厢，以一个普通乘客身份走进车厢。有民众认出了首相，有意避开他。丘吉尔掏出雪茄烟，以"借火柴"为由拉近与民众的距离。他跟大家一一打招呼，问姓名。一位少妇说她的婴儿很像丘吉尔，丘吉尔幽默地说："对，所有的婴儿都像我！"大家无拘无束的，像老朋友一样聊起天来。丘吉尔话题一转，问起当前的局势："如果纳粹进攻英国怎么办？"全车厢的人几乎异口同声地连声回答道："绝不妥协！绝不妥协！"其中一个小女孩也大声地回答道："绝不！"丘吉尔饶有兴趣地走近小女孩，讲了一个古代守城的故事。一位黑人市民坚定地说："面对强敌，力战而亡！"丘吉尔动情地摸了摸那位黑人的手，禁不住流下了感动的热泪……

丘吉尔了解到民众的态度后，信心倍增。上有国王支持，下有民众支持，丘吉尔没

有任何顾虑了。他在英国下议院发表了著名的演讲:"我们将战斗到底!我们将在法国作战,我们将在海洋中作战,我们将以越来越大的信心和越来越强的力量在空中作战,我们将不惜一切代价保卫本土,我们将在海滩作战,我们将在敌人的登陆点作战,我们将在田野和街头作战,我们将在山区作战。我们绝不投降!"丘吉尔的这次演讲,极大地鼓舞英国及欧洲人民反抗希特勒的决心与信心。此后,丘吉尔带领英国人民,与美国、苏联、中国等同盟国一道,经过5年艰苦卓绝的战斗,终于战胜了德意日法西斯轴心国联盟,取得了第二次世界大战的全面胜利。

一位政治领袖的个人魅力在于,一是其忠于国家和人民的职责,二是其独到的战略眼光,三是其坚定的信念和个人魄力。这三点丘吉尔都具备,他既是一位优秀的政治家,又是一位出色的演说家。他在英国议会和电台的几次演讲,通过无线电波传遍了全世界。

在希特勒气势汹汹、不可一世的1940年,在整个欧洲弥漫着恐惧的气氛中,在法西斯铁蹄横扫西欧的危难之际,丘吉尔挺身而出,力挽狂澜,像黑暗中的一盏明灯,给英国、欧洲乃至全世界人民抵抗法西斯以信心和力量。说丘吉尔是英国历史上最伟大的首相,都不足以称赞他的功绩。

在《至暗时刻》中,丘吉尔之所以给观众印象深刻,除了他在危难时刻主张抵抗、毫不妥协的坚定信念之外,他性格暴躁、语言粗俗及不拘小节的生活陋习比较接地气,这些陋习不仅没有损害他的形象,反而成为影片的亮点和看点,也是这部电影颇值得研究的一个话题。要想突出人物形象,必须突出人物个性。只有个性鲜明的人才是真实的人,只有有"缺点"的人才是可信的人。

相比之下,我国电影在塑造政治人物时束手束脚,不敢突出人物个性,尤其是对人物身上的缺点和陋习唯恐避之不及,生怕损害人物的光辉形象。有些影片为了让人物贴近生活、接地气,导演在主观上也想让人物举止尽量活泼自然、在语言上尽量通俗幽默,但是出于种种顾虑,还是煮成一碗"温汤水",使人物很难在观众心中留下刻骨铭心的印象。

此外,笔者要谈谈丘吉尔的扮演者加里·奥德曼,看完《至暗时刻》,不得不刮目相看,他简直把丘吉尔演神了。为了扮演丘吉尔,他增肥10公斤,时年58岁的他,演出了66岁丘吉尔的神韵——发胖身材,弯腰驼背,说话迟缓,声音哑涩。从这些细微的表演,笔者见识到一个优秀演员的艺术素养。影片上映后,观众一片叫好。有评论说:"他演出了一个前所未见的丘吉尔,历史上没有任何一个丘吉尔的角色能够与之相比,加里·奥德曼的表演进入了历史,然后创造了历史。"还有评论说:"如果奥斯卡再不把影帝给他,这就不是加里·奥德曼的遗憾,而是奥斯卡的羞耻!"果真几个月之后,第90届奥斯卡金像奖把最佳男主角奖颁给了加里·奥德曼,这个结果既是专家的认可,也是民众的期望。

《至暗时刻》与《敦刻尔克》是2017年上映的两部颇有影响的反映第二次世界大战的大片。这两部电影讲述的几乎是同一历史事件,它们互为印证与补充,可称得上是"姊妹篇"。《至暗时刻》偏重于对丘吉尔的人物刻画;而《敦刻尔克》偏重于对30万英军

大撤退事件回顾。这两部电影都取得了非凡的成功,有评论者把 2017 年称为"第二次世界大战历史回顾年"。

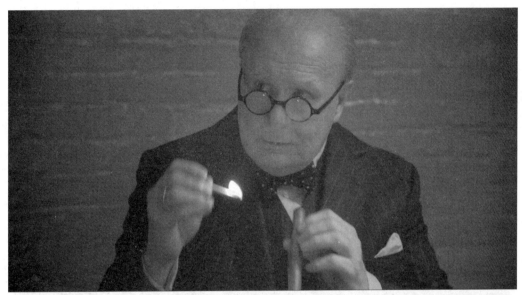

▲ 《至暗时刻》剧照

出类拔萃的动画杰作
——【美】李·昂克里奇、阿德里安·莫利纳《寻梦环游记》鉴赏

2017年　彩色片　105分钟

出品	美国皮克斯动画工作室　华特·迪士尼电影工作室
导演	李·昂克里奇　阿德里安·莫利纳
编剧	阿德里安·莫利纳　马修·奥尔德里奇　李·昂克里奇　詹森·卡茨
主演	安东尼·冈萨雷斯（饰 米格尔） 盖尔·加西亚·贝纳尔（饰 埃克托） 本杰明·布拉特（饰 德拉库斯） 阿兰纳·乌巴奇（饰 伊梅达高祖奶奶）
奖项	第90届奥斯卡金像奖最佳动画长片、最佳原创歌曲，第75届美国电影电视金球奖电影类最佳动画，第71届英国电影学院奖最佳动画电影，第45届动画安妮奖最佳动画长片、最佳动画导演、最佳编剧、最佳动画配音、最佳配乐、最佳动画剪辑、最佳动画故事板、最佳艺术指导、最佳动画角色设计、最佳动画角色制作、最佳动画视觉效果等

【《寻梦环游记》片段】

【梗概】

故事发生在墨西哥。

12岁的男孩米格从小就喜欢音乐，崇拜已故歌神德拉库斯，但是全家人都反对他搞音乐。原因是他的曾曾爷爷因为酷爱音乐，要行走世界，狠心地抛下曾曾奶奶及其女儿可可（米格的太奶奶），并且再也没有回来。家人担心米格喜欢上音乐，也会走他曾曾爷爷的老路。

亡灵节那天，米格意外地来到亡灵世界，偶遇落魄艺人埃克托，后又遇上歌神德拉库斯。随着米格深入亡灵世界，终于了解到事情真相：原来他的曾曾爷爷就是埃克托，当年回家那天，被德拉库斯毒死了……

米格在亡灵世界亲人的祝福中又回到人类世界，家人终于理解了埃克托，消除了忧虑，支持米格从事音乐事业。

▲ 《寻梦环游记》电影海报和剧照

【鉴赏】

《寻梦环游记》是由美国皮克斯动画工作室制作，由华特·迪士尼电影工作室发行的一部动画电影。这部电影于 2017 年 11 月在中国发行，收获了 10 亿元人民币的票房，创造了美国动画片在中国票房的最高纪录。

《寻梦环游记》讲的是"坚守梦想，实现梦想"的故事，题材不仅不新鲜，而且显得有些老套，它的成功是讲故事的方法非同一般。

其一，《寻梦环游记》通过一个家庭来展开故事。主人公是一个 12 岁的小男孩米格，他是全剧的核心人物。全剧通过米格追求理想、敢于抗争、人生奇遇、寻根问祖、了解真相、实现理想等一连串的奇特经历来展开剧情。

米格的家庭在当地是一个享有名望的制鞋世家。从他的曾曾奶奶创业开始，中间经历了太奶奶、奶奶、父母，传到米格已经是第五代了。可是，米格偏偏不喜欢做鞋，只喜欢音乐。全家人都强烈地反对米格接触音乐，因为米格的曾曾爷爷当年为了追求音乐梦想离家出走而音讯全无。曾曾奶奶伊梅尔达在无奈之下学做鞋，带领全家走出困境。可见，米格曾曾爷爷的出走给全家留下了沉重的阴影。

全家人从此把音乐视为魔鬼，处处阻挠米格接触音乐。影片就是在这样一种家庭矛盾中开始的，既有前因，又有后果；既有伏笔，又有悬念；而且贴近家庭，贴近生活，尤其贴近小朋友的观影心理。

其二，《寻梦环游记》开创了一个非常奇特的领域——亡灵世界。亡灵世界是一个神秘的世界，也是活人忌讳的世界。尽管人的先祖都去了亡灵世界，但是活着的人还是认为亡灵世界阴气重、不吉利。

墨西哥有个亡灵节，是世界罕见的习俗。这一天全国上下装扮得漂漂亮亮，环境氛围弄得热热闹闹，以欢迎亡灵回到人间。在这个节日里，没有悲伤，没有哀泣，只有欢乐。按照墨西哥的风俗，只有把亡灵接待好了，亡灵才会保佑你。

影片设计了一个宏伟辉煌、琳琅满目的亡灵世界。亡灵们在这里过着丰衣足食、开心快乐的生活。而意外闯进亡灵世界的米格遇上了落魄的民间艺人埃克托。因为埃克托的亲人在祭台上没有摆放他的照片，所以按照亡灵世界的规定，他过不了花瓣桥，不能回到人间与亲人团聚。他知道米格来自人类世界，拜托米格一定要把他的照片带到人间。米格在亡灵世界还遇见了他的曾曾奶奶等一群家人，受到了亲人的关照与爱护。米格还见到了他崇拜的偶像——歌神德拉库斯，他满心欢喜地误认为德拉库斯就是他的曾曾爷爷。

米格在亡灵世界的遭遇十分离奇，可以说是"一波未平，一波又起"，剧情始终紧扣人心。米格最后才弄明白：埃克托才是他的曾曾爷爷，而德拉库斯则是毒死埃克托的杀人凶手。德拉库斯得知内情后欲盖弥彰，凶狠地把米格从高塔上扔了下去……他的杀人实况被观众在转播屏幕上看到了，"一代歌神"的丑恶面目终于暴露，落得个罪有应得的下场。而埃克托与伊梅尔达相互谅解，终于走到了一起。

米格在亡灵世界的历险是影片的重头戏。活人进入死人世界，与死人进行对话交流，这种场面只有在动画片里才能实现，充分体现了动画片的优势与特点。

影片一举颠覆了亡灵世界阴森恐怖的传统观念，把"阴间"拍得金碧辉煌、五色缤纷，而且物质丰富、应有尽有；把亡灵们拍得很温馨，很快乐，很和谐，很有趣。这是《寻梦环游记》有别于其他文艺作品的一个创新。

其三，《寻梦环游记》引入新的死亡理念，发人深省。"生""死""爱"被称为文学、艺术三大永恒的主题。千百年来，许多作家、艺术家围绕这三大主题创造了无数作品。影片在讲述"生""死""爱"的故事时引出了一些新的理念，极大地增强了人们观影的兴趣，进而引发人们进行深度思考。

影片认为，人有两次死亡，第一次是在停止呼吸的时候，在生物学上认定死亡；第二次是当最后一个记得他（她）的人把他（她）忘记了，那时人才是真的死了，也就是"终极死亡"。影片对死亡进行重新定义：死亡不是一个人的终点，遗忘才是。

想想这个"死亡"的定义颇有道理，一个人死了，而他（她）的亲人仍然怀念、惦记、谈论他（她），虽然他（她）的肉体消失了，但是他（她）的音容笑貌依然活在爱他（她）的人的心里；一旦最后一个记得他（她）的人把他（她）忘记了，在这个世界上他（她）就真的无影无踪地消失了，彻底地"死亡"了。这个理念把"生""死""爱"紧密地联系在一起了，颇引人深思。

影片通过米格的故事隐喻地告诫人们：家长千万不要把自己的意志强加给孩子，尤其是对孩子的兴趣爱好，不管家长有千条理由万条理由都不要横加干涉。俗话说："兴趣是最好的老师。"家长应该认真地呵护和支持孩子才对。在影片中，米格爱好音乐，但遭到全家人反对，一个有音乐天赋的孩子偏要强迫他去做鞋，这让孩子陷入何等痛苦的境地，实在令人痛惜。孩子有选择自己人生的权利，尊重孩子才是对孩子最大的爱。

一部电影在思想内容上不要求有多么大的创新点，只要有几处能引起观众的思考与关注，就已经不错了。

其四，《寻梦环游记》虽然人物不少、线索繁多，但是梳理得井井有条、纹丝不乱。影片只讲述米格一天中发生的故事，众多的人物、事件、冲突全在一天中发生，而且有起因，有结局，有伏笔，有呼应，要做到人物和事件不矛盾、不牵强，的确不容易。

比如说，那张被撕去一角的照片，本来供奉在米格家祭祖台上，后来相框摔碎了，米格带着它进入亡灵世界。埃克托因为自己照片没有摆出来，过不了花瓣桥，不能与家人团聚。伊梅尔达看见照片在米格手里，也急得要命，要米格赶快回去把照片摆出来，否则她也回不去了。米格曾幻想那个被撕去头像的人是德拉库斯，结果令他失望的。埃克托因为家人没有摆放他的照片而痛苦不堪，便准备了一张自己的照片，拜托米格把照片带回人间。这张照片后来被居心不良的德拉库斯发现并藏了起来，米格的亡灵家人又去抢了回来。德拉库斯陷害米格，把米格从高台上丢下去时，埃克托的照片却失落了……观众看到这里，纷纷为埃克托感到遗憾。

米格在亡灵家人的祝福声中回到人间，唱起那首《请记住我》，太奶奶可可被激活了记忆，也跟着唱了起来……太奶奶亲切地喊出"爸爸——"，随即从抽屉里拿出被撕掉照片的一角，拼成了一张完整的照片，那正是埃克托的照片。至此，一家人尽释前嫌，幸福地团聚了。

被撕去一角的照片是贯穿影片始终的一个道具，为什么被撕？撕的人是谁？这是一个悬念。随着剧情发展，观众才知道被撕去的照片是米格的曾曾爷爷。但曾曾爷爷长什么样子，只有可可知道，米格一无所知。照片几经周折，串起许多故事，直到电影结尾，可可拿出被撕下的埃克托照片一角时，一切才真相大白，给了观众一个满意的回答，给了故事一个完满的句号。这个照片故事编得太精彩了。

与撕去一角的照片一样，影片还有一首歌曲《请记住我》，歌词感人，旋律动听。这首被称为歌神德拉库斯代表作的歌曲，其实是米格曾曾爷爷埃克托创作的，在影片中出现过多次，米格在亡灵世界听埃克托唱过，回到人间又给太奶奶唱过，在剧情发展中起到了点石成金的作用。

《寻梦环游记》耗资2亿美元，制作精良，令人佩服。别的不说，光亡灵世界中形态各异的骷髅就达500多个，还有500多套色彩和样式不同的服装。这是扎扎实实的硬功夫。此外，影片的情节安排、细节设计，乃至一幅画面、一句台词、一个动作、一个眼神

都是精雕细琢，一丝不苟；在逻辑推理、剧情衔接、语言对白上几乎找不出瑕疵。只有精良的制作，才能取得如此巨大的成功。

《寻梦环游记》是一部动画电影，主人公米格是一个12岁的小男孩，所以也可称为儿童动画片。笔者平时看动画片不多，但这次看《寻梦环游记》颇受启发。一般人认为动画片只适合儿童观看，其实不然，好的动画片应该是老少皆宜的。

动画片有动画片的特色，场景不受现实社会的约束，可以天马行空的大胆想象、大胆创造、大胆实践，比如影片中光怪陆离的亡灵世界，谁也没见过，编导想怎么设计就怎么设计，不用考虑现实社会中的实际状况，也不用考虑现实电影的成本核算。在动画电影里，没有做不到，只怕想不到。

动画片的人物设计也有很大的创作空间，不像现实电影中要花许多精力去挑选符合角色的演员。例如，影片中米格的动画形象就非常惹人喜爱：稚气圆圆的小脸、明亮的大眼睛、瘦小匀称的体型、诚实甜美的声音；而奶奶的动画形象则十分滑稽：粗壮坚实的身材、风风火火的动作、暴躁好强的性格、凶神恶煞般的嗓门；埃克托的动画形象：瘦长高挑的体魄，滑稽幽默的动作，艺术气质的风度，灵活多变的举止。动画形象设计是一项十分讲究的工作，形象外表应具有性格特征，一旦成名，便会变成公众人物，极具商业价值。

令人惊讶的是，《寻梦环游记》出现了许多中文字标，如"入口处""莫失良机""请记住我""鬼才记住你""旭日东升，光芒万丈"等。这是皮克斯公司为了取悦中国观众而特地设计的还是为了猎奇，笔者不明白，还是留给聪明的观众回答吧。

动画片一直是深受儿童喜欢的电影样式。在动画片制作方面，日本、美国、韩国排在世界前三名，占据全球大部分市场份额。中国动画电影任重道远，期望中国动画人奋发图强，稳扎稳打，后起直追，制作出优秀的动画电影。

▲《寻梦环游记》剧照1

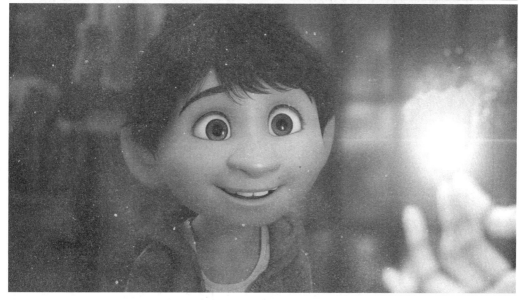

▲ 《寻梦环游记》剧照 2